얄빠

얇고 빠른
미니 모의고사
10+2회

수능독해
기본

얇고 빠른
미니 모의고사 10+2회

지은이	NE능률 영어교육연구소 윤진호 정성윤
선임연구원	신유승 김지현
연구원	백수자 강동효 박서경 박진향 송민아
영문교열	Patrick Ferraro August Niederhaus Alicja Serafin Lewis Hugh Hosie
디자인	민유화 안훈정
표지 일러스트	Shutterstock
맥편집	허문희
영업	한기영 이경구 박인규 정철교 하진수 김남준 이우현
마케팅	박혜선 남경진 이지원 김여진

NE능률이
미래를
창조합니다.

건강한 배움의 고객가치를 제공하겠다는 꿈을 실현하기 위해
42년 동안 열심히 달려왔습니다.

앞으로도 끊임없는 연구와 노력을 통해
당연한 것을 멈추지 않고

고객, 기업, 직원 모두가 함께 성장하는 NE능률이 되겠습니다.

Preface

2018학년도 수능부터 절대평가가 시작되었습니다. 많은 학습자들이 수능 평가 방식이 절대평가로 전환되면 1등급 문턱이 낮아진다고 생각하곤 합니다. 그러나 시험이 쉽다고 해도 변별력을 확보하기 위해 등급을 가를 결정적인 문제는 반드시 출제됩니다. 게다가 EBS 간접연계 비중이 높아지면서 전체적인 맥락을 바탕으로 글을 정확하게 이해하는 능력이 요구되고 있습니다. 그래서 다양한 종류의 글을 읽고 문제를 논리적으로 해결하는 훈련을 통해 수능 독해의 기본기를 다지는 것이 중요합니다.

「얇고 빠른 미니 모의고사 10+2회」는 적은 분량으로 수능 독해 훈련의 효율성을 극대화한 모의고사 시리즈입니다. EBS 교재는 물론 비연계 문항에 대비하기 위한 독해 연습도 해야 하는 학생들을 위한 빠른 수능 안내서입니다.

<입문>은 수능 독해 문제 중에서 전반부에 출제되는 유형 위주로 구성하여 수능 독해에 대한 기초를 다질 수 있게 하였고 <기본>은 대의를 파악하는 문제 유형에 큰 비중을 두어 수능 독해 실력을 탄탄하게 쌓아갈 수 있게 하였으며 <실전>은 틀리기 쉬운 약점 유형 위주로 구성하여 놓쳐서는 안 되는 문제 유형을 정복함으로써 수능 독해에 대한 자신감을 가질 수 있게 했습니다.

The smaller, the shrewder! 작은 고추가 맵습니다. 얇지만 알찬 이 책을 통해 여러분이 원하는 목표에 한 걸음 더 빠르게 다가갈 수 있을 것입니다.

저자 일동

구성과 특징

「얇고 빠른 미니 모의고사 10+2회 - 기본」은
심경, 안내문을 제외한 모든 유형을 집중적으로 연습할 수 있도록 **10문항**씩 **10회**로 구성되어 있습니다.
추가로 구성된 **대의파악 미니 모의고사 2회**는 대의파악을 요하는 문제들로만 이루어져 있어,
해당 유형을 보다 완벽하게 정리할 수 있습니다.

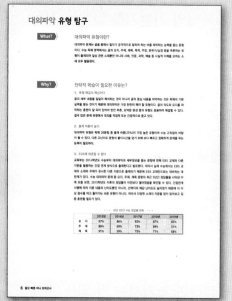

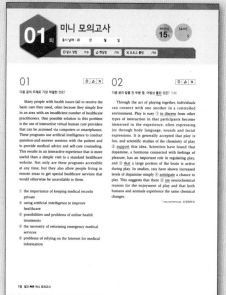

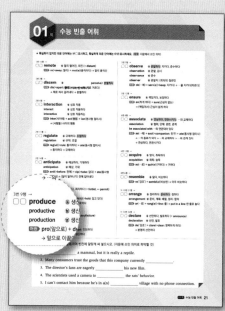

1 대의파악 유형 탐구

요지, 주제, 제목, 목적, 주장 등의 대의파악 유형의 학습 방법을 제시합니다. 기출 문제를 통해 출제 경향을 살펴보고, 다양한 글의 특성에 맞게 중심 내용을 파악하는 전략을 습득할 수 있습니다.

2 미니 모의고사

대의파악 유형과 더불어 빈칸 추론, 함의 추론 등 학생들이 까다롭게 여기는 문제 유형들로 구성되어 있습니다. 앞서 학습한 해결 전략을 적용 및 응용하여 총 10문제를 15분의 제한 시간 안에 풀고, 알고 맞힌 문항(O), 헷갈렸던 문항(△), 모르고 틀린 문항(✕)에 표시하여 나의 약점 포인트를 진단할 수 있습니다.

3 수능 빈출 어휘

지문 속 단어 중 수능에 자주 출제되는 중요 어휘 위주로 선별하여 수록했습니다. 지문에 제시된 단어만큼이나 자주 등장하는 파생어를 함께 제시하였고, 유의어, 반의어 등을 함께 보여줍니다. 또한, 어원을 통해 어휘의 의미를 효율적으로 암기할 수 있게 했습니다.

얇빠 시리즈의 문제 유형

입문	기본	실전
수능 기초 유형	수능 기본 유형	수능 약점 유형
수능과 학력평가의 전반부에 출제되는 유형 (목적~어휘/어법까지)	심경, 안내문을 제외한 모든 유형	빈칸 추론, 문장 삽입, 요약문 완성 등 정답률이 낮은 유형

NE Waffle은
MP3 바로 듣기, 모바일 단어장 등 NE능률이 제공하는 부가자료를 빠르게 이용할 수 있는 통합 서비스입니다. 표지에 있는 QR코드를 스캔하여 한 번에 빠르게 필요한 자료를 이용 하실 수 있습니다.

NE Waffle

MP3 / 단어장

4 대의파악 미니 모의고사

대의를 파악해야 풀 수 있는 문제 유형만으로 구성되어 있는 코너입니다. 대부분의 문제해 결의 핵심이 되는, 글의 중심 내용을 파악하는 연습을 통해 수능 대비의 기본기를 쌓을 수 있 습니다.

5 정답 및 해설

• 지문 해석에 주제문이나 문제 해결의 단서가 되는 내용을 표시하고, 각 유형의 해결 전략 에 근거하여 구체적으로 정답 풀이를 제시하 였습니다.

• 필요시 유형에 따라 선택지별로 풀이를 제 공하여 학습자의 이해를 도모하였습니다.

• 주요 구문 분석과 '수능 빈출 어법' 코너의 추가적인 해설을 통해 독해에 필수적인 핵 심 문법을 익힐 수 있습니다.

✚ 채점의 편의성을 높이기 위해 빠른 정답지를 제공합니다.

목차

정답 및 해설 (책속책)

Study Planner

이 책의 학습법

- 수능 영어 독해는 제한 시간 내에 문제를 정확히 풀어야 하므로, 유형별 해결 전략을 몸에 익히는 것이 좋습니다. 따라서 모의 고사를 정기적으로 푸는 것이 도움이 됩니다.
- 수능 영어는 주어진 시간이 많지 않으므로 문제를 푸는 데 단문은 1분 30초, 장문은 3분을 넘지 않아야 합니다. 매회 10문항 을 15분 이내에 푸는 습관을 들이도록 합니다.
- 문제를 틀렸다면 오답의 이유를 정확하게 파악하고, 수능에 자주 나오는 어법과 어휘를 복습하여 익히는 것이 중요합니다.

제한 시간 내 문제 풀기	채점 후 문제 복습	수능 빈출 어휘 학습
• 응시 날짜를 기록 후 제한 시간에 맞추어 1회씩 풀기	• 소요 시간 기록 후 채점하고, O/Δ/X 개수를 기입하기 • 선생님 강의 혹은 정답 및 해설을 통해 헷갈린 문제(Δ)와 틀린 문제(X) 위주로 복습하기	• 복습이 끝나면 수능 빈출 어휘 코너 학습하기

나의 학습 결과 기록

- 위와 같이 학습을 마쳤다면 아래에 자신의 학습 결과를 누적해서 기록합니다.
- 총 12개 모의고사의 응시 소요 시간과 O, Δ, X 개수를 기입하여 자신의 실력 변화를 체크합니다.
- 헷갈린 문제와 틀린 문제 위주로 복습했다면 '오답 복습'에 체크하고, 수능 빈출 어휘를 학습했다면 '어휘 학습'에 체크합니다.

모의고사	응시 날짜	소요 시간	O 알고 맞힘	Δ 헷갈림	X 모르고 틀림	오답 복습	어휘 학습
미니 모의고사 01회	월 일	/15분	개	개	개	☐	☐
미니 모의고사 02회	월 일	/15분	개	개	개	☐	☐
미니 모의고사 03회	월 일	/15분	개	개	개	☐	☐
미니 모의고사 04회	월 일	/15분	개	개	개	☐	☐
미니 모의고사 05회	월 일	/15분	개	개	개	☐	☐
미니 모의고사 06회	월 일	/15분	개	개	개	☐	☐
미니 모의고사 07회	월 일	/15분	개	개	개	☐	☐
미니 모의고사 08회	월 일	/15분	개	개	개	☐	☐
미니 모의고사 09회	월 일	/15분	개	개	개	☐	☐
미니 모의고사 10회	월 일	/15분	개	개	개	☐	☐
대의파악 미니 모의고사 01회	월 일	/15분	개	개	개	☐	☐
대의파악 미니 모의고사 02회	월 일	/15분	개	개	개	☐	☐
		평균 ___분	평균 ___개	평균 ___개	평균 ___개		

대의파악 유형 탐구

What? > ## 대의파악 유형이란?

대의파악 문제는 글을 통해서 필자가 궁극적으로 말하려 하는 바를 파악하는 능력을 묻는 문항
이다. 수능 독해 영역에서는 글의 요지, 주제, 제목, 목적, 주장, 분위기/심경 등을 추론하는 유
형이 출제되며 일상 관련 소재뿐만 아니라 사회, 인문, 과학, 예술 등 사실적 이해를 요하는 소
재 모두 활용된다.

Why? > ## 전략적 학습이 필요한 이유는?

1. 독해 해결의 핵심이다

글의 세부 내용을 일일이 해석하는 것이 아니라 글의 중심 내용을 파악하는 것은 독해의 기본
실력을 묻는 것이기 때문에 대의파악은 가장 탄탄히 해야 할 유형이다. 글의 의도와 요지를 파
악하는 훈련이 잘 되어 있어야 빈칸 추론, 요약문 완성 등의 유형도 응용하여 해결할 수 있다.
결국 많은 문제 유형에서 대의를 직접적 또는 간접적으로 묻고 있다.

2. 출제 비중이 높다

대의파악 유형은 독해 28문항 중 출제 비중(25%)이 가장 높은 유형이며 수능 고득점의 바탕
이 될 수 있다. 다른 고난이도 문항의 풀이시간을 얻기 위해 보다 빠르고 정확하게 문제를 푸는
능력이 필요하다.

3. EBS에 의존할 수 없다

교육부는 2016학년도 수능부터 대의파악과 세부정보를 묻는 문항에 한해 EBS 교재와 다른
지문을 활용하는 간접 연계 방식으로 출제한다고 발표했다. 따라서 실제 수능에서는 EBS 교
재의 소재와 주제가 유사한 다른 지문으로 출제되기 때문에 EBS 교재만으로는 대비하는 데
한계가 있다. 수능 대의파악 문제 중 요지, 주제, 제목 문항의 최근 5년간 정답률을 나타낸 아
래 표를 보면, 2016학년도부터 정답률이 이전보다 떨어졌음을 확인할 수 있다. 간접연계 시행
에 따라 지문 내용의 난이도뿐만 아니라, 선택지의 체감 난이도도 높아졌기 때문에 더 이상 점
수를 따고 들어가는 쉬운 유형이 아니다. 따라서 다양한 소재의 지문을 많이 읽어보고 집중 훈
련할 필요가 있다.

· · · 최근 5년간 수능 정답률 변화 · · ·

	2015학년도	2016학년도	2017학년도	2018학년도	2019학년도
요 지	97%	86%	92%	87%	82%
주 제	86%	69%	73%	84%	51%
제 목	91%	59%	75%	71%	68%

대의파악 문제를 푸는 방법은?

다음과 같은 단계로 주제문과 글의 구조를 파악하는 연습을 함으로써 대의파악 문제를 해결할 수 있다.

Step 1 주제문 vs. 주제 vs. 요지 구별하기

모든 글에는 글쓴이의 의도가 담겨 있다. 글쓴이는 자신의 궁극적 의도를 보통 한두 문장으로 표현하는데, 그 문장을 **주제문**(topic sentence)이라 한다. 주제문에서 말하는 핵심 소재가 글의 **주제**(topic)이고, 그 주제에 대한 글쓴이의 견해가 바로 **요지**(main idea)이다. 그러나 엄밀히 [주제문=요지]의 공식은 아니다. 주제문은 글쓴이의 언어로 서술한 것이며 요지는 제 3자가 주제문을 자신의 말로 재진술한 것이다.

주제문(topic sentence)
For students who want to do well in school, breakfast is the most important meal of the day. (15 학평, 고1) (학교에서 잘하기를 바라는 학생들에게 아침 식사는 하루 중 가장 중요한 식사이다.)

주제(topic)
학생에게 있어 아침 식사의 중요성

요지(main idea)
학생들이 아침 식사를 하는 것이 중요하다.

[예제1] 다음 주제문(topic sentence)을 읽고, 알맞은 주제(topic)를 고르시오.

1. Being imaginative gives us feelings of happiness and adds excitement to our lives. (16 학평, 고2)
 ① 상상력을 기르는 법 ② 상상력의 힘

2. DNA left behind at the scene of a crime has been used as evidence in court, both to prosecute criminals and to set free people who have been wrongly accused. (13 학평, 고1)
 ① DNA 연구의 적용 ② DNA 연구의 한계

정답 1.② 2.①

[예제2] 다음 글을 읽고 물음에 답하시오.

ⓐ Problems can appear to be unsolvable. ⓑ We are social animals who need to discuss our problems with others. ⓒ When we are alone, problems become more serious. ⓓ By sharing, we can get opinions and find solutions. ⓔ An experiment was conducted with a group of women who had low satisfaction in life. ⓕ Some of the women were introduced to others who were in similar situations, and some of the women were left on their own to deal with their concerns. ⓖ Those who interacted with others reduced their concerns by 55 percent over time, but those who were left on their own showed no improvement.
(15 학평, 고1)

1. 윗글의 ⓐ~ⓖ에서 주제문(topic sentence)을 고르시오.

2. 윗글의 요지(main idea)를 고르시오.
 ① 다양한 사람들과 소통하여 사회성을 길러야 한다.
 ② 시간이 지나면 대부분의 걱정거리는 해결되기 마련이다.
 ③ 다른 사람들과 문제를 공유하는 것이 해결에 도움이 된다.

정답 1.ⓑ 2.③

1. 주제문은 글 전체를 아우르는 포괄적인 성격을 가진다.

필자가 궁극적으로 말하고자 하는 바를 파악해야 하므로 너무 지엽적인 정보를 담고 있는 문장은 주제문이 아니다.

> 예시 1 Thus, a key factor in high achievement is bouncing back from the low points. (15 수능)
>
> 예시 2 New research conducted recently suggests that social isolation leads people to make risky financial decisions. (14 학평, 고1)

2. 모든 주제문에는 그 근거를 설명하는 보충 설명(supporting details)이 있다.

단락은 주제문과 이를 뒷받침하는 보충 설명(supporting details)으로 구성되므로, 주제문과 그 외의 지엽적인 문장들을 구분할 줄 알아야 한다. 보충 설명은 보통 관련 예시나 수치로 보여주는 경우가 많으며, 보충 설명을 읽은 후에 주제문을 온전히 이해할 수 있게 된다.

1) for example[instance], suppose, imagine 등이 포함된 문장

> 주제문 All emotions have a point. They played an important part in our evolutionary history and helped us survive.
>
> 보충 설명 For example, by seeing disgust on someone's face when presented with moldy food, we were able to avoid eating something dangerous. (15 학평, 고2)

2) 구체적 수치를 드러내는 표현

> 주제문 Growing obesity rate in the US has raised concerns.
>
> 보충 설명 According to some experts, it is expected that the obesity in the US will reach 42 percent by 2050.

3. 일화, 이야기 등과 같이 주제문이 명확하게 드러나지 않는 경우도 있다.

드러나는 확실한 주제문이 없더라도 모든 글은 하나의 주제를 갖는다. 이 경우 각 문장을 읽고 공통되는 내용을 종합하여 주제를 추론할 수 있어야 한다.

> [예제3] 다음 글에서 주제문에는 T를, 보충 설명에는 S를 쓰시오.
>
> 1. Fifteen Chinese people and fifteen Scottish people took part in a study. _____
> 2. They viewed emotion-neutral faces that were randomly changed on a computer screen and then categorized the facial expressions as happy, sad, surprised, fearful, or angry. _____
> 3. The study found that the Chinese participants relied more on the eyes to tell facial expressions, while the Scottish participants relied on the eyebrows and mouth. _____
> 4. People from different cultures perceive happy, sad, or angry facial expressions in different ways. _____ (16 학평, 고2)
>
> 정답 1.S 2.S 3.S 4.T

주제문 찾기

1. 문단의 구조에 따라 주제문의 위치를 파악할 수 있다.

두괄식	주제문이 첫 문장(혹은 서두부)에 위치한 구조의 글로 제일 효율적인 소통 방식이다. 그러나 이러한 구조의 글은 출제 확률이 낮은 편이다.
중괄식	주제문이 문단의 가운데에 위치한 글로 보통 주제문 앞에 연결사가 쓰여 주제문임을 암시하는 경우가 많다.
미괄식	주제문이 마지막 문장(혹은 종결부)에 위치한 글로 대부분의 기출 문제가 이에 속한다.
양괄식	주제문이 문단의 앞과 뒤에 위치한 구조의 글이다. 문단의 앞에서 주제문을 제시하고 보충 설명이 이어진 후, 마지막에 다시 글쓴이의 의도를 드러내어 글을 맺는 경우가 많다.

2. 주장과 요지를 나타내는 표현이 들어간 문장에 유의한다.

should, must 등 의무를 나타내거나 It is important[crucial/vital] to[that] 등 중요성을 나타내는 표현이 포함된 경우 주제문일 가능성이 높다.

> 예시1 To increase your knee strength, you **should** boost the surrounding muscles, which act as a support system. (16 학평, 고2)
>
> 예시2 **It is important to** realize that shopping is really a search for information. (15 학평, 고1)

3. 앞의 내용을 반박하는 연결어 뒤에 주제문이 온다.

일반적으로 but, yet, however 등의 연결어 뒤에 글쓴이가 말하고자 하는 주제가 이어진다.

> **예시 3** We work hard for our money, and we want to see it grow and work hard for us. But what most beginning investors don't understand is that investing in the stock market is a risk, and that with risk, you sometimes take losses. (16 학평, 고1)

4. 글의 마지막에서 결론을 이끄는 연결사가 함께 쓰인 문장을 찾는다.

therefore, thus, so, in short, clearly, in summary, eventually, in conclusion 등의 표현으로 글의 주제를 나타낼 수 있으며 보통 글의 마무리 단계에 위치한다.

> **예시 4** The failure to detect spoiled or toxic food can have deadly consequences. Therefore, it is not surprising that humans use all their five senses to analyze food quality. (16 수능)

5. 글 내에서의 주요 질문에 대한 답변이나 해결책이 글의 주제가 된다.

글 내의 질문 자체가 주제를 시사하기 때문에, 그에 대한 답이 주제문이 된다.

> **예시 5** Other groups of humans with lifestyles and diets more similar to our ancient human ancestors have more varied bacteria in their gut than we Americans do. Why is this happening? Our overly processed Western diet, overuse of antibiotics, and sterilized homes are threatening the health and stability of our gut inhabitants. (15 학평, 고1)

6. 주제문이 직접적으로 언급되지 않은 글은 다음과 같이 찾는다.

1) 일화 또는 이야기

서사 방식으로 전개된 일화 혹은 이야기 글은 일반적 진술 없이 발생한 사건에 대한 여러 개의 구체적 진술로만 이루어진 경우가 많다. 이러한 경우 사건의 흐름을 따라 글을 읽으며 전체적인 상황을 파악하는 것이 중요하다.

> A woman found that by going to bed early she could get up at four o'clock in the morning. She could then do the equivalent of a full day's work by seven or eight o'clock, before the average person even got started. In no time at all, she was producing and earning double the amount of her coworkers. She was continually promoted and paid more money because she was getting far more done than anyone else. (16 학평, 고3)

한 여성이 일찍 잠자리에 들고 일찍 일어남으로써 남들보다 더 많은 성과를 낼 수 있었고 그 덕분에 빠른 승진을 하고 많은 돈을 벌 수 있었다는 내용의 글

→ '부지런하게 행동함으로써 생산성을 더 높일 수 있다'는 것이 글의 주제가 된다.

2) 묘사

묘사는 대상을 마치 그리듯이 서술하는 방식으로, 글쓴이의 머릿속에 떠오르는 대상의 모습을 독자의 머릿속에도 똑같이 떠오르게 하기 위해 사용된다. 묘사를 사용하여 전개되는 글은 대개 주제문 없이 여러 개의 구체적 진술로 이루어진다.

The addax has twisted horns and short, thick legs. The head and body length of the addax measures 150-170 centimeters. Males are slightly taller than females. The coat of the addax changes in color depending on the season. In winter, the addax is grayish-brown with white legs. During summer, their coat gets lighter, and is almost completely white.

(15 학평, 고1)

addax(나사뿔영양)의 생김새에 대하여 자세하게 묘사하고 있는 글

→ 나사뿔영양의 생김새를 자세히 묘사하고 있으므로 '나사뿔영양의 생김새' 그 자체가 글의 주제가 된다.

3) 명확한 주제문이 없는 설명글

제일 난이도가 높은 유형으로, 끝까지 읽어야 글쓴이의 의도를 짐작할 수 있다. 모든 문장이 요지를 부분적으로 드러내므로 논지 변화 여부에 유의하여 읽어야 한다. 또한, 지문의 일부 단어를 선택지에 써서 오답으로 활용하기도 하므로 주의해야 한다.

If you eat most of your meals in a cafeteria, how much control can you have over where your food comes from? ① Most cafeteria food seems to originate in a large freezer truck at the loading dock behind the dining hall. ② Any farm behind those boxes of frozen fries and hamburgers is far away and hard to imagine. ③ At a growing number of colleges, students are speaking up about becoming local food eaters. ④ Many other schools have started asking the dining service to provide local foods because they're concerned about the local farm economy, and because they're worried about the environmental costs of foods that travel thousands of miles from the farm to the table. And now, it's our turn!

(14 학평, 고2)

① 대부분의 구내식당 식품은 큰 냉장 트럭에서 오는 것 같다.

② 그 식품이 생산된 농장은 상상할 수 없을 정도로 멀리 떨어져 있다.

③ 많은 대학생들이 지역 식품을 먹자고 주장하고 있다.

④ 여러 대학에서 지역 농업 경제와 수천 마일을 이동하는 식품의 환경 비용에 대해 걱정한다.

→ 구내식당 식품에 관해 문제를 제기한 후 지역 식품을 이용하자는 학교와 학생들의 주장을 말하고 있으므로 '지역 생산 식품 도입의 필요성'이 주제가 된다.

[예제4] 다음 글은 주제문이 명확히 드러나지 않은 글이다. 글을 읽고 주제를 고르시오.

Many people like to have a full calendar. How about you? When you find there is blank space on your calendar, are you uneasy about it? Get comfortable about having blocks of unscheduled time because important activities often take more time than you expected. Unscheduled time ensures that when something important comes along, you can still fit it in and achieve your goals. Unscheduled time protects you when a project takes longer than you expected. Unscheduled time helps you get the high priorities done and meet the unanticipated demands of your business. (12 학평, 고1)

① necessity to have unscheduled time

② the importance of finishing work in time

③ using calendar to manage time efficiently

① 답정

앞에서 언급한 내용을 바탕으로 대의파악 문항을 분석해보자.

기출 1

① It is important to recognize your pet's particular needs and respect them. ② If your pet is an athletic, high-energy dog, for example, he or she is going to be much more manageable indoors if you take him or her outside to chase a ball for an hour every day. If your cat is shy and timid, he or she won't want to be dressed up and displayed in cat shows. Similarly, you cannot expect macaws to be quiet and still all the time—they are, by nature, loud and emotional creatures, and it is not their fault that your apartment doesn't absorb sound as well as a rain forest. (16 학평, 고1)

① 주제문: 'It is important to'로 중요성을 드러냄 → 애완동물의 특별한 욕구를 인식하고 존중하는 것이 중요하다.

② 보충 설명: 'for example'을 통해 주제문에 대한 구체적 진술임을 파악할 수 있음

보충 설명 1 운동을 좋아하는 개는 야외 활동을 많이 해야 한다.

보충 설명 2 겁이 많은 고양이는 밖에 데리고 나가지 않는 것이 좋다.

보충 설명 3 앵무새는 천성적으로 시끄럽고 감정적인 동물이라는 것을 이해해야 한다.

두괄식 구조의 글로 주제문이 맨 앞에 드러나 있다.

기출 2

① Observing a child's play, particularly fantasy play, can be seen to provide particularly rich insights into a child's inner world. ② Interpretation of what you have observed must, however, be made with care since the functions of play are complex and not fully understood. It would be unwise to jump to conclusions about what a child is communicating through it. ③ Scenes a child acts out may give us clues about their past experiences, or their wishes for the future; these scenes may represent what has actually happened, what they wish would happen, or a confusion of events and feelings that they are struggling to make sense of. ④ Therefore, we can say that observation is a valuable tool to understand a child, but one that should always be employed with caution. (15 학평, 고1)

① 첫 문장에서 주제를 간접적으로 암시 → 아동의 놀이를 관찰하는 것은 아동 내면에 대한 통찰을 제공한다.

② 논지의 변화에 주의 → 그러나 놀이의 기능이 복잡하기 때문에 관찰한 것을 해석할 때 주의를 기울여야 한다.

③ 보충 설명 → 아동의 놀이는 과거의 경험, 미래에 대한 소망 또는 그들이 이해하려고 애쓰는 것이나 감정의 혼란을 보여줄 수 있다.

④ 주제문: 연결어 'Therefore'가 결론 문장을 이끎 → 관찰은 아동을 이해하는 가치 있는 도구이지만 항상 주의 깊게 다루어져야 한다.

미괄식 구조의 글로 주제문이 맨 뒤에 드러나 있다.

영어 선택지 분석

대의파악 문항 중 주제와 제목은 선택지가 영어로 제시되기 때문에 체감 난이도가 더 높게 느껴진다. 그러므로 영어 선택지에 자주 사용되는 패턴을 익혀두는 것이 도움이 된다.

주제 (A of B)

[A of B] 형태가 제일 흔하며, 선택지의 성격에 따라 자주 등장하는 어휘를 다음과 같이 묶을 수 있다.

1) 장단점

the advantages[disadvantages] of using credit cards
신용카드를 사용하는 것의 이점[단점]
the benefits of organizing workspace
작업 공간을 정리하는 것의 이점
the problems of working in groups
그룹 활동의 문제점

2) 영향과 특성

the various causes[factors] of climate change
기후 변화의 원인[요인]
negative influence[effects] of social media
소셜 미디어의 부정적 영향
The characteristics[features] discovered in different cultures
다른 문화권에서 발견되는 특성들

3) 중요성

the importance[significance] of being assertive
적극적인 것의 중요성
the necessity of planning in advance
미리 계획하는 것의 필요성

4) 방법

how to deal with work stress
업무 스트레스에 대처하는 법
ways[tips/techniques] of promoting lasting friendship
오랫동안 유지되는 우정을 키우는 방법[비법/기술]

5) 원인과 결과

reasons for studying abroad
해외에서 공부하는 이유
the consequences of reckless behavior
무모한 행동의 결과

제목 (콤마, 콜론, 의문문, 명령문)

주로 글의 주제를 비유·상징적으로 표현하며 콤마, 콜론, 물음표 등 서술적 장치가 두루 쓰인다.

1) 의문사절

How America Has Changed Its Education Policy
미국이 어떻게 교육 정책을 변화시켰는가
Why Psychologists Support Multitasking
왜 심리학자들이 멀티태스킹을 지지하는가

2) 콤마(,)와 콜론(:)
(앞뒤 내용이 서로 같음)

Deadly Disease, Unexpected Results
치명적인 질병, 예기치 않은 결과
TV and Film: Blessing or Curse?
TV와 영화: 축복인가 재앙인가?
Biomass: The New Alternative Energy Source
바이오매스: 새로운 대체 에너지원

3) 의문문

Is the Information on the Internet Accurate?
인터넷의 정보가 정확한가?
Do You Drink Enough Water for Your Brain?
당신의 뇌를 위해 충분한 물을 마시는가?
How Do People Form Their Personalities?
사람들은 어떻게 성격을 형성하는가?

4) 명령문

Feeling guilty? Check Your Self-Esteem First
죄책감을 느끼는가? 자존감을 먼저 확인하라
Focus on the Next Step, Not the Final Result
최종 결과가 아닌 다음 단계에 집중하라

얇고 빠른 미니 모의고사
10 + 2회

미니 모의고사

10회 + 대의파악 2회

01회

미니 모의고사

응시 날짜 : 20 년 월 일

제한시간
15분

소요시간
분

O 알고 맞힘 /10 △ 헷갈림 /10 X 모르고 틀림 /10

01

O | △ | X

다음 글의 주제로 가장 적절한 것은?

Many people with health issues fail to receive the basic care they need, often because they simply live in an area with an insufficient number of healthcare practitioners. One possible solution to this problem is the use of interactive virtual human care providers that can be accessed via computers or smartphones. These programs use artificial intelligence to conduct question-and-answer sessions with the patient and to provide medical advice and self-care counseling. This results in an interactive experience that is more useful than a simple visit to a standard healthcare website. Not only are these programs accessible at any time, but they also allow people living in remote areas to get special healthcare services that would otherwise be unavailable to them.

① the importance of keeping medical records private
② using artificial intelligence to improve healthcare
③ possibilities and problems of online health treatments
④ the necessity of reforming emergency medical services
⑤ problems of relying on the Internet for medical information

02

O | △ | X

다음 글의 밑줄 친 부분 중, 어법상 틀린 것은? [3점]

Through the act of playing together, individuals can connect with one another in a controlled environment. Play is easy ① to discern from other types of interaction in that participants become immersed in the experience, often expressing joy through body language, sounds and facial expressions. It is generally accepted that play is fun, and scientific studies of the chemistry of play ② support this idea. Scientists have found that dopamine, a hormone connected with feelings of pleasure, has an important role in regulating play, and ③ that a large portion of the brain is active during play. In studies, rats have shown increased levels of dopamine simply ④ anticipate a chance to play. This suggests that there ⑤ are neurochemical reasons for the enjoyment of play and that both humans and animals experience the same chemical changes.

* neurochemical: 신경화학의

03

(A), (B), (C)의 각 네모 안에서 문맥에 맞는 낱말로 가장 적절한 것은?

The baguette, with its long, skinny shape and crisp crust, is regarded as the typical French bread. These uniquely shaped loaves had been made in France for centuries, but it wasn't until the 1920s that they became so common. In October 1920, a law to (A) improve / evaluate working conditions went into effect that prohibited laborers, including bakers, from working between 10 pm and 4 am. This made it (B) practical / impossible to produce the popular, round-shaped, slow-rising bread in time for the breakfast rush, so bakers started forming their dough in long shapes. The thin loaves baked more quickly, allowing the bakers to serve their customers while (C) revising / obeying the new law. The baguette quickly gained popularity, as the thick crust that prevented overcooking kept the inside soft and the size was just right for sharing.

	(A)	(B)	(C)
①	improve	practical	revising
②	improve	impossible	obeying
③	improve	practical	obeying
④	evaluate	impossible	obeying
⑤	evaluate	impossible	revising

04

다음 빈칸에 들어갈 말로 가장 적절한 것은?

Gathering information can be a costly task. In fact, sometimes the effort can outweigh the benefits. When this is the case, people tend to be _____. Say someone is thinking of buying a new washing machine or other household appliance. He or she may spend a lot of time finding out about the features, prices and reviews of various brands. This may involve searching the Internet, visiting stores, and asking friends or family members for their advice. Eventually they may find that it's inefficient to spend so much time and effort on such research, since there are only minor differences between one product and another. In the end, they'll probably just make a decision based on intuition, rather than logic, anyway.

① reasonable
② weird
③ curious
④ patient
⑤ irrational

다음 빈칸에 들어갈 말로 가장 적절한 것은?

When flooding occurs, ants link themselves together to form rafts with their bodies. This allows ants to protect themselves from the rising water and avoid drowning. The practice was discovered when researchers studied ants collected from an area that often floods in Switzerland. The researchers recreated flood conditions to observe the ants' response. They noticed that the ants were placed in specific positions based on their roles in the colony: The queen, its most important member, was stationed in the center and surrounded by the worker ants to ensure her safety. Meanwhile, the baby ants and developing ant larvae were used as the raft's base because they float the most easily. The ants' behavior demonstrates the ability of animals to _____.

① protect themselves from their predators
② adapt to rapidly declining weather conditions
③ survive without water for long periods of time
④ use tools to survive in a new environment
⑤ overcome natural disasters by working as a group

주어진 글 다음에 이어질 글의 순서로 가장 적절한 것은? [3점]

When we see an object, we know its size and shape without having to think about it. For example, when you reach for a doorknob, your fingers are already moving to fit the doorknob.

(A) You've probably seen babies trying to grasp everything. When they manage to get hold of something, they eagerly examine it, thus learning to associate the feel of the object with its appearance.

(B) This knowledge is associated not only with vision but also with touch. Humans have a highly-developed sense of touch, and during infancy we devote a great deal of attention to feeling objects.

(C) In this way, babies acquire knowledge of shapes that they will later be able to distinguish by vision alone. The eyes, therefore, do more than see: they also provide information about how things feel.

① (A) - (C) - (B) ② (B) - (A) - (C)
③ (B) - (C) - (A) ④ (C) - (A) - (B)
⑤ (C) - (B) - (A)

07

글의 흐름으로 보아, 주어진 문장이 들어가기에 가장 적절한 곳은?

As a result, they developed more slowly and had less energy for reproduction.

Microplastics are small particles of plastic less than 5 mm in size. Cosmetics products such as shower gel and toothpaste often contain them. (①) These products are generally washed down the drain after being used, causing some of their microplastics to end up in the ocean. (②) Studies have shown that this can have a negative effect on marine life. (③) Lugworms that were exposed to plastic contamination in a laboratory gained less weight than those raised in a plastic-free environment. (④) Even worse, a single species seriously affected by microplastics can damage the entire food chain. (⑤) For this reason, scientists are urging companies to reconsider the continued use of microplastics in their products.

08

다음 글에서 전체 흐름과 관계 <u>없는</u> 문장은?

In classical Greek art, heroes such as Achilles were often portrayed nude and without beards. It is believed this was done to symbolize their physical strength and power. ① However, in the period before 500 BCE, heroes and gods were painted to resemble actual Greek warriors, which means that they wore clothes and had beards. ② Apollo seems to have been the sole exception, as he was consistently depicted as a beardless youth. ③ Over time, however, changes began to occur in Greek art, as heroes and all but the most senior gods, Zeus and Poseidon, lost both their clothes and their beards. ④ Locked in a constant struggle with his brother Zeus, Poseidon sought control over the other Greek gods. ⑤ Achilles, for example, began to appear clean-shaven in Greek art just after 500 BCE and was being portrayed nude a generation later.

In December of 1938, a British stockbroker named Nicholas Winton flew to Prague, Czechoslovakia to meet a friend. His friend was working to help Jewish refugees fleeing the Nazis. War was likely to break out at any moment, but strict restrictions on Jewish immigration had left the refugees trapped in dirty, crowded camps. Britain, however, had recently established a policy of accepting unaccompanied Jewish children into the country. After seeing the terrible situation in Czechoslovakia, Winton decided to take action. He returned to London in early 1939 and began raising money and finding families that would take care of the children. Although donations were hard to come by, hundreds of families volunteered to open their homes to the young refugees. In March of 1939, the first 20 children left Prague on a train. Seven more trains departed over the following months. Winton arranged for a final train, carrying about 250 children, to depart on September 1, 1939. The children were on the train when the news arrived that war had been declared, ending Winton's _____.

In the end, 669 Jewish children found safety in British homes, although many of their parents tragically ended up dying in Nazi concentration camps during the war. In the 50 years that followed, Winton rarely spoke about what he had done. It wasn't until 1988, when his wife found photographs and documents describing what had happened, that the world came to know the tale.

09

윗글의 제목으로 가장 적절한 것은?

① From Refugee to War Hero
② How One Man Stopped a War
③ Winton's Trains: The Path to Safety
④ The True Causes of World War II
⑤ A Stockbroker Who Fought the Nazis

10

윗글의 빈칸에 들어갈 말로 가장 적절한 것은?

① career as a stockbroker
② dreams of escape
③ short, tragic life
④ brave rescue efforts
⑤ imprisonment in London

★ 확실하지 않지만 외운 단어에는 ☑☐ 표시하고, 확실하게 외운 단어에는 ☑☑ 표시하세요. (회색: 지문에서 쓰인 의미)

1번 14행 →
☐☐ **remote** 형 멀리 떨어진, 외진 (= distant)
어원 re(=away: 멀리) + mot(e)(움직이다) → 멀리 움직인

2번 3행 →
☐☐ **discern** 동 알아차리다, 인식하다 (= perceive); 분별하다
어원 dis(=apart: 따로) + cern(=sift: 체로 거르다)
→ 체로 쳐서 걸러내다 → 분별하다

2번 4행 →
☐☐ **interaction** 명 상호 작용
interact 동 상호 작용하다
interactive 형 상호 작용하는
어원 inter(사이에) + act(행동) + ion(명사형 접미사)
→ (사람들) 사이의 행동

2번 11행 →
☐☐ **regulate** 동 규제하다; 조절하다
regulation 명 규칙; 조절
어원 reg(ul)(=rule: 통치하다) + ate(동사형 접미사)
→ 통치하다 → 규제하다

2번 14행 →
☐☐ **anticipate** 동 예상하다, 기대하다
anticipation 명 예상, 기대
어원 anti(=before: 전에) + cip(=take: 잡다) + ate(동사형 접미사) → (일이 일어나기) 전에 잡아내다

3번 7행 →
☐☐ **prohibit** 동 금지하다, 제지하다 (= forbid, ↔ permit)
prohibition 명 금지(령)
어원 pro(=in front: 앞에) + hib(it)(=hold: 잡고 있다)
→ …의 앞에 잡고 있다 → 가로막다

3번 9행 →
☐☐ **produce** 동 생산하다 (= manufacture)
productive 형 생산적인
production 명 생산, 제조
어원 pro(앞으로) + duc(e)(=lead: 인도하다)
→ 앞으로 이끌어내다 → 생산하다

5번 7행 →
☐☐ **observe** 동 관찰하다; 지키다, 준수하다
observation 명 관찰, 감시
observance 명 준수
observer 명 관찰자; (회의의) 참관인
어원 ob(…에) + serv(e)(=keep: 지키다) → …을 지키다[따르다]

5번 12행 →
☐☐ **ensure** 동 책임지다, 보장하다
어원 en(하게 하다) + sure(근심이 없는)
→ (책임져서) 근심이 없게 하다

6번 8행 →
☐☐ **associate** 동 연상하다, 연관시키다; …와 교제하다
association 명 협회, 단체; 관련, 관계
be associated with …와 연관되어 있다
어원 as(…에) + soci(=companion: 친구) + ate(동사형 접미사)
→ …의 동료가 되다 → …와 교제하다 → …와 관계 짓다
→ 연상하다, 연관시키다

6번 13행 →
☐☐ **acquire** 동 얻다, 취득하다
acquisition 명 취득; 습득
어원 ac(…로) + quir(e)(구하다) → 구하다

8번 6행 →
☐☐ **resemble** 동 닮다, 비슷하다
어원 re('강조') + sembl(e)(비슷한) → 아주 비슷하다

9~10번 21행 →
☐☐ **arrange** 동 정리하다, 준비하다; 정하다
arrangement 명 준비, 계획; 배열, 정리; 합의
어원 ar(…로) + rang(e)(=line: 줄) → put in a line 한 줄로 놓다

9~10번 24행 →
☐☐ **declare** 동 선언하다, 발표하다 (= announce)
declaration 명 선언, 발표
어원 de('강조') + clare(=clear: 명백하게 하다)
→ 분명히 선언하다

◉ 위에 제시된 어휘를 활용하여 빈칸에 알맞게 써 넣으시오. (지문에 쓰인 의미로 파악할 것)

1. It _____ a mammal, but it is really a reptile.

2. Many consumers trust the goods that this company currently _____.

3. The director's fans are eagerly _____ his new film.

4. The scientists used a camera to _____ the rats' behavior.

5. I can't contact him because he's in a(n) _____ village with no phone connection.

01 O △ X

밑줄 친 No, you did.가 다음 글에서 의미하는 바로 가장 적절한 것은?

During the Nazi occupation of Paris in World War II, the great artist Pablo Picasso continued to live in the city. Considered a Communist sympathizer by the German authorities, he experienced constant harassment. One day, as a group of Nazi soldiers inspected Picasso's apartment, an officer stopped to look at a photograph of *Guernica*, one of Picasso's most famous works. The painting is a huge, black-and-white mural that shows the destruction of the Spanish town of Guernica by the German air force during the Spanish Civil War. During the attack, which shocked the world, hundreds of innocent civilians were killed. The painting is believed by many to be one of the most impressive anti-war paintings in art history. After examining the photograph for a few minutes, the officer called Picasso over and asked, "Did you do that?" Picasso looked him in the eye and replied, "No, you did."

* sympathizer: 동조자, 지지자

** mural: 벽화

① The Nazi officer took a picture of *Guernica*.
② The Germans destroyed the town of Guernica.
③ The Nazi officer liked to visit Picasso regularly.
④ The Germans tended to appreciate works of art.
⑤ Some Nazi officers felt sympathy for war victims.

02 O △ X

다음 글의 요지로 가장 적절한 것은?

It should be considered unacceptable that most people are blind to the beauty of nature, which is a masterpiece of color and form. It provides a constant source of pleasure to those who can appreciate it. It is unfortunate then that so many use their wonderful gift of vision only for practical purposes. That is why artists are tasked with showing the masses how wonderful and beautiful all these colors and forms really are. In this way, artists can help people learn how to see this beauty and be moved by it. Thus, a widespread curriculum designed to improve everyone's ability to appreciate the glories of fine art would be very beneficial. Not every student needs to learn how to draw and paint, but all should recognize that the forms and colors they see every day are visually pleasing.

① 자연의 아름다움을 즐기는 여유를 가져야 한다.
② 교육과정에 미술 감상법 교육이 포함되어야 한다.
③ 예술가는 작품으로 감동을 전달할 수 있어야 한다.
④ 실용적 관점으로 예술의 가치를 판단하면 안 된다.
⑤ 학생들은 예술 작품을 창작하는 법을 배워야 한다.

03

O △ X

다음 글의 제목으로 가장 적절한 것은?

It is often assumed that people's behavior comes from how they think of themselves, but the reverse is also true. Known as "self-perception theory," this idea says, for instance, that if we take in a lost kitten, we will identify ourselves as compassionate; if we ignore it, we will consider ourselves cold-hearted. Of course, there is always the possibility of external factors playing into situations, changing the way we act and view ourselves. Nevertheless, self-perception theory has one major benefit: the ability to recreate ourselves. Because our idea of ourselves is partly based on our actions, it can be continuously renewed. Therefore, act like the person you desire to be, and your wish will become reality.

① We Are Who We Pretend to Be
② Self-Perception Theory and Its Flaws
③ Learning Not to Disappoint Ourselves
④ Fake It till You Make It: The False Idiom
⑤ How to Change the People Around You

04

O △ X

(A), (B), (C)의 각 네모 안에서 어법에 맞는 표현으로 가장 적절한 것은?

Coming up with a business strategy is oftentimes a lot easier than executing one. That's because properly executing a strategy requires everyone (A) involved / involving to fully understand it. While that might sound like common sense, it is typical to hear employees at every level of a company say things like, "Do we have a strategy? What's our strategy?" This is obviously a big problem. So, communicating your strategy clearly to your employees (B) is / are essential. Be sure to avoid explaining it through a dull presentation, because this will leave your employees uninterested and confused. Instead, talk about your strategy in your own words and offer experiences to illustrate it. That way, you can highlight each individual's role, and nobody will be confused about (C) that / what he or she should focus on. This method helps everyone to both understand the strategy and feel like an important part of it.

	(A)	(B)	(C)
①	involved	is	that
②	involved	is	what
③	involved	are	what
④	involving	are	what
⑤	involving	are	that

다음 글의 밑줄 친 부분 중, 문맥상 낱말의 쓰임이 적절하지 <u>않은</u> 것은?

As people communicate, they gradually move between high-context and low-context. In high-context communication, most of a message is conveyed by the context surrounding it, rather than being explained mainly by words. Nonverbal cues and signals are ① <u>essential</u> to comprehension of the message. High-context communication may ② <u>help</u> save face because it is less direct than low-context communication. It may also ③ <u>decrease</u> the possibility of miscommunication because much of the intended message is unstated. Low-context communication, on the other hand, emphasizes ④ <u>directness</u> rather than relying on the context. It is specific and literal, and less is conveyed in implied, indirect signals. Low-context communication may help prevent misunderstandings, but it can also ⑤ <u>escalate</u> conflict because it is more confrontational than high-context communication.

다음 빈칸에 들어갈 말로 가장 적절한 것은? [3점]

Even unfortunate events contain useful information. Pain shows children what to avoid in the future. And failure teaches entrepreneurs not to make the same mistakes twice. With this in mind, an American scholar asserts that trying to avoid shocks is a big mistake. He believes that during stable periods, risks build up until a disaster occurs. For example, cutting interest rates to protect the economy can cause bigger problems later. And, for individuals, taking a secure job can create a dependency; if they find themselves unemployed, the loss of income could be devastating. On the other hand, a job with a more variable income, such as freelancing, builds a tolerance for the unexpected. What's more, an unstable position makes us seek improvement, enabling us to gain from unexpected events. So instead of trying to avoid problems, it makes more sense to simply _____.

① avoid situations that threaten our stability
② find a stable environment to gather assets in
③ try to benefit from shocks when they occur
④ seek advice from qualified financial professionals
⑤ have several different career options in mind

07

O △ X

다음 글의 내용을 한 문장으로 요약하고자 한다. 빈칸 (A), (B)에 들어갈 말로 가장 적절한 것은? [3점]

Many pregnant women suffer from morning sickness, which makes them feel nauseous or throw up. However, morning sickness is a misleading name because the symptoms can occur at any time of day. And it isn't really a sickness—it's the body's way of protecting an unborn baby from its mother's diet. Adult humans are able to neutralize toxic substances contained in some edible plants by producing special chemicals in the liver and other organs. A fetus, however, has not yet fully developed such abilities, so even a small amount of toxins can be harmful. When the mother smells or tastes food that contains certain substances that could harm the fetus, her body rejects the food, resulting in morning sickness. Pregnant women should, therefore, avoid taking medication against symptoms of nausea, as the baby could ingest harmful substances.

* neutralize: (화학 물질을) 중화시키다
** fetus: 태아

⬇

Morning sickness is a ____(A)____ mechanism that protects the fetus from ____(B)____ ingested by its mother.

	(A)		(B)
①	defense	······	poisons
②	defense	······	food
③	digestive	······	poisons
④	nauseous	······	food
⑤	nauseous	······	plants

[8~10] 다음 글을 읽고, 물음에 답하시오.

(A)

While doing some repairs on my roof, I slipped and hit my head. I thought I'd be okay after a nap, but when I woke up I couldn't feel part of my face. I got nauseous and couldn't speak clearly. My sister looked up my symptoms online. "He's having a stroke," (a) she cried, and quickly drove me to the hospital.

(B)

Later, I woke up in a hospital bed with my sister sitting nearby. "You're going to be okay," she said, but she looked worried as (b) she tried to reassure me. I tried to sit up, but I couldn't move at all. Except for my eyes, I was paralyzed from head to toe, and I was overcome with fear.

(C)

For weeks I had no success, but then one day it moved a tiny bit. My sister noticed and called a nurse over. (c) She pointed at my thumb and shouted, "It moved!" The shocked nurse explained that the doctors didn't think I'd ever move again. But my sister didn't tell me, because she didn't want me to give up hope. And thanks to (d) her, I never did.

(D)

My mother figured out a way for me to communicate. She wrote the alphabet on a board, and I spelled words by blinking when (e) she pointed to the right letters. I managed to ask, "Will I get better?" No one answered. I couldn't accept that. I just kept trying to move my thumb. If I could move it, there was a chance I could recover.

08

O	△	X

주어진 글 (A)에 이어질 내용을 순서에 맞게 배열한 것으로 가장 적절한 것은?

① (B) - (D) - (C)　　② (C) - (B) - (D)
③ (C) - (D) - (B)　　④ (D) - (B) - (C)
⑤ (D) - (C) - (B)

09

O	△	X

밑줄 친 (a) ~ (e) 중에서 가리키는 대상이 나머지 넷과 <u>다른</u> 것은?

① (a)　　② (b)　　③ (c)　　④ (d)　　⑤ (e)

10

O	△	X

윗글의 'I'에 관한 내용과 일치하지 <u>않는</u> 것은?

① 지붕을 수리하다 미끄러져 뇌졸중 증상을 보였다.
② 병원에 입원했을 때는 온몸이 마비된 상태였다.
③ 몇 주 후에야 엄지손가락을 움직일 수 있었다.
④ 회복할 가능성에 대한 희망을 버리지 않았다.
⑤ 어머니가 적은 알파벳을 손가락으로 가리켜 의사소통했다.

★ 확실하지 않지만 외운 단어에는 ☑□ 표시하고, 확실하게 외운 단어에는 ☑☑ 표시하세요. (회색: 지문에서 쓰인 의미)

2번 3행 ⋯
□□ **masterpiece** 명 (최고) 걸작, 명작 (= masterwork)
어원▶ master(=great: 훌륭한) + piece(작품) → 훌륭한 작품

2번 15행 ⋯
□□ **recognize** 동 알아보다, 인지하다; 인정하다 (= admit)
recognition 명 인지; 인정
어원▶ re(다시) + cogn(=know: 알다) + ize(동사형 접미사)
→ 다시 알아보다

3번 2행 ⋯
□□ **reverse** 명 반대; 뒤
동 반대로 하다; 뒤집다
형 반대의; 뒤집힌
어원▶ re('반대') + vers(e)(돌리다) → 반대로 돌리다

3번 11행 ⋯
□□ **recreate** 동 다시 만들다, 개조하다
recreation 명 기분 전환 활동, 여가 활동
어원▶ re(=again: 다시) + crea(=make: 만들다) + te(어미)
→ 다시 만들다

4번 2행 ⋯
□□ **execute** 동 처형하다; 실행하다 (= carry out)
execution 명 처형; 실행, 수행
executive 명 임원, 경영진 형 집행의, 행정상의
어원▶ ex(=out: 철저히) + (s)ecu(te)(=follow: 따르다)
→ (계획을) 끝까지 따르다

5번 4행 ⋯
□□ **convey** 동 (생각·감정 등을) 전하다 (= express);
나르다, 수송하다 (= carry, transport)
어원▶ con(함께) + vey(=way: 길)
→ (물건·사람과) 함께 길을 가다 → 호송하다, 옮기다

5번 12행 ⋯
□□ **emphasize** 동 강조하다, 중시하다 (= stress)
emphasis 명 강조, 중요시; 강세
어원▶ em(안으로) + phas(=show: 보이다) + ize(동사형 접미사)
→ …안의 것을 (다시 밖으로) 보이게 하다

5번 17행 ⋯
□□ **conflict** 명 대립, 충돌; 싸움
동 대립하다, 충돌하다
어원▶ con(=together: 함께) + flict(=strike: 치다) → 함께 치다
→ 대립하다

6번 7행 ⋯
□□ **stable** 형 안정된, 견고한 (↔ unstable)
stabilize 동 안정시키다
stability 명 안정, 안정성
어원▶ sta(=stand: 서다) + ble(형용사형 접미사)
→ 움직이지 않고 서 있는 → 확고한

6번 16행 ⋯
□□ **enable** 동 …할 수 있게 하다, 가능하게 하다
어원▶ en(=make: 만들다) + able(가능한) → 가능하게 만들다

7번 8행 ⋯
□□ **substance** 명 물질; 본질, 실체
substantial 형 상당한; 중요한
어원▶ sub(아래에) + sta(n)(서다) + ce(명사형 접미사)
→ (외관의) 아래에 있는 본질

7번 9행 ⋯
□□ **edible** 형 먹을 수 있는, 식용에 알맞은
어원▶ ed(먹다) + ible('…할 수 있는' 형용사형 접미사)
→ 먹을 수 있는

8~10번 12행 ⋯
□□ **paralyze** 동 마비시키다, 활동 불능이 되게 하다
paralysis 명 마비 상태
어원▶ para(=against: …에 맞서) + ly(ze)(=loosen: 느슨해지다)
→ (몸의 근육 등이) (의지에) 반하여 풀리다

8~10번 29행 ⋯
□□ **recover** 동 회복하다; 되찾다
recovery 명 회복; 되찾음
어원▶ re(다시) + cover(=take: 취하다) → 다시 취하다[찾다]

◉ 위에 제시된 어휘를 활용하여 빈칸에 알맞게 써 넣으시오. (지문에 쓰인 의미로 파악할 것)

1. This mushroom is not _____ because it is poisonous.

2. He highlighted the last sentence to _____ it.

3. After taking medicine, the child is now in _____ condition.

4. The doctor said he was fortunate to _____ from his illness.

5. _____ often occurs when people don't respect each other's opinions.

01 O △ X

다음 글의 목적으로 가장 적절한 것은?

On behalf of everyone at Huntsville Vocational School, I would like to start by thanking you for your support. Many hard-working students have been able to achieve their professional goals with the help of your financial assistance. Over the last decade, our school has been able to develop many innovative educational programs. As we begin to develop more programs aimed at making our students more competitive in the international job market, we once again would like to appeal to your generosity. In order to help you decide whether this is something you would like to support, I have attached a pamphlet that explains our goals in detail. With your assistance, our institution can achieve much more than was initially planned when it was founded 10 years ago. We look forward to hearing from you and continuing this journey together.

① 재정적 지원을 요청하려고
② 새로운 교육 프로그램을 홍보하려고
③ 학교의 재정 상태에 대해 문의하려고
④ 학교 설립을 도와준 것에 대해 감사하려고
⑤ 투자 대상을 신중히 선택할 것을 조언하려고

02 O △ X

다음 글의 요지로 가장 적절한 것은?

Expanding and advancing our country's service sector is like planting the seeds of trees that will produce fruit for years to come. The strength of this sector will greatly influence our future, as we compete with other developed nations with advanced economies. In fact, researchers have predicted that, in less than 20 years, services will make up one third of exports from such countries. Therefore, the government must commit to supporting this underrated economic sector, which includes services that extend from business to tourism. In order to realize our potential in this sector, we need to remove barriers to growth and be confident about the quality of the services we can provide. It's high time we move away from the ongoing view that only manufacturing and heavy industry form our true economy.

① 제조업과 중공업의 중요도는 낮아지고 있다.
② 여행 사업을 강화해서 관광객 유치를 해야 한다.
③ 둔화되는 경제 성장을 해결할 시급한 조치가 필요하다.
④ 미래를 위해 서비스 부문을 강화해야 한다.
⑤ 정부는 수출입 문제에 더 적극적으로 대처해야 한다.

03

O △ X

다음 글의 제목으로 가장 적절한 것은? [3점]

The sum of the things you learn and events you encounter in your life is your experience. It is determined by what you have been able to do and observe, up to a certain point in time. Limited or negative experiences can act like roadblocks to future success. In fact, many people have failed to realize their potential because they were too scared to pursue new opportunities. However, it's wise to recognize that the past doesn't have to dictate your future. Experience will only stand in the way of achieving your potential if you let it. There is no doubt that experience is useful to consider when making decisions and assessing situations. But sometimes having a little faith and venturing into the unknown pays off.

① Experience Determines Reality
② Don't Let Experience Limit You
③ Plan Wisely to Succeed in the Future
④ Change Your Past by Changing Today
⑤ Seek Advice from People with Experience

04

O △ X

Thilafushi에 관한 다음 글의 내용과 일치하는 것은?

In 1992, a man-made island called Thilafushi was created in the Maldives to address the waste disposal problems of the capital city. Now, more than 20 years later, this island of trash has grown to a size of 50 hectares. Environmentalists say that this growth is largely caused by the thousands of tourists that visit the islands each week. It's estimated that ships transport as much as 330 tons of garbage to the island every day. Some of it is burned, while most of it is dumped in giant landfills. A portion of this trash is increasingly made up of batteries and electronics that contain toxic metals, which is raising some serious environmental and health concerns. Even though the crisis is growing at an alarming rate, the island is only visited by workers, which keeps it from being noticed.

① 관광 목적으로 만들어진 인공 섬이다.
② 20여 년에 걸쳐 크기가 점점 줄어들고 있다.
③ 매주 수천 명 이상의 관광객이 방문한다.
④ 매일 쓰레기가 배로 운반되어 온다.
⑤ 운반된 쓰레기의 대부분은 소각되며, 일부는 매립된다.

다음 글의 밑줄 친 부분 중, 어법상 틀린 것은?

Even to native English speakers, "Mrs." seems like an odd title for a married woman. For one thing, it is difficult to guess ① why it contains the letter r, as it is pronounced "misiz." It is even more puzzling ② that it used to be a shortened form of "mistress" in the late 16th century. Today that term refers to the girlfriend of a married man. However, back then it didn't have the negative meaning that it does now. The title "mistress" actually derived from the Old French word for "female master," which ③ were a respected form of address. Once it acquired today's unfavorable meaning, people gradually stopped ④ calling the woman of a household "mistress." By the early 19th century, the full pronunciation had nearly disappeared. It was replaced by "misiz," ⑤ which had originally been considered a rude short form of "mistress."

밑줄 친 he[him]가 가리키는 대상이 나머지 넷과 다른 것은?

My grandfather's brother, Denis O'Brien, was a jockey from Ireland. When he was 21 years old, he was offered a job riding horses in America. To get there, ① he boarded the *Titanic* as a third-class passenger. My grandfather, Michael O'Brien, had already immigrated to the United States and was waiting for ② him in New York. My grandfather didn't want him to look poor when he arrived, so he sent ③ him a nice overcoat. Denis didn't survive the sinking of the *Titanic*, but his overcoat did. ④ He gave it to a woman in a lifeboat, along with a note to Michael, and asked her to make sure that his brother got them. She did, and we now have a photo of my grandfather wearing the "*Titanic* coat," as he called it. In the picture, ⑤ he looks quite handsome and stylish.

07

다음 빈칸에 들어갈 말로 가장 적절한 것은?

When we want to avoid differences in opinion, we often opt for silence. Considering how much we all differ from each other in terms of experience and personality, such differences are only natural. And talking to people with various points of view can be very valuable. But it can also be very frustrating to try to reconcile our differences. This is so true that in French the word *différend* literally means "quarrel." It's no surprise that many of us choose to conceal our differences rather than talk about them. A study showed that the tendency to stay silent rather than voice an opposing view is present both in groups and individual relationships. We do this and behave in certain ways just to fit in with others. Thus, _____ is a common way to avoid conflict in human interaction.

① breaking awkward silences
② having discussions with others
③ being extremely optimistic
④ putting on a brave face in public
⑤ refusing to express one's opinion

08

글의 흐름으로 보아, 주어진 문장이 들어가기에 가장 적절한 곳은?

Of course, this doesn't mean that the people of Swaziland live lives free from illnesses and accidents.

Average Americans expect to spend a certain amount of their annual income on different types of insurance, including life insurance, medical insurance, and car insurance. (①) In rural parts of Swaziland, a small country in Southern Africa, this type of insurance is unknown. (②) Nor does it suggest that they don't have safety nets to fall back on when these kinds of misfortunes occur. (③) Americans may consider insurance companies to be their primary defense against disasters, but the people of rural Swaziland see their extended families as playing this same role. (④) If a man dies at an early age, for example, his relatives will look after his wife and children, taking care of them not only emotionally but also financially. (⑤)

다음 글에서 전체 흐름과 관계 <u>없는</u> 문장은? [3점]

Scientists have discovered that time perception varies among animals. Generally, the smaller an animal is, and the faster its metabolic rate, the slower time seems to pass from its perspective. ① Supposing that perception of time is determined by the speed at which sensory information is processed by the brain, the scientists centered their experiment on observing how animals viewed a blinking light. ② When the light flashed at a certain speed, some animals perceived the light as a solid beam, while others still saw it as a blinking light. ③ In the case of flies, which have a faster metabolic rate than humans, they can see everything around them moving in slow motion. ④ Artificial light attracts houseflies, which has made them a common pest in many homes. ⑤ This explains why it's so difficult for humans to hit a housefly. Escaping from a fly swatter to them is similar to how action heroes avoid slow-motion bullets in movies.

다음 글의 내용을 한 문장으로 요약하고자 한다. 빈칸 (A), (B)에 들어갈 말로 가장 적절한 것은?

When you're selecting a profile picture and want to look appealing, it's best to choose a group shot. This is because of the "cheerleader effect," which is caused by how our visual and cognitive processes work. When we look at a group of people, we visually perceive general information about the members, such as their average size and facial expressions. As a result, we form an impression based on the whole set of individuals, rather than each separate member. Furthermore, our perception of a single individual is influenced by our general impression, since we tend to see them as more similar to the rest of the group than they really are. The averaging out of unattractive features also makes normal faces seem better looking. That's why composite faces are more appealing than the individual faces used to create them.

⬇

Individual faces appear more _____(A)_____ when seen with others because the impression of the group _____(B)_____ for the physical flaws of each person.

	(A)		(B)
①	similar	······	pays
②	neutral	······	confuses
③	similar	······	highlights
④	attractive	······	balances
⑤	attractive	······	compensates

★ 확실하지 않지만 외운 단어에는 ☑□ 표시하고, 확실하게 외운 단어에는 ☑☑ 표시하세요. (회색: 지문에서 쓰인 의미)

1번 4행 →
☐☐ **achieve** 동 이루다, 성취하다 (= accomplish)
achievement 명 성취; 업적
어원 a(…에) + chiev(e)(=head: 머리) → 머리에 도달하다

1번 5행 →
☐☐ **assistance** 명 도움, 원조 (= help, aid)
assist 동 돕다; 거들다
assistant 명 조수, 보조자
어원 as(곁에) + sist(서다) + ance(명사형 접미사)
→ 곁에 서 있는 것

1번 7행 →
☐☐ **innovative** 형 혁신적인
innovate 동 혁신하다; 도입하다
innovation 명 혁신, 쇄신
어원 in(내부) + nov(새로운) + ate(동사형 접미사) +
ive(형용사형 접미사) → 내부를 새롭게 하는

1번 9행 →
☐☐ **competitive** 형 경쟁적인; 경쟁력을 갖춘
compete 동 경쟁하다, 겨루다
competition 명 경쟁; 대회
competitor 명 경쟁자
어원 com(함께) + pet(e)(추구하다) + ive(형용사형 접미사)
→ 함께 같은 것을 구하려고 경쟁하는

2번 1행 →
☐☐ **expand** 동 팽창하다[시키다]; (사업 · 조직 등을) 확장하다
expansion 명 팽창; 확장
어원 ex(밖으로) + pand(펼치다) → 밖으로 펼쳐나가다

2번 9행 →
☐☐ **commit** 동 (죄를) 범하다; 약속하다; (일에) 전념하다
commitment 명 약속; 전념, 헌신
어원 com(함께) + mit(=send: 보내다) → 함께 …로 보내다
→ (나쁜 행위를) …에게 보내다: 범하다
(…에게 ~의 말을) 함께 보내다: 약속하다

3번 3행 →
☐☐ **determine** 동 결정하다; 확정하다
어원 de(밖으로) + termin(e)(한계) → 밖으로 한계를 짓다

3번 8행 →
☐☐ **pursue** 동 추구하다; 뒤쫓다 (= chase)
pursuit 명 추구; 추격
어원 pur(앞으로) + su(e)(따라가다) → …을 따라 쫓아가다

4번 3행 →
☐☐ **disposal** 명 처리; 배치
dispose 동 처리하다; 배치하다
disposition 명 (타고난) 기질; 배치, 배열
어원 dis(떨어져) + pos(두다) + al(명사형 접미사)
→ 떨어뜨려 (다른 곳에) 둠

5번 4행 →
☐☐ **pronounce** 동 발음하다; 선언하다 (= declare)
pronunciation 명 발음; 발음 표기
어원 pro(앞에서) + nounce(=announce: 발표하다)
→ (사람들) 앞에서 발표하다

8번 6행 →
☐☐ **insurance** 명 보험
insure 동 보험에 가입하다; 보증하다
insurer 명 보험업자[회사]
어원 in(만들다) + sure(근심이 없는) + ance(명사형 접미사)
→ (대비하여) 근심이 없게 함

9번 14행 →
☐☐ **artificial** 형 인공의 (↔ natural); (행동 등이) 거짓된
어원 art(i)(인공) + fic(만들다) + ial(형용사형 접미사)
→ 인공적으로 만든

10번 9행 →
☐☐ **impression** 명 감동; 인상
impress 동 감동시키다; 인상을 주다
impressive 형 감동적인; 인상적인
어원 im(위에) + press(누르다) + ion(명사형 접미사)
→ (마음) 위를 눌러서 자국을 냄

◉ 위에 제시된 어휘를 활용하여 빈칸에 알맞게 써 넣으시오. (지문에 쓰인 의미로 파악할 것)

1. We don't _____ the "k" in the word "know."

2. The man made a(n) _____ leg for his disabled son.

3. There has been debate about the proper _____ of nuclear waste.

4. I volunteer at the charity to give _____ to people in need.

5. My team joined the contest, but we were not skilled enough to be _____.

01 O △ X

다음 글에서 필자가 주장하는 바로 가장 적절한 것은?

The factories and warehouses left over from the industrial age are usually unattractive buildings. This is because they were built simply for the practical purposes of manufacturing and storing goods. Although many of these buildings have been abandoned and are in very poor condition, they remain structurally sound. So why shouldn't we adapt them for new uses? This would be similar to how we recycle products nowadays. Tearing down an existing structure and putting up a new one is not as economical and eco-friendly as repurposing a building that's already standing. For example, if a town needs a new community center, it makes sense to convert one of these abandoned warehouses or factories into such a space. Reusing existing structures in this way saves energy and materials. Plus, it eliminates the waste created by demolishing old buildings.

① 버려진 건물들을 재사용해야 한다.
② 탈산업화에 맞는 도시 계획이 필요하다.
③ 건물 입지 선정 시 경제성을 최우선시해야 한다.
④ 친환경적인 방식으로 건물을 지어야 한다.
⑤ 공동체를 위한 복지 시설을 확충해야 한다.

02 O △ X

다음 글의 주제로 가장 적절한 것은?

The Internet is often used as a tool for psychology research. Customer feedback forms, job satisfaction surveys, and psychological tests are all examples of Internet-based research. By using an online laboratory, psychologists are able to perform research faster and cheaper than in a traditional university laboratory. This also allows information to be exchanged quickly and easily between researchers and participants, and then saved on a computer. This is more financially beneficial because there is less need for physical storage space, nothing needs to be sent by mail, and there is no need for a lot of labor. Using online laboratories also gives researchers access to a greater number of diverse participants. Because the Web is so widely used, it is much easier for them to include people of various ages, nationalities, and social classes.

① ways to enhance the credibility of websites
② warnings about conducting surveys in a university
③ advantages of conducting research on the Web
④ the process of developing a good survey questionnaire
⑤ comparison of various survey tools available to researchers

03

다음 글의 제목으로 가장 적절한 것은?

Trends in the creative fields of fine art, crafts and architecture are closely followed by good designers, who often start trends themselves. Generally, trends are set by people who are not content with what currently exists. Those who are perhaps the least satisfied are industrial designers, as they do not view the products that already exist as being perfect. This is important because as soon as something is said to be "finished," further development is halted. Therefore, when a new product is released, despite how impressive it may be to others and how much enthusiasm it generates, it's common for the person who designed it not to be completely satisfied. This is because designers are constantly thinking about how to improve their product to create an even better version of it in the future.

① How to Set New Fashion Trends
② Obstacles to Improvements in Design
③ What's Behind Progress in Design?
④ A Designer's Ideal Product Design
⑤ Trends: The Key to Successful Art

04

다음 도표의 내용과 일치하지 <u>않는</u> 것은?

Time Spent Online, by Device and Demographic

(Adults Aged 18+ in the US, during January 2014)

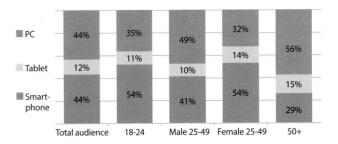

The above graph shows the percentage of online time spent on various devices. ① The overall group spent the same percentage of time on PCs and smartphones, while only 12% was spent on tablets. ② Women between the ages of 25 and 49 and 18- to 24-year-olds spent the same percentage of time on smartphones, but the former group spent 3% less time on PCs. ③ The group that spent the least time on smartphones was the 50 and older group, which also spent the highest percentage of time on PCs. ④ Both the 50 and older group and men between the ages of 25 and 49 spent more than half of their time on PCs. ⑤ The time spent on tablets by the latter group was 2% less than that spent by the overall group.

* demographic: 인구 통계 집단

suspension bridge에 관한 다음 글의 내용과 일치하지 <u>않는</u> 것은?

Just as its name implies, a suspension bridge is a bridge on which a roadway is suspended. It hangs from cables that distribute the weight of traffic to two tall towers. Among the most famous suspension bridges are the Golden Gate Bridge and the Brooklyn Bridge. Early in the 19th century, an American inventor designed this type of bridge using chains. By 1830, French engineers had worked out a safer design using woven cables instead of chains. Although it might seem like a modern structure, the concept of suspension bridges actually dates back to olden times. When the Spanish conquerors arrived in Peru in 1532, they found that the Incas had built suspension bridges across mountain valleys that were made of twisted grass ropes. Today, only one such bridge remains in the Andes Mountains.

① 굵은 철제 밧줄을 이용하여 무게를 분산한다.
② 대표적인 것으로는 Golden Gate Bridge가 있다.
③ 미국인 발명가는 쇠사슬을 사용한 형태를 설계했다.
④ 스페인 사람들이 고안하여 잉카 정복에 활용했다.
⑤ 안데스 산맥에 풀을 꼬아 만든 현수교 하나가 남아 있다.

다음 글의 밑줄 친 부분 중, 문맥상 낱말의 쓰임이 적절하지 <u>않은</u> 것은?

As teens' confidence and acceptance of themselves develop with age, their true identities ① <u>flourish</u>. But building up the maturity to successfully lead their own lives without parental ② <u>intervention</u> can be a long and difficult process. Most importantly, teens find it necessary to ③ <u>assert</u> their independence and challenge their parents' authority. Some overprotective parents find this very hard to accept because of their instinct to shield their children from the consequences of making bad decisions. It can also be difficult for parents to watch their teenagers ④ <u>respect</u> the manners and values they've tried to teach them. Parents have a responsibility to guide their teens through their journey of self-discovery so that they can mature into ⑤ <u>productive</u> members of society. Fulfilling this role can be challenging at times, but it is crucial to ensuring their children's future success.

07

밑줄 친 a triumph of "skill over force"가 다음 글에서 의미하는 바로 가장 적절한 것은?

The sport of soccer has existed for centuries in one form or another. At Cambridge University in England, the earliest recorded mention of soccer dates back to 1579. It notes that a game between students and the local townspeople ended in a violent fight. This was a fairly common occurrence at the time; part of the problem was that each team played by its own set of rules. To make matters worse, most of these rules favored strength and rough play rather than skill. In order to improve the situation, the "Cambridge Rules" were created by the university in 1848. These rules were soon adopted across the country. When the Football Association was founded in 1863, it introduced a new set of rules, based on the Cambridge Rules, that banned pushing, tripping, and other rough play. Officials from the association stated that this represented a triumph of "skill over force."

① Physical force was necessary to win FA football games.
② Practice is more important than natural talent in soccer.
③ The new rules favored talented players over rough ones.
④ The association hired coaches to teach players new skills.
⑤ It was difficult for the association to agree on one set of rules.

08

주어진 글 다음에 이어질 글의 순서로 가장 적절한 것은? [3점]

Selling several products under a single brand is a common marketing tactic. It allows cosmetics brands, for example, to make product lines that include shampoo, nail polish, body lotion, and more.

(A) However, this strategy has a disadvantage: if a single product is of lesser quality, it can negatively impact the entire line of products. This puts pressure on the company to ensure a consistently high level of quality.

(B) This strategy is based on the concept that assigning a single recognizable brand name to various products can lead consumers to purchase many items from the product line. Consequently, it can increase a company's profits.

(C) It can also build brand loyalty if the customers are satisfied with the products. This can ensure the success of new products because fans of the brand will be inclined to buy them.

① (A) - (C) - (B) ② (B) - (A) - (C)
③ (B) - (C) - (A) ④ (C) - (A) - (B)
⑤ (C) - (B) - (A)

09

글의 흐름으로 보아, 주어진 문장이 들어가기에 가장 적절한 곳은?

> However, this doesn't necessarily mean that anaerobic exercises are ideal for everyone.

In aerobic exercises, such as jogging, your muscles use oxygen to move actively. In contrast, anaerobic exercises, such as weight lifting, don't require oxygen, so they can be done intensely for a short period of time. (①) Aerobic exercises are often viewed as being more effective for weight loss. (②) Although they do help eliminate fat, they can have an adverse effect on body mass and overall strength. (③) Anaerobic exercises, on the other hand, build up strength and body mass, and they also continue to reduce fat after the workout ends. (④) For example, people suffering from chronic back pain are most likely better off choosing an aerobic workout, as weight lifting can make the pain worse. (⑤) Therefore, the wisest course of action is to consult your doctor to determine which type of exercise is best for you.

* anaerobic: 무산소의
** aerobic: 유산소의

10

다음 글의 내용을 한 문장으로 요약하고자 한다. 빈칸 (A), (B)에 들어갈 말로 가장 적절한 것은? [3점]

> When an item produced by a manufacturer is found to have a shortcoming, it is often said that there is a "need" for improvement. However, the driving force behind technological advances is actually "want" rather than need. While human beings need certain things, such as water and air, they simply want cold water and air conditioning. Food itself is essential, but food that is easy to prepare is not. In other words, it is luxury, not necessity, that leads to invention. Everything we create is imperfect, and this imperfection drives evolution. Everything humans manufacture can be changed, and these changes generally take place after the item has failed to function as desired. This is a universal principle that applies to all forms of human invention and innovation. Nothing is perfect, and even our perception of perfection changes over time.

⬇

> The fact that all of the items that human beings produce are _____(A)_____ is what drives us to continually _____(B)_____ them.

	(A)		(B)
①	flawed	······	criticize
②	necessary	······	improve
③	adaptable	······	replace
④	necessary	······	replace
⑤	flawed	······	improve

★ 확실하지 않지만 외운 단어에는 ☑□ 표시하고, 확실하게 외운 단어에는 ☑☑ 표시하세요. (회색: 지문에서 쓰인 의미)

1번 14행 →
□□ **convert** 동 전환하다, 개조하다 (= transform); 개종하다
convertible 형 전환할 수 있는
conversion 명 변형, 개조
어원 con('강조') + vert(돌리다) → (방향을) 바꾸다

1번 17행 →
□□ **eliminate** 동 제거하다, 없애다 (= get rid of)
elimination 명 제거, 삭제
어원 e(=ex: 밖으로) + limin(=threshold: 문턱) + ate(동사형 접미사) → 문턱 밖으로 쫓아내다

2번 15행 →
□□ **diverse** 형 다양한 (= various)
diversity 명 다양성; 변화
어원 di(옆에) + vers(e)(돌리다)
→ (한 가지 방향이 아닌) 옆으로 돌다

3번 10행 →
□□ **release** 동 풀어주다; 공개하다, 발표하다 (= publish)
어원 re(다시) + leas(e)(=loosen: 느슨하게 하다)
→ (쥐고 있던 것을) 풀어서 되돌려주다

5번 2행 →
□□ **suspend** 동 매달다; 중지하다; 정학시키다
suspension 명 일시적 중지; 정학
어원 sus(=down: 아래로) + pend(=hang: 매달다)
→ 아래로 매달다 → (떨어짐을) 중지[지체] 시키다

6번 5행 →
□□ **intervention** 명 간섭; 중재
intervene 동 개입하다; 사이에 끼어들다
어원 inter(사이에) + ven(e)(오다) + tion(명사형 접미사)
→ (양자) 사이에 들어옴

6번 7행 →
□□ **independence** 명 독립; 자립 (↔ dependence)
independent 형 독립한; 자주성이 있는
어원 in('부정') + depend(의존하다) + ence(명사형 접미사)
→ 의존하지 않음

6번 9행 →
□□ **instinct** 명 본능; 직감
instinctive 형 본능적인
어원 in(안에) + stinct(=sting: 찌르다)
→ 안에서 찔러 자극함 → 타고난 충동

6번 10행 →
□□ **consequence** 명 결과 (= outcome); 중요성
consequent 형 결과의
어원 con(함께) + sequ(따라가다) + ence(명사형 접미사)
→ 함께 따라오는 것

7번 13행 →
□□ **adopt** 동 입양하다, 양자로 삼다; 채택하다
어원 ad(=to) + opt(=choose) → …로 골라오다 → (아이를 골라) 입양하다; (… 중에 골라) 채택하다

7번 18행 →
□□ **represent** 동 …을 대변하다, 대표하다; 나타내다, 상징하다
representative 명 대표자, 대리인; 국회의원
형 대표하는
representation 명 표시, 표현; 대리, 대변, 대표
어원 re(=back) + present(내놓다) → 뒤에서 (앞으로) 내놓다 → 대표하다

8번 12행 →
□□ **assign** 동 할당하다, 배정하다
assignment 명 할당; 숙제
어원 as(…에) + sign(표시) → …의 할당된 몫으로 표시하다

8번 19행 →
□□ **inclined** 형 …하고 싶은; …하는 경향이 있는
incline 동 마음이 내키다; 기울다
inclination 명 경향; 경사
어원 in(향해) + clin(=bend: 굽다) + ed(형용사형 접미사)
→ …을 향해 (마음이) 굽은

10번 16행 →
□□ **principle** 명 원리, 원칙
어원 prin(=first: 첫 번째) + cip(=take: 차지하다) + le(명사형 접미사) → 처음을 차지하는 것 → 근본, 원리

◉ 위에 제시된 어휘를 활용하여 빈칸에 알맞게 써 넣으시오. (지문에 쓰인 의미로 파악할 것)

1. The old City Hall building has been ＿＿＿＿＿＿＿ into a library.

2. ＿＿＿＿＿＿＿ your ideas visually when you give a speech in public.

3. The ＿＿＿＿＿＿＿ of his crime was serving a sentence of three years.

4. My classmates are from different countries; this gives me the opportunity to experience ＿＿＿＿＿＿＿ cultures.

01

O △ X

다음 글의 주제로 가장 적절한 것은?

The Red Forest, the area surrounding the Chernobyl Nuclear Power Plant, was highly contaminated from nuclear fallout in 1986. It was named for the reddish-brown color that the trees turned before they died. This was caused by the highly radioactive soil in the area. To study radioactivity's long-term effects on plant matter, researchers gathered fallen leaves from forest floors that were free of radiation. Then they put them into two bags and left them in the Red Forest for nine months. Later, they compared their rates of decomposition with bags from non-radiated areas. They found that plant matter in the Chernobyl area has been decomposing 40% more slowly than that in uncontaminated forests. This has caused a buildup of more than 30 years' worth of leaves that could spread radioactive material to urban areas via smoke from a forest fire.

① the danger of nuclear power plants
② the use of decayed leaves in forests
③ the risk of conducting research in radioactive areas
④ concerns about a radioactively contaminated forest
⑤ the importance of nuclear power as an energy source

02

O △ X

다음 글의 밑줄 친 부분 중, 어법상 틀린 것은?

One of the world's most famous prehistoric rock art sites ① is the Chauvet Cave. Situated in the Ardèche region of southern France, the cave was found in 1994 by three explorers including Jean-Marie Chauvet, after ② whom the cave is named. The cave paintings are of considerable aesthetic quality and are thought to be around 30,000 years old. These facts have forced us ③ to reconsider the opinion that prehistoric art was simple and unsophisticated. ④ What they include mature expressive techniques, such as giving the impression of movement, adds to their value. Furthermore, due to being protectively ⑤ sealed for thousands of years, the paintings are well preserved. So they look as if they were drawn recently.

03

(A), (B), (C)의 각 네모 안에서 문맥에 맞는 낱말로 가장 적절한 것은?

Unlike other systems of communication, language creates meaningful structures out of individual elements that have no meaning. For this reason, language (A) derives / distinguishes one culture from another more than anything else. One amusing example is the various ways a sign on a broken vending machine might be written. A sign in the UK would likely say something like: "Please Understand That This Machine Cannot Take Bills." In the US, on the other hand, it would be more straightforward: "NO Bills." And a sign conveying the same message in Japanese might apologize to the consumer and express sorrow about the situation. The language rules that dictate these differences may seem (B) arbitrary / formal or silly to foreign visitors. But to locals, each sign seems perfectly (C) legal / logical.

	(A)	(B)	(C)
①	derives	····· arbitrary	····· legal
②	derives	····· formal	····· logical
③	derives	····· arbitrary	····· logical
④	distinguishes	····· arbitrary	····· logical
⑤	distinguishes	····· formal	····· legal

04

다음 빈칸에 들어갈 말로 가장 적절한 것은?

Scientific truths do not come from things like faith or the opinions of people who are considered experts. They are facts that have been tested and proven through experiments and careful observation. Because scientific truths are determined by such a research-based process, they can be applied to everyone, regardless of social class, educational background, or other factors. The concept of something being equally true for all people in all places all the time is a vital cornerstone of scientific truths. A kilogram is a kilogram in all parts of the world. Similarly, if someone looks through a telescope, they can see the same visible moons of Jupiter that astronomers have observed for centuries. Ultimately, science is based on a fundamentally _____ way of knowing. Scientific truths are our way of explaining the experiences that are universally true for all humans.

① objective
② unconscious
③ exclusive
④ defensive
⑤ representative

05

다음 빈칸에 들어갈 말로 가장 적절한 것은?

A unique physical feature of humans, when compared to the rest of the animal kingdom, is our hands. These useful body parts are capable not only of accomplishing complicated tasks but also of communicating our feelings. As hands can instantly reflect our most subtle thoughts, we often base our opinions of others on their gestures. Proof of this can be seen in the courtroom—jurors become suspicious when attorneys keep their hands hidden. Attorneys who do so are generally seen as being less trustworthy than those who make clearly visible hand gestures. The same holds true with witnesses. Jurors view the hiding of hands in a negative way, as it gives the impression that the witness may be hiding the truth. Although this kind of body language could have many meanings, it makes a bad impression on jurors, clearly illustrating that

_____.

① hand gestures are not as important as eye contact
② selecting a jury requires a thorough personality assessment
③ our hands can be used to instantly indicate our approval
④ concealing one's hands is perceived as a sign of dishonesty
⑤ not everyone chooses to express feelings in the same way

06

주어진 글 다음에 이어질 글의 순서로 가장 적절한 것은?

A Japanese man residing in the United States stopped by unannounced to visit his Jewish mother-in-law at lunchtime.

(A) However, his mother-in-law was insulted that her son-in-law felt that he couldn't expect a simple meal from her. That's because hospitality is considered important in Jewish culture, as periodically stopping by out of the blue is a regular occurrence.

(B) Prior to his visit, the son-in-law had picked up some noodles to eat at his mother-in-law's house. He didn't want to burden her, and he wanted to make it clear that he was merely there to visit her.

(C) Japanese customs, on the other hand, dictate that imposing oneself on others is to be avoided. This example shows how what is considered to be "polite" can be different across cultures.

① (A) - (B) - (C) ② (A) - (C) - (B)
③ (B) - (A) - (C) ④ (B) - (C) - (A)
⑤ (C) - (B) - (A)

07

글의 흐름으로 보아, 주어진 문장이 들어가기에 가장 적절한 곳은?

> What's more, there are a number of attractive alternatives to using animals for drug testing.

Besides being cruel, experimenting on animals is also ineffective. This is because animals are unaffected by a large number of the diseases that humans suffer from, including many types of heart disease and cancer. (①) In the US, 92 out of 100 drugs that are successfully tested on animals go on to fail when tested on humans. (②) This means that animal experiments inaccurately predict how drugs will affect humans most of the time. (③) For example, human blood can be used to test for contaminants in medicine. (④) Also, using improved technology, computers can create realistic models of the human body. (⑤) By conducting virtual experiments on computer-generated models of heart, lungs and kidneys, researchers can avoid causing needless suffering in laboratory animals.

08

다음 글에서 전체 흐름과 관계 없는 문장은? [3점]

Pattern poetry, sometimes called "shaped verse," is verse that's arranged on the page in such a way as to reveal part of the poem's meaning. ① In this type of verse, typographical shape emphasizes the theme or makes it appear more obvious. ② The shape may represent an everyday object, or it may be a pattern that reinforces an abstract idea. ③ Poetry critics sometimes complain that such visual patterns weaken the meaning of the poem. ④ A good example of shaped verse is the poem "Easter Wings" by George Herbert, which tells of humanity's fall from the grace of God. ⑤ In each stanza, the lines grow narrower for the first half and then longer again for the second half, making them resemble a pair of wings.

* stanza: 연(4행 이상의 각운이 있는 시구)

[9~10] 다음 글을 읽고, 물음에 답하시오.

With the invention of the Internet, the idea of a worldwide communication system with fair access to information for all started to draw the interest of the world. However, how much of a revolution has really taken place so far? The most powerful figures have always been the ones who are already in positions of influence. In the past, the movie, radio, and newspaper industries decided which voices were heard, and they constantly focused on helping whoever gave the greatest political or economic benefits to them. These days, a few elite, technological billionaires determine what, when, and how fast online information can be accessed or uploaded by the average user, whose personal opinion has no influence on decisions made in the highest levels of authority.

Therefore, when it comes to access to information, society is still divided into those who have and those who have not. What's more, the economy of the Internet rewards the few who generate excessive webpage traffic at the expense of more independent and creative enterprises, disappointing those with democratic visions of the Internet. We are already seeing the results today: the continued neglect of individuals' opinions in favor of those who already have society's attention.

To fix this _____ will not be easy, nor will it be quick. But if elite billionaires and average citizens work together to elevate the weak and restrain the powerful online, then we may still achieve a fair and balanced Internet.

09

윗글의 제목으로 가장 적절한 것은? [3점]

① The Myth of Internet Equality
② Taking Down the Elite: A Call for Attack
③ An Average Internet User's Guide to Success
④ The Outdated Ideals of the Internet
⑤ The People Driving the Power Revolution

10

윗글의 빈칸에 들어갈 말로 가장 적절한 것은?

① outrage
② immorality
③ innovation
④ injustice
⑤ violation

★ 확실하지 않지만 외운 단어에는 ☑□ 표시하고, 확실하게 외운 단어에는 ☑☑ 표시하세요. (회색: 지문에서 쓰인 의미)

2번 10행 →
□□ **unsophisticated** 형 세련되지 않은; 단순한
어원 un('부정') + sophist(지적이고 경험을 갖춘 궤변론자) +
icated(형용사형 접미사: …화된) → 정교하지 않은

3번 14행 →
□□ **dictate** 동 구술하다; 명령하다; …을 좌우하다
dictator 명 독재자
dictation 명 받아쓰기; 명령
어원 dict(말하다) + ate(동사형 접미사) → 말하다

4번 4행 →
□□ **experiment** 명 (과학) 실험, 시도 동 실험하다, 시도하다
experimental 형 실험용의, 실험에 의거한; 실험적인
어원 ex('강조') + per(i)(시도하다) + ment(명사형 접미사)
→ 시도, 실험

5번 4행 →
□□ **accomplish** 동 성취하다, 완수하다 (= achieve)
accomplishment 명 성취, 완성; 성과
어원 ac(…에) + com('강조') + pl(=fill: 채우다) + ish(동사형
접미사) → …을 완전히 채워 완성하다

6번 1행 →
□□ **reside** 동 살다, 거주하다 (= dwell, live)
residence 명 주택, 주거; 거주
resident 형 거주하는 명 거주자
어원 re(뒤에) + sid(e)(앉다) → 뒤에 남아 앉아 있다

6번 4행 →
□□ **insult** 동 모욕하다, …에 해를 주다 명 모욕
insulting 형 모욕적인, 무례한
어원 in(위에) + sult(=leap: 뛰어오르다) → …위로 뛰어 덤비다

6번 15행 →
□□ **impose** 동 (의무를) 지우다; 폐를 끼치다
imposing 형 인상적인; 당당한
어원 im(위에) + pos(e)(놓다) → (어떤 의무) 위에 놓다

7번 2행 →
□□ **alternative** 명 대안; 양자택일 형 대신의; 양자택일의
alternate 형 대안의; 번갈아 하는 동 번갈아 하다
어원 alter(다른) + (n)ative(형용사형 접미사) → 다른 것의

8번 7행 →
□□ **reinforce** 동 강화하다, 증강하다; 보강하다
reinforcement 명 강화, 증강; 보강
어원 re(다시) + in(=en: …하게 하다) + force(강한)
→ 다시 강하게 하다

8번 7행 →
□□ **abstract** 형 추상적인 (↔ concrete)
동 추출하다, 요약하다
어원 ab(s)(…로부터) + tract(끌다) → …로부터 끌어내다
→ 추출하다

9~10번 21행 →
□□ **reward** 명 보상(금); 현상금 동 보상하다, 보답하다
어원 re('강조') + ward(=watch: 보다) → 지켜보다 →
(남의 수고를) 잘 살피다 → 보상을 해주다

9~10번 26행 →
□□ **neglect** 동 방치하다, 돌보지 않다 명 방치; 소홀
neglectful 형 부주의한; 태만한
어원 neg('부정') + lect(=choose: 선택하다)
→ 선택하지 않다 → 무시하다

9~10번 31행 →
□□ **elevate** 동 승진[승격]시키다; 들어올리다 (= lift)
elevation 명 승진, 승격
elevator 명 엘리베이터
어원 e(=up: 위로) + lev(=raise: 올리다) + ate(동사형 접미사)
→ 들어올리다

9~10번 32행 →
□□ **restrain** 동 제지하다; (감정 등을) 억누르다
restraint 명 규제; 통제
어원 re(=back: 뒤로) + strain(=draw tight: 단단히 잡아
당기다) → 억누르다, 억제하다

◉ 위에 제시된 어휘를 활용하여 빈칸에 알맞게 써 넣으시오. (지문에 쓰인 의미로 파악할 것)

1. If you keep bullying her, she will be _____.

2. The protesters were blocking the road, so the police tried to _____ them.

3. He had lots of tasks to do last week, but he couldn't _____ any of them.

4. The scientist conducted a(n) _____ to find out how the brain keeps memories.

5. He has _____ in the country for a long time, so he is not used to city life.

01

O △ X

다음 글의 목적으로 가장 적절한 것은?

　　Biographies are more than summaries of the lives of people from the past. They used to primarily consist of dates and descriptions, but nowadays they combine facts and storytelling. For 24 weeks, the author of *Glidden's Rope*, Dr. Claire Delaper, will be teaching the basics of biographical writing in Monday night classes. Each week, she will explain a new aspect of biographical writing; the topics will include research skills, general storytelling structures, and accepted citation styles. Dr. Delaper uses her writing experience to teach her pupils how to connect with their subjects and make their stories come alive for readers. By the end of the course, you can be confident in your ability to research a person's life and compose a biography worthy of his or her achievements.

① 작문 강좌를 홍보하려고
② 전기문의 특징을 설명하려고
③ 전기문의 중요성을 강조하려고
④ 작가 **Claire Delaper**를 소개하려고
⑤ 새로운 작문 기법을 알리려고

02

O △ X

다음 글의 요지로 가장 적절한 것은? [3점]

　　At a supermarket, the fruits and vegetables that generally have no packaging don't make health claims to attract shoppers. It is the processed foods that do so. Claims of being "fat free" and "heart healthy" are backed by the words "FDA-approved," meaning we can be assured that this isn't just advertising—it's science. The scientific research that some of these food claims are based on, however, is questionable. Margarine, a processed food once claimed to be healthier than butter, has now been discredited. It has been shown to contain trans fats, which can lead to heart attacks. Given the abundance of health-related claims that jump out at supermarket shoppers, it is ironic that the healthiest foods don't have packages. But don't assume their silence means they are not good for you. Nothing could be further from the truth.

① 과다 포장된 식품 구매를 자제해야 한다.
② 건강에 좋다고 홍보하는 가공식품을 경계해야 한다.
③ 공식 기관으로부터 승인 받은 식품만을 구입해야 한다.
④ 제조업체가 분명히 명시된 제품을 구입해야 한다.
⑤ 과학적으로 검증 받은 영양 성분을 섭취해야 한다.

03

| O | △ | X |

다음 글의 제목으로 가장 적절한 것은?

It may not be surprising to learn that certain words or actions have different meanings in different countries. For example, in the US it is considered affectionate to pat a child on the head. However, in many Buddhist countries it is thought inappropriate because the head is considered a sacred part of the body. An action such as this may seem harmless to you, but it will cause offense, and you may be confronted about it. If this happens, it would be wise to avoid responding with comments like "You shouldn't be upset" or "Don't be so sensitive." Instead, listen and be open. Recognize the difference between what you intend by your actions and their actual impact. Consider the feedback you receive, and use it to be more thoughtful in future cross-cultural interaction.

① Slow the Conversation Down
② Cultural Differences: Keep an Open Mind
③ See Conflict from the Outside
④ Don't Let Your Objections Fade Away
⑤ Look for Individuals, Not Stereotypes

04

| O | △ | X |

Pamukkale에 관한 다음 글의 내용과 일치하는 것은?

Located in southwestern Turkey, Pamukkale is a popular health resort full of hot springs and limestone-studded terraces. It was gradually formed by flowing water that deposited numerous calcium salts. This created the appearance of a "cotton castle," which is the literal translation of "Pamukkale." For thousands of years, people have bathed in these springs, which are said to be good for the eyes and skin due to the abundant carbonate minerals in the water. In addition, Hierapolis, the nearby ruins of an ancient city, adds to the spectacular scenery. Since Hierapolis was designated a UNESCO World Heritage Site, all the hotels in the area have been taken down to protect the ruins from the damage caused by commercial overuse. This protection extends to Pamukkale, where visitors are banned from wearing shoes in the water to help preserve the hot springs.

① 주변에 목화밭이 많아 '목화의 성'이라고도 불린다.
② 터키인들에 의해 최근에 발견된 온천이다.
③ 온천물에 함유된 광물은 눈과 피부에 좋다.
④ 인근 유적지가 세계 문화유산으로 지정된 후 주변 숙박 시설이 급증했다.
⑤ 발 보호를 위해 신발을 신고 들어가는 것이 권장된다.

다음 글의 밑줄 친 부분 중, 어법상 틀린 것은?

Once, people spent their free time meeting friends or just ① enjoying the outdoors. But today our lives are dominated by our televisions, smartphones and computers. And with each passing day, we become more dependent on technology. We ② no longer meet our friends every day, even if they live nearby. Instead, we just send them text messages. Even worse, technology has made us less patient. If we don't immediately receive our coffee from the coffee machine, we become anxious. Waiting for movies to download ③ annoys us. ④ Impatient as we've become, we rarely recognize the adverse effects that technology has had on our lives. There are clearly some fields ⑤ which technology has had a positive impact. However, the negative consequences that have transformed our personal lives should be a cause of great concern.

밑줄 친 she[her]가 가리키는 대상이 나머지 넷과 다른 것은?

One time I was flying with the wheelchair basketball team I coached to a tournament in New York City. At the airport, one of the players, who was in ① her wheelchair, went with me to check in for our flight. At the counter, the check-in attendant asked me questions like: Is ② she able to get around the airport on her own? Will she need someone to help her get onto the airplane? The player and I were shocked. Why did she have the impression that ③ she wasn't able to answer these questions herself? I started to think up a response, but the player beat me to it, and gave her a strongly worded answer about ④ her functional capacity. When her face turned red, I knew that ⑤ her view of the capabilities of people in wheelchairs had been forever changed.

다음 빈칸에 들어갈 말로 가장 적절한 것은?

Much has been said about how companies should store and manage the huge amounts of data they collect. But how decision-makers access and analyze this data may be even more important. To do this effectively, they have to be able to _____ the data in a way that allows them to grasp the big picture. Reading through endless pages of text and countless numbers is like looking at one tree at a time when you need to be able to see the whole forest. This is where charts and graphs come to the rescue. One research company found that managers who use such tools are about ten percent more likely to fully understand and see trends in data, which can help them make better decisions. So when you're faced with an overwhelming amount of data, use graphic representations to easily find the information you need.

① combine
② reduce
③ visualize
④ explain
⑤ reconsider

글의 흐름으로 보아, 주어진 문장이 들어가기에 가장 적절한 곳은?

> However, studies suggest that the spontaneous smiles of monkey infants don't actually express feelings of pleasure.

Sleeping human and monkey infants both occasionally produce facial movements similar to smiles. (①) Known as "spontaneous smiles," these expressions last for a much shorter time than normal smiles. (②) They occur between periods of REM sleep and tend to be uneven half-smiles rather than full, symmetrical smiles. (③) Some scientists believe that the purpose of spontaneous smiles in human babies is to make them seem adorable and thereby strengthen the parent-child bond. (④) Instead, they are more closely related to the facial expressions monkeys make to more powerful members of their group. (⑤) Research has also shown that the "spontaneous smiles" of both human and monkey infants help develop facial muscles.

* REM sleep: 렘수면(깨어 있는 것에 가까운 얕은 수면)

다음 글에서 전체 흐름과 관계 <u>없는</u> 문장은?

In the past, stress-management programs tended to concentrate only on the physical well-being of individuals. ① These programs focused on the link between stress and disease and therefore emphasized the need to address the physical symptoms of stress. ② This was accomplished mainly by teaching relaxation techniques that could help decrease muscle tension. ③ According to some studies, vitamin D deficiencies are a common cause of chronic muscle tension. ④ However, these programs did little to help people deal with the mental, emotional, and spiritual causes of the stress they were experiencing. ⑤ For this reason, participants tended to experience only short-term relief before the symptoms of their stress returned. These days, it is more common to find programs that train participants to manage both stress and its symptoms rather than simply attempting to get rid of them.

다음 글의 내용을 한 문장으로 요약하고자 한다. 빈칸 (A), (B)에 들어갈 말로 가장 적절한 것은? [3점]

In 1967, the US military got ready to go to war, believing that some of its radar systems had been jammed by the Soviet Union. Luckily, before any disastrous steps could be taken, weather forecasters alerted the American government that a large solar storm was disrupting radar communications on Earth. As a result, the military quickly made the decision to back down. This story is a good example of why both geoscience and space research have been incorporated into national security efforts. Had it not been for the United States' investment in solar and geomagnetic storm research, a nuclear war could have potentially occurred. This incident served as an important lesson on how vital it is to always be prepared.

* jam: 전파를 방해하다

⬇

Scientific knowledge prevented the US from mistakenly ___(A)___ the Soviet Union, showing the ___(B)___ of having a wide range of knowledge.

	(A)		(B)
①	attacking	······	value
②	contacting	······	method
③	contacting	······	difference
④	imitating	······	value
⑤	attacking	······	difference

★ 확실하지 않지만 외운 단어에는 ☑☐표시하고, 확실하게 외운 단어에는 ☑☑표시하세요. (회색: 지문에서 쓰인 의미)

1번 1행 →

☐☐ **biography** 명 전기, 일대기
biographical 형 전기의
어원 bio(삶) + graph(쓰다) + y(명사형 접미사) → 삶에 대해 쓴 것

1번 3행 →

☐☐ **description** 명 묘사, 기술
describe 동 묘사하다, 기술하다
descriptive 형 묘사적인
어원 de(아래로) + scrib(e)(=write: 쓰다) + tion(명사형 접미사) → 아래로 써 내려감 › 기술

2번 6행 →

☐☐ **assure** 동 확신하다; 보증하다 (= guarantee)
assurance 명 보증; 확신
어원 as(=to: …에) + sure(근심이 없는) → …에 대한 근심이 없게 하다

2번 13행 →

☐☐ **abundance** 명 풍부, 다량, 다수 (= plenty)
abundant 형 풍부한, 많은
어원 ab(…에서 떠나) + (o)und(=wave: 물결치다) + ance (명사형 접미사) → 흘러 넘침

2번 15행 →

☐☐ **assume** 동 가정하다
assumption 명 가정, 추측
어원 as(…로) + sum(e)(=take: 취하다) → …로 (생각을) 취하다 → 가정하다

3번 7행 →

☐☐ **sacred** 형 신성한 (= holy); 종교적인
어원 sacr(신성한) + ed(형용사형 접미사) → 신성한

4번 4행 →

☐☐ **deposit** 명 계약금, 보증금, (은행) 예금(액); 퇴적물
동 (물건 등을) 놓다; 예금하다; 퇴적시키다
어원 de(아래) + pos(it)(놓다) → put down 두다 → (계좌에) 두다: 예금하다 / (…에) 쌓아두다: 퇴적시키다

4번 18행 →

☐☐ **preserve** 동 보호하다, 보존하다; 유지하다
preservation 명 보호, 보존; 유지
preservative 명 방부제
어원 pre(미리) + serv(e)(=keep: 지키다) → 미리 지키다

5번 16행 →

☐☐ **transform** 동 바꾸다, 전환하다 (= change)
transformation 명 변형, 변화
어원 trans(이쪽에서 저쪽으로) + form(형성하다) → 이쪽에서 저쪽으로 (바꿔서) 만들어지다

7번 4행 →

☐☐ **analyze** 동 분석하다; 검토하다
analysis 명 분석; 해석
analytical 형 분석적인, 분석의
어원 ana(=throughout: 완전히) + ly(ze)(=loosen: 느슨하게 하다) → 완전히 풀다 → 분석하다

9번 7행 →

☐☐ **relaxation** 명 휴식, 기분 전환
relax 동 긴장이 풀리다; 누그러지다
relaxed 형 느슨한; 긴장을 푼
어원 re(다시) + lax(느슨하게 하다) + ation(명사형 접미사) → 다시 느슨해짐

9번 8행 →

☐☐ **tension** 명 긴장, 불안
tense 형 긴장한; 팽팽하게 당겨진
어원 tens(e)(뻗다) + ion(명사형 접미사) → (팽팽하게) 뻗음

9번 18행 →

☐☐ **attempt** 동 시도하다 명 시도, 노력 (= try)
어원 at(=to: …에) + tempt(시도하다) → 시도하다

10번 4행 →

☐☐ **disastrous** 형 재난의, 비참한, 불행한
disaster 명 재난, 참사
어원 dis(=ill: 나쁜) + aster(=star: 별) + ous(형용사형 접미사) → 불길한 별의

◉ 위에 제시된 어휘를 활용하여 빈칸에 알맞게 써 넣으시오. (지문에 쓰인 의미로 파악할 것)

1. The political _____ and conflict between the two countries is likely to increase.

2. Due to the _____ earthquake, the city was damaged badly.

3. We need to _____ survey data to draw meaningful conclusions.

4. The Earth's atmosphere has a(n) _____ of nitrogen.

5. When we eat food, our body organs _____ it into energy.

01

O | △ | X

밑줄 친 This psychological technique이 다음 글에서 의미하는 바로 가장 적절한 것은?

It can be difficult to make young children eat vegetables. Some parents have found that using reverse psychology makes it easier. But this method doesn't just work on picky eaters. It can also be used to make kids clean up their toys or go to bed on time. The key is something called *reactance*, which is basically our desire to protect our freedoms. When someone tries to limit what we can do, we naturally resist. Therefore, parents might say, "You can't have any broccoli." When kids hear this, they feel like their freedom has been taken away. This suddenly makes the idea of eating broccoli sound appealing. This psychological technique works best on teenagers and kids between the ages of 2 and 4. However, it can be used effectively on anyone who is stubborn or overly emotional.

* reactance: 반발

① Allowing kids to eat whatever they ask for
② Respecting parents' right to do what they want
③ Setting a limit on what kids can do
④ Treating kids the way they want to be treated
⑤ Criticizing kids who oppose their parents' opinions

02

O | △ | X

다음 글의 요지로 가장 적절한 것은?

A speaker at a seminar once taught his audience an important lesson by using a clever method. He passed out balloons and asked everyone to write his or her name on one with a marker. Then he placed all the balloons in a different room and sent the group to find theirs. People started to panic and bump into each other, but even after five minutes, no one was successful. Then the speaker asked everyone to collect any single balloon and deliver it to the person whose name was on it. In just a couple of minutes, all the balloons were back in the right hands. The speaker explained that this situation is a lot like what happens in real life: We struggle alone trying to find happiness for ourselves, even though we could all achieve it much more easily by bringing joy into each other's lives.

① 개개인마다 행복을 추구하는 방식이 다르다.
② 각 단체에 적합한 의사소통 기술을 연마해야 한다.
③ 자신에게 주어진 행복에 감사하며 사는 것이 중요하다.
④ 상대방의 이름을 기억하면 친분을 쌓기가 수월하다.
⑤ 타인을 행복하게 함으로써 자신도 행복해질 수 있다.

03

다음 글의 주제로 가장 적절한 것은?

The inhabitants of a small atoll called Ifalik use the word *rus* for the feeling one experiences when harm appears to be imminent. At first glance, *rus* seems to be the equivalent of the English word "fear." However, this is not quite correct, as *rus* can also describe how a mother feels when her child dies. In English, "sad" is far more likely to be used in this situation than "fearful." Additionally, the word *metagu* is used by the islanders to refer to situations that may cause *rus*. It seems similar to the term "social anxiety," but, once again, the translation is less than ideal. *Metagu*, unlike "social anxiety," can also describe an encounter with a ghost. One reason for these differences is that English focuses on the quality and intensity of emotions. The language of Ifalik, on the other hand, focuses on the origins of emotions and the context in which they occur.

* atoll: 환상 산호섬(가운데 해수 호수가 있는 고리 모양의 산호섬)

① cultural differences in parenting methods
② the origins of culturally universal human emotions
③ the difficulty of translating one language to another
④ methods of showing cultural differences through language
⑤ effective ways to differentiate subtle meanings of languages

04

다음 글의 제목으로 가장 적절한 것은? [3점]

Although agricultural productivity has rapidly increased over the last century, the amount of people involved in farming has not remained sizeable or stable. For example, Canada has plentiful crops, but the number of farmers living there has decreased about 75% since the 1940s. This downward trend continues because young people today would rather work in cities than on farms. Unsurprisingly, the same trend is present in many developed countries, along with a steadily increasing average farmer age. Given that crop prices are decreasing and making farming less profitable, it's unlikely that many young workers will want to move to rural areas. As of now, a crisis in crop production is not expected. However, a shortage of agricultural labor may well be at hand in the next decade, when today's farmers reach the age of retirement.

① A Crisis at Hand: Decreasing Farm Earnings
② How Can We Minimize the Agricultural Youth Drain?
③ The Shrinking and Aging of the Farming Workforce
④ Exciting New Trends in Agricultural Technology
⑤ Why Countries Are Encouraging Agricultural Labor

05

okapi에 관한 다음 글의 내용과 일치하는 것은?

One of the world's strangest-looking animals is the okapi, which lives in the Congo rainforest. The okapi is a close relative of the giraffe. It walks in a similar manner, but its neck is much shorter. One of the things that makes it so unusual is its body markings. Although it's mostly solid brown in color, it has zebra-like stripes on its legs and back half. These stripes make for excellent camouflage, helping the okapi blend in with its habitat. The okapi feeds by picking buds and leaves from trees and shrubs with its tongue. Interestingly, its tongue is so long that it can be used to clean its eyelids and ears. Since 2013, okapis have been classified as an endangered species. In fact, there are only about 20,000 of them left in the wild.

* solid: 다른 색이 섞이지 않은

① 기린보다 목이 길고 걸음걸이가 비슷하다.
② 몸 전체가 특이한 줄무늬로 뒤덮여 있다.
③ 서식지에서 눈에 잘 띄는 편에 속한다.
④ 혀로 자신의 눈꺼풀이나 귀를 핥아 세수를 한다.
⑤ 2013년 이래로 멸종 위기에서 벗어났다.

06

(A), (B), (C)의 각 네모 안에서 어법에 맞는 표현으로 가장 적절한 것은?

When an image like a painting or drawing is done well, the viewer can easily imagine being in the scene. (A) Add / Adding movement, like in movies, further heightens this sensation. When viewers see movement, they experience the passing of time, which has a big influence on their perception of reality. This also applies to online spaces, where movement tends to (B) perceive / be perceived as more natural and believable. Early on in the life of the Internet, the ability to make text flash was written into the HTML code of websites. Following this, new formats, such as gif animations, and programming languages, such as Java and Flash, brought more eye-catching movement to websites (C) that / they intensified the impression of a realistic and authentic online world.

(A)	(B)	(C)
① Add	······ perceive	······ that
② Add	······ be perceived	······ they
③ Adding	······ perceive	······ that
④ Adding	······ be perceived	······ that
⑤ Adding	······ be perceived	······ they

07

다음 글의 밑줄 친 부분 중, 문맥상 낱말의 쓰임이 적절하지 <u>않은</u> 것은?

People considered supertasters generally dislike foods with a strong or bitter taste, such as raw broccoli, coffee, or dark chocolate. It has been ① <u>estimated</u> that about 25% of the population is made up of supertasters. Although little is known about this condition, there is a theory that such an ② <u>insensitivity</u> to bitter flavor could have evolved as a means of preventing individuals from consuming poisonous plants. Supertasters have a tendency to develop colon cancer, which may be a result of ③ <u>avoiding</u> vegetables. On the other hand, they also keep away from foods that are high in fat, salt, or sugar, which means they have a ④ <u>lower</u> risk of heart disease. Another ⑤ <u>advantage</u> enjoyed by supertasters is a better than average ability to fight off bacterial sinus infections. This ability may be directly related to the supertaster gene.

* sinus infection: 축농증

08

다음 글의 빈칸 (A), (B)에 들어갈 말로 가장 적절한 것은? [3점]

There are many people who seem to hide their negative emotions, such as anger or deep depression. This is most likely due to modern society's ___(A)___ with positive thinking. Clearly we should all strive to be positive whenever possible. However, the idea that we must be happy all of the time leads to problems. Life is full of ups and downs, so there is no way that a person can be expected to always be cheerful. It's a simple fact that sadness and anger are necessary components of life. Research has even shown that accepting such emotions is essential to our mental health. In fact, attempts to suppress our negative thoughts can be harmful to our happiness. For these reasons, we must recognize that the ___(B)___ of life requires us to deal with a range of emotions.

(A)	(B)
① difficulty	······ rejection
② difficulty	······ complexity
③ confusion	······ rejection
④ obsession	······ briefness
⑤ obsession	······ complexity

주어진 글 다음에 이어질 글의 순서로 가장 적절한 것은?

> The majority of American offices have an open-plan format, in which workers don't have any private space; they merely occupy a desk in an open work environment.

(A) The proposed solution to these issues is building private spaces into existing open offices. This will ensure that colleagues who need to speak in private will have an available space in which to do so.

(B) Among these issues is a decrease in productivity, due to workers being easily distracted by one another. Trust among colleagues also declines, as the privacy needed to build it no longer exists.

(C) The open-office design became popular in the 1950s, when employers recognized that its low cost and flexibility provided several advantages. However, it has also created some problems.

① (A) - (B) - (C)
② (A) - (C) - (B)
③ (B) - (A) - (C)
④ (C) - (A) - (B)
⑤ (C) - (B) - (A)

다음 글에서 전체 흐름과 관계 없는 문장은?

As part of a scientific study, cyclists were repeatedly asked to ride their bikes for one hour while rinsing their mouths with liquid. Sometimes the liquid was plain water; other times it was a solution containing carbohydrates. ① In both cases, the cyclists periodically spit the liquid out without swallowing any of it. ② Despite this, there was a striking difference in their performances— when given the carbohydrate solution instead of water, the cyclists performed 2.9 percent better. ③ Carbohydrates, generally found in foods such as bread and potatoes, are considered part of a healthy diet when consumed in moderation. ④ As the carbohydrates never entered their body, this difference can't be explained by the cyclists having extra fuel to burn. ⑤ Later studies using MRI scans showed that rinsing with the carbohydrate solution was activating certain parts of the brain related to pleasure and rewards.

* solution: 용액

★ 확실하지 않지만 외운 단어에는 ☑☐표시하고, 확실하게 외운 단어에는 ☑☑표시하세요. (회색: 지문에서 쓰인 의미)

1번 8행 ⋯
☐☐ **limit** 명 제한(선); 한계(량), 극한, 최대치
동 제한[한정]하다 (= restrict, confine)
limitation 명 제한, 한계, 규제
limited 형 제한적인, 한정된
어원 라틴어 limes(=border)에서 유래
→ [원뜻] 밭과 밭의 경계를 이루는 작은 길

1번 9행 ⋯
☐☐ **resist** 동 반대하다, 저항[반항]하다; (유혹 등을) 견디다, 참다
resistance 명 저항 (운동), 반항, 반대
resistant 형 견디는, 내성이 있는; 반대하는, 저항하는
어원 re(=back, against) + sist(=stand) → 반대 입장에 서다

3번 1행 ⋯
☐☐ **inhabitant** 명 주민 (= resident); 서식 동물
inhabit 동 ⋯에 살다, 서식하다
어원 in(안에) + hab(it)(살다) + ant(명사형 접미사)
→ ⋯안에 사는 것

3번 4행 ⋯
☐☐ **equivalent** 형 동등한, 동가치의 명 동등한 것
어원 equ(i)(같은) + val(가치있는) + ent(형용사형 접미사)
→ 같은 가치의

3번 12행 ⋯
☐☐ **translation** 명 번역, 해석
translate 동 번역하다, 해석하다; 바꾸다
어원 trans(이쪽에서 저쪽으로) + lat(e)(나르다) + ion(명사형 접미사) → (언어를) 이쪽에서 저쪽으로 옮김

4번 12행 ⋯
☐☐ **profitable** 형 이익이 되는, 유익한
profit 명 이익, 이윤 동 이익을 얻다
어원 pro(앞으로) + fi(t)(만들다) + able(형용사형 접미사)
→ 유익한

6번 4행 ⋯
☐☐ **heighten** 동 높게 하다, 고조시키다
height 명 높음; 높이, 키
어원 height(높이) + en(⋯가 되게 하다) → 높게 하다

6번 4행 ⋯
☐☐ **sensation** 명 감각, 지각력; 느낌, 기분
sensational 형 감각의; 세상을 깜짝 놀라게 하는
어원 sens(느끼다) + (a)tion(명사형 접미사) → 느끼는 것

8번 3행 ⋯
☐☐ **depression** 명 불황; 우울증
depress 동 낙담시키다; 약화시키다
어원 de(아래로) + press(누르다) + ion(명사형 접미사)
→ 아래로 누름

8번 10행 ⋯
☐☐ **component** 명 구성 요소, 부품 형 구성하는
어원 com(함께) + pon(놓다) + ent(형용사형 접미사)
→ 함께 놓여 ⋯을 구성하는

8번 13행 ⋯
☐☐ **suppress** 동 억압하다, 억제하다, 참다 (= restrain)
suppression 명 억압; 억제
어원 sup(아래에) + press(누르다) → 아래로 누르다 → 억압하다

9번 11행 ⋯
☐☐ **distract** 동 (주의를) 딴 데로 돌리다 (↔ attract); 혼란시키다
distraction 명 (집중을) 방해하는 것
어원 dis(떨어져) + tract(끌다) → 동떨어진 곳으로 (주의를) 끌다

10번 18행 ⋯
☐☐ **activate** 동 작동시키다, 활성화하다
activation 명 활동화, 활성화
어원 act(=do: 하다) + iv(e)(형용사형 접미사) + ate(동사형 접미사) → 행하게 하다

◉ 위에 제시된 어휘를 활용하여 빈칸에 알맞게 써 넣으시오. (지문에 쓰인 의미로 파악할 것)

1. The most important _____ of my model plane is missing, so I can't complete it.

2. The CEO earned a lot of money since she had a(n) _____ business strategy.

3. He was not able to _____ his anger, so his friends were afraid of him.

4. The youngest _____ of the small town is 20 years old.

5. Tim was putting the puzzle together when his dog _____ him by barking loudly.

08회

미니 모의고사

응시 날짜 : 20 년 월 일

제한시간 **15**분

소요시간 분

O 알고 맞힘 /10 △ 헷갈림 /10 X 모르고 틀림 /10

01

O △ X

다음 글의 요지로 가장 적절한 것은?

When it comes to the consumer behavior of children, research has been insufficient due to a set of attitudes and misunderstandings about children and their tastes. For example, it is commonly thought that children don't make up an important market and that they simply like things like toys and sweets. These ideas make research on the children's market seem wasteful. Consider the case of a food producer that recently decided to introduce a new children's product. Due to minimal research consisting merely of a few focus groups, the product has been struggling in the marketplace. However, executives at the company believe it was given all the research support it needed. If the product ultimately fails, blame will probably be laid mistakenly on a poor economy, not on the insufficient amount of market research performed.

* focus group: 포커스 그룹(시장 조사를 위해 선발한 소수의 그룹)

① 어린이 시장에 대한 충분한 연구가 필요하다.
② 어린이들의 상품에 대한 선호도는 예측하기 어렵다.
③ 아동용품 시장은 경제적 상황에 큰 영향을 받지 않는다.
④ 어린이 상품 개발을 위한 충분한 자금 확보가 요구된다.
⑤ 어린이를 대상으로 한 색다른 상품을 개발해야 한다.

02

O △ X

다음 글의 제목으로 가장 적절한 것은?

Public libraries are very special institutions because they represent many of the ideals that make up civil society as a whole. For example, they provide individuals with free access to the resources that will allow them to be informed and active citizens. But public libraries don't just enable citizens to make use of their rights to reading and knowledge; they also maintain the right of the physical access to public spaces. Rather than excluding members of society, the institutional rules of public libraries are as inclusive as possible. Individuals do not need to seek permission, nor do they need to speak to anyone at all, in order to enter a public library. This makes public libraries, especially in comparison to many other public institutions, an ideal point of connection between individual citizens and the society in which they live.

① Do Public Libraries Provide Modern Services?
② The Difficulty of Joining a Public Library
③ The Importance of Public Libraries' Openness
④ The Valuable Resources Available at Public Libraries
⑤ The Impact of Public Libraries on Education Systems

03

☐ O ☐ △ ☐ X

(A), (B), (C)의 각 네모 안에서 어법에 맞는 표현으로 가장 적절한 것은?

　　Anger exists across all cultures. Even when there is no shared language, it is an emotion that can be (A) reliable / reliably identified by the facial expressions it creates. The primary social role of anger is to signal that an individual's needs are not being met. It begins with subtle warning signs, a condition (B) which / where we generally refer to as "irritability." If you begin to feel irritated whenever you're around a specific person, it's a sure sign that you are not satisfied with the way you are being treated. Realizing this, you can either confront the other person about how you feel or (C) take / to take steps to change the way you perceive the situation. Either way, by catching your anger at such an early stage, you can control it before it begins to control you.

	(A)		(B)		(C)
①	reliable	……	which	……	take
②	reliable	……	where	……	to take
③	reliably	……	which	……	take
④	reliably	……	which	……	to take
⑤	reliably	……	where	……	to take

04

☐ O ☐ △ ☐ X

다음 글의 밑줄 친 부분 중, 문맥상 낱말의 쓰임이 적절하지 <u>않은</u> 것은?

　　Darren was acting as a mentor to Teresa, a younger employee at his company. Although she was clearly bright and competent, she didn't seem to have self-confidence, often downplaying her own strengths and only focusing on the skills she was ① <u>lacking</u>. Darren had a hard time understanding why this was. However, one day during a casual conversation, she mentioned that her husband didn't think she ② <u>deserved</u> a promotion she had earned earlier that year. Realizing that Teresa was allowing her personal experiences to affect her workplace attitude in an ③ <u>unhelpful</u> way, he challenged her to change her thinking. He ④ <u>ignored</u> even her smallest achievements and suggested that she do the same. In this way, Darren ⑤ <u>encouraged</u> Teresa to become more confident, both at home and in the office.

05

밑줄 친 This kind of automation이 다음 글에서 의미하는 바로 가장 적절한 것은? [3점]

Imagine you're alone at the beach and you want to go for a swim. What would you do with your belongings? Would you ask a nearby stranger to watch them? An experiment has shown that this is actually a good idea. Researchers pretended to steal things from swimmers' towels. When the swimmers hadn't asked other people to watch their belongings first, the other people reacted only about 20% of the time. However, when swimmers specifically had asked someone to watch their belongings, that person reacted to the fake theft 95% of the time. The researchers believe this is due to a simple human trait—we want to be consistent. Part of being consistent is always doing what we say we will do. Consistency actually makes our lives much easier in some ways. Rather than analyzing each new situation, we can simply copy our past actions in similar situations. This kind of automation allows us to navigate our complicated lives with a minimum of thought.

① Staying committed to all of our goals
② Refusing to trust people we don't know
③ Analyzing the details of every situation
④ Continually asking others for assistance
⑤ Taking the same action in repeated circumstances

06

다음 빈칸에 들어갈 말로 가장 적절한 것은? [3점]

Although blinking is spontaneous, it is also necessary. It spreads our tears across our eyes, which keeps them moist and clean. However, research suggests that blinking has another purpose as well—it gives our brains _____. In the study, 20 participants watched movies while their brains were scanned and their blinking was monitored. Changes in their brain activity were then analyzed, particularly those that occurred immediately after a blink. The researchers found that when the participants blinked, their brains slipped into a kind of idle setting. In this setting, when the brain is not required to handle any cognitive tasks, our thoughts are free to wander. It is believed that this is part of a process in which our brains briefly cut off their flow of information to perform a sort of fine tuning.

① a different perspective
② energy to work harder
③ a way to process data
④ a chance to power down
⑤ something to think about

07

△ ○ X

다음 글의 내용을 한 문장으로 요약하고자 한다. 빈칸 (A), (B)에 들어갈 말로 가장 적절한 것은? [3점]

The temperature at which certain reptile eggs develop can decide whether the animals will be born male or female. For instance, American alligator males are more likely to hatch from eggs that are kept at a temperature of 33°C. Meanwhile, females mostly come from eggs that develop at 30°C. According to a team of Japanese and American researchers, this occurrence is caused by a protein called TRPV4. This protein, which is sensitive to heat, exists in the part of the egg where reproductive organs develop. Experiments revealed that when American alligator eggs are exposed to temperatures reaching the mid 30s, TRPV4 activates a process which causes the development of male sex organs. Interestingly, partial feminization was observed at the same heat, when the researchers used drugs to weaken TRPV4's sensitivity to temperature.

* American alligator: 미시시피악어

As an American alligator develops inside an egg, its _____(A)_____ is determined by how the TRPV4 protein _____(B)_____ to the external temperature.

	(A)		(B)
①	gender	······	compares
②	gender	······	reacts
③	warmth	······	adapts
④	health	······	adapts
⑤	health	······	compares

[8~10] 다음 글을 읽고, 물음에 답하시오.

(A)

Once upon a time, an old horse was walking sadly through a forest. Eventually, he came upon a fox, who asked him what was wrong. The horse explained that, despite all his hard work, his master had made (a) him leave the farm. "He told me not to return unless I become stronger than a lion," said the horse, "but how can I possibly do that?"

(B)

The lion roared loudly, but the horse didn't stop. Walking through the forest and over fields, he made his way to his master's house and presented the lion to him. "As you can see, master," said the horse, "I was able to overpower him." The farmer agreed to take back his loyal servant, promising that he would take good care of (b) him.

(C)

The lion lay down on the ground so the fox could tie (c) his tail to the horse's. However, after tying his tail, the fox quickly tied his legs together, too. The fox then tapped the horse on the shoulder and yelled "Get up!" So (d) he jumped up and started to slowly walk, dragging the angry lion behind him.

(D)

"I have an idea," the fox said. He instructed the horse to lie down and play dead. Then he went to the cave of a lion and said he had found a dead horse that would make a fine meal. When they got to the horse, the fox said, "You should eat (e) him in your cave. I can tie your tail to his so that you can drag him there."

08

주어진 글 (A)에 이어질 내용을 순서에 맞게 배열한 것으로 가장
적절한 것은?

① (B) - (C) - (D) ② (C) - (B) - (D)
③ (C) - (D) - (B) ④ (D) - (B) - (C)
⑤ (D) - (C) - (B)

09

밑줄 친 (a) ~ (e) 중에서 가리키는 대상이 나머지 넷과 <u>다른</u> 것은?

① (a) ② (b) ③ (c) ④ (d) ⑤ (e)

10

윗글의 horse에 관한 내용과 일치하지 <u>않는</u> 것은?

① 숲 속에서 여우를 만났다.
② 사자를 주인에게 데려갔다.
③ 주인으로부터 다시 보살핌을 받게 되었다.
④ 여우의 꼬리를 자기 몸에 묶었다.
⑤ 숲 속에 누워서 죽은 척을 했다.

★ 확실하지 않지만 외운 단어에는 ☑□ 표시하고, 확실하게 외운 단어에는 ☑☑ 표시하세요. (회색: 지문에서 쓰인 의미)

1번 3행 …→
attitude 명 태도, 자세
어원 att(i)(=fit: 적합한) + tude(명사형 접미사)
→ …에 적합한 (마음가짐) → 태도

2번 10행 …→
exclude 동 (고의로) 제외하다 (↔ include); 막다
exclusion 명 배척, 제외 (↔ inclusion)
exclusive 형 배타적인; 독점적인
excluding 전 …을 제외하고
어원 ex(밖에) + clud(e)(=shut: 닫다) → 밖에 두고 못 들어오게
닫다

3번 12행 …→
confront 동 직면하다; 맞서다
confrontation 명 직면; 대결
어원 con(함께) + front(정면) → 서로 정면을 마주하다

4번 3행 …→
competent 형 유능한 (= capable)
competence 명 능력, 역량; 적성
어원 com(함께) + pet(추구하다) + ent(형용사형 접미사)
→ 함께 추구하고자 하는

4번 7행 …→
casual 형 평상시의; 느긋한; 우연한 명 평상복
어원 cas(=fallen: 떨어진) + (u)al(형용사형 접미사)
→ 우연히 떨어진 → 우연한

4번 9행 …→
deserve 동 …을 받을 만하다, …을 누릴 자격이 있다
deserved 형 그만한 가치가 있는, 응당한
deserving 형 (원조를) 받을 만한
어원 de('강조') + serve(=keep: 지키다) → (목적을) 잘 맞추다

4번 9행 …→
promotion 명 승진; 촉진, 장려; 판매촉진, 프로모션
promote 동 장려[촉진]하다; 승진시키다; 홍보하다
어원 pro(향하여) + mot(e)(=move: 움직이다) + ion(명사형 접
미사) → 앞으로 움직임 → 승진, 촉진

4번 16행 …→
encourage 동 격려하다 (↔ discourage);
촉진[조장]하다
encouragement 명 격려; 조장
encouraging 형 힘을 북돋아 주는
어원 en(만들다) + courage(용기) → 용기를 북돋우다

5번 5행 …→
pretend 동 …인 체하다, 가장하다
어원 pre(=before) + tend(=stretch)
→ 앞에 (핑계 등을) 늘어 놓다

5번 11행 …→
react 동 반응하다; (거부) 반응을 나타내다, 반작용하다
reaction 명 반응; 거부 반응, 반작용
어원 re(=back) + act(작용하다) → 되받아 작용하다

5번 13행 …→
consistent 형 시종일관한; 일치하는, 모순이 없는
consistency 명 일관성
어원 con(=com:together) + sist(=stand) + ent(형용사형
접미사) → 함께 서 있는

7번 14행 …→
expose 동 드러내다, 노출시키다; 폭로하다
exposure 명 노출; 폭로
어원 ex(밖으로) + pos(e)(두다) → 밖에 두다, 밖으로 내놓다

7번 17행 …→
partial 형 일부분의, 부분적인 (↔ impartial)
partially 부 부분적으로; 불완전하게
어원 part(부분) + ial(형용사형 접미사) → 부분의

8~10번 24행 …→
instruct 동 가르치다, 교육하다; 지시하다 (= order)
instruction 명 교육; 지시, 명령
instructive 형 교육적인
어원 in(위에) + struct(세우다) → (지식 등을) 쌓아올리게 하다
→ 교육하다

◉ 위에 제시된 어휘를 활용하여 빈칸에 알맞게 써 넣으시오. (지문에 쓰인 의미로 파악할 것)

1. When I asked him for a favor, he _____ to be busy with his work.

2. Ian is a(n) _____ and skilled swimmer, and he has already won several gold medals.

3. Each time you _____ your skin to the sun, your risk of skin cancer increases.

4. Tom was evaluated as the best worker so he recently got a(n) _____.

01 ☐ O ☐ △ ☐ X

다음 글에서 필자가 주장하는 바로 가장 적절한 것은?

　It appears that we are past the point of no return when it comes to our dependence on computers. Of course there are those in society, such as senior citizens, who resist using modern technologies. But, for most of us, computers are already an integral part of our lives. All that remains now is to look at the ethics of their use. There is an ongoing societal debate on whether computers are good or bad for humanity. For every cyber-attack on private information, computer science facilitates a groundbreaking scientific achievement. Thus, like nuclear energy and genetic modification, it seems that computers are going to be a permanent part of our future, for better or worse. We must use our morality to ensure we utilize this technology to make society better, since computers can't distinguish right from wrong.

① 컴퓨터 사용 이전의 일상 생활로 돌아가라.
② 사용하기 쉽고 저렴한 컴퓨터를 널리 보급하라.
③ 진화하는 사이버 공격에 적극 대처하라.
④ 컴퓨터의 윤리적 사용을 위한 자체적인 노력을 기울여라.
⑤ 핵에너지 및 유전자 변형 연구에 컴퓨터를 적극적으로 활용하라.

02 ☐ O ☐ △ ☐ X

다음 글의 주제로 가장 적절한 것은?

　People in management positions are responsible for trying to reduce any tensions among the staff or between managers and workers. With this in mind, before you ask to have a talk with a worker, it is good to think about where the meeting will take place. Remember to choose a place that would be widely thought of as neutral. If you call your employees into your office, it may look like they are being reprimanded in front of colleagues, even if you have a positive conversation. Ask your employees to recommend a location so that they feel calm and that the conversation will be open and fair. In addition, don't forget to use their exact titles and strive to make sure talking time is shared equally.

* reprimand: 질책하다

① methods to improve employee productivity
② management techniques that motivate workers
③ how to encourage change within your company
④ why some conversations are more difficult than others
⑤ considerations when arranging meetings with employees

03

O △ X

다음 글의 제목으로 가장 적절한 것은?

Place names in the United States in the late 19th century were a disorganized mess. Some states had up to five towns that shared the same name, which caused endless problems for the postal service. Geographic features such as mountains and rivers often had more than one name, such as a mountain in California called Cloud Peak by some people and Cuyamaca by others. And many places had similar names that were simply spelled differently, such as Alleghany, Virginia, and Allegany, New York. To put an end to this confusing situation, President Benjamin Harrison created the Board on Geographic Names in 1890. Initially, the board wasn't very effective. It could make the government use certain names and spellings, but it had no way of making the American people do the same. Over time, however, citizens began to follow the board's decisions, whether they liked them or not.

① How America Named Its Towns
② Making a New Map of America
③ Clearing Up Geographic Confusion
④ The Foundation of the US Postal Service
⑤ A Spelling Mistake That Changed a Town

04

O △ X

다음 도표의 내용과 일치하지 <u>않는</u> 것은?

Children Aged 5-17 Who Are Overweight

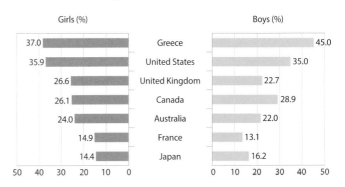

This graph shows the percentages of children aged five to seventeen who were overweight in 2011 in several countries. ① The country with the highest percentage of overweight children was Greece, where 37% of girls and 45% of boys were overweight. ② The country with the second highest rates was the United States, although its rate for boys was 10 percentage points lower than that of Greece. ③ Australia had lower rates than Canada and the UK for both boys and girls. ④ Meanwhile, the rates were significantly lower in France, where the percentage of overweight girls was slightly higher than the percentage of boys. ⑤ Lastly, Japan had the lowest overall percentages for both boys and girls out of all of the countries on the chart.

Sinclair Ross에 관한 다음 글의 내용과 일치하지 <u>않는</u> 것은?

Sinclair Ross's novels and short stories have been inspiring a variety of interpretations among critics since the early 1970s, and they have gained recognition as classics of Canadian literature. Ross was born and raised in the countryside of Saskatchewan, and he was one of the first writers to describe life on the Canadian prairies. His experiences, which he featured in most of his work, were quite unlike those described by contemporary writers in the eastern part of Canada. His first novel, *As for Me and My House*, is used in the study of the literature of Western Canada. A broad range of critics currently use Ross's works to examine how ethnicity and regionalism are treated in Canadian literature. Some scholars also explore his stories of drought and depression to get a cultural perspective on the effects of climate change and economic hard times.

① 비평가들의 다양한 해석을 이끌어내는 문학 작품을 썼다.
② 여러 작품에서 캐나다 대초원에서의 삶을 묘사했다.
③ 동부 지역에서 활동하던 작가들과 유사한 소재로 글을 썼다.
④ 첫 소설은 캐나다 서부 문학 연구에 사용된다.
⑤ 작품에서 기후 변화나 경제 문제에 대한 내용을 다루었다.

다음 글의 밑줄 친 부분 중, 문맥상 낱말의 쓰임이 적절하지 <u>않은</u> 것은?

We all face social pressure to conform, and this pressure increases as we grow older. In all types of groups, from friends to coworkers, there are rules that we are expected to follow, whether they concern our wardrobe, our behavior, or how we speak. If we don't ① <u>follow</u> these rules, we are likely to face disapproval from our peers. What's more, as we age, we begin to fear failure more and more; as a result, we become more ② <u>willing</u> to risk untested methods of doing things. But creativity and failure are inevitably linked, as being creative involves disrupting ③ <u>established</u> patterns. An innovative cook, for example, is likely to experience numerous ④ <u>disasters</u> in the kitchen, but this is the only way to come up with something completely new. Ultimately, only those who risk failure have a chance of being ⑤ <u>rewarded</u> with significant achievements.

07

다음 빈칸에 들어갈 말로 가장 적절한 것은?

Potatoes were first brought to Europe from South America in the 17th century. Europeans, however, didn't think potatoes could be eaten—some even believed they were poisonous! A French pharmacist named Antoine-Augustin Parmentier knew this wasn't true. He was captured by the Prussians during the Seven Years' War. While he was a prisoner, he ate many potatoes and didn't suffer any health problems. After the war ended, he returned to France and _____, with help from the king. After serving potatoes to the rich, he decided to focus on the poor. Parmentier came up with a clever plan. He surrounded one of the king's potato fields with armed guards. This attracted the attention of local poor people. They thought potatoes must be delicious and valuable. Soon, they began planting their own potatoes, which later helped them survive during food shortages.

① dealt with health problems
② began promoting potatoes
③ accidentally started a European war
④ poisoned his enemies using potatoes
⑤ traded vegetables with South America

08

주어진 글 다음에 이어질 글의 순서로 가장 적절한 것은?

Too often people stay away from ballet because they think they won't "understand" it.

(A) The bottom line is that understanding comes with experience, but understanding is of little value if you don't enjoy what you are watching. So sit back and watch highly trained athletes wherever they may appear, and don't be too concerned about "understanding" everything.

(B) However, people don't worry about not being able to follow an ice skating championship on television. Whenever a championship is being broadcast, thousands of people who have never figure skated in their life watch carefully, appreciating the skill of the competitors.

(C) If people looked at ballet in the same way, they would be able to enjoy it. It is definitely possible to appreciate ballet with an untrained eye, without understanding or interpreting what all the elegant motions actually mean.

① (A) - (B) - (C) ② (B) - (A) - (C)
③ (B) - (C) - (A) ④ (C) - (A) - (B)
⑤ (C) - (B) - (A)

09

글의 흐름으로 보아, 주어진 문장이 들어가기에 가장 적절한 곳은? [3점]

> Introducing detailed food labels has been suggested for this purpose.

There has long been a dispute between the United States and European countries over the ethics and sale of genetically modified foods. (①) Although Europeans strongly oppose them, banning them may not be possible according to the rules imposed by the World Trade Organization. (②) Since there is no scientific proof that such foods cause a serious health risk, the US argues that banning them would be a case of unfair protectionism. (③) European countries could agree to sell genetically modified foods, but they say their citizens need to know exactly what's in them. (④) However, the US government views this as a potential trade barrier. (⑤) Europeans have the right to know what foods they're consuming. But to the US government, the right to export produce is a higher priority.

* protectionism: (무역) 보호주의

10

다음 글의 내용을 한 문장으로 요약하고자 한다. 빈칸 (A), (B)에 들어갈 말로 가장 적절한 것은?

> Rather than being something we learn as we study, language is a unique part of the biological makeup of our brains. It is different from our general abilities to learn information because we develop language skill as children without making a conscious effort. We begin to use it without instruction and without knowing its underlying logic. That's why it is described as an "instinct" by some scientists. This term implies a comparison between people's ability to know how to talk and the way in which spiders know how to spin webs. Spiders are not taught web-spinning and do not have to be highly intelligent or gifted to do this task. They simply get an instinctual urge to spin webs, as well as the ability to succeed at this task, from a sense encoded in their brains.

> From a cognitive perspective, language is a distinctive trait that is _____(A)_____ in human brains rather than something that must be ____(B)____.

	(A)		(B)
①	developed	······	given
②	developed	······	self-generated
③	inherent	······	evaluated
④	inherent	······	acquired
⑤	secondary	······	overlooked

★ 확실하지 않지만 외운 단어에는 ☑□ 표시하고, 확실하게 외운 단어에는 ☑☑ 표시하세요. (회색: 지문에서 쓰인 의미)

1번 12행 →
☐☐ **genetic** 혱 유전학의
genetics 몡 《단수취급》 유전학
어원 gen(e)(=birth: 출생) + tic(형용사형 접미사)
→ (출생 관련) 유전학의

1번 13행 →
☐☐ **permanent** 혱 (물건이) 오래가는; 영구적인
permanently 뷔 영구히, (영구) 불변으로
어원 per(=thoroughly: 완전히) + man(=remain: 남다) +
ent(형용사형 접미사) → 끝까지 남아 있는

1번 15행 →
☐☐ **utilize** 동 이용하다, 활용하다 (= make use of)
utility 몡 쓸모가 있음, 유용(성)
어원 ut(=use: 사용하다) + il(형용사형 접미사) + ize(동사형
접미사) → 유용하게 하다

1번 17행 →
☐☐ **distinguish** 동 구별하다, 분간하다 (= differentiate)
distinguished 혱 두드러진, 현저한
어원 di(떨어져) + sting(u)(찌르다) + ish(동사형 접미사)
→ (다른 것과) 떨어지도록 잘라내다

2번 11행 →
☐☐ **recommend** 동 추천하다
recommendation 몡 추천
어원 re('강조') + com(함께) + mend(=order: 명령하다)
→ 함께 …하도록 명하다[권하다]

3번 5행 →
☐☐ **geographic** 혱 지리학의, 지리적인
geography 몡 지리학; 지형, 지리
어원 geo(땅의) + graph(쓰다) + ic(형용사형 접미사)
→ 땅에 대한

5번 9행 →
☐☐ **contemporary** 혱 현대의; 동시대의 몡 동시대 사람
어원 con(함께) + tempor(시대) + ary(형용사형 접미사)
→ 같은 시대에 있는

6번 1행 →
☐☐ **conform** 동 따르다, 순응하다 (= obey)
conformity 몡 부합, 일치
어원 con(함께) + form(형식, 관례) → 같은 형식[관례]을 따르다

7번 13행 →
☐☐ **surround** 동 둘러싸다, 에워싸다, 포위하다
surrounding 혱 주변의, 주위의, 부근의
surroundings 몡 환경
어원 sur(r)(=super: over) + (o)und(=wave) → 원뜻은 '범람하
다'이나 나중에 round(둥근, 둘러싸다)의 영향을 받아 의미가
확장됨

9번 3행 →
☐☐ **dispute** 동 논쟁하다, 토론하다 (= argue, debate)
몡 논쟁, 토론
어원 dis(=away: 떨어져) + put(e)(=think: 생각하다)
→ (반대편에 떨어져서) 생각하다 → 논쟁하다

9번 16행 →
☐☐ **potential** 혱 잠재적인 몡 잠재력, 가능성
어원 pot(=be able: 할 수 있는) + ent(형용사형 접미사) +
ial(명사형 접미사) → 할 수 있는 (가능성)

9번 16행 →
☐☐ **barrier** 몡 장애물, 장벽 (= obstacle); 국경의 요새
어원 bar(r)(장애) + ier(명사형 접미사) → 장애가 되는 것

9번 18행 →
☐☐ **export** 몡 수출(품) 동 수출하다 (↔ import)
exporter 몡 수출업자
exportation 몡 수출 (절차)
어원 ex(=out: 밖으로) + port(=carry: 나르다)
→ 밖으로 실어나르다

9번 19행 →
☐☐ **priority** 몡 우선 사항
prior 혱 전의, 앞서의
prior to …에 앞서, 전에
어원 pri(최초의) + or(비교급 어미) + ity(명사형 접미사)
→ 더 먼저의 것

◎ 위에 제시된 어휘를 활용하여 빈칸에 알맞게 써 넣으시오. (지문에 쓰인 의미로 파악할 것)

1. These temporary symptoms can become _____ as stress builds up.

2. This lecture will show you how to _____ social media more effectively.

3. The two sides finally settled their _____ after years of arguing.

4. It's very hard to _____ Jenny from her sister.

01

O △ X

밑줄 친 You lose.가 다음 글에서 의미하는 바로 가장 적절한 것은?

In the 1920 American presidential election, Warren Harding was elected president and Calvin Coolidge was elected vice president. After Harding died of a heart attack in 1923, Coolidge took over the role of president. Coolidge was known for his unusual personality. He had a pet raccoon named Rebecca, and he allowed her to wander around the White House. He also made his own maple syrup. But he is best remembered for being a man who spoke as few words as possible. In fact, he was so quiet that his nickname was "Silent Cal." Once, at a dinner party, a woman repeatedly tried to start a conversation with him. After failing several times, she told Coolidge that she had made a bet with a friend. If she could get him to say more than two words, she would win the bet. Coolidge thought about this for a moment and then replied, "You lose."

① It's not polite to bet on people.
② I won the election, and you didn't.
③ I won't say anything from now on.
④ You need to listen to others carefully.
⑤ I don't want to talk about serious issues.

02

O △ X

다음 글의 요지로 가장 적절한 것은?

A counselor's body language can send a strong message. Glancing at one's wristwatch during a session, for example, can make a client feel unimportant. On the other hand, leaning forward to listen or giving a subtle nod to indicate understanding can encourage the same client to open up and share more. In training classes, students were made to watch a videotape of a counseling session without any sound. There was usually agreement among the entire class about the counselor's attitude, even though they had no idea what he or she was saying. Instead, they relied solely on nonverbal behavior to draw their conclusion. When the session was replayed with the sound included, the class's judgment about the counselor's attitude was usually verified as being accurate.

① 상담자는 내담자와의 약속 시간을 엄수해야 한다.
② 내담자의 솔직한 태도가 효과적인 상담으로 이어진다.
③ 상담자의 몸동작은 내담자의 상담 내용에 영향을 미친다.
④ 상담자는 내담자의 말과 행동의 차이를 관찰할 필요가 있다.
⑤ 상담자와 내담자가 반드시 마주보면서 대화할 필요는 없다.

03

O △ X

다음 글의 주제로 가장 적절한 것은?

Even today, in some poor South African neighborhoods, many children make the long, daily trek to school without a bag for their books. What's more, their homes don't have sufficient access to electricity. This means that some schoolchildren are not able to continue studying at nighttime. To help these students, a company has a creative solution: a backpack made out of 100% recycled material with a solar panel on top. The solar panel allows the bag to store energy from the sun. This stored energy is enough to power a small lamp for around 12 hours, so students can continue studying after dark. People make donations to provide schoolchildren with these solar panel bags. This makes the walk to school easier for underprivileged kids, while extending their evening study time.

① new rules to encourage recycling
② the reason poor families struggle to find work
③ new schools for South African students
④ a creative product to help poor schoolchildren
⑤ the use of solar panels for light in African schools

04

O △ X

다음 글의 제목으로 가장 적절한 것은?

Continually focusing on a single subject is similar to fertilizing a small plant—doing so will inevitably lead to faster growth. By focusing on only one thing, you are able to redirect more of your mental capacities to making your goal a reality quickly and efficiently. There is a clear link between dedication to a single purpose and great accomplishments. When ordinary people concentrate solely on one subject and block out everything else around them, they are often able to achieve extraordinary things. As a result, average people with average skills and talents can exceed their more experienced and talented workplace peers. This is because the energies of their peers have been diluted by being spread out across several projects at once.

① Think Before You Act
② Aim High, Achieve High
③ The Power of Concentration
④ Managing Processes, Not Results
⑤ Accepting Challenges, Embracing Mistakes

05

Jim Lovell에 관한 다음 글의 내용과 일치하지 <u>않는</u> 것은?

Jim Lovell was a NASA astronaut in the 1960s and 70s. He was originally a US Navy pilot specializing in making night landings on aircraft carriers. He was turned down for health reasons when he first applied to join the space program. However, he was eventually accepted and took part in numerous missions. The most famous of these was Apollo 13, during which his spacecraft was seriously damaged in an explosion. Cancelling their plans to land on the moon, Lovell and the other astronauts managed to safely return to Earth four days later. During his career, Lovell made four trips into space and spent a total of more than 700 hours in space. He retired as the world's most-traveled astronaut. Since then, he has had a successful second career as a businessman and motivational speaker.

① 원래는 해군의 비행기 조종사였다.
② 처음에는 건강상의 이유로 우주 탐사에 참여할 수 없었다.
③ 아폴로 13호를 타고 달에 착륙한 뒤 지구로 돌아왔다.
④ 우주를 4회 방문했고, 총 700시간 이상을 우주에서 보냈다.
⑤ 은퇴 후, 사업가로 성공을 거두었다.

06

(A), (B), (C)의 각 네모 안에서 어법에 맞는 표현으로 가장 적절한 것은?

Kandovan is an ancient village in Iran. Not only is it famous for its natural beauty, but it is also considered unique due to the fact (A) that / which many of its residents make their homes in caves. Even more strangely, these caves are located inside cone-shaped rock formations. Formed out of ash from a volcanic eruption, these unusual-looking structures were shaped by natural forces and resemble giant beehives. In fact, the word *kando* means "beehive," and this is believed to be (B) how / what Kandovan got its name. According to legend, people first moved there in the 13th century to escape invading Mongols. At first they just hid in the rocks, but later they decided (C) to settle / settling in the caves. Over time, the caves became multi-level, permanent homes, each inhabited by generation after generation of the same family.

	(A)	(B)	(C)
①	that	how	to settle
②	which	what	to settle
③	that	what	to settle
④	which	how	settling
⑤	that	what	settling

07

다음 글의 밑줄 친 부분 중, 문맥상 낱말의 쓰임이 적절하지 <u>않은</u> 것은?

When senior managers evaluate a lower-level manager, it's useful for them to gather feedback from multiple sources. Those who have directly dealt with the person being evaluated, such as their coworkers or clients, can offer ① <u>unique</u> views on his or her job performance. Using these sources may help ② <u>reduce</u> any potential prejudice. In order to help ensure all evaluations are ③ <u>objective</u>, it's advisable to tell people that their feedback will be compared to that provided by others. When opinions from multiple sources are ④ <u>consistent</u>, it can lead to more confident decisions regarding the person's advancement at the company. In addition, when lower-level managers are presented with negative feedback, they are more likely to ⑤ <u>dismiss</u> it if multiple sources agree on the same criticism. On the other hand, if there seems to be little agreement, they are less likely to consider the feedback accurate.

08

다음 빈칸에 들어갈 말로 가장 적절한 것은?

When advocates of a policy _____, people tend to think their proposals are sound. However, this is not always true. Sometimes advocates don't realize the negative side effects their proposals may cause. The Endangered Species Act is an example of such a case. Its objective is to protect species by regulating private land on which the species are found. This is done against the will of landowners, who in turn attempt to maintain control of their property. They do this by making their land less attractive to these species. In the case of one endangered bird, this involves people cutting down any trees found on their land that the bird likes to nest in. Thus, as an indirect result of this well-meaning policy, the natural habitats of endangered species can actually disappear at a faster rate.

① consider every angle
② have good intentions
③ protect private property
④ ignore all consequences
⑤ make persuasive arguments

주어진 글 다음에 이어질 글의 순서로 가장 적절한 것은?

> Although many technologies developed early in the East, glass production was not one of them. As a consequence, neither telescopes nor microscopes were present in China until they were brought there by Western missionaries.

(A) Similarly, without the microscope, one cannot observe bacteria or the cells of the human body. And it was the discovery of these tiny life forms and biological building blocks that led to the development of modern medicine.

(B) What is certain, though, is that without a telescope it is impossible to view heavenly bodies such as Pluto or the moons of Jupiter. It is also impossible to make the astronomical measurements on which our understanding of the universe is based.

(C) These two optical instruments brought about a scientific revolution in the West in the 17th century. Of course, it is hard to say whether their absence in the East during this time prevented a similar revolution from occurring in China.

① (A) - (B) - (C) ② (B) - (A) - (C)
③ (B) - (C) - (A) ④ (C) - (A) - (B)
⑤ (C) - (B) - (A)

다음 글에서 전체 흐름과 관계 없는 문장은? [3점]

Radio broadcasts became popular in America soon after they were first introduced. By 1922, more than 500 commercial radio stations were in operation in the U.S. One reason for their popularity was that they were free—all people needed was a radio. ① Once the first radio network was established, millions of people all across the nation could tune in to the same broadcasts. ② They would gather together around the nearest radio to listen to a variety of programs, from news to entertainment. ③ These programs allowed the entire nation to experience events as a group and in real time. ④ Eventually, radio programs were replaced by television shows as the primary form of in-home entertainment in the U.S. ⑤ What's more, they served as the first instant mass media marketing tool, bringing a whole new dimension to the field of advertising.

★ 확실하지 않지만 외운 단어에는 ☑☐ 표시하고, 확실하게 외운 단어에는 ☑☑ 표시하세요. (회색: 지문에서 쓰인 의미)

1번 2행 ⋯→

☐☐ **elect** 동 선출[선거]하다
election 명 선거
어원 e(=ex:out) + lect(=choose) → 선택하여 밖으로 뽑아내다

2번 5행 ⋯→

☐☐ **indicate** 동 나타내다, 암시하다; 가리키다
indication 명 지시; 암시
indicative 형 나타내는; 암시하는
어원 in(…에) + dic(말하다) + ate(동사형 접미사)
→ …에 대해 말해주다

2번 17행 ⋯→

☐☐ **accurate** 형 정확한, 정밀한 (= precise)
accuracy 명 정확(성)
어원 ac(…에) + cur(주의) + ate(형용사형 접미사)
→ …에 주의를 기울어 (정확한)

3번 13행 ⋯→

☐☐ **donation** 명 기부(금), 기증(품) (= contribution)
donate 동 기부하다, 기증하다
donor 명 기부자
어원 don(=give: 주다) + (a)tion(명사형 접미사) → 주는 것

4번 6행 ⋯→

☐☐ **dedication** 명 헌신 (= devotion)
dedicate 동 바치다, 헌신하다
dedicated 형 헌신적인
어원 de(떨어져) + dic(말하다) + at(e)(동사형 접미사) +
ion(명사형 접미사) → (봉헌하겠다고) 말하는 것

4번 10행 ⋯→

☐☐ **extraordinary** 형 비범한, 대단한; 이상한 (↔ ordinary)
어원 extra(…을 넘어서) + ordinary(보통의) → 보통을 넘는

4번 12행 ⋯→

☐☐ **exceed** 동 넘어서다, 초과하다
excessive 형 지나친, 과도한
어원 ex(넘어) + ceed(가다) → 넘어가다

6번 13행 ⋯→

☐☐ **invade** 동 침략하다, 침입하다; 침해하다
invasion 명 침입; 침해
invasive 형 침입하는, 침략하는
어원 in(안에) + vad(e)(가다) → 안에 들어가다 → 침략하다

7번 1행 ⋯→

☐☐ **evaluate** 동 평가하다
evaluation 명 평가
어원 e(밖으로) + val(ue)(가치있는) + ate(동사형 접미사)
→ 밖으로 가치를 적어 내다

7번 7행 ⋯→

☐☐ **prejudice** 명 편견, 선입관 (= bias)
prejudiced 형 편견을 가진
어원 pre(전에) + ju(법) + dic(e)(말하다)
→ (…하기) 전에 규칙을 가지다

8번 1행 ⋯→

☐☐ **advocate** 동 옹호하다, 변호하다 명 지지자; 변호사
advocacy 명 옹호, 지지
어원 ad(…에) + voc(=call: 부르다) + ate(동사형 접미사)
→ (도움을 청하며) 부르다

8번 9행 ⋯→

☐☐ **maintain** 동 유지하다, 지키다
maintenance 명 유지, 지속
어원 main(=hand: 손) + tain(=hold: 쥐다)
→ 손에 꼭 쥐고 있다 → 유지하다

9번 14행 ⋯→

☐☐ **measurement** 명 측정; (pl.) 치수
measure 동 재다, 측정하다 명 측정; 대책
어원 meas(재다) + ure(동사형 접미사) + ment(명사형 접미사)
→ 재는 것

9번 17행 ⋯→

☐☐ **instrument** 명 기구, 도구; 악기
어원 instruct(쌓아올리다, 갖추게 하다) + ment(명사형 접미사)
→ 쌓아올릴 때 쓰는 것

◉ 위에 제시된 어휘를 활용하여 빈칸에 알맞게 써 넣으시오. (지문에 쓰인 의미로 파악할 것)

1. The police gave him a ticket for ＿＿＿＿＿＿＿ the speed limit.

2. The carpenter used a ruler to make ＿＿＿＿＿＿＿ before cutting the wood.

3. A judge must make a right decision without ＿＿＿＿＿＿＿.

4. He considers himself a(n) ＿＿＿＿＿＿＿ of feminism.

5. Amy is a child of ＿＿＿＿＿＿＿ ability. She is fluent in three languages.

대의파악
01회
미니 모의고사
응시 날짜 : 20 년 월 일

제한시간 15분 소요시간 분

O 알고 맞힘 /10 △ 헷갈림 /10 X 모르고 틀림 /10

01

O △ X

다음 글의 목적으로 가장 적절한 것은?

Dear Chief of Police,

A new restaurant called Chester's recently opened in the South Shore neighborhood. It has a large outdoor patio where a band performs every night until 11 p.m. I believe this violates one of the city's bylaws. Bylaw number 6458 states that no noise that can be heard anywhere outside the owner's property should be made between the hours of 10 p.m. and 7 a.m. The loud music coming from Chester's after 10 p.m. is disturbing people who live close by, especially those of us with small children who go to bed early. Therefore, we'd like to request that the owner of Chester's be ordered to obey the bylaw by stopping the music at 10 p.m. Your prompt attention to this matter would be greatly appreciated.

Sincerely,
Mina Song
South Shore resident

① 심야 영업을 금지할 것을 권고하려고
② 소음 단속 조치를 취해줄 것을 요청하려고
③ 소음 방지 대책을 세운 것에 대해 감사하려고
④ 변경된 소음 규제 조항에 대해 불만을 표시하려고
⑤ 이웃 부지를 무단으로 사용한 것에 대해 신고하려고

02

O △ X

다음 글에서 필자가 주장하는 바로 가장 적절한 것은?

How many people actually keep their New Year's resolutions for an entire year? "Very few" or "none" was probably your response. The simple fact is that 365 days is an awfully long time for people to keep themselves motivated and pursue a goal. That's why you may need to switch to a personal calendar. When deciding on a time frame for your resolutions, narrow your annual perspective down from one year to, for instance, three months at a time. Don't try to accomplish everything during the initial New Year burst of motivation. Instead, learn to work patiently through a certain set of goals during one three-month session before targeting the next ones. In this way, a year divided into three-month periods makes you more productive than most people are in a full year.

① 한번에 너무 많은 계획을 수립하면 안 된다.
② 목표 수립 시 자신에게 맞는 시간 단위를 설정해야 한다.
③ 목표 달성을 위해 끊임없이 동기 부여를 해야 한다.
④ 적절한 목표 수립과 달성 방법을 전문적으로 배워야 한다.
⑤ 3개월에 한 번씩 자신의 시간 관리 상태를 점검해야 한다.

03

O △ X

다음 글의 요지로 가장 적절한 것은?

A psychology professor asked a group of students to taste 45 different jams and give them scores for specific qualities, like sweetness and fruitiness. Their rankings were similar to the ratings of experts. However, when the test was performed with a second group, they were asked not only to give scores to the jams but also to write down their reasoning behind the scores. That is, they were required to logically explain their subjective preferences. The results were strikingly different this time: The jam widely believed to be the worst was actually ranked first. According to the professor, when the students had to explain their reasons, they started to think too much. This made them focus on unimportant details, such as being easily spread or having chunky texture, instead of the taste of the jams.

① 전문가의 의견이 언제나 옳은 것은 아니다.
② 객관적 자료에 근거하여 소비하는 습관을 길러야 한다.
③ 순위가 높은 제품에는 이유가 있다.
④ 지나친 생각은 판단을 그르칠 수 있다.
⑤ 타인의 취향보다는 본인에게 맞는 것을 선택해야 한다.

04

O △ X

다음 글의 주제로 가장 적절한 것은?

Beneath the frozen ground of Alaska, the USA's northernmost state, there is a large amount of oil. The technology to extract and transport this oil currently exists. However, many people fear that drilling into the ground, pumping the oil out, and sending it across the state in a pipeline could cause serious damage to the environment. Although doing so would clearly bring financial benefits, they argue that the potential dangers, such as leaks in the pipeline, are simply not worth the risk. Others, however, disagree. They feel that the downsides of drilling are outweighed by the value it would bring not only to Alaskans but to the country as a whole. And there are still others who support drilling but believe we should wait until new, safer technology is developed.

① the dependency of Alaskans on the oil industry
② different perspectives on drilling for oil in Alaska
③ animals that are endangered by Alaska's oil pipeline
④ ways to efficiently extract the oil beneath Alaska
⑤ the necessity of finding alternative energy sources

05

다음 글의 주제로 가장 적절한 것은? [3점]

In the past, imitation was dismissed as the intellectually undemanding behavior of children and mentally underdeveloped adults. It was viewed as being inferior to learning through trial and error. In the 19th century, imitation was described as being "characteristic of women, children, savages, the mentally impaired, and animals," all of whom were believed to be unable to reason for themselves. By the end of the century, however, attitudes were beginning to change. In 1926, an influential sociologist questioned the idea that imitation is simply a primary instinct. This challenge eventually led to imitation being recognized as a complex expression of intelligence. Today, it is widely agreed that imitation is an essential characteristic of intelligent species that allows them to survive, adapt, and evolve. From a biological point of view, it bridges the gap between genetically determined behavior and learned behavior.

① advantages of learning through trial and error
② ways children develop intellectual powers
③ the ability of humans to imitate animal behavior
④ the failure of certain species to adapt and survive
⑤ the evolution of experts' attitudes towards imitation

06

다음 글의 제목으로 가장 적절한 것은?

In recent years, the use of drones in the military has rapidly increased. This is partly because drones are significantly cheaper than conventional military aircraft. But their main appeal is that, since they are flown remotely, the crew that operates them can stay out of danger. Once a drone has been launched, its pilot simply controls it while watching a video screen in a safe location. On the other hand, serious concerns about the use of drones have been raised. In particular, there is a fear that drone operators' distance from the site of conflict causes problems. It may lead them to see enemies not as humans but as mere dots on a screen that need to be gotten rid of. Yet it is the horrible truth of killing other human beings that acts as the main reason for avoiding war in the first place.

① The Dark Side of Military Drones
② The Flaws of Conventional Military Aircraft
③ Why Drones Are a Sensible Solution
④ Technological Limitations of Drones
⑤ Could Drones Bring an End to War?

○ △ X

다음 글의 제목으로 가장 적절한 것은?

The Day of the Dead is a Mexican holiday celebrated annually between October 31 and November 2. Family and friends get together to pray for and remember loved ones who have died. It is believed that the gates of heaven open at midnight on October 31 and the spirits of the dead are allowed to reunite with their families. Mexicans make elaborately decorated shrines in their homes to welcome the spirits. On November 2, people go to cemeteries. They clean graves, play games, and listen to stories about their loved ones. The celebrations as we know today came after Spain colonized Mexico in the 16th century. The Mexican belief that the dead continue to live in a different world was combined with All Souls' Day, a Spanish holiday that celebrated the dead.

① Spanish Colonization and Its Effects
② The Importance of Holidays in Mexico
③ A Mexican Celebration and Its Origins
④ How to Create a National Tradition
⑤ How Mexico Celebrates Its Independence

○ △ X

다음 빈칸에 들어갈 말로 가장 적절한 것은?

The calories that we commonly see on food labels are units used to measure the energy found in foods. One kilocalorie is equal to the amount of energy needed to raise the temperature of one kilogram of water by one degree Celsius. However, this is only an estimate, calculated based on formulas from 19th-century experiments, which measured the amount of energy people derived from different types of food. More recent research, moreover, has found that this method of measurement is far too _____. There are numerous other factors that need to be taken into account when calculating calories. These include how the food was prepared, how it reacts to the process of digestion, and the level of bacteria found in the digestive system. Modern science is helping nutritionists improve the accuracy of calorie counts, but digestion is such a complex process that a perfect method of calculation will likely never exist.

① lengthy
② balanced
③ simplistic
④ damaging
⑤ precise

09

다음 빈칸에 들어갈 말로 가장 적절한 것은? [3점]

When signing up to access a website for the first time, you may have encountered a picture of wavy numbers and letters. This is a kind of security measure—called CAPTCHA—that monitors online registration. First introduced to the Internet in 1997, its purpose is to prevent dishonest people from taking advantage of websites by using automated software applications called "bots." These bots can be used for a variety of illegal purposes—some steal the email addresses and passwords of users, while others submit fake registrations. CAPTCHA is able to block these bots due to the fact that they lack the ability to interpret distorted letters and numbers, a task that is relatively simple for the average person. In other words, CAPTCHA allows website owners to test registrants to find out _____.

* bot: 봇(특정 사이트를 공격하거나 정보를 유출하는 프로그램)

① whether the bots work well or not
② why they are requesting entry
③ if they are human or not
④ how safe their password is
⑤ what security program is being used

10

다음 글의 내용을 한 문장으로 요약하고자 한다. 빈칸 (A), (B)에 들어갈 말로 가장 적절한 것은?

The next time you're doing a routine activity, pause for a moment and you will notice all sorts of thoughts echoing in your mind. The brain is always busy. However, only a small percentage of our thoughts are useful—most are just unproductive noise. In fact, most people's minds are so busy that they struggle to perceive anything outside their usual thought patterns. So while not having enough opportunities to succeed is a common complaint, the truth is that opportunities often go unnoticed. If we want to make the most of life, our minds must be ready for the unknown. Successful people are able to see the opportunities that nobody else does. This isn't a matter of luck; they are just able to reduce the noise and be more receptive.

⬇

Because people are so _____(A)_____ by their own thoughts, opportunities are often _____(B)_____.

	(A)		(B)
①	distracted	······	appreciated
②	distracted	······	overlooked
③	overwhelmed	······	appreciated
④	fascinated	······	overlooked
⑤	fascinated	······	rejected

★ 확실하지 않지만 외운 단어에는 ☑☐표시하고, 확실하게 외운 단어에는 ☑☑표시하세요. (회색: 지문에서 쓰인 의미)

1번 10행 →
☐☐ **disturb** ⑧ 방해하다 (= interrupt); 어지럽히다
disturbance ⑲ 방해
어원 dis('강조') + turb(=disorder: 무질서)
→ 무질서 속에 빠뜨리다

1번 14행 →
☐☐ **obey** ⑧ 복종하다, 따르다, 준수하다 (↔ disobey)
obedient ⑱ 복종하는
obedience ⑲ 복종, 순종
어원 ob(⋯에) + ey(=listen: 듣다) → (충고 등에) 귀를 기울이다

1번 16행 →
☐☐ **appreciate** ⑧ 높이 평가하다; 고맙게 생각하다
appreciation ⑲ 감상; 감사; 이해
어원 ap(⋯에) + preci(=price: 가치) + ate(동사형 접미사)
→ ⋯에 대해 가치를 평가하다

2번 8행 →
☐☐ **perspective** ⑲ 전망; 관점; 원근법
어원 per(두루) + spect(=look: 보다) + ive(명사형 접미사)
→ 전체를 두루 봄

3번 1행 →
☐☐ **psychology** ⑲ 심리학
psychological ⑱ 심리학의
어원 psycho(=soul: 정신) + log(말) + y(명사형 접미사)
→ 정신을 말하는 것[학문]

3번 9행 →
☐☐ **require** ⑧ 필요로 하다; 요구하다, 명하다
requirement ⑲ 필요; 요건
어원 re(다시) + quir(e)(구하다) → 다시 구하다

4번 3행 →
☐☐ **extract** ⑧ 추출하다; 추론하다 ⑲ 추출물
extraction ⑲ 뽑아냄, 적출
어원 ex(밖으로) + tract(끌다) → 밖으로 끌어내다

4번 8행 →
☐☐ **financial** ⑱ 재정상의, 금융상의
finance ⑲ 재정, 금융; 자금 (조달)
어원 fin(끝내다) + ance(명사형 접미사) + ial(형용사형 접미사)
→ (빚을) 청산하는 → 지불의, 재정의

5번 12행 →
☐☐ **primary** ⑱ 주요한 (= main); 기본적인; 최초의
primarily ⑰ 주로
어원 prim(최초의) + ary(형용사형 접미사) → 처음의

7번 13행 →
☐☐ **colonize** ⑧ ⋯을 식민지로 하다
colony ⑲ 식민지; 공동체
colonial ⑱ 식민(지)의 ⑲ 식민지 주민
어원 colon(경작하다) + ize(동사형 접미사)
→ (마음대로) 경작하려 하다

8번 6행 →
☐☐ **formula** ⑲ 방식, 방법; 공식
formulate ⑧ 고안하다; 명확히 나타내다
어원 form(형식) + ula(작은 것) → 작은 형식 → 공식

8번 14행 →
☐☐ **digestion** ⑲ 소화(작용), 소화력
digest ⑧ 소화하다; 이해하다
digestive ⑱ 소화의
어원 di(=apart: 따로) + gest(=carry: 나르다) + ion(명사형 접미사) → 작게 나누어 나르는 것 → 소화

9번 13행 →
☐☐ **interpret** ⑧ 해석하다; 통역하다 (= translate)
interpretation ⑲ 해석; 통역
어원 inter(사이에) + pret(=price: 값을 매기다)
→ 사이에서 흥정해주다 → 뜻을 풀어 주다

10번 1행 →
☐☐ **routine** ⑲ 일상적인[틀에 박힌] 일 ⑱ 일상의, 틀에 박힌
어원 라틴어 rupta(via)(뚫린 (길)) → 항상 다니는 → 항상 하는

◉ 위에 제시된 어휘를 활용하여 빈칸에 알맞게 써 넣으시오. (지문에 쓰인 의미로 파악할 것)

1. Be sure to chew your food well. It helps with _____.

2. I'd _____ it if you could help me.

3. Soldiers can be punished when they refuse to _____ their commander's orders.

4. Don't _____ Emma. She's preparing for a meeting tomorrow morning.

5. As he is unemployed, he's suffering from _____ difficulties.

대의파악

02회

미니 모의고사

응시 날짜 : 20 년 월 일

제한시간 15분 소요시간 분

○ 알고 맞힘 /10 △ 헷갈림 /10 X 모르고 틀림 /10

01

○ △ X

다음 글의 목적으로 가장 적절한 것은?

Medical researchers are making progress in the fight against breast cancer. Not only have diagnostic techniques improved, but so has our knowledge of the risk factors. Even so, breast cancer is still the most common cancer in women. Alarmingly, the annual number of new cases is projected to double by 2040, and it is expected to occur more frequently in younger women. Now, it's time to focus all our efforts on finding ways to prevent breast cancer. At the National Breast Cancer Alliance, we have launched a new program, Follow the Green Path, which we hope will save lives. Our goal is to educate women about the environmental threats that increase their risk of getting breast cancer. All of us need to take action to lower our environmental risk factors. Only then can the battle against breast cancer be won!

① 유방암 예방법을 공유하려고
② 여성 질환 실태의 심각성을 알리려고
③ 여성 전문 교육 개설을 건의하려고
④ 유방암 예방 프로그램을 홍보하려고
⑤ 정기적인 유방암 검진의 필요성을 알리려고

02

○ △ X

다음 글에서 필자가 주장하는 바로 가장 적절한 것은?

When companies think about marketing and social media, they often only consider their external customers and fail to think of their own employees. In other words, they tend to take their employees for granted, even though they deal with them every day. Instead, they should think of them as internal customers that they also need to please. Employees have a huge effect not only on in-house culture but also on the way outsiders view the organization. If dissatisfied employees post complaints about the company on a social networking site, their negativity can spread to many people online. In the same way, employees who are happy in their job can spread their positivity and help create a good reputation for their employer. Management needs to recognize this effect and consider ways to create an internal culture that benefits the company's public image.

① 소셜 미디어를 통한 마케팅의 위험성을 인식할 필요가 있다.
② 온라인상에 회사 정책에 대한 불만을 게재하는 것을 주의해야 한다.
③ 고객들이 회사에 대해 좋은 이미지를 가지도록 하는 것이 중요하다.
④ 급변하는 외부 환경에 대처할 수 있는 고객 만족 시스템을 구축해야 한다.
⑤ 직원을 내부 고객으로 인식하여 그들의 만족도를 높이도록 노력해야 한다.

03

〔 O │ △ │ X 〕

다음 글의 요지로 가장 적절한 것은?

How are chores done in your house? Are they done by everyone or are they mostly done by one person? A recent survey shows that your happiness can be affected by how daily chores are shared. For some couples, this might mean that one of them cooks dinner and the other will do the washing up. Or, they could cook dinner together and then split any remaining tasks, such as putting away clean clothes in a closet or vacuuming the living room. It is also common for couples to choose a certain day to carry out general household chores. In a family household, children should be also involved in helping out around the house. Parents can create rules so that their children's weekly allowance depends on completing certain chores. Doing these things makes everyone happier and ensures everything gets done!

① 집안일에 남녀를 구별할 필요는 없다.
② 집안일을 하는 데 가족 모두 참여하는 것이 좋다.
③ 집안일 하기를 통해 아이의 책임감을 기를 수 있다.
④ 각자 자기가 잘 하는 집안일을 맡는 것이 효율적이다.
⑤ 집안일에 기여가 많은 사람에게는 적절한 보상이 필요하다.

04

〔 O │ △ │ X 〕

다음 글의 주제로 가장 적절한 것은?

It has been shown that biological diversity makes ecosystems more productive. And when a large and diverse number of species live in a certain area, the ecosystem will be better able to withstand external shocks. In fact, it can be safely said that biodiversity has a positive effect on all aspects of an ecosystem. If a single species is removed, whether it is due to hunting or logging, a chain reaction of damaging events can follow. Even human activities that don't directly harm the environment can have the adverse effect of simplifying ecosystems. Modern agriculture, for example, often replaces a broad range of vegetation with a single species, reducing genetic variation and resistance to disease in that species along with the biodiversity of the entire ecosystem.

① methods of making agriculture more productive
② the biological causes behind natural disasters
③ the importance of biodiversity to ecosystems
④ problems caused by a diversity of plant species
⑤ the positive effects of simplifying ecosystems

다음 글의 주제로 가장 적절한 것은?

In a study of the effects of a curriculum that includes music, 52 children were divided into three groups. The first group met once a week and played games that involved music. The second group also met weekly, but only did activities that included drama and word games with no music. Meanwhile, the third group followed the standard curriculum and had no special activities. When the study was launched, the researchers tested the children's emotional responses to a variety of situations. Then they conducted the same tests again a year later. They found that the students who participated in musical activities showed a greater understanding of others' feelings compared to those in the other two groups. Thus, the researchers concluded that this type of education might enhance children's ability to relate to others emotionally.

① the role of music in increasing empathy
② difficulties of teaching music in the classroom
③ the use of music in healing emotional trauma
④ the relationship between intelligence and musical talent
⑤ the process of enhancing students' musical performance

다음 글의 제목으로 가장 적절한 것은?

An American merchant ship called the *Mary Celeste* left New York on November 7, 1872, bound for Genoa, with the captain, Benjamin S. Briggs, his family, and eight other crew members on board. However, on December 5, the ship was discovered deserted in the Atlantic Ocean near the Azores islands. The *Dei Gratia*, a Canadian vessel, found it adrift with a torn sail and some water below deck, but still able to sail. The *Mary Celeste* still had all of its cargo and the crew members' personal items were untouched. Only the *Mary Celeste*'s lifeboat was missing, and the people were never seen or heard from again. Although there are many theories as to why the *Mary Celeste* was abandoned, the true cause has remained unexplained.

① One Reason Why Ships are Abandoned
② The *Mary Celeste*: An Unsolved Mystery of the Sea
③ The Disappearance of the *Mary Celeste*'s Crew Explained
④ Revealed: What Caused the Sinking of the *Mary Celeste*
⑤ The Truth about the First Merchant Ship in History

○ △ X

다음 글의 제목으로 가장 적절한 것은?

Engaging in conversation in social situations without communicating any meaningful information is often dismissed as worthless "small talk." Therefore, many people think it's completely acceptable to say things like: "Keep it short and simple," "Just say what you mean," and "What's your point?" However, this is only reasonable when someone is trying to pass on specific information. In other cases, saying such things may be insensitive, since people connect and develop emotional relationships by talking to each other. The words we speak may contain information, but how we say them—our tone, facial expressions and body language—has deeper social meaning. Because of this, even a casual chat can have significant value.

① Clear and to the Point
② Small Talk, Small Mind
③ Conversation: More Than Words
④ The Golden Rule: Less Is More
⑤ Be Careful about What You Say

○ △ X

다음 빈칸에 들어갈 말로 가장 적절한 것은?

With traffic conditions worsening as populations continue to grow, governments have begun to search for ways to reduce the number of cars on the road. It has been suggested that highways—like hotels and airlines, which increase their rates during the peak season—should cost more to use during the times when they are in the greatest demand. In cities such as London and Stockholm, a policy known as "congestion charging" has been successfully used to reduce traffic on city streets during busy weekday hours. Unfortunately, people are illogically averse to having a similar policy applied to our highways. Despite the fact that congested highways waste their time—a resource that cannot be regained once it has been lost—drivers _____.

① consider it to be as valuable as gold
② are looking for ways to earn more money
③ think of time and money as being connected
④ find this easier to rationalize than the loss of money
⑤ become confused while under the influence of stress

09

다음 빈칸에 들어갈 말로 가장 적절한 것은? [3점]

Many tests have shown that _____
_____. At the back of an eyeball, there is a layer of tissue called the retina. The retina contains cells called cones that let you see. There are three types of cone cells, and these work together to help us see different colors. When one of these cone types is missing or doesn't work, colorblindness occurs. The gene responsible for this condition is only carried by X chromosome. Women have two X chromosomes while men have only one. When people receive the faulty gene from one of their parents, females can have a working gene in one X chromosome, which compensates for the loss on the other. However, this cannot happen in males.

* cone: 추상체
** chromosome: 염색체

① it is common for females to be colorblind
② men are much more likely to be colorblind than women
③ men are better at distinguishing colors than women
④ men and women are equally likely to be colorblind
⑤ the more cone cells we have, the more colors we can see

10

다음 글의 내용을 한 문장으로 요약하고자 한다. 빈칸 (A), (B)에 들어갈 말로 가장 적절한 것은? [3점]

It is easy to fall for the sale promotions that are often used to influence shoppers, such as "free gift with purchase" or "buy one, get one free." For instance, if you're looking for a laptop, you'll likely find a few models being sold at comparable prices with all of the exact features you need. Now, imagine that one of those models is on promotion, offering free wireless headphones with your purchase. It would automatically make that option seem more appealing, wouldn't it? These sort of manipulations are similar to how "value added" promotions are used to influence corporate relations. When faced with multiple options, companies often choose who they do business with based on the additional benefits they bring to the table.

⬇

In the ____(A)____ worlds of retail and business, it is common practice to offer ____(B)____ to manipulate decisions.

	(A)		(B)
①	influential	⋯⋯	discounts
②	influential	⋯⋯	advertisements
③	competitive	⋯⋯	incentives
④	competitive	⋯⋯	discounts
⑤	diverse	⋯⋯	products

★ 확실하지 않지만 외운 단어에는 ☑☐표시하고, 확실하게 외운 단어에는 ☑☑표시하세요. (회색: 지문에서 쓰인 의미)

1번 13행 →
☐☐ **threat** 圐 위협, 협박
threaten 屠 위협하다, 협박하다
어원 고대 영어 threat(=painful pressure: 고통스런 압력)에서 유래 → 위협

2번 2행 →
☐☐ **external** 圐 외부의, 밖의 (↔ internal)
externalize 屠 외면화하다, 구체화하다
어원 ex(밖으로) + tern(=turn: 향하다) + al(형용사형 접미사) → 밖으로 향하는

2번 15행 →
☐☐ **reputation** 圐 평판, 명성
reputable 圐 평판이 좋은
어원 re(반복해서) + put(생각하다) + (a)tion(명사형 접미사) → (…하면) 반복석으로 생각나는 것

4번 1행 →
☐☐ **biological** 圐 생물학적인
biology 圐 생물학
biologist 圐 생물학자
어원 bio(생명) + logy('학문' 명사형 접미사) + ical(형용사형 접미사) → 생명체를 연구하는 학문의

4번 4행 →
☐☐ **withstand** 屠 견디다; 저항하다
어원 with(대항하여) + stand(서다, 견디다) → 대항하여 서다

4번 6행 →
☐☐ **aspect** 圐 측면; 모습, 외관
어원 a(…에) + spect(보다) → looked at 바라본 (모양)

4번 15행 →
☐☐ **entire** 圐 전체의 (= whole); 완전한
entirely 屠 완전히, 전적으로
어원 en('부정') + ti(=touch: 만지다) + re(어미) → 건드리지 않은 → 전체의 상태가 완전한

5번 11행 →
☐☐ **conduct** 圐 행위; 지도 屠 시행하다; 지휘하다
conductor 圐 안내자, 지휘자
어원 con(함께) + duc(t)(인도하다) → 함께하도록 이끌다

5번 16행 →
☐☐ **enhance** 屠 높이다, 향상하다
enhancement 圐 상승; 향상
어원 en(…이 되게 하다) + hance(높은) → 높이다

6번 14행 →
☐☐ **abandon** 屠 버리다; 포기하다, 단념하다
어원 a(…에) + bandon(힘, 통제) → …에게 힘[통제권]을 주다

7번 5행 →
☐☐ **acceptable** 圐 받아들일 수 있는 (↔ unacceptable)
accept 屠 수락하다; 인정하다
acceptance 圐 수락; 승인
어원 ac(…에) + cept(가져가다) + able(형용사형 접미사) → 가져갈 수 있는

7번 7행 →
☐☐ **reasonable** 圐 합리적인, 타당한 (= rational, sensible, ↔ unreasonable); (가격이) 알맞은
reason 圐 이유; 이성, 판단력
어원 중세 영어 reisun(=reason: 이성) + able(형용사형 접미사) → 이성적으로 할 수 있는

9번 13행 →
☐☐ **compensate** 屠 보상하다, 변상하다
compensation 圐 보상, 보답
어원 com(함께) + pens(무게를 달다) + ate(동사형 접미사) → 서로 무게를 달아 보아 모자라는 쪽을 보충하다

10번 12행 →
☐☐ **manipulation** 圐 조종; 조작
manipulate 屠 조종하다; 조작하다
어원 mani(손) + pul(끌다) + ate(동사형 접미사) + ion(명사형 접미사) → 손으로 (마음대로) 꿈

◉ 위에 제시된 어휘를 활용하여 빈칸에 알맞게 써 넣으시오. (지문에 쓰인 의미로 파악할 것)

1. That house was constructed to _____ severe wind and storms.

2. The man _____ the stolen car and ran away.

3. Nothing could _____ for the loss of his son.

4. The scandal has harmed the singer's _____.

5. The scientist has _____ an experiment to determine the effect of the new drug.

지은이

NE능률 영어교육연구소

NE능률 영어교육연구소는 혁신적이며 효율적인 영어 교재를 개발하고
영어 학습의 질을 한 단계 높이고자 노력하는 NE능률의 연구조직입니다.

얇고 빠른
미니 모의고사 10+2회 〈수능독해 기본〉

펴 낸 이 주민홍
펴 낸 곳 서울특별시 마포구 월드컵북로 396(상암동) 누리꿈스퀘어 비즈니스타워 10층
 ㈜NE능률 (우편번호 03925)
펴 낸 날 2020년 1월 5일 개정판 제1쇄 발행
 2023년 4월 15일 제13쇄
전 화 02 2014 7114
팩 스 02 3142 0356
홈페이지 www.neungyule.com
등록번호 제1-68호
I S B N 979-11-253-2911-4 53740
정 가 11,000원

NE 능률

고객센터

교재 내용 문의 : contact.nebooks.co.kr (별도의 가입 절차 없이 작성 가능)
제품 구매, 교환, 불량, 반품 문의 : 02-2014-7114
☎ 전화문의는 본사 업무시간 중에만 가능합니다.

얇빠

얇고 빠른
미니 모의고사
10+2회

수능독해
기본

빠른 정답 확인

얇빠 | 얇고 빠른 미니 모의고사 10+2회

기본

빠른 정답 확인

01회 미니 모의고사

01 ② 02 ④ 03 ② 04 ⑤ 05 ⑤
06 ② 07 ④ 08 ④ 09 ③ 10 ④

수능 빈출 어휘

1 resembles 2 produces
3 anticipating 4 observe
5 remote

02회 미니 모의고사

01 ② 02 ② 03 ① 04 ② 05 ③
06 ③ 07 ① 08 ① 09 ⑤ 10 ⑤

수능 빈출 어휘

1 edible 2 emphasize
3 stable 4 recover
5 Conflict

03회 미니 모의고사

01 ① 02 ④ 03 ② 04 ④ 05 ③
06 ⑤ 07 ⑤ 08 ② 09 ④ 10 ⑤

수능 빈출 어휘

1 pronounce 2 artificial
3 disposal 4 assistance
5 competitive

04회 미니 모의고사

01 ① 02 ③ 03 ③ 04 ④ 05 ④
06 ④ 07 ③ 08 ③ 09 ④ 10 ⑤

수능 빈출 어휘

1 converted 2 Represent
3 consequence 4 diverse

05회 미니 모의고사

01 ④ 02 ④ 03 ④ 04 ① 05 ④
06 ③ 07 ③ 08 ③ 09 ① 10 ④

수능 빈출 어휘

1 insulted 2 restrain
3 accomplish 4 experiment
5 resided

06회 미니 모의고사

01 ① 02 ② 03 ② 04 ③ 05 ⑤
06 ⑤ 07 ③ 08 ④ 09 ③ 10 ①

수능 빈출 어휘

1 tension 2 disastrous
3 analyze 4 abundance
5 transform

07회 미니 모의고사

01 ③ 02 ⑤ 03 ③ 04 ⑤ 05 ④
06 ④ 07 ② 08 ⑤ 09 ⑤ 10 ③

수능 빈출 어휘

1 component 2 profitable
3 suppress 4 inhabitant
5 distracted

08회 미니 모의고사

01 ① 02 ③ 03 ③ 04 ④ 05 ⑤
06 ④ 07 ② 08 ⑤ 09 ③ 10 ④

수능 빈출 어휘

1 pretended 2 competent
3 expose 4 promotion

09회 미니 모의고사

01 ④ 02 ③ 03 ③ 04 ⑤ 05 ③
06 ② 07 ② 08 ③ 09 ④ 10 ④

수능 빈출 어휘

1 permanent 2 utilize
3 dispute 4 distinguish

10회 미니 모의고사

01 ③ 02 ③ 03 ④ 04 ⑤ 05 ③
06 ① 07 ⑤ 08 ② 09 ⑤ 10 ④

수능 빈출 어휘

1 exceeding 2 measurements
3 prejudice 4 advocate
5 extraordinary

01회 대의파악 미니 모의고사

01 ② 02 ② 03 ④ 04 ② 05 ⑤
06 ① 07 ③ 08 ③ 09 ③ 10 ②

수능 빈출 어휘

1 digestion 2 appreciate
3 obey 4 disturb
5 financial

02회 대의파악 미니 모의고사

01 ④ 02 ② 03 ② 04 ③ 05 ①
06 ② 07 ③ 08 ④ 09 ② 10 ③

수능 빈출 어휘

1 withstand 2 abandoned
3 compensate 4 reputation
5 conducted

얇빠

얇고 빠른
미니 모의고사
10+2회

수능독해
기본

얇다 수능 기본 유형을 모은 콤팩트한 분량 〈10+2회〉

빠르다 매회 10문항으로 부담 없는 학습 시간

알차다 수능 빈출 어휘, 수능 빈출 어법 코너를 통해
어휘, 어법까지 한 번에 정리

NE능률 교재 MAP

아래 교재 MAP을 참고하여 본인의 현재 혹은 목표 수준에 따라 교재를 선택하세요.
NE능률 교재들과 함께 영어실력을 쑥쑥~ 올려보세요!
MP3 등 교재 부가 학습 서비스 및 자세한 교재 정보는 www.nebooks.co.kr 에서 확인하세요.

수능

초1-2	초3	초3-4	초4-5	초5-6

초6-예비중	중1	중1-2	중2-3	중3
			첫 번째 수능 영어 기초편	첫 번째 수능 영어 유형편
				첫 번째 수능 영어 실전편

예비고-고1	고1	고1-2	고2-3, 수능 실전	수능, 학평 기출
기강잡고 독해 잡는 필수 문법	빠바 기초세우기	빠바 구문독해	빠바 유형독해	다빈출코드 영어영역 고1독해
기강잡고 기초 잡는 유형 독해	능률기본영어	The 상승 구문편	빠바 종합실전편	다빈출코드 영어영역 고2독해
The 상승 직독직해편	The 상승 문법독해편	맞수 수능듣기 실전편	The 상승 수능유형편	다빈출코드 영어영역 듣기
올클 수능 어법 start	수능만만 기본 영어듣기 20회	맞수 수능문법어법 실전편	수능만만 어법어휘 228제	다빈출코드 영어영역 어법·어휘
얇고 빠른 미니 모의고사	수능만만 기본 영어듣기 35+5회	맞수 구문독해 실전편	수능만만 영어듣기 20회	
10+2회 입문	수능만만 기본 문법·어법·어휘 150제	맞수 수능유형 실전편	수능만만 영어듣기 35회	
	수능만만 기본 영어독해 10+1회	맞수 빈칸추론	수능만만 영어독해 20회	
	맞수 수능듣기 기본편	특급 독해 유형별 모의고사	특급 듣기 실전 모의고사	
	맞수 수능문법어법 기본편	수능유형 PICK 독해 실력	특급 빈칸추론	
	맞수 구문독해 기본편	수능 구문 빅데이터 수능빈출편	특급 어법	
	맞수 수능유형 기본편	얇고 빠른 미니 모의고사	특급 수능·EBS 기출 VOCA	
	수능유형 PICK 독해 기본	10+2회 실전	올클 수능 어법 완성	
	수능유형 PICK 듣기 기본		능률 EBS 수능특강 변형 문제	
	수능 구문 빅데이터 기본편		영어(상), (하)	
	얇고 빠른 미니 모의고사		능률 EBS 수능특강 변형 문제	
	10+2회 기본		영어독해연습(상), (하)	

수능 이상/	수능 이상/	수능 이상/		
토플 80-89·	토플 90-99·	토플 100·		
텝스 600-699점	텝스 700-799점	텝스 800점 이상		

얇빠

얇고 빠른
미니 모의고사
10+2회

수능독해
기본

정답 및 해설

01회 미니 모의고사

01 ②	02 ④	03 ②	04 ⑤	05 ⑤
06 ②	07 ④	08 ④	09 ③	10 ④

01회 수능 빈출 어휘
1 resembles　2 produces　3 anticipating
4 observe　5 remote

01 ②

지문 해석　　　　　　　　　　　　　　/ 글의 주제 /

　건강 문제가 있는 많은 사람들이 보통 그들이 단지 의사의 수가 불충분한 지역에 살기 때문에 그들에게 필요한 기본 진료를 받지 못한다. 이 문제에 대한 가능한 하나의 해결책은 컴퓨터 또는 스마트폰을 통해 이용될 수 있는 상호 작용형 가상 인간 의료 제공자의 사용이다. 이런 프로그램들은 환자와의 질의응답을 실시하고 의료 조언과 자가 치료 상담을 제공하기 위해 인공 지능을 사용한다. 이것은 일반적인 의료 웹사이트의 단순 방문보다 더 유용한 상호 작용 경험을 가져온다. 이런 프로그램들은 언제나 이용이 가능할 뿐만 아니라, 그것이 없다면 외딴 지역에 사는 사람들이 이용할 수 없을 특별한 의료 서비스를 받도록 해 준다.

선택지 해석

① the importance of keeping medical records private
　의료 기록을 비공개로 유지하는 것의 중요성

✔ using artificial intelligence to improve healthcare
　의료 개선을 위해 인공 지능 사용하기

③ possibilities and problems of online health treatments
　온라인 보건 의료의 가능성과 문제점

④ the necessity of reforming emergency medical services
　응급 의료 서비스 개혁의 필요성

⑤ problems of relying on the Internet for medical information
　의료 정보를 위해 인터넷에 의존하는 것의 문제점

정답 풀이

두 번째 문장이 주제문인 중괄식 구조의 글로, 지역적 요건 때문에 진료를 받지 못하는 사람이 많다는 문제를 제시한 후 주제문에서 '컴퓨터 또는 스마트폰으로 이용하는 가상 의료 제공자'를 그 해결책으로 제시하고 있다. 따라서 ②가 이 글의 주제로 가장 적절하다.

핵심 구문

4-6행 One possible solution to this problem is the use of interactive virtual human care providers [**that** can be accessed via computers or smartphones].
▶ []: interactive virtual human care providers를 선행사로 하는 주격 관계대명사절

7-9행 These programs use artificial intelligence [**to conduct** question-and-answer sessions with the patient] and [**to provide** medical advice and self-care counseling].
▶ 두 개의 []: 목적을 나타내는 부사적 용법의 to부정사구

12-15행 Not only are these programs accessible at any time, but they also **allow** people [*living* in remote areas] **to get** special healthcare services [**that** would otherwise be unavailable to them].
▶ not only A but also B: 'A뿐만 아니라 B도'라는 뜻으로 부정어 not only가 강조되어 문두에 위치하여 주어(these programs)와 동사 (are)가 도치됨
▶ allow+O+to-v: …가 ~하게 해주다
▶ 첫 번째 []: people을 수식하는 현재분사구
▶ 두 번째 []: special healthcare services를 선행사로 하는 주격 관계대명사절

어휘

issue 주제, 쟁점; *문제　**insufficient** 불충분한　**healthcare** 의료　**practitioner** (개업 중인) *의사; 변호사　**interactive** 상호 작용하는　**virtual** 사실상의; *가상의　**access** 접속하다; *입수[이용]하다 (ⓐ **accessible** 접근[이용] 가능한)　**artificial intelligence** 인공 지능　**conduct** 실시하다　**patient** 환자　**medical** 의학[의료]의　**counseling** 상담, 조언　**otherwise** 그렇지 않았다면　**unavailable** 이용할 수 없는　문제 **private** 사유의; *비공개의　**possibility** 가능성　**necessity** 필요성　**reform** 개혁하다　**emergency** 비상사태　**rely on** …에 의지[의존]하다

02 ④

지문 해석　　　　　　　　　　　　　　/ 밑줄 어법 /

　함께 노는 행위를 통해, 개개인의 사람들은 통제된 환경 속에서 서로 관계를 맺을 수 있다. 놀이는 참여자들이 몸짓 언어, 소리, 표정을 통해 기쁨을 자주 표현하면서 경험에 몰입하게 된다는 점에서 다른 형태의 상호 작용과 ① 구분하기 쉽다. 놀이가 재미있다는 것은 일반적으로 받아들여지고 있고, 놀이가 일으키는 화학적 작용에 관한 과학적인 연구들이 이 생각을 ② 뒷받침한다. 과학자들은 즐거움의 감정과 관련된 호르몬인 도파민이 놀이를 조절하는 데 중요한 역할을 하며, 뇌의 많은 부분이 놀이를 하는 동안에 활성화된다는 ③ 것을 발견했다. 연구에서, 쥐들은 그저 놀 기회를 ④ 예상하는 동안에도 도파민의 수치가 증가하는 것을 보여주었다. 이는 놀이의 즐거움에는 신경화학적인 이유들이 ⑤ 있으며, 사람과 동물 모두 똑같은 화학적 변화를 겪는다는 것을 암시한다.

정답 풀이

④ 분사구문

In studies, rats have shown increased levels of dopamine simply anticipate(→ anticipating) a chance to play.
▶ 주어(rats)와 동사(have shown)를 갖춘 완전한 문장이고 문맥상 놀 기회를 예상하는 동안에도 도파민이 증가한다는 의미가 자연스러우므로 anticipate는 현재분사로 쓰여 분사구문을 이끌어야 한다.

선택지 풀이

① 부사적 용법의 to부정사

Play is easy [**to discern** from other types of interaction] *in that* participants become immersed in the experience, [often **expressing** joy through body language, sounds and facial expressions].

► 첫 번째 []: 형용사 easy를 수식하는 부사적 용법의 to부정사구
► in that: …라는 점에서
► 두 번째 []: 동시동작을 나타내는 분사구문

② 수 일치

It is generally accepted [**that** play is fun], and {scientific studies of the chemistry of play} *support* this idea.
► It은 가주어이고 that절 []가 진주어
► 주어인 { }가 복수이므로 동사는 support

③ 명사절을 이끄는 접속사 that

Scientists have found [**that** *dopamine*, {a hormone connected with feelings of pleasure}, has an important role in regulating play], and [**that** a large portion of the brain is active during play].
► 두 개의 []: have found의 목적어로 쓰인 that절로 등위접속사 and 로 병렬 연결
► { }: dopamine과 동격

⑤ there로 시작하는 문장의 수 일치

This suggests [**that** *there are* {neurochemical reasons for the enjoyment of play}] and [**that** both humans and animals experience the same chemical changes].
► 두 개의 []: suggests의 목적어로 쓰인 that절
► there + be동사: be동사 뒤에 오는 주어에 수 일치를 시켜야 하는데, 주어인 { }가 복수이므로 be동사는 are
► both A and B: A와 B 둘 다

어휘

environment 환경 **participant** 참가자 **immerse** 담그다; *몰두하게 만들다 **generally** 일반적으로, 보통 **chemistry** 화학; *화학적 성질[작용] **portion** 부분 **active** 활동적인 **suggest** 제안하다; *암시하다

03 ②

지문 해석 / 선택 어휘 /

길고 날씬한 모양과 바삭한 껍질을 가진 바게트는 대표적인 프랑스 빵으로 여겨진다. 이 독특하게 생긴 빵은 프랑스에서 수 세기 동안 만들어져 오긴 했지만, 1920년대가 되어서야 비로소 흔해졌다. 1920년 10월, 제빵사들을 포함한 노동자들이 밤 10시부터 새벽 4시까지 일하는 것을 금지하는, 근로 조건을 (A) 개선하기 위한 법안이 발효되었다. 이것은 인기가 많은 둥근 모양의, 천천히 부푸는 빵을 아침의 분주한 시간(=아침 식사 준비를 위해 빵을 사러 몰려드는 시간)에 맞게 만들어 내는 것을 (B) 불가능하게 만들었는데, 그래서 제빵사들은 밀가루 반죽을 길쭉한 모양으로 만들기 시작했다. 이 가느다란 빵 덩어리는 더 빨리 구워져서, 제빵사들이 새 법을 (C) 지키면서도 고객들에게 빵을 제공할 수 있도록 해주었다. 바게트는 빠르게 인기를 끌었는데, 지나치게 익는 것을 막아주는 두꺼운 껍질이 빵 안쪽을 부드럽게 유지해주었고 그 크기가 나눠 먹기에 딱 알맞았기 때문이었다.

정답 풀이

(A) 밤늦은 시간부터 새벽까지 일하는 것을 막는 법안이므로 근로 조건을 '개선'하는 것이다. 따라서 improve가 알맞다.
(B) 제빵사들이 밤 근무를 못하게 되었기 때문에 아침에 빵을 사는 손님들에게 시간에 맞게 빵을 공급하기가 '불가능'해졌음을 알 수 있다. 따라서 impossible이 알맞다.
(C) 빵을 가늘고 길게 만들어서 새로운 법을 '지키면서도' 손님들에게 빵을 공급할 수 있게 된 것이므로 obeying이 알맞다.

선택지 풀이

(A) improve ⑧ 개선하다 / evaluate ⑧ 평가하다
(B) practical ⑲ 실용적인 / impossible ⑲ 불가능한
(C) revise ⑧ 수정하다 / obey ⑧ (법 등을) 지키다

핵심 구문

3-5행 These uniquely shaped loaves **had been made** in France for centuries, but *it wasn't until* the 1920s *that* they became so common.
► had been made: 「had+been+p.p.」 형태의 과거완료 수동태로, 과거의 특정 시점 이전부터 발생한 일이 과거의 특정 시점까지 진행된 것을 나타냄
► it wasn't until ... that ~: '…해서야 비로소 ~하다'라는 의미인 「not ... until ~」 구문을 강조함 ➔ 수능 빈출 어법

5-8행 In October 1920, a law [**to improve** working conditions] went into effect [*that* **prohibited** laborers, including bakers, **from working** between 10 pm and 4 am].
► 첫 번째 []: a law를 수식하는 형용사적 용법의 to부정사구
► 두 번째 []: a law를 선행사로 하는 주격 관계대명사절
► prohibit+O+from v-ing: …가 ~하는 것을 금지하다

9-12행 This made **it** impossible [**to produce** the popular, round-shaped, slow-rising bread in time for the breakfast rush], so bakers *started forming* their dough in long shapes.
► it은 가목적어이고 to부정사구 []가 진목적어
► started forming: 동사 start는 동명사와 to부정사 둘 다 목적어로 취함

12-15행 The thin loaves baked more quickly, **allowing** the bakers **to serve** their customers [*while obeying* the new law].
► allow+O+to-v: …가 ~하게 해주다
► []: 때를 나타내는 분사구문으로 의미를 분명히 하기 위해 접속사 while을 생략하지 않음

수능 빈출 어법 ▶ 자주 쓰이는 부정구문

✓ **not until B, A**: B하고 나서야 A하다
(= **not** A **until** B: B할 때까지 A하지 않다)
e.g. **Not until** he got cancer did he stop smoking.
(= He **didn't** stop smoking **until** he got cancer.)
그는 암에 걸리고 나서야 담배를 끊었다.
(= 그는 암에 걸릴 때까지 담배를 끊지 않았다.)

✔ 위 구문은 「It is[was] … that ~」 강조구문으로 바꿔 쓸 수 있다.
 e.g. **It was** not until he got cancer **that** he stopped smoking.
 그는 암에 걸리고 나서야 담배를 끊었다.

어휘

crisp 바삭바삭한 **crust** (빵) 껍질 **regard A as B** A를 B로 여기다 **loaf** 빵 한 덩이 (*pl.* loaves) **go into effect** 발효하다, 실시되다 **laborer** 노동자 **rush** 혼잡, 쇄도 **form** 형태; 구성하다; *만들어 내다 **dough** 밀가루 반죽 **gain** 얻다 **popularity** 인기 **prevent** 막다 **overcook** 너무 오래 익히다

13-15행 In the end, they'll probably just make a decision [**based** on intuition, rather than logic, anyway].
▶ []: a decision을 수식하는 과거분사

어휘

gather 모으다 **costly** 큰 비용이 드는 **outweigh** …보다 더 크다 **benefit** *혜택; 유용하다 **household appliance** 가전제품 **feature** 특징 **eventually** 결국 **inefficient** 비효율적인 **intuition** 직관 **logic** 논리

04 ⑤

지문 해석 / 빈칸 추론 /

정보를 모으는 것은 비용이 많이 드는 일일 수 있다. 사실, 때로는 (거기에 드는) 노력이 (정보를 모아서 얻는) 혜택보다 더 클 수도 있다. 이러한 경우에, 사람들은 **비논리적이 되는 경향이 있다.** 누군가가 새로운 세탁기나 다른 가전제품을 살 생각을 하고 있다고 하자. 그 사람은 다양한 브랜드의 특징, 가격, 후기에 대해 알아내느라 많은 시간을 소비할지도 모른다. 여기에는 인터넷 검색, 매장 방문, 친구 또는 가족에게 조언을 구하는 것 등이 포함되어 있을지도 모른다. 결국 그들은 그런 조사에 엄청난 시간과 노력을 들이는 것이 비효율적이라고 생각할지도 모르는데, 한 제품과 다른 것 사이에는 아주 작은 차이가 있을 뿐이기 때문이다. 최종적으로, 그들은 아마 어쨌든 논리보다는, 직관에 근거해서 결정을 내릴 것이다.

선택지 해석

① reasonable 합리적인
② weird 기이한
③ curious 궁금한
④ patient 인내심 있는
⑤ irrational 비논리적인

정답 풀이

가전제품을 구입하는 경우를 예로 들어, 처음에는 다양한 정보를 모으느라 시간과 노력을 많이 들이지만 결국 논리보다 직관에 근거해서 결정을 내리는 사람들의 성향을 말하고 있다. 따라서 빈칸에는 ⑤가 가장 적절하다.

핵심 구문

1행 [**Gathering** information] can be a costly task.
▶ []: 문장의 주어로 쓰인 동명사구

7-10행 This may involve [**searching** the Internet, **visiting** stores, and **asking** friends or family members for their advice].
▶ []: involve의 목적어로 쓰인 동명사구로 searching, visiting, asking이 등위접속사 and로 병렬 연결

10-13행 Eventually they may find [**that** *it*'s inefficient {*to spend* so much time and effort on such research}], since there are only minor differences between one product and another.
▶ []: find의 목적어로 쓰인 that절
▶ it은 가주어이고 to부정사구 { }가 진주어

05 ⑤

지문 해석 / 빈칸 추론 /

홍수가 발생하면, 개미들은 자신들의 몸으로 뗏목을 만들기 위해 서로를 연결한다. 이것은 개미들로 하여금 불어나는 물로부터 자신들을 보호하여 익사를 면하게 해준다. 이런 행동은 연구원들이 스위스에서 홍수가 자주 발생하는 한 지역에서 수집한 개미들을 연구했을 때 발견되었다. 연구원들은 개미들의 반응을 관찰하기 위해 홍수 상황을 다시 만들었다. 그들은 개미들이 개미 군단 안에서 각자의 역할에 근거하여 특정 위치에 자리 잡는 것을 알아챘는데, 가장 중요한 구성원인 여왕은 안전을 보장하기 위해 한가운데 배치되어 일개미들에 둘러싸였다. 한편, 새끼 개미들과 자라고 있는 개미 유충들은 가장 쉽게 물에 뜨기 때문에 뗏목의 바닥 부분으로 쓰였다. 개미들의 행동은 **집단으로 행동함으로써 자연재해를 극복해내는** 동물들의 능력을 보여준다.

선택지 해석

① protect themselves from their predators
 포식자들로부터 자신들을 보호하는
② adapt to rapidly declining weather conditions
 빠르게 악화되는 기후 조건에 적응하는
③ survive without water for long periods of time
 오랫동안 물 없이 생존하는
④ use tools to survive in a new environment
 새로운 환경에서 살아남기 위해 도구를 사용하는
⑤ overcome natural disasters by working as a group
 집단으로 행동함으로써 자연재해를 극복해내는

정답 풀이

홍수가 발생했을 때 자신들의 군단을 지키기 위해 각자의 역할에 따라 협력하여 뗏목을 만드는 개미들의 행동에 관한 글이므로, 빈칸에는 ⑤가 가장 적절하다.

핵심 구문

1-2행 When flooding occurs, ants link themselves together [**to form** rafts with their bodies].
▶ []: 목적을 나타내는 부사적 용법의 to부정사구

4-6행 The practice was discovered when researchers studied ants [**collected** from an area {*that* often floods in Switzerland}].
▶ []: ants를 수식하는 과거분사구
▶ { }: an area를 선행사로 하는 주격 관계대명사절

8-12행 They noticed [**that** the ants were placed in specific positions {*based on* their roles in the colony}: The queen, its most important member, was stationed
~~S~~ ≒ ~~V₁~~
in the center |and| (was) surrounded by the worker
~~V₂~~
ants {**to ensure** her safety}].
- ► []: noticed의 목적어로 쓰인 that절
- ► 첫 번째 { }: specific positions를 수식하는 과거분사구 (동사 were placed를 수식하는 부사구로도 볼 수 있음)
- ► 두 번째 { }: 목적을 나타내는 부사적 용법의 to부정사구

15-16행 The ants' behavior demonstrates the ability of animals [**to overcome** natural disasters by working as a group].
- ► []: the ability of animals를 수식하는 형용사적 용법의 to부정사구

어휘

flooding 홍수 (**동형**) **flood** 범람하다; (홍수) **occur** 발생하다 **raft** 뗏목 **avoid** 피하다 **drown** 물에 빠져 죽다 **practice** 실행, 관행 **specific** 구체적인; *특정한 **colony** 식민지; *군집, 군단 **station** 배치하다 **surround** 둘러싸다 **meanwhile** 반면 **larva** 유충, 애벌레 (*pl.* larvae) **float** 뜨다 **demonstrate** 입증하다, 보여주다 **문제** **predator** 포식자, 포식 동물 **adapt to** …에 적응하다 **declining** 쇠퇴하는; *악화되는 **overcome** 극복하다 **natural disaster** 자연재해

06 ②

지문 해석 / 글의 순서 /

우리는 어떤 물체를 보면, 그것에 대해 생각해야 할 필요 없이 그 크기와 형태를 안다. 예를 들어, 당신이 문손잡이를 잡으려 손을 뻗을 때, 당신의 손가락은 이미 문손잡이에 맞게 움직이고 있다.

(B) 이런 지식은 시각뿐 아니라 촉각과도 관련이 있다. 인간은 매우 발달된 촉각을 지니고 있고, 유아기 동안 우리는 사물을 (촉각으로) 느끼는 데에 엄청난 주의를 쏟는다.

(A) 당신은 아마도 아기가 모든 것을 움켜쥐려고 애쓰는 것을 본 적이 있을 것이다. 아기가 무언가를 가까스로 움켜쥐게 되면, 아기는 그것을 열심히 살펴보고, 그렇게 하여 그 물체의 촉감을 그것의 겉모습과 연관시키는 법을 배우게 된다.

(C) 이런 식으로, 아기는 나중에는 시각만으로도 구분할 수 있게 될 형태에 대한 지식을 습득한다. 따라서 눈은 보는 것 이상의 일을 한다. 즉, 눈은 사물의 촉감이 어떠한지에 대한 정보도 제공한다.

정답 풀이

주어진 글은 시각과 관련된 감각 정보에 관한 내용으로, (B)의 This knowledge는 주어진 글에 언급된 사물의 크기와 형태를 아는 것(knowing an object's size and shape)을 가리킨다. (B)에서 말한 유아기에 촉각에 집중하는 것에 대한 세부적인 내용을 설명하는 (A)가 이어지고, 그 결과로 아기가 습득하는 지식에 관한 내용인 (C)가 오는 것이 자연스럽다.

핵심 구문

5-6행 You've probably **seen** babies **trying** to grasp everything.
- ► see + O + 현재분사: …가 ~하고 있는 것을 보다

6-8행 When they manage to get hold of something, they eagerly examine it, thus [**learning** to *associate* the feel of the object *with* its appearance].
- ► []: 연속상황을 나타내는 분사구문
- ► associate A with B: A와 B를 관련지어 생각하다

13-15행 In this way, babies acquire knowledge of shapes [**that** they will later be able to distinguish by vision alone].
- ► []: shapes를 선행사로 하는 목적격 관계대명사절

어휘

doorknob (문의) 손잡이 **grasp** *꽉 잡다; 파악하다 **manage to** 가까스로[간신히] …하다 **get hold of** …을 쥐다 **eagerly** 열심히, 간절히 **examine** 조사하다, 검토하다 **vision** 시력, 시야 **infancy** 유아기 **devote A to B** A를 B에 바치다[쏟다] **a great deal of** 다량의, 많은 **distinguish** 구별하다

07

지문 해석 / 문장 삽입 /

미세 플라스틱은 크기가 5mm 미만인 작은 플라스틱 입자다. 샤워 젤과 치약 같은 미용 제품이 보통 이것들을 함유한다. 이 제품들은 사용된 후에 보통 배수구로 씻겨 내려가서, 그것들의 미세 플라스틱 중 일부가 바다로 가게 한다. 연구들은 이것이 해양 생물에 부정적인 영향을 줄 수 있음을 보여 주었다. 실험실에서 플라스틱 오염에 노출된 갯지렁이들은 플라스틱이 없는 환경에서 사육된 것들보다 체중이 덜 늘었다. 그 결과, 그것들은 더 천천히 성장했고 번식을 위한 기력이 더 적었다. 더 심각한 것은, 미세 플라스틱에 심각하게 영향을 받는 하나의 종이 전체 먹이 사슬을 손상할 수 있다는 점이다. 이런 이유로, 과학자들은 회사들에게 제품에 미세 플라스틱을 계속 사용하는 것을 재고하라고 촉구하고 있다.

정답 풀이

미세 플라스틱이 환경에 미치는 영향에 관한 글이다. 주어진 문장은 결과를 나타내는 As a result로 시작하므로, 그 원인이 나타나 있는 문장 뒤에 들어가야 한다. 내용상 주어진 문장의 they가 Lugworms that were exposed to plastic contamination in a laboratory임을 유추할 수 있으므로, 주어진 문장은 ④에 오는 것이 적절하다. 바로 뒤 문장에서 연결어 Even worse를 사용하여 미세 플라스틱의 부정적인 영향을 추가로 소개하는 데서 다시 한번 ④가 적절한 위치임을 확인할 수 있다.

핵심 구문

6-8행 These products are generally washed down the drain after being used, [*causing* some of their microplastics *to end up* in the ocean].
- ► []: 연속상황을 나타내는 분사구문 ➡수능 빈출 어법
- ► cause + O + to-v: …가 ~하도록 야기하다

10-13행 Lugworms [**that** were exposed to plastic contamination in a laboratory] gained less weight than *those* [**raised** in a plastic-free environment].

▶ 첫 번째 []: Lugworms를 선행사로 하는 주격 관계대명사절
▶ those: 앞에 언급된 lugworms를 지칭하는 대명사
▶ 두 번째 []: those를 수식하는 과거분사구

15-17행 For this reason, scientists are **urging** companies **to reconsider** the continued use of microplastics in their products.

▶ urge＋O＋to-v: …가 ~하도록 촉구하다

수능 빈출 어법　부대상황을 나타내는 분사구문

✔ 분사구문에서는 분사가 부사절을 대신해 시간, 이유, 부대상황 등을 나타낸다.
✔ 분사구문의 분사는 접속사와 동사의 역할을 함께 한다.
✔ 부대상황을 나타내는 분사구문이 가장 많이 쓰이며, 크게 두 가지 용법이 있다.

1) 동시동작
 e.g. **Eating** ice cream, I watched TV.
 아이스크림을 먹으면서 나는 TV를 봤다.
2) 연속상황
 e.g. I went into the room, **turning** on the computer.
 나는 방에 들어가서 컴퓨터를 켰다.

어휘

reproduction 번식　microplastic 미세 플라스틱　particle 입자　cosmetics 화장품　drain 배수구　negative 부정적인　marine 바다의, 해양의　lugworm 갯지렁이　expose 드러내다; *(유해한 환경 등에) 노출하다　contamination 오염　laboratory 실험실, 연구실　seriously 심각하게　entire 전체의　food chain 먹이 사슬　urge 권고하다, 촉구하다　reconsider 재고하다　continued 지속적인

08 ④

지문 해석　　　　　　　　　　　/ 무관한 문장 /

고전 그리스 미술에서, 아킬레스와 같은 영웅들은 흔히 벌거벗고 턱수염이 없는 것으로 묘사되었다. 이것은 그들의 신체적 힘과 능력을 상징하기 위해 행해졌다고 여겨진다. 그러나 기원전 500년 이전의 시기에 영웅들과 신들은 실제 그리스 전사들을 닮도록 그려졌는데, 이는 곧 그들이 옷을 입고 턱수염을 길렀음을 의미한다. 아폴로가 유일한 예외였던 것으로 보이는데, 그는 일관적으로 턱수염이 없는 젊은이로 묘사되었기 때문이다. 그러나 시간이 지나면서, 영웅들과 가장 지위가 높은 신인 제우스와 포세이돈을 제외한 모든 신들이 옷과 턱수염을 모두 잃어버리면서 그리스 미술에 변화가 일어나기 시작했다. (동생인 제우스와 끊임없는 싸움에 얽혀 있었기 때문에 포세이돈은 다른 그리스 신들에 대한 지배권을 갈구했다.) 예를 들어, 아킬레스는 기원전 500년 직후 그리스 미술에서 깨끗하게 면도를 한 모습으로 나타나기 시작했고 한 세대 후에는 벌거벗은 것으로 묘사되고 있었다.

정답 풀이

기원전 500년을 기점으로 고전 그리스 미술에서 신과 영웅을 묘사하는 방법이 어떻게 변화되었는지를 보여 주는 글이다. 따라서 포세이돈이 제우스와의 싸움으로 인해 다른 신들을 지배하고자 했다는 내용인 ④는 글의 흐름과 무관하다.

핵심 구문

4-7행 However, in the period before 500 BCE, heroes and gods were painted to resemble actual Greek warriors, [**which** means {*that* they wore clothes and had beards}].

▶ []: 앞 절 전체를 선행사로 하는 계속적 용법의 주격 관계대명사절
▶ { }: means의 목적어로 쓰인 that절

13-15행 [(**Being**) **Locked** in a constant struggle with his brother Zeus], Poseidon sought control over the other Greek gods.

▶ []: 이유를 나타내는 분사구문으로, 앞에 Being이 생략된 것으로 볼 수 있음

어휘

classical 고전적인, 고대의　portray 묘사하다　symbolize 상징하다　sole 유일한　exception 예외　consistently 일관하여, 지속적으로　depict 그리다, 묘사하다　constant 끊임없는　struggle 투쟁, 분투　seek 구하다, 추구하다 (seek-sought-sought)

09 ③　10 ④

지문 해석　　　　　　　　　　　/ 일반 장문 /

1938년 12월, Nicholas Winton이라는 영국의 증권 중개인이 친구를 만나러 체코슬로바키아의 프라하로 날아갔다. 그의 친구는 나치로부터 도망치는 유대인 피난민들을 돕기 위해 일하고 있었다. 금방이라도 전쟁이 터질 것 같았는데도, 유대인 이민에 대한 엄격한 제한이 피난민들을 더럽고 붐비는 수용소에 갇혀 있게 했다. 그러나 영국은 최근 동행이 없는 유대인 아이들을 국내로 받아들이는 정책을 수립한 상태였다. 체코슬로바키아의 끔찍한 상황을 본 후, Winton은 행동하기로 결심했다. 그는 1939년 초에 런던으로 돌아와서 돈을 마련하고 아이들을 돌볼 가족들을 찾기 시작했다. 기부금은 구하기 어려웠지만, 수백 가족이 어린 피난민들에게 가정을 열어 주기 위해 자원했다. 1939년 3월, 첫 20명의 아이들이 기차를 타고 프라하를 떠났다. 다음 몇 달에 걸쳐 기차가 7대 더 출발했다. Winton은 마지막 기차가 약 250명의 아이들을 싣고 1939년 9월 1일에 떠나도록 준비했다. 그 아이들이 기차에 타고 있을 때 전쟁이 선포되었다는 소식이 도착하여, Winton의 용감한 구조 활동을 끝냈다. 결국, 그들의 부모 중 다수가 전쟁 중에 나치 강제 수용소에서 비극적으로 죽고 말았지만, 669명의 유대인 아이들이 영국 가정에서 안전을 찾았다. 그 후 50년 동안 Winton은 자신이 했던 일에 대해 거의 말하지 않았다. 그의 아내가 일어났던 일을 보여 주는 사진과 문서를 발견한 1988년에야 세상이 그 이야기를 알게 되었다.

선택지 해석

09

① From Refugee to War Hero
피난민에서 전쟁 영웅으로

② How One Man Stopped a War
어떻게 한 사람이 전쟁을 중단시켰는가

정답 풀이

09 Nicholas Winton이 프라하의 유대인 아이들을 기차에 태워 영국으로 데려와서 가정을 찾아 주었다는 내용이므로, ③이 제목으로 적절하다. ⑤는 본문의 내용에 비해 너무 광범위하므로 오답이다.

10 빈칸 앞의 세 문장에서 유대인 아이들을 구조하기 위한 Winton의 활동을 구체적으로 소개하고 있으므로, 빈칸에는 ④가 적절하다.

핵심 구문

> **1-3행** In December of 1938, a British stockbroker [**named** Nicholas Winton] flew to Prague, Czechoslovakia to meet a friend.
> ► []: a British stockbroker를 수식하는 과거분사구 ➲ 수능 빈출 어법

> **3-5행** His friend was working [**to help** Jewish refugees {*fleeing* the Nazis}].
> ► []: 목적을 나타내는 부사적 용법의 to부정사구
> ► { }: Jewish refugees를 수식하는 현재분사구

> **5-8행** War was likely to break out at any moment, but strict restrictions on Jewish immigration **had left** the refugees **trapped** in dirty, crowded camps.
> ► leave+O+p.p.: …을 ~한 상태로 두다

> **13-15행** He returned to London in early 1939 and began [**raising** money] and [**finding** families {*that* would take care of the children}].
> ► 두 개의 []: 각각 began의 목적어로 쓰인 동명사구
> ► { }: families를 선행사로 하는 주격 관계대명사절

> **23-25행** The children were on the train when the news arrived [**that** war had been declared], [*ending* Winton's brave rescue efforts].
> ► 첫 번째 []: the news를 보충 설명하는 동격의 that절
> ► 두 번째 []: 연속상황을 나타내는 분사구문

> **31-34행** It **wasn't until** 1988, [*when* his wife found photographs and documents describing {**what** had happened}], **that** the world came to know the tale.
> ► It wasn't until ... that ~: '…해서야 비로소 ~하다'라는 의미의 「not ... until ~」 구문을 강조함
> ► []: 1988을 선행사로 하는 계속적 용법의 관계부사절
> ► { }: describing의 목적어로 쓰인 관계대명사절로, what은 선행사를 포함

수능 빈출 어법 현재분사 vs. 과거분사

✔️ 분사에는 현재분사와 과거분사가 있다.

현재분사(v-ing)	과거분사(p.p.)
「동사원형 + -ing」	「동사원형 + -ed」 또는 불규칙 변화

✔️ 분사는 동사의 성격을 가지고 있으면서 형용사 역할을 하기 때문에 명사를 수식할 수 있다.

✔️ 현재분사와 과거분사가 명사를 수식하는 경우, 분사와 명사의 관계에 따라 분사의 종류가 결정된다. 현재분사는 명사와 능동의 관계에 있고 과거분사는 수동의 관계에 있다.

e.g. The boy **calling** out is my brother.
(boy가 call의 의미상 주어 – 능동 – 현재분사)
소리를 치고 있는 남자아이가 내 동생이다.

e.g. There is a boy **called** Nick in my class.
(boy가 call의 의미상 목적어 – 수동 – 과거분사)
우리 반에는 Nick이라 불리는 남자아이가 있다.

어휘

stockbroker 증권 중개인 **refugee** 피난민, 난민 **flee** 달아나다, 도망치다 **break out** (전쟁이) 발발[발생]하다 **restriction** 제한 **immigration** 이민 **trap** 가두다 **establish** 설립하다, 수립하다 **unaccompanied** 동행자가 없는 **raise money** 돈을 마련하다 **donation** 기부 **come by** 얻다, 구하다 **volunteer** 자원봉사자; *자원하다 **depart** 출발하다 **tragically** 비극적으로 **concentration camp** 강제 수용소 **document** 문서 **tale** 이야기 문제 **imprisonment** 투옥, 구금

01회 수능 빈출 어휘

1 그것은 포유류와 <u>비슷하</u>지만 실제로는 파충류이다.
2 많은 소비자가 그 회사가 현재 <u>생산하</u>는 상품을 신뢰한다.
3 그 감독의 팬들은 그의 새 영화를 간절히 <u>기대하</u>고 있다.
4 과학자들은 카메라를 사용하여 쥐들의 행동을 <u>관찰했</u>다.
5 그가 전화 연결이 되지 않는 <u>외딴</u> 마을에 있어서 나는 그와 연락할 수 없다.

02회 미니 모의고사

01 ②	02 ②	03 ①	04 ②	05 ③
06 ③	07 ①	08 ①	09 ⑤	10 ⑤

02회 수능 빈출 어휘
1 edible 2 emphasize 3 stable 4 recover
5 Conflict

01 ②

지문 해석
/ 함의 추론 /

제2차 세계 대전 중 나치의 파리 점령 기간 동안, 위대한 화가인 파블로 피카소는 계속해서 그 도시에 살았다. 독일 당국에 의해 공산당 지지자로 여겨져, 그는 지속적인 괴롭힘을 겪었다. 어느 날, 한 무리의 나치 군인들이 피카소의 아파트를 조사하고 있을 때, 한 장교가 피카소의 가장 유명한 작품 중 하나인 〈게르니카〉의 사진을 살펴보기 위해 멈춰 섰다. 그 그림은 스페인 내전 중 독일 공군에 의한 스페인의 마을 게르니카의 파괴를 보여주는 거대한 흑백의 벽화이다. 세계를 경악하게 한 그 습격 중에 수많은 무고한 민간인들이 죽임을 당했다. 그 그림은 많은 사람들에 의해 미술 역사상 가장 인상적인 반전 회화 중 하나로 여겨진다. 그 사진을 잠시 살펴본 후에 그 장교는 피카소를 불러서 물었다. "당신이 저것을 했는가(=그렸는가)?" 피카소는 그의 눈을 똑바로 쳐다보며 대답했다. "아뇨, 당신이 했습니다."

선택지 해석

① The Nazi officer took a picture of *Guernica*.
그 나치 장교가 〈게르니카〉의 사진을 찍었다.

☞ The Germans destroyed the town of Guernica.
독일인들이 게르니카 마을을 파괴했다.

③ The Nazi officer liked to visit Picasso regularly.
그 나치 장교는 피카소를 자주 방문하는 것을 좋아했다.

④ The Germans tended to appreciate works of art.
독일인들은 미술 작품의 진가를 알아보는 경향이 있었다.

⑤ Some Nazi officers felt sympathy for war victims.
어떤 나치 장교들은 전쟁 희생자들에게 동정심을 느꼈다.

정답 풀이
〈게르니카〉가 스페인 내전 중 독일군에 의해 파괴된 게르니카 마을을 그린 그림이라는 내용을 볼 때, 그 그림은 당신 작품이라는 피카소의 말은 독일군이 게르니카 마을을 파괴했다는 의미임을 알 수 있다. 따라서 ②가 밑줄 친 부분이 의미하는 바로 가장 적절하다.

핵심 구문

3-5행 [(**Being**) **Considered** a Communist sympathizer by the German authorities], he experienced constant harassment.
▶ []: 이유를 나타내는 분사구문으로, 앞에 Being이 생략된 것으로 볼 수 있음

5-8행 One day, [**as** a group of Nazi soldiers inspected Picasso's apartment], an officer stopped [*to look* at a photograph of *Guernica*, {one of Picasso's most famous works}].
▶ 첫 번째 []: 때를 나타내는 부사절
▶ 두 번째 []: 목적을 나타내는 부사적 용법의 to부정사구
▶ { }: *Guernica*와 동격

어휘

occupation 직업; *점령 (기간) **Communist** 공산당의 **authority** 권위; *당국 **constant** 끊임없는 **harassment** 괴롭힘 **inspect** 검사하다, 조사하다 **destruction** 파괴, 파멸 (통 **destroy** 파괴하다) **air force** 공군 **civil war** 내전 **innocent** 무고한 **civilian** 민간인 **impressive** 인상적인 **anti-war** 전쟁 반대의, 반전의 **examine** 검사하다, 살펴보다 [문제] **regularly** 정기적으로; *자주 **appreciate** 진가를 알아보다 **sympathy** 동정, 연민 **victim** 피해자, 희생자

02 ②

지문 해석
/ 글의 요지 /

대부분의 사람들이 색과 형태의 걸작품인 자연의 아름다움을 보지 못한다는 것은 용납할 수 없는 일로 여겨져야 한다. 그것(=자연)은 그것을 감상할 수 있는 사람들에게는 끊임없는 즐거움의 원천을 제공한다. 그렇다면 그렇게 많은 사람들이 시각이라는 경이로운 선물을 오로지 실용적인 목적으로만 사용한다는 것은 유감스러운 일이다. 그것이 예술가들이 이 모든 색과 형태가 실제로 얼마나 멋지고 아름다운지를 대중에게 보여주는 과업을 맡게 된 이유이다. 이런 방식으로, 예술가들은 사람들이 이 아름다움을 보는 법과 그것에 감동하는 법을 배우도록 도울 수 있다. 따라서 모든 사람이 미술의 찬란한 아름다움을 감상할 수 있는 능력을 향상시키도록 설계된 폭넓은 교육과정은 매우 유익할 것이다. 모든 학생이 그림을 그리고 색칠하는 법을 배울 필요는 없지만, 그들이 매일 보는 형태와 색들이 시각적으로 즐거운 것이라는 점은 모두가 알아차려야 한다.

정답 풀이
주제문이 마지막 두 문장에 드러난 미괄식 구조의 글이다. 모든 사람들이 자연의 아름다움을 깨닫게 하는 미술 감상 교육과정의 필요성에 대해 말하는 내용이므로, ②가 글의 요지로 가장 적절하다.

핵심 구문

1-3행 **It** should be considered unacceptable [**that** most people are blind to the beauty of nature, {*which* is a masterpiece of color and form}].
▶ It은 가주어이고 that절 []가 진주어
▶ { }: nature를 선행사로 하는 계속적 용법의 주격 관계대명사절
↪ 수능 빈출 어법

3-5행 It provides a constant source of pleasure to those [**who** can appreciate it].
▶ []: those를 선행사로 하는 주격 관계대명사절

7-9행 That is why artists are tasked with showing the masses [**how** wonderful and beautiful all these colors and forms really are].
▶ []: showing의 직접목적어로 쓰인 감탄문 (how+형용사+주어+동사)

11-13행 Thus, a widespread curriculum [**designed** to improve everyone's ability {*to appreciate* the glories of fine art}] would be very beneficial.
▶ []: a widespread curriculum을 수식하는 과거분사구
▶ { }: everyone's ability를 수식하는 형용사적 용법의 to부정사구

13-16행 **Not every** student needs to learn how to draw and paint, but all should recognize [*that* the forms and colors {(**that/which**) they see every day} are visually pleasing].
▶ Not every + 단수명사: '모든 …가 ~은 아니다'라는 뜻의 부분부정
▶ []: recognize의 목적어로 쓰인 that절
▶ { }: the forms and colors를 선행사로 하는 목적격 관계대명사절로 관계대명사 that 또는 which가 생략됨

수능 빈출 어법 계속적 용법의 관계대명사
✓ 계속적 용법의 관계대명사는 「접속사+대명사」의 의미가 있다.
✓ 접속사는 문맥에 맞게 and, but 등을 적절히 넣어주면 된다.
✓ 관계대명사 that은 계속적 용법으로 쓰지 않는다.
✓ 계속적 용법으로 쓰인 관계대명사는 생략할 수 없다.
　e.g. My favorite movie is "Doctor Strange," **which** I've watched ten times so far.
　= My favorite movie is "Doctor Strange," **and** I've watched **it** ten times so far.
　내가 가장 좋아하는 영화는 '닥터 스트레인지'인데, 나는 그것을 지금까지 열 번 봤다.

✓ which는 계속적 용법으로 쓰여 앞의 절 전체 또는 일부를 대신하기도 한다.
　e.g. I was very hungry, **which** led me to overeat.
　(= I was very hungry, **and that** led me to overeat.)
　나는 아주 배가 고팠는데, 그것이 나로 하여금 과식하게 했다.

어휘
unacceptable 받아들일[용납할] 수 없는 **constant** 끊임없는 **source** 출처, 원천 **appreciate** *감상하다, 진가를 알아보다; 고마워하다 **unfortunate** 운이 없는; *유감스러운 **practical** 실용적인 **task** 과업; *…에게 과업을 맡기다 **mass** (일반) 대중 **widespread** 널리 퍼진, 광범위한 **fine art** 미술 **beneficial** 유익한 **pleasing** 기분 좋은

03 ①

지문 해석　　　　　　　　　　　　　　/ 글의 제목 /

　사람들의 행동은 그들이 자신을 어떻게 생각하는지에서 나온다고 자주 추정되지만, 그 반대 역시 사실이다. '자기지각 이론'으로 알려진 이 발상은, 예를 들어, 우리가 길 잃은 고양이를 집에 데려올 경우 스스로를 동정심 있는 사람으로 여길 것인 반면, 우리가 그것을 못 본 척한다면 스스로를 냉정하다고 생각할 것이라고

말한다. 물론, 외부적 요소가 상황에 작용하여, 우리가 행동하는 방식과 스스로를 바라보는 방식을 바꿀 가능성은 늘 존재한다. 그럼에도, 자기지각 이론은 한 가지 주요한 이점을 가지고 있는데, 스스로를 재창조하는 능력이다. 스스로에 대한 우리의 생각은 부분적으로는 우리의 행동에 바탕을 두고 있기 때문에, 끊임없이 새로 바뀔 수 있다. 그러므로, 당신이 되고 싶은 사람과 같이 행동하라, 그러면 당신의 소원은 현실이 될 것이다.

선택지 해석
☑ We Are Who We Pretend to Be
　우리는 우리가 가장해 낸 사람이다
② Self-Perception Theory and Its Flaws
　자기지각 이론과 그것의 결점
③ Learning Not to Disappoint Ourselves
　자신을 실망하게 하지 않는 법 배우기
④ Fake It till You Make It: The False Idiom
　될 때까지 속여라: 잘못된 격언
⑤ How to Change the People Around You
　주변 사람들을 변화시키는 법

정답 풀이
주제문이 마지막 문장에 드러난 미괄식 구조의 글이다. 자신에 대한 생각은 행동에 의해 만들어지기도 하기 때문에 원하는 바대로 행동하면 자기 자신에 대한 인식도 바뀔 수 있다는 내용이므로, ①이 글의 제목으로 가장 적절하다.

핵심 구문

1-3행 **It** is often assumed [**that** people's behavior comes from {*how* they think of themselves}], but the reverse is also true.
▶ It은 가주어이고 that절 []가 진주어
▶ { }: 전치사 from의 목적어로 쓰인 의문사절

7-9행 Of course, there is always the possibility of external factors [**playing** into situations], [*changing* the way {we act and view ourselves}].
▶ 첫 번째 []: 전치사 of의 목적어로 쓰인 동명사구, external factors는 동명사 playing의 의미상 주어
▶ 두 번째 []: 연속상황을 나타내는 분사구문
▶ { }: the way를 선행사로 하는 관계부사절 (선행사 the way와 관계부사 how는 둘 중 하나를 생략)

어휘
assume 추정하다 **perception** 지각, 자각 **identify** 확인하다, 인정하다 **compassionate** 동정심이 많은 **cold-hearted** 냉담한, 매정한 **external** 외부의 **continuously** 끊임없이 **renew** 새로 교체하다 **desire** 바라다, 원하다 **문제 flaw** 결함, 결점

04 ②

지문 해석　　　　　　　　　　　　　　/ 선택 어법 /

　사업전략을 짜내는 것은 보통 그것을 실행하는 것보다 훨씬 쉽다. 왜냐하면 전략을 적절하게 실행하는 일은 (A) 관련된 모든 사람들이 그것을 완전히 이해하는 것을 필요로 하기 때문이다. 그것은 상식처럼 들릴지도 모르지만, 회사의 모

든 지위의 직원들이 "우리가 전략이 있나? 우리 전략이 뭐지?"와 같이 말하는 것을 듣게 되는 것이 일반적이다. 이것은 분명 큰 문제이다. 그래서, 당신의 전략을 직원들에게 명확하게 전달하는 것은 필수적 (B) 이다. 그것을 따분한 발표로 설명하는 것은 반드시 피해야 하는데, 왜냐하면 이는 당신의 직원들을 무관심하고 혼란스러운 상태로 내버려 둘 것이기 때문이다. 대신에, 당신 자신의 언어로 전략에 대해서 이야기하고, 그것을 분명히 보여주기 위해 경험들을 제시해라. 그런 식으로, 당신은 개개인의 역할을 강조할 수 있고, 아무도 자신이 집중해야 할 (C) 것에 대해 혼란스러워하지 않을 것이다. 이 방법은 모든 사람이 그 전략을 이해하고, 그것의 중요한 일부처럼 느끼도록 도와준다.

정답 풀이

(A) everyone은 전략 실행에 관련된 대상이므로, 수동의 의미로 everyone을 꾸미는 과거분사 involved가 적절하다.
(B) 주어가 동명사구(communicating ... your employees)이면 단수 취급하므로, is를 쓴다.
(C) 문장에 선행사가 따로 없으므로, 선행사를 포함하는 관계대명사 what을 써야 한다. what 이하는 전치사 about의 목적어로 쓰인 관계대명사절이다. (관계대명사 that 앞에는 전치사를 쓸 수 없다.)

핵심 구문

> [1-2행] [**Coming up with** a business strategy] is oftentimes *a lot* easier than executing **one**.
> ► []: 문장의 주어로 쓰인 동명사구
> ► a lot: '훨씬 더 …한'의 뜻으로 비교급을 강조 ➡수능 빈출 어법
> ► one: a business strategy를 가리키는 대명사
>
> [5-8행] While that might sound like common sense, **it** is typical [**to hear** employees at every level of a company say things like, "Do we have a strategy? What's our strategy?"]
> ► it은 가주어이고 to부정사구 []가 진주어
>
> [17-19행] This method **helps** everyone **to** both **understand** the strategy and **feel** like an important part of it.
> ► help+O+to-v: …가 ~하는 것을 돕다
> ► both A and B: A와 B 둘 다

<div>

수능 빈출 어법 | 비교급과 비교급 강조

✔ **형용사/부사의 비교급 + than**: …보다 더 ~한[하게]
 e.g. You are **more passionate than** me. (형용사의 비교급)
 너는 나보다 더 열정적이다.
 e.g. He sings **more softly than** the singer. (부사의 비교급)
 그는 그 가수보다 더 감미롭게 노래한다.

✔ **much, even, far, a lot** 등은 비교급 앞에서 비교급을 강조하여 '훨씬 더 …한'의 뜻으로 쓰인다. **very**는 비교급을 수식할 수 없다.
 e.g. Baking a cake is **much** easier than you think.
 케이크를 굽는 것은 네가 생각하는 것보다 훨씬 더 쉽다.

</div>

어휘

come up with *…을 생각해내다; 제안하다 **strategy** 전략 **properly** 적절하게 **common sense** 상식 **typical** 전형적인; *일반적인 **communicate** 의사소통하다; *전달하다 **essential** 필수적인, 매우 중요한 **be sure to-v** 반드시 …하라 **dull** 따분한, 재미없는 **presentation** 제출, 제시; *발표, 프레젠테이션

uninterested 흥미 없는, 무관심한 **confused** 혼란스러운 **illustrate** 삽화를 넣다; *(실례 등을 이용하여) 설명하다 **highlight** 강조하다 **individual** 개인

05 ③

지문 해석
/ 밑줄 어휘 /

사람들이 의사소통을 할 때, 고맥락과 저맥락 사이를 서서히 오간다. 고맥락 의사소통 상황에서는, 메시지 대부분이 말로 주로 설명되기보다는, 그것(=메시지)을 둘러싸고 있는 맥락에 의해 전달된다. 비언어적인 단서와 신호들이 그 메시지 이해에 ① 매우 중요하다. 고맥락 의사소통은 저맥락 의사소통보다 덜 직접적이기 때문에, 체면을 유지하는 데 ② 도움이 될지도 모른다. 그것은 또한 의도된 메시지의 많은 부분이 말로 표현되지 않기 때문에, 전달이 잘못될 가능성을 ③ 감소시킬(→ 증가시킬) 수도 있다. 반면에, 저맥락 의사소통은 맥락에 의존하기보다는 ④ 직접성을 강조한다. 그것은 구체적이고 문자 그대로이며, 함축적이고 간접적인 신호로 전달되는 것이 더 적다. 저맥락 의사소통은 오해를 방지하는 데는 도움이 될지도 모르지만, 고맥락 의사소통보다 대립의 위험성이 더 높기 때문에 갈등을 ⑤ 증가시킬 수도 있다.

정답 풀이

③ 반의어

고맥락 의사소통과 저맥락 의사소통의 차이점에 대해 설명한 글로, 고맥락 의사소통은 메시지가 말로 직접 표현되기보다는 맥락에 의존하는 비중이 크기 때문에 '의도한 뜻을 잘못 전달할' 가능성이 높음을 유추할 수 있다. 따라서 ③ decrease(⑧ 감소시키다)는 increase(⑧ 증가시키다)로 고치는 것이 적절하다.

선택지 풀이

① essential ⑱ 매우 중요한 (= important)
② help ⑧ 도움이 되다 (= assist)
④ directness ⑲ 직접성, 단순 명쾌함 (↔ indirectness)
⑤ escalate ⑧ 증가시키다 (= increase, heighten)

핵심 구문

> [2-5행] In high-context communication, most of a message is conveyed by the context [**surrounding** it], *rather than* being explained mainly by words.
> ► []: the context를 수식하는 현재분사구
> ► A rather than B: B라기보다는 A
>
> [7-9행] High-context communication may **help** (to) **save** face because it is less direct than low-context communication.
> ► help는 목적어로 to부정사 또는 원형부정사를 취함

어휘

context 맥락 **surround** 둘러싸다 **nonverbal** 비언어적인 **cue** 단서 **signal** 신호 **comprehension** 이해(력) **save face** 체면을 세우다 **miscommunication** 잘못된 전달 **unstated** 말로 하지 않은, 무언의 **rely on** …에 의존하다 **specific** 구체적인, 명확한 **literal** 문자 그대로의 **imply** 함축하다, 암시하다 **prevent** 막다, 예방하다 **confrontational** 대립적인 (자세의)

06 ③

지문 해석
/ 빈칸 추론 /

불운한 사건들조차도 유익한 정보를 담고 있다. 고통은 아이들에게 미래에 무엇을 피해야 하는지를 보여준다. 그리고 실패는 사업가들에게 같은 실수를 두 번 하지 말라고 가르쳐준다. 이것을 염두에 두고서, 한 미국인 학자는 충격을 피하려고 애쓰는 것이 큰 실수라고 주장한다. 그는 안정적인 시기에는, 재앙이 일어나기 전까지 위험이 쌓인다고 생각한다. 예를 들어, 경제를 보호하기 위해 금리를 인하하는 것은 나중에 더 큰 문제들을 일으킬 수 있다. 그리고 개인들의 경우에는, 안정된 직업을 갖는 것이 의존성을 만들어 낼 수도 있는데, 그들이 실직한다면, 소득의 상실은 엄청난 타격이 될 수도 있다. 반면에, 프리랜서와 같이 소득이 더 일정하지 않은 직업은 예상치 못한 일들에 대한 내성을 키워준다. 게다가, 불안정한 위치는 우리로 하여금 개선을 추구하게 하며, 예상치 못한 사건들로부터 우리가 배울 수 있게 해준다. 따라서 문제들을 피하려고 애쓰는 대신에, 그저 충격이 발생할 때 거기서 이득을 얻으려는 것이 더 이치에 맞다.

선택지 해석

① avoid situations that threaten our stability
우리의 안정을 위협하는 상황을 피하는

② find a stable environment to gather assets in
재산을 모으기에 안정적인 환경을 찾는

✓③ try to benefit from shocks when they occur
충격이 발생할 때 거기서 이득을 얻으려는

④ seek advice from qualified financial professionals
자격을 갖춘 금융 전문가들에게 조언을 구하는

⑤ have several different career options in mind
몇 가지 다양한 직업 선택 기회들을 염두에 두는

정답 풀이
예상치 못한 문제들로 인한 충격을 피하는 것보다, 불안정하고 변화하는 상황을 받아들이는 것이 더 도움이 된다는 내용의 글이므로, 빈칸에는 ③이 가장 적절하다.

핵심 구문

4-6행 With this in mind, an American scholar asserts [**that** {*trying* to avoid shocks} is a big mistake].
▶ []: asserts의 목적어로 쓰인 that절
▶ { }: that절의 주어로 쓰인 동명사구

8-9행 For example, cutting interest rates [**to protect** the economy] can cause bigger problems later.
▶ []: 목적을 나타내는 부사적 용법의 to부정사구

15-17행 What's more, an unstable position **makes** us **seek** improvement, [*enabling* us **to gain** from unexpected events].
▶ make+O+동사원형: …가 ~하게 하다
▶ []: 연속상황을 나타내는 분사구문
▶ enable+O+to-v: …가 ~할 수 있게 하다

17-19행 So instead of trying to avoid problems, **it** makes more sense [**to** simply **try** to benefit from shocks when they occur].
▶ it은 가주어이고 to부정사구 []가 진주어

어휘

07 ①

지문 해석
/ 요약문 완성 /

많은 임신부가 입덧으로 고생하는데, 그것은 그들을 메스껍게 하거나 토하게 만든다. 그러나 그 증상들은 하루 중 아무 때나 발생할 수 있기 때문에 입덧(morning sickness)은 오해를 불러일으킬 수 있는 이름이다. 그리고 그것은 실제로 병(sickness)이 아니다. 그것은 몸이 어머니가 먹는 음식으로부터 뱃속 아기를 보호하는 방식이나. 성인 인간은 간과 기타 상기에서 특별한 화학 불질을 생성함으로써 일부 식용 식물들에 함유된 유독 물질을 중화시킬 수 있다. 그러나, 태아는 그런 능력을 아직 완전히 발달시키지 못해서, 적은 양의 독소조차도 해로울 수 있다. 어머니가 태아에게 해로울 수 있는 어떤 물질을 함유한 음식의 냄새를 맡거나 맛을 보면, 그녀의 몸이 그 음식을 거부하여, 입덧을 일으킨다. 그러므로, 임신부는 구역질 증상을 억제하는 약물을 복용하는 것을 피해야 하는데, 아기가 해로운 물질을 섭취할 수도 있기 때문이다.

→ 입덧은 어머니에 의해 섭취된 독소로부터 태아를 보호하는 방어 기제이다.

선택지 해석

	(A)		(B)
✓①	defense 방어	…	poisons 독소
②	defense 방어	…	food 음식
③	digestive 소화의	…	poisons 독소
④	nauseous 메스꺼운	…	food 음식
⑤	nauseous 메스꺼운	…	plants 식물

정답 풀이
태아는 아직 '독소'를 스스로 중화하여 자신을 '방어'할 수 있는 능력이 발달하지 않았기 때문에, 임신부가 몸에 해로울 수 있는 음식의 냄새를 맡거나 맛을 보면 구토 등의 거부반응을 보인다는 내용이므로, 빈칸에는 각각 defense와 poisons가 들어가는 것이 가장 적절하다.

핵심 구문

1-3행 Many pregnant women suffer from morning sickness, [**which** *makes* them *feel* nauseous or *throw up*].
▶ []: morning sickness를 선행사로 하는 계속적 용법의 주격 관계대명사절
▶ make+O+동사원형: …가 ~하게 하다 (feel과 throw up이 등위접속사 or로 병렬 연결)

7-10행 Adult humans are able to neutralize toxic substances [**contained** in some edible plants] by producing special chemicals in the liver and other organs.
▶ []: toxic substances를 수식하는 과거분사구

13-16행 When the mother smells or tastes food [**that** contains certain substances {*that* could harm the fetus}], her body rejects the food, [**resulting** in morning sickness].

▶ 첫 번째 []: food를 선행사로 하는 주격 관계대명사절

▶ { }: any substance를 선행사로 하는 주격 관계대명사절

▶ 두 번째 []: 연속상황을 나타내는 분사구문

어휘

pregnant 임신한 **morning sickness** 입덧 **nauseous** 메스꺼운 (휑 **nausea** 구역질) **throw up** 토하다 **misleading** 오해하게 하는 **symptom** 증상 **toxic** 독성이 있는 (휑 **toxin** 독소) **chemical** 화학의; *화학 물질 **liver** 간 **organ** (신체) 장기 **reject** 거부[거절]하다 **result in** 결과적으로 …이 되다 **medication** 약물 **ingest** 섭취하다 **mechanism** 기계 장치; *기제

08 ① 09 ⑤ 10 ⑤

지문 해석
/ 순서 장문 /

(A) 우리 집 지붕을 수리하던 중에, 나는 미끄러져 머리를 부딪쳤다. 나는 낮잠을 자고 나면 괜찮아질 거라 생각했지만, 잠에서 깼을 때 얼굴 일부에 감각이 없었다. 나는 메스꺼웠고 분명하게 말을 할 수가 없었다. 누나는 인터넷에서 내 증상들을 찾아보았다. "뇌졸중이야."라고 (a) 그녀가 소리쳤고, 서둘러 나를 병원으로 데려갔다.

(B) 나중에, 나는 병원 침대에서 깨어났고 누나가 가까이에 앉아 있었다. "괜찮아질 거야."라고 말했지만, (b) 그녀는 나를 안심시키려 애쓰면서도 걱정이 가득해 보였다. 나는 일어나 앉으려 했지만, 전혀 움직일 수가 없었다. 눈을 제외하고, 나는 머리부터 발끝까지 마비된 상태였고, 두려움에 사로잡혔다.

(D) 어머니는 내가 의사소통을 할 수 있는 방법을 생각해 냈다. 그녀가 칠판에 알파벳을 적었고, 나는 (e) 그녀가 맞는 글자들을 가리킬 때 눈을 깜빡임으로써 단어의 철자를 말했다. 나는 "제가 나아질까요?"라고 간신히 물었다. 아무도 대답하지 않았다. 나는 그것을 받아들일 수가 없었다. 나는 그저 계속 엄지손가락을 움직이려고 애쓸 뿐이었다. 내가 그것을 움직일 수 있다면, 회복될 가능성이 있을 텐데.

(C) 몇 주 동안은 아무런 진척이 없었지만, 그러던 어느 날, 그것(=엄지손가락)이 아주 조금 움직였다. 누나는 그것을 알아차리고는, 간호사를 불렀다. (c) 그녀는 내 엄지손가락을 가리키며 "움직였어요!"라고 소리쳤다. 충격을 받은 간호사는 의사들이 내가 다시 움직일 거라는 생각을 하지 못했다고 설명했다. 그러나 누나는 나에게 말하지 않았는데, 내가 희망을 포기하는 것을 원치 않았기 때문이었다. 그리고 (d) 그녀 덕분에, 나는 결코 그렇게 하지 않았다.

정답 풀이

08 지붕에서 미끄러져 머리를 다친 내용인 (A) 뒤에, 병원으로 옮겨져 전신이 마비된 상황인 (B)가 이어지고, 그런 상황에서 간신히 의사소통을 하며 회복에 대한 의지를 불태우는 내용인 (D)가 온 후, 마침내 회복의 가능성이 보이게 되었다는 내용인 (C)로 이어지는 흐름이 가장 자연스럽다.

09 (e)는 글쓴이의 어머니를 가리키고, 나머지는 모두 글쓴이의 누나를 가리킨다.

10 ⑤ 어머니가 적은 알파벳을 보고 눈을 깜빡여서 의사소통을 했다.

핵심 구문

1-2행 [**While doing** some repairs on my roof], I slipped and hit my head.

▶ []: 때를 나타내는 분사구문으로 의미를 분명히 하기 위해 접속사 While을 생략하지 않음

8-9행 Later, I woke up in a hospital bed **with** my sister **sitting** nearby.

▶ with+O+현재분사: …가 ~하면서[한 채] (동시상황을 나타내는 분사구문)

17-19행 The shocked nurse explained [**that** the doctors didn't think {(*that*) I'd ever move again}].

▶ []: explained의 목적어로 쓰인 that절

▶ { }: think의 목적어로 쓰인 명사절로 접속사 that이 생략됨

22-23행 My mother figured out a way **for me** [**to communicate**].

▶ []: a way를 수식하는 형용사적 용법의 to부정사, for me는 to부정사의 의미상 주어

어휘

slip 미끄러지다 **look up** 찾아보다 **stroke** 뇌졸중 **reassure** 안심시키다 **be overcome with** …에 사로잡히다 **a tiny bit** 아주 조금 **figure out** …을 이해하다[알아내다] **blink** 눈을 깜박이다 **manage to** 가까스로[간신히] …하다

02회 수능 빈출 어휘

1 이 버섯은 독이 있기 때문에 먹을 수 없다.

2 그는 마지막 문장을 강조하기 위해 하이라이트 표시를 했다.

3 약을 먹은 후에 그 아이는 이제 안정된 상태이다.

4 의사는 그가 병에서 회복한 것이 다행이라고 말했다.

5 갈등은 보통 사람들이 서로의 의견을 존중하지 않을 때 발생한다.

03회 미니 모의고사

| 01 ① | 02 ④ | 03 ② | 04 ④ | 05 ③ |
| 06 ⑤ | 07 ⑤ | 08 ② | 09 ④ | 10 ⑤ |

03회 수능 빈출 어휘

1 pronounce 2 artificial 3 disposal
4 assistance 5 competitive

어휘

on behalf of …을 대신[대표]하여 **vocational school** 직업학교 **professional** *직업[직종]의; 전문적인 **financial** 금융[재정]의 **decade** 10년 **appeal to** …에 호소하다[간청하다] **generosity** 너그러움 **attach** 붙이다, 첨부하다 **pamphlet** 소책자, 안내 책자 **in detail** 상세하게 **institution** 기관 **initially** 처음에, 당초 **found** 설립하다

01 ①

지문 해석 / 글의 목적 /

Huntsville 직업학교의 모든 이들을 대표하여, 귀하의 지원에 감사를 드리는 것으로 시작하고자 합니다. 많은 근면한 학생들이 귀하의 재정적 지원 덕분에 자신의 직업적인 목표를 이룰 수 있었습니다. 지난 10년 동안, 저희 학교는 많은 혁신적인 교육 프로그램을 개발할 수 있었습니다. 저희가 국제 취업 시장에서 우리 학생들이 더욱 경쟁력을 갖추게 하는 것을 목표로 더 많은 프로그램들을 개발하기 시작하면서, 다시 한번 귀하의 너그러움에 호소하고자 합니다. 이것이 귀하께서 지원하기를 바라는 것인지를 결정하시는 데 도움이 되도록, 저희의 목표를 자세히 설명하는 안내 책자를 첨부하였습니다. 귀하의 지원으로, 저희 기관은 10년 전 설립될 당시 처음 계획되었던 것보다 훨씬 더 많은 것을 이룰 수 있습니다. 연락을 주시어 이 여정을 함께 계속하기를 고대합니다.

정답 풀이

주제문이 중간에 드러난 중괄식 구조의 글이다. Huntsville 직업학교를 후원해 온 이에게 새로운 프로그램에도 재정적인 지원을 바란다는 내용을 담고 있으므로 ①이 글의 목적으로 가장 적절하다.

핵심 구문

> **7-11행** As we begin [**to develop** more programs {*aimed* at **making** our students **more competitive** in the international job market}], we once again would like to appeal to your generosity.
> ▶ []: begin의 목적어로 쓰인 명사적 용법의 to부정사구
> ▶ { }: more programs를 수식하는 과거분사구
> ▶ make+O+형용사: …을 ~하게 만들다

> **11-14행** In order to **help** you **decide** [*whether* this is something {(**that**) you would like to support}], I have attached a pamphlet [*that* explains our goals in detail].
> ▶ help+O+(to-)v: …가 ~하는 것을 돕다
> ▶ 첫 번째 []: decide의 목적어로 쓰인 명사절로 whether는 '…인지(아닌지)'의 뜻
> ▶ { }: something을 선행사로 하는 목적격 관계대명사절로 관계대명사 that이 생략됨
> ▶ 두 번째 []: a pamphlet을 선행사로 하는 주격 관계대명사절

02 ④

지문 해석 / 글의 요지 /

우리나라의 서비스 부문을 확장하고 발달시키는 것은 앞으로 몇 년 동안 열매를 맺을 나무의 씨앗을 심는 것과 같다. 우리가 선진 경제를 가진 다른 선진국과 경쟁할 때, 이 부문의 힘은 우리의 미래에 큰 영향을 미칠 것이다. 실제로, 연구원들은 20년 내에 서비스가 그런 나라들에서 수출의 1/3을 차지하게 될 거라고 예측했다. 따라서, 정부는 이 저평가된 경제 부문을 지원하는 데 전념해야 하는데, 이는 사업에서 관광까지 이르는 서비스를 포함한다. 이 부문에서 우리의 잠재력을 실현하기 위해서, 우리는 성장의 장벽을 제거하고 우리가 제공할 수 있는 서비스의 품질을 자신해야 한다. 이제 제조업과 중공업만이 우리의 진짜 경제를 형성한다는 지속적인 견해로부터 멀어져야 할 시간이다.

정답 풀이

주제문이 중간에 드러난 중괄식 구조의 글이다. 서비스 부문의 중요성을 강조하고 정부에 서비스 부문의 성장을 지원할 것을 촉구하는 글이다. 따라서 ④가 글의 요지로 가장 적절하다.

핵심 구문

> **1-3행** [**Expanding** and **advancing** our country's service sector] is like [*planting* the seeds of trees {**that** will produce fruit for years to come}].
> ▶ 첫 번째 []: 문장의 주어로 쓰인 동명사구 ➡ 수능 빈출 어법
> ▶ 두 번째 []: 전치사 like의 목적어로 쓰인 동명사구
> ▶ { }: trees를 선행사로 하는 주격 관계대명사절

> **9-12행** Therefore, the government must commit to [**supporting** this underrated economic sector], [*which* includes services {**that** extend from business to tourism}].
> ▶ 첫 번째 []: 전치사 to의 목적어로 쓰인 동명사구
> ▶ 두 번째 []: this underrated economic sector를 선행사로 하는 계속적 용법의 주격 관계대명사절
> ▶ { }: services를 선행사로 하는 주격 관계대명사절

> **15-17행** It's high time (**that**) we move away from the ongoing view [*that* only manufacturing and heavy industry form our true economy].
> ▶ It's (high) time (that) …: …할 때다
> ▶ []: the ongoing view를 보충 설명하는 동격의 that절

✔ 동명사는 명사와 마찬가지로 문장의 주어, 보어, 목적어, 전치사의 목적어로 쓰인다. '…하기', '…하는 것'이라고 해석한다.

　e.g. **Being a mother** is not easy. (주어로 쓰인 동명사구)
　　　어머니가 되는 것은 쉽지 않다.

　e.g. My only mistake was **forgetting to buy milk**.
　　　(보어로 쓰인 동명사구)
　　　내 유일한 실수는 우유를 사는 걸 깜박한 것이었다.

　e.g. Avoid **being close to the stove**. (목적어로 쓰인 동명사구)
　　　난로에 가까이 있는 것을 피해라.

　e.g. He is good at **making excuses**. (전치사의 목적어로 쓰인 동명사구)
　　　그는 변명을 지어내는 것에 능숙하다.

어휘

advance 전진시키다, 진보시키다 (혱 **advanced** 선진의) **sector** 부문, 분야 **for years to come** 앞으로 몇 년간 **influence** 영향을 미치다 **compete with** …와 경쟁하다 **developed nation** 선진국 **predict** 예측하다 **export** 수출 **underrated** 저평가된 **extend** 관련시키다, 포함하다 **potential** 잠재력 **barrier** 장벽 **confident** 자신감 있는, 확신하는 **ongoing** 계속 진행 중인 **manufacturing** 제조업 **heavy industry** 중공업

03 ②

지문 해석　　　　　　　　　　　　　　　　　　　/ 글의 제목 /

　당신이 삶에서 배우는 것들과 마주치는 사건들의 합계가 당신의 경험이다. 그것은 당신이 시간의 특정 시점까지 무엇을 하고 관찰할 수 있었느냐에 따라 결정된다. 제한적이거나 부정적인 경험은 미래의 성공에 장애물과 같은 역할을 할 수도 있다. 실제로, 많은 사람들이 너무 겁이 나서 새로운 기회를 쫓지 못했기 때문에 자신의 잠재력을 실현하는 데 실패했다. 그러나 과거가 미래를 결정할 필요는 없다는 점을 인식하는 것이 현명하다. 경험은 오로지 당신이 그러도록 허락하는 경우에만 당신의 잠재력을 실현하는 길에 방해가 될 것이다. 결정을 내리고 상황을 판단할 때 경험을 고려하기 유용하다는 데는 의심의 여지가 없다. 그러나 때로는 조금의 신념을 가지고 미지의 세계를 탐험하는 것이 성공한다.

선택지 해석

① Experience Determines Reality
　경험이 현실을 결정한다

✔ Don't Let Experience Limit You
　경험이 당신을 제한하도록 하지 마라

③ Plan Wisely to Succeed in the Future
　미래에 성공하기 위해 현명하게 계획해라

④ Change Your Past by Changing Today
　오늘을 바꿈으로써 과거를 바꾸어라

⑤ Seek Advice from People with Experience
　경험이 있는 사람에게 조언을 구해라

정답 풀이

주제문이 뒷부분에 드러난 미괄식 구조의 글로, 경험이 오히려 성공을 방해하는 경우가 있으므로 과거의 경험에 집착하지 말고 과감하게 새로운 일에 도전하자는 요지의 글이다. 따라서 ②가 글의 제목으로 가장 적절하다.

핵심 구문

1-2행 The sum [**of** the things {(*that*) you learn} and events {(*that/which*) you encounter} in your life] is your experience.
▶ []: The sum을 수식하는 전치사구
▶ { }: 각각 앞의 the things와 events를 선행사로 하는 목적격 관계대명사절로 관계대명사 that 또는 which가 생략됨

6-8행 In fact, many people have **failed to realize** their potential because they were *too* scared *to pursue* new opportunities.
▶ fail to-v: …하지 못하다
▶ too … to-v: 너무 …해서 ~할 수 없다

8-10행 However, **it**'s wise [**to recognize** {*that* the past doesn't have to dictate your future}].
▶ it은 가주어이고 to부정사구 []가 진주어
▶ { }: recognize의 목적어로 쓰인 that절

11-13행 There is no doubt [**that** experience is useful {*to consider*} {**when making** decisions and **assessing** situations}].
▶ []: doubt을 보충 설명하는 동격의 that절
▶ 첫 번째 { }: useful을 수식하는 부사적 용법의 to부정사
▶ 두 번째 { }: 때를 나타내는 분사구문으로 의미를 분명히 하기 위해 접속사 when을 생략하지 않음

어휘

sum 합, 총계 **encounter** 맞닥뜨리다 **observe** 관찰하다 **limited** 제한된 **negative** 부정적인 **roadblock** 장애물 **recognize** 인식하다 **dictate** 지시하다; *…에 영향을 미치다 **stand in the way of** …의 길을 막다, …을 방해하다 **assess** 가늠하다, 평가하다 **faith** 신념 **venture into** (위험을 무릅쓰고) …을 하다 **pay off** 성공하다, 성과를 올리다

04 ④

지문 해석　　　　　　　　　　　　　　　　　　　/ 내용 일치 /

　1992년, Thilafushi라 불리는 인공섬이 (몰디브) 수도의 쓰레기 처리 문제를 해결하기 위해 몰디브에 만들어졌다. 20년 이상 지난 지금, 이 쓰레기 섬은 50헥타르 규모로 커졌다. 환경운동가들은 이러한 증가는 주로 매주 이 섬들(=몰디브)을 방문하는 수천 명의 관광객들에 기인한다고 말한다. 매일 배들이 그 섬(=Thilafushi)으로 330톤에 이르는 쓰레기를 수송하는 것으로 추정된다. 그중 대부분이 거대한 매립지에 버려지는 반면, 그중 일부는 소각된다. 이 쓰레기의 일부는 점점 더 독성 중금속을 포함하는 건전지와 전자 제품으로 구성되고 있는데, 이것은 몇 가지 심각한 환경 및 건강상의 우려를 불러일으키고 있다. 그 위기가 놀라운 속도로 커지고 있지만, 이 섬은 노동자들만이 찾는 곳으로, 이것이 그 섬을 눈에 띄지 않게 하고 있다.

정답 풀이

① 쓰레기 처리 문제를 해결하기 위해 만들어졌다.
② 크기가 점점 커지고 있다.
③ 매주 수천 명 이상의 관광객이 방문하는 곳은 몰디브이다.

(본문 내용이 visit the island가 아니라 the islands임에 유의할 것. Maldives = Maldive Islands)

④ 매일 배들이 330톤에 이르는 쓰레기를 수송한다.

⑤ 운반된 쓰레기의 대부분은 매립되며, 일부는 소각된다.

핵심 구문

> 1-3행 In 1992, a man-made island [**called** Thilafushi] was created in the Maldives [*to address* the waste disposal problems of the capital city].
> ► 첫 번째 []: a man-made island를 수식하는 과거분사구
> ► 두 번째 []: 목적을 나타내는 부사적 용법의 to부정사구

> 5-7행 Environmentalists say [**that** this growth is largely caused by the thousands of tourists {*that* visit the islands each week}].
> ► []: say의 목적어로 쓰인 that절
> ► { }: the thousands of tourists를 선행사로 하는 주격 관계대명사절

> 10-14행 A portion of this trash is increasingly made up of batteries and electronics [**that** contain toxic metals], [*which* is raising some serious environmental and health concerns].
> ► 첫 번째 []: batteries and electronics를 선행사로 하는 주격 관계대명사절
> ► 두 번째 []: 앞 절 전체를 선행사로 하는 계속적 용법의 주격 관계대명사절

어휘

man-made 사람이 만든, 인공의 **address** (문제 등을) 다루다, 처리하다 **environmentalist** 환경보호론자, 환경 운동가 (⑱ **environmental** 환경의) **estimate** 추산[추정]하다 **transport** 수송하다 **dump** 버리다 **landfill** 쓰레기 매립지 **portion** 부분, 일부 **be made up of** …로 구성되다 **electronics** 전자 제품 **toxic** 유독성의 **raise** 들어 올리다; *불러일으키다 **concern** 우려, 걱정 **alarming** 걱정스러운

05 ③

지문 해석 / 밑줄 어법 /

심지어 영어가 모국어인 사람들에게도, 'Mrs.'는 결혼한 여성을 가리키기엔 이상한 호칭인 듯하다. 우선 첫째로, 그것은 'misiz'라고 발음되기 때문에 철자 r이 ① 왜 들어있는지를 짐작하기 어렵다. 16세기 후반에는 그것이 'mistress'의 축약형으로 쓰였다는 ② 것이 훨씬 더 헷갈리게 한다. 오늘날 그 용어는 결혼한 남성의 여자친구를 가리킨다. 그러나 당시에는 그것이 지금 가지고 있는 부정적인 의미는 없었다. 'mistress'라는 호칭은 사실 '여주인'을 뜻하는 고대 프랑스어에서 유래되었는데, 그것은 존칭으로 쓰이는 호칭 ③ 이었다. 그것이 오늘날의 비판적인 의미를 얻게 되자, 사람들은 서서히 가정을 돌보는 여성을 'mistress'라고 ④ 부르지 않게 되었다. 19세기 초에 이르러, (mistress의) 온전한 발음은 거의 사라졌다. 그것은 'misiz'로 대체되었는데, ⑤ 이것은 원래 'mistress'의 저속한 축약형으로 여겨지던 것이었다.

정답 풀이

③ 수 일치

> The title "mistress" actually derived from the Old French word for "female master," which were(→ was) a respected form of address.
> ► which의 선행사인 female master가 단수이므로 동사를 일치시켜 was를 써야 한다.

선택지 풀이

① 의문사절

> For one thing, **it** is difficult [**to guess** {*why it contains* the letter r}], *as* it is pronounced "misiz."
> ► it은 가주어이고 to부정사구 []가 진주어
> ► { }: guess의 목적어로 쓰인 의문사절(간접의문문)로, 「의문사＋주어＋동사」의 어순
> ► as: '… 때문에'라는 뜻의 접속사

② 진주어로 쓰인 that

> **It** is even more puzzling [**that** it used to be a shortened form of "mistress" in the late 16th century].
> ► It은 가주어이고 that절 []가 진주어

④ stop + v-ing

> Once it acquired today's unfavorable meaning, people gradually **stopped calling** the woman of a household "mistress."
> ► stop＋v-ing: …하는 것을 멈추다 (*cf.* stop＋to-v: …하기 위하여 멈추다)

⑤ 계속적 용법의 관계대명사 which

> It was replaced by "misiz," [**which** had originally been considered a rude short form of "mistress."]
> ► []: misiz를 선행사로 하는 계속적 용법의 주격 관계대명사절

어휘

odd 이상한 **for one thing** 우선 한 가지 이유는 **puzzling** 헷갈리게[곤혹스럽게] 하는 **mistress** (보통 기혼 남자의) 정부 **term** 용어, 말 **derive from** …에서 유래하다 **master** 주인 **form of address** 직함, 호칭 **acquire** 얻다 **unfavorable** 비판적인 **gradually** 서서히 **household** 가정 **replace** 대신[대체]하다 **rude** 무례한; *저속한

06 ⑤

지문 해석 / 지칭 추론 /

내 종조부 Denis O'Brien은 아일랜드 출신의 기수였다. 그가 스물한 살 때, 그는 미국에서 말을 타는 일자리를 제안 받았다. 그곳에 가기 위해, ① 그는 3등석 승객으로 Titanic호를 탔다. 내 조부 Michael O'Brien은 이미 미국으로 이주한 상태였고, 뉴욕에서 ② 그를 기다리고 있었다. 조부는 그가 도착했을 때 가난해 보이기를 원하지 않았기에, ③ 그에게 좋은 외투를 한 벌 보냈다. Denis는 Titanic호의 침몰에서 살아남지 못했지만, 그의 외투는 살아남았다. ④ 그는

그것을 구명정에 탄 한 여성에게 Michael에게 보내는 쪽지와 함께 주면서, 자신의 형이 꼭 그것을 받도록 해 달라고 부탁했다. 그녀는 그렇게 했고, 그래서 지금 우리는 그(=조부)가 불렀던 대로, 'Titanic 외투'를 입고 있는 조부의 사진을 갖고 있다. 그 사진 속에서, ⑤ 그는 상당히 잘생기고 멋져 보인다.

정답 풀이

⑤는 글쓴이의 조부 Michael을 가리키고, 나머지는 모두 종조부 Denis를 가리킨다.

핵심 구문

> **2-3행** When he was 21 years old, he was offered a job [riding horses in America].
> ► []: a job을 수식하는 현재분사구
>
> **3-5행** [To get there], he boarded the *Titanic as* a third-class passenger.
> ► []: 목적을 나타내는 부사적 용법의 to부정사구
> ► as: '…로(서)'라는 뜻의 전치사
>
> **9-10행** Denis didn't survive the sinking of the *Titanic*, but his overcoat **did**.
> ► did: 앞에 나온 동사 survived를 대신하는 대동사 (=survived the sinking of the *Titanic*)
>
> **13-15행** She did, and we now have a photo of my grandfather [wearing the "Titanic coat,"] *as* he called it.
> ► []: my grandfather를 수식하는 현재분사구
> ► as: '…대로'라는 뜻의 접속사

어휘

> **jockey** 기수 **board** 승선하다, 탑승하다 **immigrate** 이주해[이민을] 오다 **sinking** 가라앉음, 침몰 **along with** …와 함께 **make sure** 반드시 …하도록 하다

07 ⑤

지문 해석
/ 빈칸 추론 /

우리는 의견 차이를 피하고 싶을 때, 흔히 침묵을 선택한다. 경험과 성격 면에서 우리 모두가 서로 얼마나 다른지를 고려하면, 그러한 차이들은 그저 자연스럽다. 그리고 다양한 관점을 가진 사람들과 이야기를 하는 것은 매우 가치가 있는 일이기도 하다. 하지만 우리의 차이점들을 조화시키려고 애쓰기란 매우 짜증나는 일일 수도 있다. 이것은 너무나 사실이어서, 프랑스어에서 différend라는 단어는 문자 그대로 '언쟁'이라는 뜻이다. 우리 중 많은 이들이 차이점에 대해 말하기보다는 오히려 그것을 숨기는 것을 택한다는 것은 전혀 놀랄 일이 아니다. 한 연구에 따르면 반대하는 의견을 표현하기보다 침묵하는 성향이 집단과 개인 간의 관계 모두에 있다고 한다. 우리는 단지 타인과 어울리기 위해 이렇게 하고 특정한 방식으로 행동하는 것이다. 이처럼, 자신의 의견을 표현하기를 거부하는 것은 인간의 상호 작용에서 충돌을 피하는 흔한 방법이다.

선택지 해석

① breaking awkward silences
 어색한 침묵을 깨는 것

② having discussions with others
 다른 사람들과 토론하는 것

③ being extremely optimistic
 극도로 낙관적인 것

④ putting on a brave face in public
 대중 앞에서 태연한 척하는 것

☑ refusing to express one's opinion
 자신의 의견을 표현하기를 거부하는 것

정답 풀이

사람들은 다른 사람과의 의견 차이를 드러내기보다는 침묵하여 충돌을 피하는 성향이 있다는 내용의 글이므로, 빈칸에는 ⑤가 가장 적절하다.

핵심 구문

> **2-4행** **Considering** [*how much* we all differ from each other in terms of experience and personality], such differences are only natural.
> ► Considering: …을 감안한다면[고려하면]
> ► []: Considering의 목적어로 쓰인 의문사절
>
> **7-9행** This is **so** true **that** in French the word *différend* literally means "quarrel."
> ► so … that ~: 너무 …해서 ~하다 ➡수능 빈출 어법
>
> **11-13행** A study showed [**that** the tendency {*to stay* silent rather than voice an opposing view*}* is present both in groups and individual relationships].
> S V S' V'
> ► []: showed의 목적어로 쓰인 that절
> ► { }: the tendency를 수식하는 형용사적 용법의 to부정사구
> ► both A and B: A와 B 둘 다
>
> **15-17행** Thus, [**refusing** to express one's opinion] is a common way [*to avoid* conflict in human interaction].
> ► 첫 번째 []: 문장의 주어로 쓰인 동명사구
> ► 두 번째 []: a common way를 수식하는 형용사적 용법의 to부정사구

수능 빈출 어법 결과의 so … that ~ / 목적의 so (that)

> ✔ 〈결과〉 so + 형용사[부사] + (that) ~: 너무 …해서 ~하다
> e.g. It was **so** dark (**that**) we couldn't see anything.
> 너무 어두워서 우리는 아무것도 볼 수 없었다.
>
> ✔ 〈목적〉 so (that) …: …하도록, …하기 위하여 (= in order that …)
> e.g. I turned my face **so** (**that**) she wouldn't see my tears.
> = I turned my face **in order that** she wouldn't see my tears.
> 그녀가 내 눈물을 보지 못하도록 나는 얼굴을 돌렸다.

어휘

> **opt for** …을 선택하다 **silence** 고요; *침묵 **in terms of** …면에서 **personality** 성격 **frustrating** 불만스러운, 좌절감을 주는 **reconcile** *조화시키다; 화해시키다 **literally** 문자[말] 그대로 **conceal** 감추다, 숨기다 **tendency** 성향, 경향 **voice** (말로) 나타내다 **opposing** 맞서는; *반대의 **present** 현재의; *존재하고 있는 **individual** 개인; 각각의; *개인적인 **fit in with** …와 어울리다 **conflict** 충돌, 갈등 문제 **awkward** 어색한 **optimistic** 낙관적인

08 ②

지문 해석　　　　　　　　　　　　　　　　　/ 문장 삽입 /

　평균적인 미국인은 생명 보험, 의료 보험, 자동차 보험을 포함하여 다양한 유형의 보험에 자신의 연 소득의 일정량을 소비할 것을 예상한다. 남아프리카의 작은 나라인 스와질란드의 시골에서는 이런 유형의 보험이 알려져 있지 않다. 물론 이것은 스와질란드 사람들이 질병과 사고에서 자유로운 삶을 산다는 것을 의미하지는 않는다. 그것은 이런 종류의 불행이 일어날 때 그들이 의지할 안전망이 없다는 것을 시사하지도 않는다. 미국인은 보험 회사를 재앙에 대한 그들의 주요 방어책이라고 간주하지만, 스와질란드 시골의 사람들은 그들의 대가족이 이와 같은 역할을 하는 것으로 본다. 예를 들어, 한 남자가 이른 나이에 죽는다면, 그의 친척들이 그의 아내와 아이들을 돌보며, 정서적으로뿐만 아니라 재정적으로도 그들을 건사할 것이다.

정답 풀이

재앙에 대비해 미국인들이 보험을 드는 반면, 스와질란드의 시골 지역에서는 대가족이 보험의 역할을 한다는 글이다. ② 다음 문장의 these kinds of misfortunes가 주어진 문장의 Illnesses and accidents를 가리키는 것으로 보아 주어진 문장이 ②에 와야 함을 유추할 수 있다. 또한, 주어진 문장의 this와 ② 다음 문장의 it이 ② 앞 문장의 내용(스와질란드에는 보험이 알려져 있지 않다는 것)을 가리키므로, ②가 적절한 위치임을 다시 한번 확인할 수 있다.

핵심 구문

> **9-11행** **Nor** does it suggest [*that* they don't have safety
> 　　　　　　　조동사　S　　V
> nets {to fall back on} when these kinds of misfortunes
> occur].
> ▶ Nor는 앞의 내용을 받아 '…도 또한 아니다'라는 뜻을 나타내는 접속사, 부정어 Nor가 문장 앞으로 나오면서 「do＋주어＋동사원형」의 어순이 됨
> ▶ []: suggest의 목적어로 쓰인 that절
> ▶ { }: safety nets를 수식하는 형용사적 용법의 to부정사구
> ----
> **17-19행** ... , his relatives will look after his wife and
> children, [**taking** care of them not only emotionally
> but also financially].
> ▶ []: 동시동작을 나타내는 분사구문
> ▶ not only A but also B: A뿐만 아니라 B도

어휘

free from …의 염려가 없는　**average** *평균의; 평균　**annual** 연례의; *연간의　**income** 소득, 수입　**medical** 의학[의료]의　**rural** 시골의, 지방의　**suggest** 제안하다; *암시하다, 시사하다　**safety net** (사회적인) 안정망　**fall back on** …에 의지하다　**misfortune** 불운, 불행　**primary** 주된, 주요한　**defense** 방어　**disaster** 재해, 재앙　**extended family** 대가족　**emotionally** 감정적으로, 정서적으로　**financially** 재정적으로

09 ④

지문 해석　　　　　　　　　　　　　　　　　/ 무관한 문장 /

　과학자들은 동물들 간에 시간 인식이 서로 다르다는 것을 발견했다. 일반적으로, 동물이 작고 신진대사 속도가 빠를수록, 그것(=그 동물)의 관점에서는 시간이 더 천천히 흘러가는 것처럼 보인다. 시간에 대한 인식이 감각 정보가 두뇌에 의해 처리되는 속도에 의해 결정된다고 가정하고, 과학자들은 그들의 실험을 동물들이 깜박이는 불빛을 어떻게 보는지를 관찰하는 데 집중했다. 불빛이 특정 속도로 번쩍였을 때, 어떤 동물들은 그 불빛을 중단 없는 광선으로 지각한 반면, 다른 동물들은 여전히 그것을 깜박이는 불빛으로 보았다. 파리의 경우 인간보다 더 빠른 신진대사를 가졌는데, 그것들은 그들 주위의 모든 것이 슬로모션으로 움직이는 것을 볼 수 있다. (인공조명은 집파리를 끌어들이는데, 이는 그것들을 많은 가정에서 흔한 해충으로 만들었다.) 이것은 인간들이 집파리를 맞히기가 왜 그렇게 어려운지를 설명한다. 그들에게 파리채로부터 달아나는 것은 영화에서 액션 영웅이 슬로모션 총알을 피하는 방식과 비슷하다.

정답 풀이

몸집이 작고 신진대사 속도가 빠른 동물일수록 시간이 더 천천히 흐르는 것으로 인식하기 때문에, 파리에게는 주위 세상이 슬로모션으로 보이고 파리채를 쉽게 피할 수 있다는 글이다. ④는 집파리에 대한 내용이긴 하지만 동물의 시간 인식이라는 글의 주제와 전혀 관련이 없고, ⑤의 This가 ③의 내용을 가리키므로 흐름과 관계 없는 문장은 ④이다.

핵심 구문

> **2-4행** Generally, **the smaller** an animal is, and **the faster**
> its metabolic rate, **the slower** time seems to pass from
> its perspective.
> ▶ the＋비교급 ... , the＋비교급 ~: …하면 할수록 더 ~하다
> 　➡ 수능 빈출 어법
> ----
> **5-9행** Supposing [**that** perception of time is determined
> by the speed {*at which* sensory information is processed
> by the brain}], the scientists centered their experiment
> on [**observing** {*how* animals viewed a blinking light}].
> ▶ 첫 번째 []: Supposing의 목적어로 쓰인 that절
> ▶ 첫 번째 { }: the speed를 선행사로 하는 목적격 관계대명사절로, 관계대명사 which는 전치사 at의 목적어로 쓰임
> ▶ 두 번째 []: 전치사 on의 목적어로 쓰인 동명사구
> ▶ 두 번째 { }: observing의 목적어로 쓰인 의문사절

수능 빈출 어법　　비교급을 이용한 표현

✔ the＋비교급 ... , the＋비교급 ~: …하면 할수록 더 ~하다
　e.g. **The darker** it got, **the more scared** we got.
　　　어두워질수록 우리는 더 겁을 먹었다.

✔ 비교급＋and＋비교급: 점점 더 …한
　e.g. It becomes **harder and harder** to find a decent job.
　　　괜찮은 일자리를 찾기가 점점 더 어려워진다.

✔ no sooner ... than ~: …하자마자 ~하다
　e.g. He had **no sooner** seen me **than** he ran away.
　　　그는 나를 보자마자 달아났다.

어휘

perception 인식 (⑧ perceive 인식하다) vary 서로 다르다 metabolic 신진대사의 perspective 관점 sensory 감각의 process *처리하다; 과정 center on …에 초점을 맞추다 experiment 실험 blink 깜박이다 flash 잠깐 비치다, 번쩍이다 solid 고체의; *계속되는, 중단 없는 attract 끌어들이다 pest 해충, 유해 동물 fly swatter 파리채 bullet 총알

어휘

appealing 매력적인 cognitive 인지적인 visually 시각적으로 average 평균적인; 평균하다 facial expression 얼굴 표정 separate 개별적인 furthermore 게다가, 더군다나 unattractive 매력적이지 못한 feature 특색, 특징; *이목구비 composite 합성의

03회 수능 빈출 어휘

1 우리는 단어 'know'의 'k'를 발음하지 않는다.
2 그 남자는 장애인 아들을 위해 인공 다리를 만들었다.
3 적절한 핵폐기물 처리에 관한 논쟁이 있어 왔다.
4 나는 어려운 사람들에게 도움을 주기 위해 자선단체에서 자원봉사를 한다.
5 우리 팀은 대회에 참여했지만 경쟁력을 갖추기에는 실력이 부족했다.

10 ⑤

지문 해석

/ 요약문 완성 /

여러분이 프로필 사진을 고르는 중이고 매력적으로 보이고 싶다면, 단체 사진을 선택하는 것이 가장 좋다. 이것은 '치어리더 효과' 때문인데, 이것은 우리의 시각 및 인지 과정이 작동하는 방식 때문에 일어난다. 우리가 한 무리의 사람들을 볼 때, 우리는 평균적인 사이즈와 얼굴 표정 같은, 그 구성원들에 대한 전반적인 정보를 시각적으로 인지한다. 그 결과, 우리는 각 개별 구성원보다는 개인들이 모인 전체 집단에 근거해 인상을 형성한다. 게다가, 한 개인에 대한 우리의 인식은 전반적인 인상에 영향을 받는데, 우리는 그들을 원래 모습보다, 해당 집단의 나머지 사람들과 더 닮게 보는 경향이 있기 때문이다. 매력 없는 이목구비들을 평균화한 것 또한 평범한 얼굴을 더 잘생겨 보이게 한다. 그것이 바로 합성된 얼굴이 그것을 만드는 데 쓰인 개별적인 얼굴들보다 더 매력적으로 보이는 이유다.

→ 개개인의 얼굴은 다른 얼굴들과 함께 보여질 때 더 매력적으로 보이는데, 집단의 인상이 각 개인의 신체적 결점들을 보완해주기 때문이다.

선택지 해석

(A)	(B)
① similar 비슷하게	… pays 지불하기
② neutral 중립적으로	… confuses 혼란스럽게 만들기
③ similar 비슷하게	… highlights 강조하기
④ attractive 매력적으로	… balances 균형을 유지하기
☑ attractive 매력적으로	… compensates 보완해주기

정답 풀이

우리는 개별 구성원보다는 전체적인 집단의 인상에 근거해 사물의 외형을 인지하기 때문에 덜 매력적인 얼굴도 집단 내에 있으면 결점이 '보완되어' 더 '매력적으로' 보인다는 내용의 글이므로, 빈칸에는 각각 attractive와 compensates가 들어가는 것이 가장 적절하다.

핵심 구문

1-3행 When you're selecting a profile picture and want to look appealing, **it**'s best [**to choose** a group shot].
▶ it은 가주어이고 to부정사구 []가 진주어

3-5행 This is because of the "cheerleader effect," [**which** is caused by {*how* our visual and cognitive processes work}].
▶ []: the "cheerleader effect"를 선행사로 하는 계속적 용법의 주격 관계대명사절
▶ { }: 전치사 by의 목적어로 쓰인 관계부사절 (선행사 the way와 관계부사 how는 둘 중 하나를 생략)

04회 미니 모의고사

01 ①	02 ③	03 ③	04 ④	05 ④
06 ④	07 ③	08 ③	09 ④	10 ⑤

04회 수능 빈출 어휘

1 converted 2 Represent 3 consequence
4 diverse

어휘

warehouse 창고 **industrial** 산업[공업]의 **practical** 실용적인 **manufacture** 제조하다 **store** 저장[보관]하다 **abandon** 버리다 **structurally** 구조적으로 (⑲ **structure** 구조(물)) **sound** 견고한, 이상 없는 **adapt** 조정하다; *개조하다 **recycle** 재활용하다 **tear down** 허물다, 해체하다 **existing** 기존의, 현재 사용되는 **put up** 세우다, 짓다 **eco-friendly** 환경친화적인 **repurpose** 용도를 변경하다 **make sense** 앞뒤가 맞다 **demolish** 철거하다

01 ①

지문 해석 / 필자의 주장 /

산업 시대로부터 남겨진 공장과 창고들은 보통 볼품없는 건물들이다. 이것은 그것들이 상품을 제조하고 보관하는 단지 실용적인 용도로 지어졌기 때문이다. 이들 건물 중 다수가 방치되어 상태가 매우 좋지 않지만, 그것들은 여전히 구조적으로 견고하다. 그렇다면 왜 우리가 그것들을 새로운 용도로 개조하면 안 되는가? 이것은 요즘에 우리가 상품을 재활용하는 방식과 비슷할 것이다. 기존 구조물을 해체하고 새로운 것을 세우는 일은 이미 세워져 있는 건물의 용도를 변경하는 것만큼 경제적, 환경친화적이지 않다. 예를 들어, 어떤 도시에 새 주민회관이 필요하다면, 이런 버려진 창고나 공장들 중 하나를 그런 공간으로 개조하는 것이 이치에 맞다. 기존 구조물들을 이런 식으로 재사용하는 것은 에너지와 자재를 절약한다. 게다가, 낡은 건물을 철거함으로써 생겨나는 폐기물을 없애기도 한다.

정답 풀이

주제문이 중간에 드러난 중괄식 구조의 글이다. 버려진 기존 건물을 다른 용도로 재사용하는 것이 경제적이고 환경친화적이라는 내용의 글이므로 ①이 필자의 주장으로 가장 적절하다.

핵심 구문

1-2행 The factories and warehouses [**left over** from the industrial age] are usually unattractive buildings.
► []: The factories and warehouses를 수식하는 과거분사구

9-12행 [**Tearing down** an existing structure and **putting up** a new one] is not *as economical and eco-friendly as* repurposing a building [**that**'s already standing].
► 첫 번째 []: 문장의 주어로 쓰인 동명사구이며 Tearing down과 putting up이 등위접속사 and로 병렬 연결
► as+형용사/부사의 원급+as ~: ~만큼 …한
► 두 번째 []: a building을 선행사로 하는 주격 관계대명사절

17-18행 Plus, it eliminates the waste [**created** by demolishing old buildings].
► []: the waste를 수식하는 과거분사구

02 ③

지문 해석 / 글의 주제 /

인터넷은 심리학 연구의 도구로 자주 사용된다. 고객 피드백 양식, 직업 만족도 설문 조사, 심리학적 검사는 모두 인터넷 기반 연구의 예이다. 온라인 실험실을 사용함으로써, 심리학자들은 전통적인 대학 실험실에서보다 더 빠르고 더 저렴히 연구를 수행할 수 있다. 이것은 또한 정보가 연구자와 참가자 사이에 빠르고 쉽게 교환된 후 컴퓨터에 저장될 수 있게 한다. 이는 물리적인 보관 공간에 대한 필요가 덜하고, 우편으로 보내져야 할 것이 없으며, 많은 노동이 필요 없기 때문에 재무적으로 더욱 유익하다. 온라인 실험실을 사용하는 것은 또한 연구자들이 더욱 많은 수의 다양한 참가자에 접근할 수 있게 한다. 웹이 매우 광범위하게 사용되기 때문에, 그들이 다양한 연령, 국적, 사회적 계층의 사람들을 포함시키기가 훨씬 쉽다.

선택지 해석

① ways to enhance the credibility of websites
웹 사이트의 신뢰성을 향상하는 방법

② warnings about conducting surveys in a university
대학에서 설문 조사를 시행하는 것에 대한 경고

☑ advantages of conducting research on the Web
웹상에서 연구를 시행하는 것의 장점

④ the process of developing a good survey questionnaire
좋은 설문 조사 질문지를 개발하는 과정

⑤ comparison of various survey tools available to researchers
연구자들이 이용할 수 있는 각종 설문 조사 도구의 비교

정답 풀이

각 문장의 내용을 종합하여 주제를 유추해야 하는 글이다. 인터넷을 통해 심리학 연구가 자주 수행된다고 소개한 후, 대학 실험실에서 연구하는 것과 비교하여 온라인 실험실을 사용하는 것의 장점을 나열하고 있으므로 ③이 글의 주제로 가장 적절하다.

핵심 구문

7-10행 This also **allows** information ***to be*** *exchanged* quickly and easily between researchers and participants, and then (***to be***) *saved* on a computer.
► allow+O+to-v: …가 ~하게 해주다
► to be exchanged와 (to be) saved가 등위접속사 and로 병렬 연결

13-15행 [**Using** online laboratories] also gives researchers
13-15행 [**Using** online laboratories] also gives researchers

access [*to* a greater number of diverse participants].

► 첫 번째 []: 문장의 주어로 쓰인 동명사구
► 두 번째 []: access를 수식하는 전치사구

15-17행 Because the Web is so widely used, **it** is much easier **for them** [**to include** people of various ages, nationalities, and social classes].

► it은 가주어이고 to부정사구 []가 진주어, for them은 to부정사의 의미상 주어

어휘

psychology 심리학 (⑲ **psychological** 심리학적인, ⑲ **psychologist** 심리학자) **satisfaction** 만족 **survey** 설문 조사 **research** 연구, 조사 (⑲ **researcher** 연구자) **laboratory** 실험실, 연구실 **perform** 수행하다 **exchange** 교환하다 **participant** 참가자 **financially** 금전적으로, 재무적으로 **beneficial** 유익한, 이로운 **storage** 보관, 저장 **labor** 노동 **give access to** …에 접근을 허가하다 **various** 다양한 **nationality** 국적 **social class** 사회 계급 [문제] **enhance** 높이다, 향상하다 **credibility** 신뢰성 **advantage** 장점 **conduct** 수행하다 **questionnaire** 설문지 **comparison** 비교 **available** 이용 가능한

03 ③

지문 해석 / 글의 제목 /

미술, 공예, 건축과 같은 창의적인 분야에서의 유행을 훌륭한 디자이너들이 바짝 뒤따르며, 그들은 자주 그들 스스로 유행을 시작한다. 일반적으로 유행은 현재 존재하는 것에 만족하지 않는 사람들에 의해 이뤄진다. 아마도 가장 만족하지 못하는 사람들은 산업 디자이너들일 텐데, 그들은 이미 존재하는 제품들을 완벽한 것으로 여기지 않기 때문이다. 이것은 중요한데, 어떤 것이 '완성된' 것으로 알려지자마자 더 이상의 발전은 중단되기 때문이다. 따라서, 새로운 상품이 출시되었을 때, 그것이 아무리 다른 이들에게 인상적이고, 아무리 커다란 열광을 일으키더라도, 그것을 디자인한 사람은 완전히 만족하지 못하는 것이 일반적이다. 이것은 디자이너들이 미래에 훨씬 더 나은 버전을 창작하기 위해 자신들의 제품을 어떻게 향상할지를 끊임없이 생각하고 있기 때문이다.

선택지 해석

① How to Set New Fashion Trends
새로운 패션 유행을 창조하는 방법

② Obstacles to Improvements in Design
디자인의 개선을 막는 장애물

✅ What's Behind Progress in Design?
디자인 발전의 뒤에는 무엇이 있는가?

④ A Designer's Ideal Product Design
디자이너의 이상적인 제품 디자인

⑤ Trends: The Key to Successful Art
유행: 성공적인 예술의 핵심

정답 풀이

주제가 뒷부분에 드러난 미괄식 구조의 글이다. 디자이너들이 자신이 만든 제품에 만족하지 못하고 끊임없이 개선을 추구하게 되어 새로운 유행이 계속된다는

내용이다. 즉, 새로운 디자인 또는 유행이 창조되는 원리를 밝히고 있으므로 ③이 글의 제목으로 가장 적절하다.

핵심 구문

1-3행 Trends [**in** the creative fields of fine art, crafts and architecture] are closely followed by good designers, [*who* often start trends themselves].

► 첫 번째 []: Trends를 수식하는 전치사구
► 두 번째 []: good designers를 선행사로 하는 계속적 용법의 주격 관계대명사절

5-7행 Those [**who** are perhaps the least satisfied] are industrial designers, as they do not view the products [*that* already exist] as being perfect.

► 첫 번째 []: Those를 선행사로 하는 주격 관계대명사절
► 두 번째 []: the products를 선행사로 하는 주격 관계대명사절

10-13행 Therefore, when a new product is released, despite [**how** impressive it may be to others] and [**how** much enthusiasm it generates], it's common for the person [*who* designed it] not to be completely satisfied.

► 첫 번째와 두 번째 []: 전치사 despite의 목적어로 쓰인 의문사절
➡ 수능 빈출 어법
► 세 번째 []: the person을 선행사로 하는 주격 관계대명사절

13-16행 This is because designers are constantly thinking about [**how to** improve their product {*to create* an even better version of it in the future}].

► []: 전치사 about의 목적어로 쓰인 의문사구
► { }: 목적을 나타내는 부사적 용법의 to부정사구

수능 빈출 어법 | 전치사의 목적어

✓ **전치사는 명사 상당어구를 목적어로 취한다.**
✓ **명사 상당어구**: 명사(구), 대명사, 동명사(구), 명사절

e.g. Thank you **for the present**. (명사)
선물 고마워.

e.g. Could you tell me **about it**? (대명사)
나에게 그것에 관해 말해줄 수 있니?

e.g. How **about telling** him the news? (동명사구)
그에게 그 소식을 말하는 게 어때?

e.g. We learned **about how** newspapers are made. (명사절: 의문사절)
우리는 신문이 어떻게 만들어지는지에 관해 배웠다.

e.g. She was angry **at what** they did. (명사절: 관계사절)
그녀는 그들이 한 일에 화가 났다.

어휘

trend 경향, 추세; *유행 **craft** (수)공예 **architecture** 건축 **be content with** …에 만족하다 **currently** 현재, 지금 **halt** 중단시키다 **despite** …에도 불구하고 **impressive** 인상적인 **enthusiasm** *열광; 열정 **generate** 발생시키다, 만들어내다 **completely** 완전히, 전적으로 **constantly** 끊임없이 [문제] **obstacle** 장애(물) **improvement** 향상, 개선 **progress** 진보, 발전 **ideal** 이상적인

04 ④

지문 해석 / 도표 /

기기 및 인구 통계에 따른, 인터넷 사용 시간
(2014년 1월 중, 미국 내 18세 이상의 성인)

위의 도표는 다양한 기기에 소요된 인터넷 사용 시간의 비율을 보여준다. (설문에 참여한) 전체 집단은 PC와 스마트폰에 같은 비율의 시간을 썼고, 반면에 겨우 12%만이 태블릿에서 사용되었다. 25세에서 49세 사이의 여성들과 18-24세 집단은 같은 비율의 시간을 스마트폰에 썼지만, 첫 번째 집단이 PC에 3% 적은 시간을 썼다. 스마트폰에 가장 적은 시간을 쓴 집단은 50세 이상 집단이었는데, 그 그룹은 PC에 가장 높은 비율의 시간을 쓰기도 했다. 50세 이상 집단과 25세에서 49세 사이의 남성들 모두 그들의 시간의 절반 이상을 PC에 썼다. 후자의 집단이 태블릿에 쓴 시간은 전체 집단이 쓴 시간보다 2% 적었다.

정답 풀이

④ 25-49세 남성 집단의 49%가 PC로 인터넷을 사용했으므로 전체 인터넷 사용 시간의 절반 미만이다.

핵심 구문

8-10행 The group [that spent the least time on smartphones] was the 50 and older group, [which also spent the highest percentage of time on PCs].
► 첫 번째 []: The group을 선행사로 하는 주격 관계대명사절
► 두 번째 []: the 50 and older group을 선행사로 하는 계속적 용법의 주격 관계대명사절

13-15행 The time [spent on tablets by the latter group] was 2% less than that [spent by the overall group].
► 첫 번째 []: The time을 수식하는 과거분사구
► that: 앞에 언급된 the time을 지칭하는 대명사
► 두 번째 []: that을 수식하는 과거분사구

어휘

device 장치, 기구 percentage 백분율, 비율, 퍼센트 overall 전체의, 종합적인 former 예전의; *(둘 중에서) 전자의 latter 후자의

05 ④

지문 해석 / 내용 일치 /

그 이름이 암시하듯이, 현수교는 도로가 매달려 있는 다리이다. 그것은 차량들의 무게를 두 개의 큰 탑에 분산시키는 굵은 철제 밧줄에 달려 있다. 가장 유명한 현수교로는 금문교와 브루클린교가 있다. 19세기 초, 한 미국인 발명가가 쇠사슬을 이용하여 이런 형태의 다리를 설계했다. 1830년에는, 프랑스 기술자들이 쇠사슬 대신, 촘촘하게 짠 굵은 철제 밧줄을 사용한 보다 안전한 설계를 생각해냈다. 그것은 현대적인 구조물로 보일지도 모르지만, 현수교의 개념은 사실 옛날로 거슬러 올라간다. 스페인 정복자들이 1532년에 페루에 도착했을 때, 그들은 잉카인들이 풀을 꼰 밧줄로 만든 현수교를 산골짜기를 가로질러 만든 것을 발견했다. 오늘날, 그런 다리 딱 하나만이 안데스 산맥에 남아 있다.

정답 풀이

④ 스페인 정복자들이 페루에 왔을 때 잉카인은 이미 현수교를 만들어 사용하고 있었다.

핵심 구문

1-2행 Just as its name implies, a suspension bridge is a bridge [on which(= where) a roadway is suspended].
► []: a bridge를 선행사로 하는 목적격 관계대명사절이며, 「전치사＋관계대명사」 구조의 on which는 장소를 나타내는 관계부사 where로 바꿀 수 있음

4-6행 [Among the most famous suspension bridges] are the Golden Gate Bridge and the Brooklyn Bridge.
 V S
► []: 부사구가 강조되어 문두에 나와 주어와 동사가 도치됨

12-15행 When the Spanish conquerors arrived in Peru in 1532, they found [that the Incas had built *suspension bridges* across mountain valleys {that were made of twisted grass ropes}].
► []: found의 목적어로 쓰인 that절
► { }: suspension bridges를 선행사로 하는 주격 관계대명사절

어휘

imply 암시[시사]하다 suspension bridge 현수교 hang 매달다, 걸다 distribute 분배하다 work out 계획해[생각해] 내다 weave 짜다, 엮다 (weave-wove-woven) date back to …까지 거슬러 올라가다 olden 옛날의 conqueror 정복자 twist 비틀다; *(줄·끈 등을) 꼬다

06 ④

지문 해석 / 밑줄 어휘 /

십 대들의 자신감과 자기에 대한 수용이 나이와 함께 발달함에 따라, 그들의 진정한 정체성도 ① 잘 자라난다. 그런데 부모의 ② 간섭 없이 자기 자신의 삶을 성공적으로 살기 위해 성숙함을 갖추는 것은 길고 어려운 과정일 수 있다. 가장 중요한 것으로, 십 대들은 자신의 독립을 ③ 주장하고 부모의 권위에 도전하는 것을 불가피하다고 생각한다. 과보호하는 일부 부모들은 잘못 결정하는 것의 결과들로부터 자녀들을 보호하려는 본능 때문에, 이것을 받아들이기를 매우 어려워한다. 부모들은 자신들이 그들에게 가르치려고 애써온 예의와 가치관들을 자신의 십 대 아이들이 ④ 존중하는(→ 무시하는) 것을 지켜보는 것 또한 힘들어할 수 있다. 부모들에게는 그들이 ⑤ 생산적인 사회 구성원으로 성장할 수 있도록, 자아발견의 여정 내내 자신의 십 대 아이들을 이끌어 줄 책임이 있다. 이 역할을 수행하는 것이 때로는 힘겨울 수 있지만, 자녀들의 미래의 성공을 보장하는 데 있어 대단히 중요하다.

정답 풀이

④ 반의어

부모에게서 독립하려는 정체성이 발달하는 십 대들과 그러한 자녀를 양육하는 부모가 느끼는 어려움과 책임에 관한 내용이다. 부모가 원하는 바를 자녀가 '존중하는' 것이 아니라 '무시하는' 것을 목격하는 것이 힘들다는 내용이 되어야 자연스럽다. 따라서 ④ respect(동 존중하다)는 disregard(동 무시[경시]하다), ignore(동 무시하다)로 고치는 것이 적절하다.

선택지 풀이

① flourish 동 번창하다; *잘 자라다 (= grow, thrive)

② intervention 몡 개입, 간섭 (= involvement)
③ assert 동 주장하다 (= insist)
⑤ productive 혱 생산성이 있는 (↔ useless, valueless)

핵심 구문

> **6-8행** Most importantly, teens find **it** necessary [**to assert** their independence and (**to**) **challenge** their parents' authority].
> ▶ it은 가목적어이고 to부정사구 [　]가 진목적어 ◉수능 빈출 어법
> ▶ to assert와 (to) challenge가 등위접속사 and로 병렬 연결

> **11-13행** **It** can also be difficult **for parents** [**to watch** their teenagers disregard the manners and values {(*that/which*) they've tried to teach them}].
> ▶ It은 가주어이고 to부정사구 [　]가 진주어, for parents는 to부정사의 의미상 주어
> ▶ { }: the manners and values를 선행사로 하는 목적격 관계대명사절로 관계대명사 that 또는 which가 생략됨

> **13-16행** Parents have a responsibility [**to guide** their teens through their journey of self-discovery] *so that* they *can* mature into productive members of society.
> ▶ [　]: a responsibility를 수식하는 형용사적 용법의 to부정사구
> ▶ so that+S+can/could+V: …가 ~할 수 있도록

수능 빈출 어법　가목적어 it

✓ think, find, consider, make 등의 동사는 「동사+it+형용사[명사]+to-v」 구문으로 자주 쓰인다.
✓ 진목적어인 to부정사구가 길어서 뒤로 이동시키고 이를 대신해 빈자리에 가목적어 it을 쓴 것이다.
　e.g. I found **it** very hard **to take care of a baby**.
　　　 나는 아기를 돌보는 일이 매우 어렵다는 것을 알게 됐다.
　cf. I found to take care of a baby very hard. (X)

어휘

confidence 자신감 acceptance 받아들임, 수락 identity 정체성 maturity 성숙 (혱동) mature 성숙한; *성숙하다 lead a life 생활하다, 삶을 살다 parental 부모의 challenge 도전하다 (혱 challenging 도전적인; *힘든) authority 권위 overprotective 과보호의 shield 보호하다 manners 예의 (*cf.* manner 방식, 태도) responsibility 책임 fulfill 이행[수행]하다 crucial 매우 중대[중요]한 ensure 확실하게 하다, 보장하다

졌다. 이 규칙들은 곧 전국에서 채택되었다. 1863년에 축구 협회가 설립되었을 때, 그것은 케임브리지 규칙에 근거하여 밀기, 발 걸기, 그리고 다른 거친 경기 태도를 금지하는 새로운 일련의 규칙들을 도입했다. 그 협회의 임원들은 이것이 '힘에 대한 기술'의 승리를 나타낸다고 말했다.

선택지 해석

① Physical force was necessary to win FA football games.
　FA 축구 경기에서 이기기 위해서는 체력이 필요했다.
② Practice is more important than natural talent in soccer.
　축구에서는 연습이 타고난 재능보다 더 중요하다.
✓③ The new rules favored talented players over rough ones.
　새 규칙들은 거친 선수들보다 재능 있는 선수들에게 유리했다.
④ The association hired coaches to teach players new skills.
　협회는 선수들에게 새로운 기술을 가르칠 코치들을 고용했다.
⑤ It was difficult for the association to agree on one set of rules.
　협회가 하나의 일련의 규칙에 동의하는 것은 어려웠다.

정답 풀이

케임브리지 규칙은 기술보다는 힘과 거친 경기 태도에 유리했던 기존의 경기 방식을 개선하기 위해 만들어진 것이라고 했으므로, '힘에 대한 기술의 승리'는 새 규칙이 거친 선수들보다 재능 있는 선수들에게 유리했다는 의미임을 알 수 있다. 따라서, ③이 밑줄 친 부분이 의미하는 바로 가장 적절하다.

핵심 구문

> **13-17행** When the Football Association was founded in 1863, it introduced a new set of rules, based on the ⌞삽입구⌟ Cambridge Rules, [**that** banned pushing, tripping, and other rough play].
> ▶ [　]: a new set of rules를 선행사로 하는 주격 관계대명사절이며, 앞의 콤마는 계속적 용법이 아닌 삽입구에 쓰인 것이므로 뒤에 관계대명사 that이 올 수 있음

어휘

exist 존재하다 record 기록하다 mention 언급하다; *언급 date back to …로 거슬러 올라가다 note 적어 두다; *언급하다 townspeople 도시[읍] 주민 violent 폭력적인 fairly 상당히, 꽤 occurrence 사건, 일 to make matters worse 설상가상으로 favor 호의를 보이다; *…에게 유리하다 rough 거친 adopt 입양하다; *채택하다 association 협회 found 설립하다 introduce 소개하다; *도입하다 ban 금지하다 trip (발을 걸어) 넘어뜨리다 state 말하다 represent 나타내다 triumph 승리 〈문제〉 physical 육체의, 신체의

07 ③

지문 해석　　　　　　　　　　　　　/ 함의 추론 /

축구라는 스포츠는 수 세기 동안 하나의 형태 혹은 또 다른 형태로 존재해 왔다. 영국의 Cambridge 대학교에서는 축구에 대한 가장 초기의 기록된 언급이 1579년으로 거슬러 올라간다. 그것은 학생들과 지역 주민들 간의 경기가 폭력적인 싸움으로 끝났다고 언급한다. 이것은 그 당시에는 꽤 흔한 일이었으며, 문제의 일부는 각 팀이 각자의 일련의 규칙에 따라 경기했다는 점이었다. 설상가상으로, 이 규칙들 중 대부분은 기술보다는 힘과 거친 경기 태도에 유리했다. 상황을 개선하기 위해, 1848년에 '케임브리지 규칙'이 그 대학교에 의해 만들어

08 ③

지문 해석　　　　　　　　　　　　　/ 글의 순서 /

단일 브랜드 아래 여러 제품을 판매하는 것은 흔한 마케팅 전략이다. 예를 들자면, 그것은 화장품 브랜드에 샴푸, 매니큐어, 보디로션 등을 포함하는 제품군을 만들 수 있게 해준다.
(B) 이러한 전략은 쉽게 알 수 있는 단일 브랜드명을 다양한 제품에 부여하는 것이 소비자들로 하여금 해당 제품군에서 나온 많은 제품을 구매하도록 유도할 수

있다는 개념에 근거를 둔다. 그 결과, 그것은 기업의 이윤을 증가시킬 수 있는 것이다.

(C) 그것은 또한 소비자들이 그 제품들에 만족한다면 브랜드 충성도를 쌓을 수도 있다. 이것은 새로운 제품들의 성공을 보장할 수 있는데, 해당 브랜드의 팬들이 그것들을 살 의향이 있을 것이기 때문이다.

(A) 그러나 이러한 전략에는 약점이 하나 있다. 하나의 제품이 질이 덜 좋다면, 그것이 전체 제품군에 부정적인 영향을 줄 수 있다. 이것은 해당 기업이 지속적으로 높은 품질을 유지하도록 압박을 준다.

정답 풀이

여러 제품들에 단일 브랜드를 사용하는 것이 흔한 마케팅 전략이라는 주어진 글 다음에, 이 전략의 근거와 장점을 구체적으로 설명하는 (B)가 이어지고, 또 다른 장점을 설명하는 (C)가 온 후에, 발생 가능한 단점을 언급한 (A)가 오는 것이 자연스럽다.

핵심 구문

> 1-2행 [Selling several products under a single brand] is a common marketing tactic.
> ► []: 문장의 주어로 쓰인 동명사구

> 2-5행 It **allows** cosmetics brands, for example, **to make** product lines [*that* include shampoo, nail polish, body lotion, and more].
> ► allow+O+to-v: …가 ~하게 해주다
> ► []: product lines를 선행사로 하는 주격 관계대명사절

> 11-14행 This strategy is based on the concept [**that** {*assigning* a single recognizable brand name to various products} can **lead** consumers **to purchase** many items from the product line].
> ► []: the concept를 보충 설명하는 동격의 that절 ➋ 수능 빈출 어법
> ► { }: that절의 주어로 쓰인 동명사구
> ► lead+O+to-v: …가 ~하도록 이끌다

수능 빈출 어법 동격절을 이끄는 접속사 that

✓ 명사의 의미를 보충 설명하기 위해 명사 상당어구나 절을 뒤에 둘 때, 그 둘의 관계를 동격이라고 한다.

✓ 동격절을 이끄는 주요 명사: news, fact, belief, opinion, idea, thought, question 등

 e.g. **The news that** she got injured made me worry.
 (The news = that she got injured)
 그녀가 부상을 입었다는 소식은 나를 걱정스럽게 했다.

✓ 관계대명사 vs. 명사절 접속사 vs. 동격의 접속사

1) 관계대명사 that: 앞의 명사를 수식하는 '형용사절'을 이끈다.
 e.g. I know a man **that** is from Spain.
 형용사절(a man을 수식)
 나는 스페인 출신인 남자를 알고 있다.

2) 명사절 접속사 that: 문장 속에서 주어, 보어, 목적어 역할을 하는 명사절을 이끈다.
 e.g. I know **that** he is from Spain.
 명사절(know의 목적어)
 나는 그가 스페인 출신이라는 것을 알고 있다.

3) 동격의 접속사 that: 앞의 명사를 보충 설명하는 동격절을 이끈다.
 e.g. I know the fact **that** he is from Spain.
 동격절(the fact = that he is from Spain)
 나는 그가 스페인 출신이라는 사실을 알고 있다.

어휘

tactic 전략, 전술 **nail polish** 매니큐어 **strategy** 전략 **disadvantage** 불리한 점, 약점 **impact** 영향[충격]을 주다 **put pressure on** …에게 압력을 가하다 **consistently** 지속적으로 **recognizable** (쉽게) 알아볼 수 있는 **consequently** 결과적으로, 그 결과 **loyalty** 충실, 충성(심) **be satisfied with** …에 만족하다

09 ④

지문 해석 / 문장 삽입 /

조깅과 같은 유산소 운동에서 당신의 근육은 활발하게 움직이기 위해 산소를 사용한다. 반대로, 역기 들기와 같은 무산소 운동은 산소를 필요로 하지 않기 때문에 그 운동은 짧은 시간 동안 강하게 행해질 수 있다. 유산소 운동들은 보통 체중 감량에 더 효과적인 것으로 여겨진다. 그것들이 지방을 제거하는 데 도움을 주긴 하지만, 그것들은 체질량과 전반적인 근력에 역효과를 일으킬 수 있다. 반면, 무산소 운동은 근력과 체질량을 쌓아 주고, 운동이 끝난 후에도 계속 지방을 감소시킨다. 그러나 이것이 반드시 무산소 운동이 모두에게 이상적임을 의미하지는 않는다. 예를 들어, 만성 요통으로 고통받는 사람들은, 역기 들기가 고통을 악화시킬 수 있으므로 유산소 운동을 선택하는 것이 나을 가능성이 높다. 따라서, 가장 현명한 행동 방침은 어떤 종류의 운동이 당신에게 가장 적절한지 판단하기 위해 의사와 상담하는 것이다.

정답 풀이

유산소 운동과 무산소 운동의 장단점을 비교하여 설명하는 글이다. 주어진 문장은 무산소 운동이 모두에게 이상적인 것은 아니라고 말하고 있으므로 무산소 운동의 구체적인 단점을 설명하는 문장 앞인 ④에 오는 것이 적절하다. 주어진 문장의 this가 앞서 설명한 무산소 운동의 장점을 가리킨다는 데서 다시 한번 ④가 맞는 위치임을 알 수 있다.

핵심 구문

> 1-2행 However, this does**n't necessarily** mean [*that* anaerobic exercises are ideal for everyone].
> ► not necessarily: '반드시 …인 것은 아니다'라는 뜻의 부분부정
> ► []: mean의 목적어로 쓰인 that절

> 10-12행 Although they **do** help eliminate fat, they can have an adverse effect on body mass and overall strength.
> ► do: 동사 앞에 쓰여 동사의 뜻을 강조하는 조동사

> 15-18행 For example, people [**suffering** from chronic back pain] are most likely *better off choosing* an aerobic workout, as weight lifting can **make** the pain **worse**.
> ► []: people을 수식하는 현재분사구
> ► better off v-ing: …하는 것이 더 나은
> ► make+O+형용사: …을 ~하게 만들다

> 18-20행 Therefore, the wisest course of action is [**to consult** your doctor to determine {*which* type of exercise is best for you}].
> ► []: is의 보어로 쓰인 명사적 용법의 to부정사구
> ► { }: determine의 목적어로 쓰인 의문사절

어휘

muscle 근육 require 필요로 하다 intensely 강렬하게 eliminate 제거하다 adverse 부정적인, 불리한 body mass 체질량 workout 운동 suffer from …로 고통받다 chronic 만성적인 consult 상담하다

10 ⑤

지문 해석
/ 요약문 완성 /

제조사에 의해 생산된 제품에서 결점이 발견되었을 때, 흔히 (그 제품이) 개선의 '필요'가 있다고 말한다. 그러나 기술적인 진보의 배후 원동력은 사실 필요보다는 '욕구'이다. 인류는 물, 공기와 같은 특정한 것들을 필요로 하지만, 그들은 그냥 차가운 물과 에어컨을 원하기도 한다. 음식 자체는 (살아가는 데) 필수적이지만, 준비하기 쉬운 음식은 필수적인 것이 아니다. 다시 말해서, 발명으로 이어지는 것은 사치이지, 필요가 아니다. 우리가 창조하는 모든 것은 불완전하며, 이 불완전함이 진화를 이끌어낸다. 인간이 생산하는 모든 것은 바뀔 수 있고, 이런 변화들은 보통 그 물건이 원하는 대로 작동하지 않을 때 발생한다. 이것은 모든 형태의 인류의 발명과 혁신에 적용되는 보편적인 원리이다. 완벽한 것은 아무것도 없으며, 완벽함에 대한 우리의 인식조차도 시간이 흐름에 따라 변한다.

→ 인류가 생산하는 모든 제품에 결점이 있다는 사실이 우리로 하여금 그것들을 끊임없이 개선하게 하는 것이다.

선택지 해석

	(A)		(B)
①	flawed 결점이 있다는	…	criticize 비판하게
②	necessary 필요하다는	…	improve 개선하게
③	adaptable 적응할 수 있다는	…	replace 대체하게
④	necessary 필요하다는	…	replace 대체하게
☑	flawed 결점이 있다는	…	improve 개선하게

정답 풀이

'개선'은 사실 필요보다는 '불완전함'을 극복하고자 하는 인간의 욕구로부터 발생한다는 내용이므로, 빈칸에는 각각 flawed와 improve가 들어가는 것이 가장 적절하다.

핵심 구문

1-3행 When an item [**produced** by a manufacturer] is found to have a shortcoming, *it* is often said [*that* there is a "need" for improvement].
► 첫 번째 []: an item을 수식하는 과거분사구
► it은 가주어이고 that절인 두 번째 []가 진주어

12-15행 Everything [(**that**) humans manufacture] can be changed, and these changes generally take place after the item has failed to function [as (*it is*) desired].
► 첫 번째 []: Everything을 선행사로 하는 목적격 관계대명사절로 목적격 관계대명사 that이 생략됨
► 두 번째 []: 부사절의 주어가 주절의 주어(the item)와 같을 때 부사절의 「주어＋be동사」를 생략할 수 있음

15-17행 This is a universal principle [**that** applies to all forms of human invention and innovation].
► []: a universal principle을 선행사로 하는 주격 관계대명사절

어휘

manufacturer 제조자, 제조사 shortcoming 결점 driving force 원동력 essential 필수적인 luxury 사치 necessity 필요(성) lead to …을 야기하다, …로 이어지다 invention 발명(품) imperfect 불완전한 evolution 진화 take place 일어나다 desire 바라다 universal 보편적인 innovation 혁신 perception 지각; *인식 continually 계속해서, 끊임없이

04회 수능 빈출 어휘

1 옛날 시청 건물은 도서관으로 <u>개조되었다</u>.
2 사람들 앞에서 연설할 때는 당신의 생각을 시각적으로 <u>나타내라</u>.
3 그의 범죄의 <u>결과</u>는 3년을 복역하는 것이었다.
4 나의 반 친구들은 다른 나라들에서 왔다. 이것은 나에게 <u>다양한</u> 문화를 경험할 기회를 준다.

05회 미니 모의고사

01 ④	02 ④	03 ④	04 ①	05 ④
06 ③	07 ③	08 ③	09 ①	10 ④

05회 수능 빈출 어휘

1 insulted 2 restrain 3 accomplish
4 experiment 5 resided

01 ④

지문 해석
/ 글의 주제 /

체르노빌 원자력 발전소를 에워싼 지역인 붉은 숲(Red Forest)은 1986년에 방사능 낙진으로 심하게 오염되었다. 그곳은 나무들이 죽기 전에 색이 변하면서 띤 석살색에서 이름을 따온 것이었다. 이것은 그 지역의 높은 방사성 토양 때문에 발생했다. 방사능이 식물에 미치는 장기적인 영향을 연구하기 위해, 연구원들은 방사선이 없는 숲의 바닥에서 낙엽들을 모았다. 그러고 나서, 그들은 두 개의 자루에 그것들을 채우고, 9개월간 붉은 숲에 놓아두었다. 그 후에, 방사능이 없는 지역에서 회수한 자루들과 그것들의 분해율을 비교했다. 그들은 체르노빌 지역의 식물이 오염되지 않은 숲의 식물보다 40% 더 느리게 분해되는(=썩는) 것을 발견했다. 이것은 산불 연기를 통해 도심 지역으로 방사성 물질을 퍼뜨릴 수 있는 낙엽이, 30년 치 이상 축적되는 결과를 낳았다.

선택지 해석

① the danger of nuclear power plants
　원자력 발전소의 위험성

② the use of decayed leaves in forests
　숲에서의 썩은 잎 활용

③ the risk of conducting research in radioactive areas
　방사능 지역에서 연구를 시행하는 것의 위험성

④ concerns about a radioactively contaminated forest
　방사능으로 오염된 숲에 대한 우려들

⑤ the importance of nuclear power as an energy source
　에너지원으로서 원자력의 중요성

정답 풀이

글쓴이의 우려가 마지막 문장에 드러난 미괄식 구조의 글이다. 방사능 낙진으로 오염된 붉은 숲의 낙엽이 일반 숲의 낙엽보다 더 느리게 분해됨에 따라, 30년 이상 오염된 낙엽이 쌓이는 결과를 낳았고, 이 잎들이 산불 연기를 통해 방사성 물질을 퍼뜨릴 수 있음을 우려하는 내용이므로, ④가 글의 주제로 가장 적절하다.

핵심 구문

1-3행 The Red Forest, the area surrounding the
　　　　　S　　　　═
Chernobyl Nuclear Power Plant, was highly contaminated
　　　　　　　　　　　　　　　　　　V
from nuclear fallout in 1986.

6-9행 [**To study** radioactivity's long-term effects on plant matter], researchers gathered fallen leaves from forest floors [*that* were free of radiation].

▶ 첫 번째 []: 목적을 나타내는 부사적 용법의 to부정사구 ➡수능 빈출 어법

▶ 두 번째 []: forest floors를 선행사로 하는 주격 관계대명사절

13-15행 They found [**that** plant matter in the Chernobyl area *has been decomposing* 40% more slowly than **that** in uncontaminated forests].

▶ []: found의 목적어로 쓰인 that절

▶ has been decomposing: 과거부터 현재까지 계속 분해 중이라는 것을 나타내는 현재완료진행형

▶ 두 번째 that: 앞에 언급된 plant matter를 지칭하는 대명사

수능 빈출 어법　　to부정사의 부사적 용법

✔ to부정사는 부사와 마찬가지로 동사, 형용사, 부사, 또는 문장 전체를 수식하는 역할을 할 수 있다.

✔ 부사적 용법의 to부정사는 문맥에 따라 다양한 의미로 해석된다.

1) 목적: …하기 위해서
　e.g. I went to the hospital **to have** an operation.
　　　나는 수술을 받기 위해 병원에 갔다.

2) 결과: 그래서 …하다, 하지만 결국 …하다
　e.g. The boy grew up **to be** a painter.
　　　그 소년은 자라서 화가가 되었다.

3) 원인: …하니, …해서
　e.g. I am glad **to see** you again.
　　　나는 너를 다시 만나서 기뻐.

4) 이유나 판단의 근거: …을 보니, …을 하다니
　e.g. He must be rich **to have** such a big house.
　　　그는 그렇게 큰 집을 가진 것을 보니 부자임이 틀림없다.

5) 정도: …하기에
　e.g. This sofa is comfortable **to sit on**.
　　　이 소파는 앉기에 편안하다.

어휘

surround 둘러싸다 **nuclear power plant** 원자력 발전소 **contaminate** 오염시키다 **fallout** (방사능) 낙진 **radioactive** 방사성의 (명 **radioactivity** 방사능) **long-term** 장기적인 **radiation** 방사선 (동 **radiate** 방출하다) **decomposition** 분해, 부패 (동 **decompose** 분해[부패]되다) **buildup** 축적, 비축 문제 **decay** 부패시키다

02 ④

지문 해석
/ 밑줄 어법 /

세계에서 가장 유명한 선사시대 암각화 현장 중 하나는 Chauvet 동굴 ① 이다. 남프랑스의 Ardèche 지역에 위치한 이 동굴은 1994년에 Jean-Marie Chauvet를 포함한 세 탐험가에 의해 발견되었고, ② 그의 이름을 따서 동굴의 이름이 지어졌다. 그 동굴 벽화는 조형미가 상당하고 약 30,000년 된 것으로 생각된다. 이런 사실들은 우리로 하여금 선사시대 미술이 단순하고 세련되지 못했다는 의견을 ③ 재고하도록 만들었다. 그것들이 움직이는 인상을 주는 것과 같은 성숙한 표현 기법을 포함한다는 ④ 것이 그것들의 가치를 더한다. 게다가, 수천

년 동안 보호되도록 ⑤ 밀폐되어 있었기 때문에, 그 그림들은 잘 보존되어 있다. 그래서 그것들은 마치 최근에 그려진 것처럼 보인다.

정답 풀이

④ 명사절을 이끄는 that

> What(→ That) they include mature expressive techniques, such as giving the impression of movement, adds to their value.
> ▶ 뒤따르는 절이 주어와 동사, 목적어를 갖춘 완전한 절이므로, 선행사를 포함하는 관계대명사 what 대신 명사절을 이끄는 that이 적절하다.

선택지 풀이

① 수 일치

> One [of the world's most famous prehistoric rock art sites] **is** the Chauvet Cave.
> ▶ []는 One을 수식하는 전치사구이므로 동사를 주어인 One에 일치시켜 단수 is로 씀

② 목적격 관계대명사

> ... , the cave was found in 1994 by three explorers including Jean-Marie Chauvet, [**after whom** the cave is named].
> ▶ []: Jean-Marie Chauvet를 선행사로 하는 계속적 용법의 목적격 관계대명사절로, 관계대명사 whom은 전치사 after의 목적어로 쓰임

③ 목적격 보어로 쓰인 to부정사

> These facts **have forced** us **to reconsider** the opinion
> V O OC
> [*that* prehistoric art was simple and unsophisticated].
> ▶ force+O+to-v: …가 ~하게 하다 ➋ 수능 빈출 어법
> ▶ []: the opinion을 보충 설명하는 동격의 that절

⑤ 동명사의 수동태

> Furthermore, due to [**being** protectively **sealed** for thousands of years], the paintings are well preserved.
> ▶ []: 전치사 due to의 목적어로 쓰인 동명사구로 의미상 주어인 the paintings가 동사 seal의 대상이므로 수동태로 씀

수능 빈출 어법 **목적격 보어로 쓰이는 부정사**

✔ to부정사는 5형식 동사의 목적어 뒤에 목적격 보어로 쓰이기도 한다. 이때 목적어가 목적격 보어의 의미상 주어가 된다.

✔ 주로 advise, force, allow, require, expect, ask, tell 등의 동사가 이 구조로 많이 쓰인다.

 e.g. My parents don't **allow** me **to watch** TV at night.
 (me가 목적어, to watch 이하가 목적격 보어)
 우리 부모님은 내가 밤에 TV 보는 것을 허락하지 않으신다.

 e.g. Nobody **expected** him **to win** a medal.
 아무도 그가 메달을 따리라고는 기대하지 않았다.

✔ 사역동사와 지각동사의 경우 목적격 보어로 원형부정사를 쓴다.

 e.g. My sister **made** me **clean** my room. (사역동사)
 나의 언니는 내가 방을 청소하게 했다.

 e.g. Several people **saw** the thief **run** away. (지각동사)
 몇 사람이 그 도둑이 도망가는 것을 봤다.

어휘

> **prehistoric** 선사시대의 **situated** 위치해 있는 **region** 지역 **explorer** 탐험가 **be named after** …을 따서 명명되다 **considerable** 상당한 **aesthetic** 심미적인, 미학적인 **reconsider** 재고하다 **mature** *성숙한; 자라다, 성숙하다 **expressive** 표현의, 나타내는 **impression** 인상 **furthermore** 게다가 **protectively** 보호하듯이 **seal** 봉인하다, 밀폐하다 **preserve** 보존하다

03 ④

지문 해석
 / 선택 어휘 /

다른 의사소통 체계와는 달리, 언어는 의미가 없는 개별 요소로 의미 있는 구조를 만들어 낸다. 이러한 이유로, 언어는 다른 어떤 것보다도 더 하나의 문화를 다른 문화로부터 (A) 구별한다. 하나의 재미있는 예는 고장 난 자판기에 붙어있는 표지판이 쓰이는 여러 가지 방법이다. 영국의 표지판은 "이 기계가 지폐를 받지 못하니 양해해 주십시오."와 같이 쓰여있을 것이다. 반면, 미국에서 그것은 좀 더 간단할 것이다. "지폐 사용 불가." 그리고 일본어로 같은 메시지를 전달하는 표지판은 소비자에게 사과하고 그 상황에 대한 슬픔을 표현할지도 모른다. 이런 차이를 결정하는 언어 규칙은 외국인 방문자들에게는 (B) 제멋대로이거나 우습게 보일지도 모른다. 그러나 현지인에게는 각각의 표지판이 완벽하게 (C) 논리적으로 보인다.

정답 풀이
(A) 나라별로 고장 난 자판기에 붙이는 표지판 문구가 다르게 쓰이는 예를 통해 문화가 '구별되는' 것을 설명하므로 distinguish가 적절하다.
(B) 바로 뒤의 silly와 같은 맥락의 단어가 와야 하므로 arbitrary가 적절하다.
(C) 역접의 접속사 But으로 보아 앞의 arbitrary or silly와는 반대되는 단어가 와야 하므로 logical이 적절하다.

선택지 풀이
(A) derive ⑧ 끌어내다, 얻다 / distinguish ⑧ 구별하다
(B) arbitrary ⑲ 제멋대로인, 임의의 / formal ⑲ 형식적인
(C) legal ⑲ 법률과 관련된 / logical ⑲ 논리적인

핵심 구문

> **5-7행** One amusing example is the various ways [a sign on a broken vending machine might be written].
> ▶ []: the various ways를 선행사로 하는 관계부사절 (관계부사 how는 생략함)

> **11-14행** And a sign [**conveying** the same message in Japanese] *might apologize* to the consumer and (*might*) *express* sorrow about the situation.
> ▶ []: a sign을 수식하는 현재분사구
> ▶ might apologize와 (might) express가 등위접속사 and로 병렬 연결

어휘

> **structure** 구조 **individual** *개개의; 개인 **element** 요소 **amusing** 재미있는 **vending machine** 자판기 **straightforward** *간단한; 솔직한 **convey** 전달하다 **consumer** 소비자 **sorrow** 슬픔 **silly** 어리석은, 우스꽝스러운 **local** 현지의; *현지인

04 ①

과학적 진리는 전문가라고 여겨지는 사람들의 믿음이나 의견 같은 것에서 나오지 않는다. 그것들은 실험과 세밀한 관찰을 통해 검사되고 입증되어 온 사실들이다. 과학적 진리는 그처럼 연구를 기반으로 한 과정에 의해 결정되기 때문에, 그것들은 사회 계층, 교육적 배경, 또는 다른 요인들에 상관없이 누구에게나 적용될 수 있다. 언제 어디에서나 모든 사람들에게 어떤 것이 동등하게 사실이라는 개념은 과학적 진리에 있어서 필수적인 초석이다. 일 킬로그램은 세계 어디에서나 일 킬로그램인 것이다. 마찬가지로, 누군가가 망원경을 통해서 본다면, 그들은 천문학자들이 수 세기에 걸쳐 관찰해온 것과 똑같은, 가시의 목성의 위성들을 볼 수 있다. 궁극적으로, 과학은 근본적으로 객관적인 이해 방식을 바탕으로 한다. 과학적 진리는 모든 인간에게 보편적으로 사실인 경험을 설명하는 우리의 방식이다.

선택지 해석

☑ objective 객관적인

② unconscious 무의식적인

③ exclusive 독점적인

④ defensive 방어적인

⑤ representative 대표하는

정답 풀이

과학적 진리는 시간과 공간, 사람들의 배경과 상관없이 항상 사실이라는 점을 설명한 글이므로, 과학의 특성을 설명하는 빈칸에는 ①이 가장 적절하다.

핵심 구문

3-5행 They are facts [**that** *have been tested* and (*have been*) *proven* through experiments and careful observation].
► []: facts를 선행사로 하는 주격 관계대명사절
► have been tested와 (have been) proven이 등위접속사 and로 병렬 연결

9-11행 The concept **of** [*something* {*being* equally true for all people in all places all the time}] is a vital cornerstone of scientific truths.
► of: the concept와 []의 동격 관계를 나타냄
► { }: 전치사 of의 목적어로 쓰인 동명사구, something은 동명사의 의미상 주어

17-18행 Scientific truths are our way of explaining the experiences [**that** are universally true for all humans].
► []: the experiences를 선행사로 하는 주격 관계대명사절

어휘

prove 입증[증명]하다 **observation** 관찰 (통 **observe** *관찰하다; 준수하다) **determine** 결정하다 **apply** 적용하다 **regardless of** …에 상관없이 **factor** 요인 **vital** 필수적인 **cornerstone** 초석 **telescope** 망원경 **visible** (눈에) 보이는 **astronomer** 천문학자 **ultimately** 결국, 궁극적으로 **fundamentally** 근본[기본]적으로 **universally** 보편적으로

05 ④

동물 왕국의 나머지 종들과 비교했을 때, 인간의 고유한 신체적 특징은 우리의 손이다. 이 유용한 신체 부위는 복잡한 과제를 수행할 수 있을 뿐만 아니라 우리의 감정도 전달할 수 있다. 손은 우리의 가장 미묘한 생각을 즉각적으로 반영할 수 있기 때문에, 우리는 타인에 대한 우리의 생각을 그들의 손짓에 근거해 자주 판단한다. 이에 대한 증거는 법정에서 볼 수 있는데, 배심원들은 변호사가 손을 감추면 의심스러워 한다. 그렇게 하는 변호사는 손동작을 분명하게 보이는 변호사보다 일반적으로 덜 믿음직스럽다고 여겨진다. 증인과 관련해서도 마찬가지다. 배심원들은 손을 숨기는 것을 부정적으로 보는데, 이것은 증인이 진실을 숨기고 있을지도 모른다는 인상을 주기 때문이다. 이런 종류의 몸짓 언어에는 수많은 의미가 있을 수 있음에도, 그것은 배심원들에게 나쁜 인상을 주며, 손을 숨기는 것은 정직하지 못함의 신호로 인식된다는 것을 분명히 보여준다.

선택지 해석

① hand gestures are not as important as eye contact
손짓은 시선을 마주치는 것만큼 중요하지 않다

② selecting a jury requires a thorough personality assessment
배심원을 선정할 때는 철저한 성격 검사가 필요하다

③ our hands can be used to instantly indicate our approval
우리의 손은 찬성함을 즉시 나타내는 데 사용될 수 있다

☑ concealing one's hands is perceived as a sign of dishonesty
손을 숨기는 것은 정직하지 못함의 신호로 인식된다

⑤ not everyone chooses to express feelings in the same way
모두가 같은 방법으로 감정 표현하는 것을 선택하는 것은 아니다

정답 풀이

배심원들은 손을 숨기는 변호사와 증인을 부정적인 시각으로 본다는 내용이 앞에 나오므로, 빈칸에는 ④가 가장 적절하다.

핵심 구문

3-5행 These useful body parts are capable not only of accomplishing complicated tasks but also of communicating our feelings.
► not only A but (also) B: A뿐만 아니라 B도 ➲수능 빈출 어법

10-12행 Attorneys [**who** do so] are generally seen as being less trustworthy than *those* [**who** make clearly visible hand gestures].
► 두 개의 []: 각각 Attorneys와 those를 선행사로 하는 주격 관계대명사절
► those: 앞에 언급된 attorneys를 지칭하는 대명사

15-18행 Although this kind of body language could have many meanings, it makes a bad impression on jurors, [clearly **illustrating** {*that* concealing one's hands is perceived as a sign of dishonesty}].
S(동명사구) V
► []: 동시동작을 나타내는 분사구문
► { }: illustrating의 목적어로 쓰인 that절

✔ **상관접속사**: 둘 이상의 단어가 짝을 이루어 함께 쓰이는 접속사를 말한다.
✔ 상관접속사로 연결되는 어구는 문법상 대등한 형태가 되어야 한다.

1) both A and B: A와 B 둘 다
e.g. My brother likes **both** soccer **and** baseball. (명사 – 명사)
내 남동생은 축구와 야구 둘 다 좋아한다.

2) not only A but (also) B: A뿐만 아니라 B도 (= B as well as A)
e.g. This laptop is **not only** cheap **but also** easy to carry.
(형용사 – 형용사)
이 노트북은 가벼울 뿐만 아니라 휴대하기에도 편리하다.

3) not A but B: A가 아니라 B
e.g. I came **not** to interrupt you **but** to help you.
(to부정사구 – to부정사구)
나는 너를 방해하려는 게 아니라 도와주려고 온 것이다.

4) either A or B: A 또는 B
e.g. **Either** Jason **or** Kate will be the class leader. (명사 – 명사)
Jason이나 Kate가 반장이 될 것이다.

5) neither A nor B: A도 B도 아닌
e.g. She **neither** drank coffee **nor** ate cake. (동사 – 동사)
그녀는 커피를 마시지도, 케이크를 먹지도 않았다.

어휘

feature 특징, 특성 be capable of …할 수 있다 complicated 복잡한 reflect 반사하다; *반영하다 subtle 미묘한 thought 사상, 생각 courtroom 법정 juror 배심원 suspicious 의심스러워 하는 attorney 변호사 trustworthy 신뢰할 수 있는 hold true 진실이다, 유효하다 witness 증인 illustrate 분명히 보여주다 문제 thorough 철저한 personality 성격 assessment 성격 검사 indicate 나타내다 conceal 감추다, 숨기다 perceive 인지[감지]하다 dishonesty *부정직; 부정, 사기

06 ③

지문 해석 / 글의 순서 /

미국에 거주하는 한 일본인 남자가, 점심시간에 자신의 유대인 장모를 방문하기 위해 미리 알리지 않고서 잠시 들렀다.
(B) 방문에 앞서, 사위는 장모의 집에서 먹으려고 국수를 조금 샀다. 그는 그녀에게 부담을 주고 싶지 않았고, 단지 장모를 보려고 거기에 온 것임을 분명히 하고 싶었다.
(A) 그러나 그의 장모는 사위가 자기한테서 간단한 식사조차 기대할 수 없다고 느낀 것에 모욕감을 받았다. 그것은 유대인 문화에서는 주기적으로 갑자기 들르는 것이 잦은 일이므로 환대를 중요하게 여기기 때문이다.
(C) 반면, 일본의 관습은 타인에게 폐를 끼치는 것은 피해야 한다고 지시한다. 이 사례는 문화에 따라 '예의 바르게' 여겨지는 것이 어떻게 다를 수 있는지를 보여준다.

정답 풀이

주어진 글에서 일본인 사위가 유대인 장모를 찾아간 일화를 소개하고 있으므로, 사위가 장모를 방문하기 전 상황을 설명하는 (B)가 이어지고, 그에 대한 유대인 장모의 관점을 설명하는 (A)가 나온 후, 그 관점과 상반된 일본의 관습을 이야기하면서 문화에 따른 차이를 설명하는 (C) 순으로 이어지는 것이 자연스럽다.

핵심 구문

1-3행 A Japanese man [**residing** in the United States] stopped by unannounced [*to visit* his Jewish mother-in-law at lunchtime].
▶ 첫 번째 []: A Japanese man을 수식하는 현재분사구
▶ 두 번째 []: 목적을 나타내는 부사적 용법의 to부정사구

12-13행 He didn't want to burden her, and he wanted to make **it** clear [**that** he was merely there to visit her].
▶ it은 가목적어이고 that절 []가 진목적어

16-17행 This example shows [**how** {*what* is considered to be "polite"} can be different across cultures].
(의문사 / S / V)
▶ []: shows의 목적어로 쓰인 의문사절로 「의문사＋주어＋동사」의 어순
▶ { }: 의문사절의 주어로 쓰인 관계대명사절로 what은 선행사를 포함

어휘

unannounced 미리 알리지 않은 Jewish 유대인[유대교]의 mother-in-law 장모 hospitality 환대 periodically 주기적으로 out of the blue 갑자기, 느닷없이 occurrence 발생; *사건 prior to …에 앞서 son-in-law 사위 burden 부담; *부담을 지우다 merely 단지, 오직 dictate 지시하다

07 ③

지문 해석 / 문장 삽입 /

동물에게 실험하는 것은 잔인할 뿐만 아니라 효과적이지도 않다. 이는 동물들이 여러 유형의 심장병과 암을 포함하여 인간이 앓는 많은 질병에 영향을 받지 않기 때문이다. 미국에서는 동물을 대상으로 성공적으로 실험된 약품 100종 중 92종이 인간을 대상으로 실험되었을 때 실패한다. 이는 대부분의 경우 동물 실험이 약이 인간에게 미치는 영향을 부정확하게 예측함을 의미한다. 게다가, 약물 시험에 동물을 사용하는 것에는 많은 매력적인 대안이 있다. 예를 들어, 약의 오염 물질을 시험하는 데 인간의 피를 사용할 수 있다. 또한, 향상된 기술을 사용하여, 컴퓨터가 인체의 현실적인 모형을 만들 수 있다. 컴퓨터가 만든 심장, 폐, 신장 모형에 가상 실험을 시행함으로써, 연구자들은 실험실 동물에게 불필요한 고통을 가하는 것을 피할 수 있다.

정답 풀이

동물 실험이 효과적이지 않은 근거를 들고 대안을 제시하는 글이다. 주어진 문장은 약물을 시험하는 데 동물 대신 여러 대안이 있다는 내용이므로 그 예시를 나열하고 있는 문장 앞인 ③이 적절하다. 주어진 문장이 ③에 들어갈 때 동물 실험의 문제점을 이야기하는 앞 문장과도 자연스럽게 이어진다.

핵심 구문

7-9행 In the US, 92 out of 100 drugs [**that** are successfully tested on animals] go on to fail [when (*they are*) tested on humans].
▶ 첫 번째 []: 100 drugs를 선행사로 하는 주격 관계대명사절
▶ 두 번째 []: 부사절의 주어가 주절의 주어(92 out of 100 drugs)와 같을 때 부사절의 「주어＋be동사」를 생략할 수 있음

9-11행 This means [**that** animal experiments inaccurately predict {*how* drugs will affect humans} most of the time].
- ▶ []: means의 목적어로 쓰인 that절
- ▶ { }: predict의 목적어로 쓰인 관계부사절 (선행사 the way와 관계부사 how는 둘 중 하나를 생략)

어휘

cruel 잔인한 experiment 실험하다; 실험 ineffective 효과적이지 못한, 효과 없는 unaffected 영향을 받지 않는 disease 질병 cancer 암 go on to-v …으로 나아가다 inaccurately 부정확하게 predict 예측하다 contaminant 오염 물질 kidney 신장 needless 불필요한 suffering 고통 laboratory 실험실

어휘

poetry (집합적) 시 verse 운문 arrange 배열하다 reveal 드러내다 typographical 인쇄상의 emphasize 강조하다 obvious 분명한 represent 나타내다, 상징하다 critic 비평가 fall 떨어짐; *타락, 추락 resemble 닮다, 비슷하다

08 ③

지문 해석 / 무관한 문장 /

'모형시'라고도 가끔 불리는 형태시는, 시의 의미 중 일부를 드러내는 것과 같은 방식으로 페이지 위에 배열된 운문이다. 이런 유형의 운문에서, 인쇄상의 형태는 주제를 강조하거나 더 분명하게 드러나게 한다. 그러한 (시의 인쇄상) 형태는 일상의 사물을 나타낼 수도 있고, 추상적 개념을 강화하는 형태일 수도 있다. (시 평론가들은 가끔 그러한 시각적 형태들이 시의 의미를 약화시킨다고 불평한다.) 모형시의 좋은 예로는 George Herbert의 시 〈Easter Wings〉가 있는데, 그 시는 신의 은혜로부터 멀어진 인류의 타락을 말하고 있다. 각 연에서, 시의 행들은 앞부분 절반은 점점 좁아지다가 나머지 절반은 다시 길어지면서, 그 모습이 한 쌍의 날개를 닮게 한다.

정답 풀이

인쇄된 시의 모양 자체가 시의 주제를 나타내도록 고안된 형태시에 대해 설명하는 글이다. 시각적 형태가 시의 의미를 약화시킨다는 내용은 형태시의 개념에 반대되는 것이므로 ③은 전체 글의 흐름에 맞지 않는다.

핵심 구문

1-3행 Pattern poetry, [sometimes **called** "shaped verse,"] is verse [*that*'s arranged on the page in **such** a way **as** {*to reveal* part of the poem's meaning}].
- ▶ 첫 번째 []: Pattern poetry를 수식하는 과거분사구
- ▶ 두 번째 []: verse를 선행사로 하는 주격 관계대명사절
- ▶ such A as B: B와 같이 그러한 A
- ▶ { }: 전치사 as의 목적어로 쓰인 명사적 용법의 to부정사구

10-12행 A good example of shaped verse is the poem "Easter Wings" by George Herbert, [**which** tells of humanity's fall from the grace of God].
- ▶ []: the poem "Easter Wings"를 선행사로 하는 계속적 용법의 주격 관계대명사절

12-15행 In each stanza, the lines grow narrower for the first half and then longer again for the second half, [*making* them *resemble* a pair of wings].
- ▶ []: 동시동작을 나타내는 분사구문
- ▶ make+O+동사원형: …가 ~하게 하다

09 ① 10 ④

지문 해석 / 일반 장문 /

인터넷의 발명과 함께 모두에게 평등한 정보 접근권을 주는 전 세계적 커뮤니케이션 시스템이라는 아이디어가 세상의 관심을 끌기 시작했다. 하지만, 지금까지 실제로 얼마나 많은 변혁이 일어났는가? 가장 강력한 인물들은 (예전부터) 늘 이미 영향력이 있는 자리에 있는 이들이었다. 과거에는 영화, 라디오, 신문 산업들이 어떤 의견을 들려줄지를 결정했으며, 그들은 항상 누구든 자신들에게 가장 큰 정치적 또는 경제적 이득을 주는 사람들을 돕는 데 주력했다. 오늘날은, 엘리트인 과학기술계의 갑부들 몇 사람이 이떤, 언제, 얼마나 빨리 온라인상의 정보가 일반 사용자에 의해 접근 가능하거나 업로드될 수 있는지를 결정하는데, 이들(=일반 사용자)의 개인적 의견은 최상위층의 권위자들이 내린 결정에는 전혀 영향을 미치지 못한다.

따라서, 정보에의 접근선에 관한 한, 사회는 여전히 가진 자들과 가지지 못한 자들로 나뉘어 있다. 게다가, 인터넷의 경제 시스템은 보다 독립적이고 창의적인 회사들을 희생시켜 과도한 웹 사이트 트래픽을 만들어내는 몇몇 소수에게 보상을 해주면서, 인터넷에 대한 민주적인 이상을 가진 이들을 실망하게 하고 있다. 오늘날 우리는 이미 그 결과를 목격하고 있는데, 즉, 이미 사회의 주목을 받고 있는 사람들의 이익을 위하여, 개개인의 의견은 계속해서 방치하는 것이다.

이런 불평등을 바로잡기는 쉽지 않을 것이고, 빨리 이루어지지도 않을 것이다. 그러나 엘리트 갑부들과 일반 시민들이 온라인의 약자들을 끌어올리고 강자들을 제지하기 위해 함께 노력한다면, 우리는 평등하고 균형 잡힌 인터넷을 아직은 이루어낼 수 있을지도 모른다.

선택지 해석

09
- ☑ The Myth of Internet Equality
 인터넷 평등이라는 잘못된 믿음
- ② Taking Down the Elite: A Call for Attack
 엘리트 계층 끌어내리기: 공격 요청
- ③ An Average Internet User's Guide to Success
 일반적인 인터넷 사용자의 성공을 위한 안내서
- ④ The Outdated Ideals of the Internet
 인터넷에 대한 케케묵은 이상들
- ⑤ The People Driving the Power Revolution
 권력 혁명을 부추기는 사람들

10
- ① outrage 격분, 분노
- ② immorality 부도덕
- ③ innovation 혁신
- ☑ injustice 불평등; 부당함
- ⑤ violation 위반; 침입

정답 풀이

09 인터넷은 모두가 동등하게 정보에 접근할 수 있어 평등한 정보 시스템이라고 생각하기 쉬우나, 인터넷상의 정보도 여전히 힘을 가진 이들에 의해 통제되고 관리되기 때문에 실제로는 불평등한 정보 시스템이라는 내용의 글이다. 따라서 ①이 글의 제목으로 가장 적절하다.

10 빈칸 앞에서 인터넷 정보의 접근성에 있어 가진 자들과 그렇지 못한 자들로 나뉘어 있다는 내용이 나오므로, 빈칸에는 ④가 가장 적절하다.

핵심 구문

12-17행 These days, a few elite, technological billionaires determine [**what**, **when**, **and how fast** online information
의문사 / S
can be accessed or uploaded by the average user],
V
[*whose* personal opinion has no influence on decisions {**made** in the highest levels of authority}].
- ▶ 첫 번째 []: determine의 목적어로 쓰인 의문사절로 「의문사+주어+동사」의 어순
- ▶ 두 번째 []: the average user를 선행사로 하는 계속적 용법의 소유격 관계대명사절
- ▶ { }: decisions를 수식하는 과거분사구

20-25행 What's more, the economy of the Internet rewards the few [**who** generate excessive webpage traffic at the expense of more independent and creative enterprises], [*disappointing* those with democratic visions of the Internet].
- ▶ 첫 번째 []: the few를 선행사로 하는 주격 관계대명사절
- ▶ 두 번째 []: 동시동작을 나타내는 분사구문

30-33행 But if elite billionaires and average citizens work together [**to elevate** *the weak* [and] (**to**) **restrain** *the powerful* online], then we may still achieve a fair and balanced Internet.
- ▶ []: 목적을 나타내는 부사적 용법의 to부정사구
- ▶ to elevate와 (to) restrain이 등위접속사 and로 병렬 연결
- ▶ the+형용사: …한 사람들

어휘

access 접근(권), 접촉 기회; 접촉하다 **draw** 그리다; *(반응 등을) 끌어내다 **take place** 일어나다, 개최되다 **figure** 인물 **constantly** 끊임없이 **elite** 엘리트 (계층) **billionaire** 갑부, 억만장자 **authority** 권한; 당국; *권위자 **when it comes to** …에 관한 한 **generate** 발생시키다 **excessive** 과도한 **at the expense of** …의 희생으로, …을 훼손시키며 **enterprise** 회사 **democratic** 민주적인 **in favor of** …에 찬성[지지]하여; *…에 유리하게 **balanced** 균형 잡힌 문제 **take down** 끌어내리다 **outdated** 구식의, 케케묵은

05회 수능 빈출 어휘

1 네가 그녀를 계속 괴롭히면 그녀는 <u>모욕감</u>을 느낄 것이다.
2 시위자들이 길을 막고 있어서 경찰들은 그들을 <u>제지</u>하려고 노력했다.
3 그는 지난주에 할 과제가 많았지만 어떤 것도 <u>완수하지</u> 못했다.
4 그 과학자는 뇌가 기억을 어떻게 저장하는지 알아내기 위해 <u>실험</u>을 했다.
5 그는 시골에 오랫동안 <u>살아</u>서 도시의 삶에 익숙하지 않다.

06회 미니 모의고사

| 01 ① | 02 ② | 03 ② | 04 ③ | 05 ⑤ |
| 06 ⑤ | 07 ③ | 08 ④ | 09 ③ | 10 ① |

06회 수능 빈출 어휘
1 tension 2 disastrous 3 analyze
4 abundance 5 transform

01 ①

지문 해석
/ 글의 목적 /

전기는 과거 사람들의 삶을 요약한 것 이상입니다. 전기는 주로 날짜와 서술들로 구성되곤 했었지만, 요즘은 사실과 이야기하기를 결합합니다. 24주간, 〈Glidden's Rope〉의 저자인 Claire Delaper 박사님께서 월요일 저녁 수업에서 전기문의 기초를 가르쳐 주실 것입니다. 매주, 박사님은 전기문 쓰기의 새로운 측면들에 관해 설명하실 것입니다. 수업 주제에는 연구조사 기술, 일반적인 이야기하기의 구조, 용인되는 인용 형식 등이 포함될 것입니다. Delaper 박사님은 학생들에게 이야기 소재들을 연결하는 방법과 독자들이 재미있어하는 이야기를 만드는 방법을 가르쳐 주시기 위해 자신의 집필 경험을 활용하십니다. 이 과정이 끝날 때쯤이면, 여러분은 한 사람의 삶을 연구하고 그 사람의 업적에 어울리는 전기를 작성할 수 있는 능력에 자신감을 가질 수 있을 것입니다.

정답 풀이

24주간 전기문 쓰는 법에 대한 강좌를 진행할 강사와 교육과정에 대해 설명하고, 마지막 문장에서 수강의 효과를 언급하고 있으므로, ①이 글의 목적으로 가장 적절하다.

핵심 구문

10-13행 Dr. Delaper uses her writing experience [**to teach** her pupils {*how to connect* with their subjects [and] (*how to*) *make* their stories come alive for readers}].
- ▶ []: 목적을 나타내는 부사적 용법의 to부정사구
- ▶ { }: teach의 직접목적어로 how to connect와 (how to) make가 등위접속사 and로 병렬 연결

13-16행 By the end of the course, you can be confident in your ability [**to research** a person's life [and] (**to**) **compose** a biography worthy of his or her achievements].
- ▶ []: your ability를 수식하는 형용사적 용법의 to부정사구
- ▶ to research와 (to) compose가 등위접속사 and로 병렬 연결

어휘

primarily 주로 **consist of** …로 이루어지다[구성되다] **combine** 결합하다 **storytelling** 이야기하기 **aspect** 측면 **accepted** 용인된 **citation** 인용 **pupil** 학생, 제자 **come alive** 재미있어지다, 활기를 띠다 **compose** 작곡하다; *작성하다 **worthy of** …에 어울리는 **achievement** 업적, 성취

02 ②

지문 해석

/ 글의 요지 /

 슈퍼마켓에서 보통 포장이 되어 있지 않은 과일과 채소는 구매자들을 유혹하기 위해 건강 관련 선전을 하지 않는다. 그렇게 하는 것은 바로 가공식품들이다. '무지방'이나 '심장에 좋은'이라고 하는 선전은 'FDA 승인'이라는 말로 뒷받침되는데, 이것이 단지 광고가 아니라 과학이라는 것을 우리가 보장받을 수 있음을 의미한다. 그러나 이러한 식품 선전들 일부가 근거로 하는 과학적 연구는 미심쩍다. 한때 버터보다 더 건강에 좋다고 주장됐던 가공식품인 마가린은, 이제 신뢰를 잃었다. 그것은 트랜스 지방을 포함하는 것으로 나타났는데, 이것은 심장마비를 일으킬 수 있다. 슈퍼마켓 구매자들에게 금방 눈에 띄는 수많은 건강 관련 선전을 고려하면, 가장 건강에 좋은 식품에는 포장이 없다는 것이 역설적이다. 하지만 그것들의 침묵이 당신에게 좋지 않다는 의미로 가정하지는 마라. 그것은 전혀 사실이 아니다.

정답 풀이

주제가 뒷부분에 드러난 미괄식 구조의 글이다. 가공식품의 포장에서 볼 수 있는 건강에 좋나는 각종 신진 문구는 과학적으로 미심쩍으며, 오히려 좋은 식품에는 그러한 문구가 없다고 말하고 있으므로, ②가 글의 요지로 가장 적절하다.

핵심 구문

> **3-4행** **It is** the processed foods **that** *do so*.
> ▶ It is ... that ~: ~한 것은 바로 …이다 (강조구문)
> ▶ do so: 앞 문장의 make health claims to attract shoppers를 의미

> **4-7행** Claims of [**being** "fat free" and "heart healthy"] are backed by the words "FDA-approved," [*meaning* we can be assured {**that** this isn't just advertising—it's science}].
> ▶ 첫 번째 []: Claims와 동격
> ▶ 두 번째 []: 부대상황을 나타내는 분사구문
> ▶ { }: can be assured의 목적어로 쓰인 that절

> **7-9행** The scientific research [**that** some of these food claims are based on], however, is questionable.
> ▶ []: The scientific research를 선행사로 하는 목적격 관계대명사절

> **11-12행** It has been shown to contain trans fats, [**which** can lead to heart attacks].
> ▶ []: trans fats를 선행사로 하는 계속적 용법의 주격 관계대명사절

> **12-15행** **Given** the abundance of health-related claims [*that* jump out at supermarket shoppers], **it** is ironic [**that** the healthiest foods don't have packages].
> ▶ Given: '…을 고려하면'이라는 뜻의 전치사
> ▶ 첫 번째 []: health-related claims를 선행사로 하는 주격 관계대명사절
> ▶ it은 가주어이고 that절인 두 번째 []가 진주어

03 ②

지문 해석

/ 글의 제목 /

 다른 나라에서 특정 단어 또는 행동에 다른 의미가 있다는 것을 알게 되는 것이 놀랍지 않을 수도 있다. 예를 들어, 미국에서는 아이의 머리를 쓰다듬는 것이 다정한 것으로 여겨진다. 그러나 많은 불교 국가에서는 그것이 부적절하다고 생각되는데 머리는 몸의 성스러운 부분이라고 여겨지기 때문이다. 이와 같은 행동이 당신에게는 악의 없어 보일지도 모르지만, 그것이 불쾌감을 일으키고 그것에 대해 맞설지도 모른다. 이런 일이 일어나면 "화를 내면 안 됩니다" 또는 "그렇게 민감하게 굴지 마세요"와 같은 말로 응답하는 것을 피하는 것이 현명할 것이다. 대신, 귀를 기울이고 열린 태도를 가져라. 당신이 당신의 행동으로써 의도하는 것과 그것의 실제 영향 사이의 차이를 인식해라. 당신이 받는 반응을 숙고하고, 미래의 다문화 상호작용에서 더 사려 깊게 행동하도록 그것을 사용해라.

선택지 해석

① Slow the Conversation Down
 대화의 속도를 늦추어라

☑ Cultural Differences: Keep an Open Mind
 문화의 차이: 열린 마음을 가져라

③ See Conflict from the Outside
 갈등을 외부에서 바라보아라

④ Don't Let Your Objections Fade Away
 당신의 이의가 흐지부지되게 하지 말라

⑤ Look for Individuals, Not Stereotypes
 전형이 아니라 개인을 보아라

정답 풀이

주제가 뒷부분에 드러난 미괄식 구조의 글로, 문화의 차이에 따라 자신의 의도가 그대로 받아들여지지 않을 가능성이 있으므로 이 차이를 인식하고 받아들여야 한다는 글이다. 따라서 ②가 글의 제목으로 가장 적절하다.

핵심 구문

> **1-3행** **It** may not be surprising [**to learn** {*that* certain words or actions have a different meanings in different countries}].
> ▶ It은 가주어이고 to부정사구 []가 진주어
> ▶ { }: learn의 목적어로 쓰인 that절

> **5-7행** However, in many Buddhist countries [it **is thought** inappropriate] because [the head **is considered** a sacred part of the body].
> ▶ 두 개의 []: 각각 5형식 문장의 수동태로 「주어(목적어)+be p.p.+목적격 보어」의 형태 ➜ 수능 빈출 어법

13-14행 Recognize the difference between [**what** you intend by your actions] and their actual impact.

▶ []: between A and B의 A 부분에 쓰인 관계대명사절로 what은 선행사를 포함

수능 빈출 어법 　5형식 문장의 수동태

✔ 목적어와 목적격 보어가 있는 5형식 문장을 수동태로 만들 때 일반적으로 목적격 보어의 형태는 변하지 않는다.

e.g. You're not **allowed to take** photos at the museum.
박물관 안에서는 사진 찍는 것이 허용되지 않는다.

e.g. The employment rate **is expected to rise** next year.
취업률은 내년에 오를 것으로 예상된다.

✔ 사역동사나 지각동사가 쓰인 수동태 문장에서는 목적격 보어가 to부정사 또는 현재분사로 바뀐다

e.g. She **was made to leave** her home. (사역동사)
그녀는 집을 떠나도록 강요당했다.

e.g. The dog **was seen wandering** around the park. (지각동사)
그 개가 공원 주위를 돌아다니는 것이 목격되었다.

어휘

affectionate 다정한, 애정 어린 **pat** 쓰다듬다, 토닥거리다 **Buddhist** 불교도; *불교의 **inappropriate** 부적절한 **harmless** 해롭지 않은; *악의 없는 **offense** 위반, 반칙; *무례, 불쾌한 것 **confront** 직면하다; *맞서다 **respond** 응답하다 **sensitive** 세심한; *예민한 **recognize** 인식하다 **cross-cultural** 여러 문화가 섞인[혼재된] 문제 **conflict** 갈등 **objection** 이의, 반대 **stereotype** 전형, 고정관념

1-3행 [**Located** in the southwestern Turkey], Pamukkale is a popular health resort full of hot springs and limestone-studded terraces.

▶ []: Pamukkale를 수식하는 과거분사구

3-5행 It was gradually formed by flowing water [**that** deposited numerous calcium salts].

▶ []: flowing water를 선행사로 하는 주격 관계대명사절

5-7행 This created the appearance of a "cotton castle," [**which** is the literal translation of "Pamukkale."]

▶ []: a "cotton castle"을 선행사로 하는 계속적 용법의 주격 관계대명사절

12-15행 Since Hierapolis was designated a UNESCO World Heritage Site, all the hotels in the area **have been taken down** [*to protect* the ruins from the damage {*caused* by commercial overuse}].

▶ have been taken down: 현재완료 수동태로 과거부터 현재까지 허물어져 온 것을 나타냄

▶ []: 목적을 나타내는 부사적 용법의 to부정사구

▶ { }: the damage를 수식하는 과거분사구

어휘

hot spring 온천 **limestone** 석회암 **studded** 장식으로 붙인; *…이 많은 **terrace** 테라스; *계단식 대지 **numerous** 많은 **appearance** (겉)모습, 외관 **literal** 문자 그대로의 **translation** 번역 **abundant** 풍부한 **ruins** 유적(지) **spectacular** 장관을 이루는 **designate** 지정하다 **take down** …을 헐어버리다 **commercial** 상업적인 **overuse** 과도한 사용, 남용

04 ③

지문 해석 　　　　　　　　　　　　/ 내용 일치 /

터키 남서부에 위치한 파묵칼레는 온천과 석회암이 많은 계단식 비탈로 가득한 인기 있는 건강 휴양지이다. 그것은 수많은 칼슘염을 침전시킨 흐르는 물에 의해 형성되었다. 이것이 '목화의 성'의 모습을 만들어냈는데, 이것(=목화의 성)은 '파묵칼레'를 문자 그대로 번역한 것이다. 수천 년간, 사람들은 이곳의 온천에서 목욕을 해왔는데, 그 온천은 물속의 풍부한 탄산염 광물 때문에 눈과 피부에 좋다고 알려져 있다. 게다가, 근처의 고대 도시 유적인 히에라폴리스가 눈부신 풍경을 더해준다. 히에라폴리스가 유네스코 세계 문화유산으로 지정된 이후, 상업적 남용으로 생기는 손상으로부터 유적을 보호하기 위해 이 지역의 모든 호텔이 허물어졌다. 이러한 보호는 파묵칼레까지 확장되어, 이곳의 방문객들은 온천 보호를 돕기 위해 물속에서 신발 신는 것이 금지된다.

정답 풀이

① 칼슘염이 침전되어 만들어진 온천으로, 그 외관 때문에 '목화의 성'이라는 이름이 붙었다.

② 수천 년간 이용되어 온 터키의 온천이다.

③ 물속의 탄산염 광물이 눈과 피부에 좋다고 알려져 있다.

④ 인근의 히에라폴리스가 세계 문화유산으로 지정된 후, 지역 내의 호텔들이 철거되었다.

⑤ 온천을 보존하기 위하여 신발 착용을 금지하고 있다.

05 ⑤

지문 해석 　　　　　　　　　　　　/ 밑줄 어법 /

한때, 사람들은 자유 시간을 친구를 만나거나 그저 야외를 ① 즐기면서 보냈다. 그러나 오늘날 우리의 생활은 텔레비전, 스마트폰, 컴퓨터에 지배당한다. 그리고 하루하루 지나가면서, 우리는 기술에 더 의존하게 된다. 우리는 친구들이 설령 근처에 살더라도 ② 더 이상 그들을 매일 만나지 않는다. 대신 그들에게 그냥 문자 메시지를 보낸다. 그보다 더 안 좋은 것은, 기술이 우리를 덜 참을성 있게 만들었다는 점이다. 우리가 커피 머신에서 바로 커피를 받지 못하면, 우리는 불안해진다. 영화가 다운로드되기를 기다리는 것은 우리를 ③ 짜증 나게 한다. 우리는 ④ 참을성이 없어졌는데도, 기술이 우리 생활에 미친 역효과를 좀처럼 인식하지 못한다. 기술이 긍정적인 영향을 ⑤ 미친 몇몇 분야가 분명히 존재한다. 그러나, 우리의 개인 생활을 변화시킨 부정적인 결과는 큰 우려의 원인일 것이다.

정답 풀이

⑤ 관계사절

There are clearly some fields which(→ where 또는 in[on] which) technology has had a positive impact.

▶ which … impact는 선행사 some fields를 수식하는 관계사절이다. 이때 관계사가 관계사절 내에서 부사의 역할(in[on] some fields)을 하므로 which는 where 또는 in[on] which로 고쳐 써야 한다.

선택지 풀이

① 동명사 구문

Once, people **spent** their free time **meeting** friends or just **enjoying** the outdoors.

▶ '…하며 시간을 보내다'라는 뜻의 「spend time v-ing」 구문이며 meeting과 enjoying이 등위접속사 or로 병렬 연결

② 부정 구문

We **no longer** meet our friends every day, even if they live nearby.

▶ no longer: 더 이상 …않다

③ 수 일치

[**Waiting** for movies to download] **annoys** us.

▶ []: 동명사구가 주어로 쓰인 경우 단수 취급하여 동사도 단수형으로 씀

④ 형용사의 도치 구문

[**Impatient** as we've become], we rarely recognize the adverse effects [*that* technology has had on our lives].

▶ 첫 번째 []: 형용사 impatient가 강조되어 도치된 구문으로 양보의 의미를 나타냄 (← Although we've become impatient)

▶ 두 번째 []: the adverse effects를 선행사로 하는 목적격 관계대명사절

어휘

dominate 지배하다 **dependent on** …에 의지[의존]하는 **nearby** 인근의; *인근에 **patient** 환자; *참을성 있는 (↔ **impatient** 참을성 없는) **immediately** 즉시 **anxious** 불안해하는 **annoy** 짜증나게 하다 **adverse** 부정적인, 불리한 **positive** 긍정적인 (↔ **negative** 부정적인) **consequence** 결과 **concern** 걱정, 우려

06 ⑤

지문 해석 　　　　　　　　　　　　　　　　　　/ 지칭 추론 /

한번은 내가 지도하는 휠체어 농구단과 함께 뉴욕 시에서 열리는 토너먼트로 가는 비행기를 타고 있었다. 공항에서, ① 자신의 휠체어를 타고 있던 선수들 중 한 명이 나와 함께 비행기의 탑승 수속을 하러 갔다. 카운터에서, 탑승 수속 직원이 나에게 다음과 같은 질문들을 했다. ② 그녀가 혼자서 공항을 돌아다닐 수 있나요? 그녀는 비행기에 탑승하는 것을 도와줄 누군가가 필요할까요? 그 선수와 나는 충격을 받았다. 왜 그 직원은 ③ 그녀가 이러한 질문들에 스스로 답할 수 없다는 느낌을 받았을까? 나는 답변을 생각해 내기 시작했는데, 그 선수가 나를 제치고 나서서, ④ 자신의 기능적인 능력에 대해 그녀에게 강한 어조의 답변을 했다. 그녀의 얼굴이 붉어졌을 때, 나는 휠체어를 타는 사람들의 능력에 대한 ⑤ 그녀의 시각이 완전히 바뀌었음을 알았다.

정답 풀이

⑤는 탑승 수속 직원을 가리키고, 나머지는 모두 화자와 함께 있던 휠체어를 탄 선수를 가리킨다.

핵심 구문

> **3-5행** At the airport, one of the players, [**who** was in her wheelchair], went with me [*to check in* for our flight].
>
> ▶ 첫 번째 []: one of the players를 선행사로 하는 계속적 용법의 주격 관계대명사절
>
> ▶ 두 번째 []: 목적을 나타내는 부사적 용법의 to부정사구

> **9-11행** Why did she have the impression [**that** she wasn't able to answer these questions herself]?
>
> ▶ []: the impression을 보충 설명하는 동격의 that절

> **13-16행** When her face turned red, I knew [**that** her view of the capabilities of people in wheelchairs *had been* forever *changed*].
>
> ▶ []: knew의 목적어로 쓰인 that절
>
> ▶ had been changed: 과거완료 수동태로, 내가 알기 이전에 그녀의 시각이 먼저 바뀌었음을 나타냄 ○수능 빈출 어법

수능 빈출 어법　완료형 수동태

✓ **기본형**: have been p.p. (…되었다, … 당해 왔다)

✓ **수동태(be p.p.)의 be동사를 완료형(have p.p.)으로 바꾸어 나타낸 수동태를 말한다.**

have	+	p.p.		〈완료형〉
	+	be	+ p.p.	〈수동형〉
have	+	been	+ p.p.	〈완료형 수동태〉

e.g. The chair **has** just **been moved**. (현재완료 수동태)
그 의자는 금방 옮겨졌다.

e.g. I heard that the case **had** already **been solved**.
(과거완료 수동태)
나는 그 사건이 이미 해결되었다고 들었다.
(내가 들은 때보다 사건이 먼저 해결되었다는 것을 의미)

어휘

check in 탑승 수속을 밟다 **attendant** 종업원, 안내원 **get around** 돌아다니다 **impression** 인상, 느낌 **think up** …을 생각해 내다 **response** 응답 **beat ... to it** …보다 먼저 하다 **strongly worded** 강한 어조의 **functional** 기능적인 **capacity** 용량; 수용력; *능력 **capability** 능력, 역량

07 ③

지문 해석 　　　　　　　　　　　　　　　　　　/ 빈칸 추론 /

기업이 그들이 수집하는 방대한 양의 데이터를 어떻게 저장하고 관리해야 하는지에 대해 많은 논의가 있었다. 하지만 의사결정자들이 이 데이터를 이용하고 분석하는 방법이 훨씬 더 중요할지도 모른다. 이것을 효과적으로 하려면, 그들이 큰 그림을 파악하도록 해주는 방식으로 데이터를 시각화할 수 있어야 한다. 끝없는 페이지의 글과 셀 수 없는 숫자들을 꼼꼼히 읽는 것은, 당신이 전체 숲을 볼 수 있어야 할 때 한 번에 나무 한 그루씩만 보는 것과 같다. 이것이 바로 도표와 그래프가 도움이 되는 지점이다. 한 조사 기관은 그러한 도구들을 이용하는 관리자들이 데이터를 완전히 이해하고 그 안에서 유행을 읽어낼 가능성이 약 10% 높다는 것을 발견했는데, 그것이 그들이 더 나은 결정을 하도록 도와줄 수 있다. 그러니 당신이 압도적인 양의 데이터를 마주했을 때는, 필요한 정보를 쉽게 찾을 수 있도록 그래프 표현을 활용해라.

선택지 해석

① combine 결합하다
② reduce 줄이다
✓ visualize 시각화하다
④ explain 설명하다
⑤ reconsider 재고하다

정답 풀이

방대한 데이터를 글이나 숫자 대신 도표 또는 그래프로 나타내면 큰 그림을 파악하기가 쉽다는 내용이므로, 빈칸에는 ③이 가장 적절하다.

핵심 구문

1-3행 Much has been said about [**how** companies should store and manage the huge amounts of data {(*that*/*which*) they collect}].
► []: 전치사 about의 목적어로 쓰인 의문사절
► { }: the huge amounts of data를 선행사로 하는 목적격 관계대명사절로 관계대명사 that 또는 which가 생략됨

5-7행 [**To do** this effectively], they have to be able to visualize the data in a way [*that* **allows** them **to grasp** the big picture].
► 첫 번째 []: 목적을 나타내는 부사적 용법의 to부정사구
► 두 번째 []: a way를 선행사로 하는 주격 관계대명사절
► allow+O+to-v: …가 ~하게 해주다

7-10행 [**Reading** through endless pages of text and countless numbers] is like looking at one tree at a time [*when* you need to be able to see the whole forest].
► 첫 번째 []: 주어로 쓰인 동명사구
► 두 번째 []: 때를 나타내는 부사절

11-15행 One research company found [**that** managers {*who* use such tools} are about ten percent more likely to fully understand and see trends in data], [**which** can help them make better decisions].
► 첫 번째 []: found의 목적어로 쓰인 that절
► { }: managers를 선행사로 하는 주격 관계대명사절
► 두 번째 []: 첫 번째 []를 선행사로 하는 계속적 용법의 주격 관계대명사절

어휘

store 저장[보관]하다 **grasp** 붙잡다; *파악하다 **countless** 무수한, 셀 수 없이 많은 **come to the rescue** 구출하다 **be faced with** …에 직면하다 **overwhelming** 압도적인 **graphic** 그래픽[도표]의 **representation** 표현, 묘사

08 ④

지문 해석 / 문장 삽입 /

잠자는 인간과 원숭이 유아[새끼]는 둘 다 가끔 미소와 비슷한 얼굴 움직임을 보인다. '자연적인 미소'라고 알려진 이 표정들은 보통의 미소보다 훨씬 짧은 시간 동안 지속된다. 이것들은 렘수면 기간 사이에 일어나며, 완전하고 대칭적인 미소보다는 불균등한 반쪽짜리 미소인 경향이 있다. 어떤 과학자들은 인간 아기들의 자연적인 미소의 목적이 사랑스러워 보임으로써 부모와 자식 간의 유대를 강화하는 것이라고 생각한다. 그러나 연구들은 원숭이 새끼의 자연적인 미소가 사실 기쁨의 감정을 표현하는 것이 아니라는 사실을 시사한다. 대신, 그것들은 원숭이가 집단의 더 강한 구성원들에게 짓는 얼굴 표정과 더 긴밀하게 관련되어 있다. 연구는 또한, 인간과 원숭이 유아[새끼]의 '자연적인 미소'가 얼굴 근육을 발달하는 데 도움을 준다는 사실을 보여 주었다.

정답 풀이

인간과 원숭이 유아[새끼]가 수면 중에 '자연적인 미소'를 짓는 이유를 설명하는 글이다. 주어진 문장은 역접의 연결어 However로 시작하여 원숭이 새끼의 자연적인 미소에 관한 연구 결과를 이야기하고 있으므로 인간 아기가 미소 짓는 이유를 설명하는 문장 뒤인 ④에 오는 것이 적절하다. ④ 바로 뒤 문장에서 원숭이의 미소가 사실은 (기쁨 표현이 아니라) 집단의 강한 구성원에게 짓는 표정에 가깝다고 말하고 있으므로, 다시 한번 ④가 맞는 위치임을 확인할 수 있다.

핵심 구문

10-14행 Some scientists believe [**that** the purpose of spontaneous smiles in human babies is {*to make* them seem adorable |and| thereby (to) *strengthen* the parent-child bond}].
► []: believe의 목적어로 쓰인 that절
► { }: is의 보어로 쓰인 명사적 용법의 to부정사구이며, to make와 (to) strengthen이 등위접속사 and로 병렬 연결

14-16행 Instead, they are more closely related to the facial expressions [(*that*/*which*) monkeys make to more powerful members of their group].
► []: the facial expressions를 선행사로 하는 목적격 관계대명사절로 관계대명사 that 또는 which가 생략됨

어휘

suggest 제안하다; *암시하다, 시사하다 **spontaneous** 자발적인, 자연적인 **infant** 유아 **pleasure** 기쁨 **occasionally** 가끔 **facial** 얼굴의 **uneven** 고르지 않은, 균등하지 않은 **symmetrical** 대칭의 **adorable** 사랑스러운 **thereby** 그렇게 함으로써 **strengthen** 강화하다 **muscle** 근육

09 ③

지문 해석 / 무관한 문장 /

과거에 스트레스 관리 프로그램은 개인의 신체적인 건강에만 집중하는 경향이 있었다. 이런 프로그램들은 스트레스와 질병의 연결 고리에 초점을 맞추었고 따라서 스트레스의 신체적인 증상에 대처할 필요성을 강조했다. 이것은 주로 근육 긴장을 줄이는 데 도움을 주는 휴식 기법을 가르침으로써 이루어졌다. (어떤 연구들에 따르면, 비타민 D 결핍은 만성적인 근육 긴장의 일반적인 원인이다.) 그러나 이런 프로그램들은 사람들이 그들이 경험하고 있는 스트레스의 정신적, 정서적, 영적 원인에 대처하는 데는 별로 도움을 주지 못했다. 이런 이유로, 참가자들은 그들의 스트레스 증상이 돌아오기 전에 그저 단기적인 완화만 경험하는 경향이 있었다. 요즘은, 참가자들이 그저 그것들(=스트레스와 그 증상)을 없애려고 시도하기보다는 스트레스와 그 증상을 모두 관리하도록 훈련하는 프로그램을 찾는 것이 더 일반적이다.

정답 풀이

예전의 스트레스 관리 프로그램이 신체적인 스트레스 증상 완화에 초점을 맞추던 것과 달리, 요즘의 프로그램은 스트레스 자체를 관리하는 방법도 포함한다는 내용의 글이다. ①, ②번 문장에서는 예전 스트레스 관리 프로그램의 특징을 설명하고 ④, ⑤번 문장에서는 그런 프로그램의 한계를 지적하는 데 반해 ③번 문장은 스트레스 관리와 전혀 관계가 없으므로 ③이 글 전체의 흐름과 관계 없는 문장이다.

핵심 구문

> **6-8행** This was accomplished mainly by [**teaching** relaxation techniques {*that* could help decrease muscle tension}].
> ► []: 전치사 by의 목적어로 쓰인 동명사구
> ► { }: relaxation techniques를 선행사로 하는 주격 관계대명사절
>
> **10-13행** However, these programs did little to **help** people **deal with** the mental, emotional, and spiritual causes of the stress [(*that/which*) they were experiencing].
> ► help+O+(to-)v: …가 ~하는 것을 돕다
> ► []: the stress를 선행사로 하는 목적격 관계대명사절로 관계대명사 that 또는 which가 생략됨
>
> **16-19행** These days, **it** is more common [**to find** programs {*that* train participants to manage both stress and its symptoms rather than simply attempting to get rid of them}].
> ► it은 가주어이고 to부정사구 []가 진주어
> ► { }: programs를 선행사로 하는 주격 관계대명사절
> ► both A and B: A와 B 둘 다

어휘

disease 질병 **emphasize** 강조하다 **address** 말을 걸다; *(문제 등을)* 다루다, 처리하다 **symptom** 증상 **accomplish** 완수하다, 해내다 **mainly** 주로 **deficiency** 결핍 **chronic** 만성적인 **mental** 정신의, 마음의 **emotional** 감정적인, 정서적인 **spiritual** 영적인 **participant** 참가자 **get rid of** …을 제거하다

10 ①

지문 해석
/ 요약문 완성 /

1967년, 미군은 군의 일부 레이더 시스템이 소련에 의해 전파 방해를 당했다고 생각하며 전쟁에 참전할 준비를 했다. 다행히도, 비참한 조치가 취해지기 전에 일기예보관들이 거대한 태양 폭풍이 지구 상의 레이더 통신을 방해하고 있었다고 미국 정부에 알렸다. 그 결과, 미군은 철회하겠다는 결정을 빠르게 내렸다. 이 이야기는 지구과학과 우주 연구가 둘 다 국가 보안 활동에 포함되기에 이른 이유의 좋은 예다. 태양 및 지자기 폭풍 연구에 대한 미국의 투자가 없었더라면, 어쩌면 핵전쟁이 일어났을지도 모른다. 이 사건은 늘 준비되어 있는 것이 얼마나 중요한지에 대한 중요한 교훈 역할을 했다.

> → 과학적인 지식은 미국이 실수로 소련을 공격하는 것을 막아, 다양한 지식을 갖는 것의 가치를 보여 주었다.

선택지 해석

	(A)		(B)
✓	attacking 공격하는	…	value 가치
②	contacting 접촉하는	…	method 방법
③	contacting 접촉하는	…	difference 차이
④	imitating 모방하는	…	value 가치
⑤	attacking 공격하는	…	difference 차이

정답 풀이

미국에서 지구과학과 우주 연구를 한 덕분에 소련과의 전쟁을 막을 수 있었다는 내용으로 다양한 분야를 연구하는 것의 가치를 알 수 있으므로 빈칸에는 각각 attacking과 value가 들어가는 것이 가장 적절하다.

핵심 구문

> **11-14행** **Had it not been for** the United States' investment in solar and geomagnetic storm research, a nuclear war **could have** potentially **occurred**.
> ► '…가 없었다면 ~했을 텐데'의 뜻인 「If it had not been for … , 주어+조동사의 과거형+have p.p.」 형태의 가정법 과거완료 구문으로, if가 생략되면서 도치가 일어나 had가 앞으로 나옴 ◎수능 빈출 어법
>
> **14-16행** This incident served as an important lesson on [**how** vital *it* is {*to* always *be* prepared}].
> ► []: 전치사 on의 목적어로 쓰인 의문사절
> ► 의문사절 내에서 it은 가주어이고 to부정사구 { }가 진주어
>
> **17-20행** Scientific knowledge **prevented** the US **from** mistakenly **attacking** the Soviet Union, [*showing* the value of having a wide range of knowledge].
> ► prevent+O+from v-ing: …가 ~하지 못하게 하다
> ► []: 동시동작을 나타내는 분사구문

수능 빈출 어법 if의 생략과 도치

✓ 가정법 문장의 if절에서 동사가 were, had, should인 경우 if를 생략할 수 있으며, 이때 주어와 동사의 위치가 바뀐다.

e.g. **Were it** not for the Internet, our life **would be** inconvenient.
(= If it were not for the Internet, … .)
인터넷이 없다면 우리의 삶은 불편할 것이다.

e.g. **Had I** known about her birthday, **I would have given** her a gift. (= If I had known about her birthday, … .)
내가 그녀의 생일을 알았다면 그녀에게 선물을 주었을 것이다.

어휘

military 군대 **weather forecaster** 기상예보관 **alert** (위험 등을) 알리다 **solar storm** 태양 폭풍 **disrupt** 방해하다 **back down** 퇴각하다, 철회하다 **geoscience** 지구과학 **incorporate** 포함하다 **security** 보안, 안보 **investment** 투자 **geomagnetic** 지자기의 **potentially** 어쩌면 **incident** 사건 **vital** 필수적인 **a wide range of** 광범위한, 다양한

06회 수능 빈출 어휘

1 두 나라 사이의 정치적 긴장과 갈등이 증가할 것 같다.
2 처참한 지진 때문에 그 도시는 심하게 파괴되었다.
3 우리는 의미 있는 결론을 도출하기 위해 조사 자료를 분석해야 한다.
4 지구의 대기에는 풍부한 질소가 있다.
5 우리가 음식을 먹으면 우리 몸의 장기들이 그것을 에너지로 전환한다.

07회 미니 모의고사

01 ③	02 ⑤	03 ③	04 ③	05 ④
06 ④	07 ②	08 ⑤	09 ⑤	10 ③

07회 수능 빈출 어휘

1 component 2 profitable 3 suppress
4 inhabitant 5 distracted

01 ③

지문 해석 / 함의 추론 /

어린 아이들이 채소를 먹게 하는 것은 어려울 수 있다. 어떤 부모들은 반심리학을 이용하는 것이 그것을 더 쉽게 한다는 것을 알아냈다. 그러나 이 방법은 편식하는 사람에게만 효과가 있는 것은 아니다. 그것은 또한 아이들이 그들의 장난감을 치우거나 제시간에 잠자리에 들게 하는 데에도 쓰일 수 있다. 비결은 '반발'이라고 불리는 것인데, 이것은 근본적으로 우리의 자유를 보호하려는 욕구이다. 누군가가 우리가 할 수 있는 것을 제한하려고 할 때, 우리는 자연스럽게 저항한다. 그러므로, 부모는 "너는 브로콜리를 하나도 먹을 수 없어."라고 말할 수도 있다. 아이들이 이것을 들으면, 그들은 그들의 자유를 빼앗긴 것처럼 느낀다. 이것은 갑자기 브로콜리를 먹는다는 생각을 매력적으로 들리게 만든다. 이러한 심리학적 기법은 십 대와 2세에서 4세 사이의 아이들에게 가장 효과가 있다. 그러나, 그것은 고집스럽거나 과도하게 감정적인 사람 누구에게든 효과적으로 이용될 수 있다.

선택지 해석

① Allowing kids to eat whatever they ask for
아이들이 요구하는 것은 무엇이든 먹게 해 주는 것

② Respecting parents' right to do what they want
부모가 원하는 것을 할 권리를 존중하는 것

③ Setting a limit on what kids can do
아이들이 할 수 있는 것에 제한을 두는 것

④ Treating kids the way they want to be treated
아이들이 대우받기 원하는 방식으로 그들을 대우해 주는 것

⑤ Criticizing kids who oppose their parents' opinions
부모의 의견에 반대하는 아이들을 비판하는 것

정답 풀이

'아이들에게 어떤 일을 할 수 있는 자유를 제한하면' 아이들은 오히려 그 일을 하려고 하는 반발심이 생기므로, 이러한 반심리학을 이용하면 아이들에게 당신이 원하는 일을 하도록 유도하기 쉬워진다는 내용이다. 따라서 ③이 밑줄 친 부분이 의미하는 바로 가장 적절하다.

핵심 구문

> 1-2행 **It** can be difficult [**to** *make* young children *eat* vegetables].
> ► It은 가주어이고 to부정사구 []가 진주어 ⊙수능 빈출 어법
> ► make+O+동사원형: …가 ~하게 하다

6-8행 The key is something [**called** *reactance*], [*which* is basically our desire {**to protect** our freedoms}].
► 첫 번째 []: something을 수식하는 과거분사구
► 두 번째 []: *reactance*를 선행사로 하는 계속적 용법의 주격 관계대명사절
► { }: our desire를 수식하는 형용사적 용법의 to부정사구

15-16행 However, it can be used effectively on anyone [**who** is stubborn or overly emotional].
► []: anyone을 선행사로 하는 주격 관계대명사절

수능 빈출 어법 「It ... to-v」 가주어-진주어 구문

✔ to부정사(구)가 주어로 쓰인 경우 보통 진주어인 to부정사(구)를 뒤로 보내고 빈자리에 가주어 it을 쓴다.
✔ 이때 it은 형식적인 주어이므로 구체적인 의미를 갖지 않는다.
✔ 자주 쓰이는 구문: 「It is+형용사+to-v」(…하는 것은 ~하다)
 e.g. **It** is difficult **to persuade** him.
 그를 설득하는 것은 어렵다.

✔ 의미상 주어
1) to부정사의 실행위자를 의미상 주어라고 하고 to부정사 앞에 「for+목적격」의 형태로 쓴다.
 e.g. *It* was important **for her** *to know* the truth.
 그녀가 진실을 아는 것은 중요한 일이었다.
2) 사람의 성격을 나타내는 형용사(kind, nice, rude, silly 등) 뒤에는 「of+목적격」으로 쓴다.
 e.g. *It* is so <u>kind</u> **of you** *to help* me.
 네가 나를 도와주다니 정말 친절하구나.

어휘

reverse 반대의 psychology 심리학 (® psychological 심리학적인) method 방법 picky 까다로운 basically 근본적으로 desire 욕구, 욕망 limit 제한하다; 제한 resist 저항하다 appealing 매력적인, 흥미로운 effectively 효과적으로 stubborn 고집이 센 overly 과도하게, 몹시 emotional 감정적인 문제 respect 존경하다; *존중하다 criticize 비판하다 oppose 반대하다

02 ⑤

지문 해석 / 글의 요지 /

언젠가 세미나에서 한 연설가가 기발한 방법을 사용하며 청중들에게 중요한 교훈을 가르쳐주었다. 그는 풍선을 나누어주고 모두에게 매직펜으로 풍선에 자신의 이름을 쓰게 했다. 그러고 나서 그는 그 풍선들을 모두 다른 방에 넣어 두고 그 그룹에 자신들의 것을 찾아오도록 보냈다. 사람들은 어쩔 줄 몰라하며 서로 부딪히기 시작했는데, 오 분이 지난 후에도 (풍선을 찾는 데) 성공한 사람은 없었다. 그러자 연설가는 모두에게 아무 풍선이나 하나를 가지고 와서 그 위에 이름이 적혀 있는 사람에게 그것을 전해주라고 했다. 고작 이삼 분 만에, 모든 풍선이 제 주인에게로 돌아갔다. 연설가는 이 상황이 실제 삶에서 일어나는 일과 매우 비슷하다고 설명했는데, 우리가 서로의 삶에 기쁨을 가져다주면 훨씬 더 쉽게 모두가 그것을(=행복을) 성취할 수 있음에도, 자신만을 위한 행복을 찾느라 홀로 분투한다는 것이다.

정답 풀이

주제문이 마지막 문장에 드러난 미괄식 구조의 글이다. 각자 자신의 풍선을 찾으려 할 때보다 다른 사람의 풍선을 찾아 줄 때 풍선을 더 쉽고 빠르게 찾을 수 있었던 경험을 행복을 찾는 우리의 모습에 비유한 일화를 소개하고 있다. 다른 사람을 행복하게 해줌으로써 내가 행복할 수 있다는 내용이므로 ⑤가 글의 요지로 가장 적절하다.

핵심 구문

> **8-10행** Then the speaker **asked** everyone [**to collect** any
> S V O OC₁
> single balloon and (**to**) **deliver** it to the person {*whose*
> OC₂
> *name was on it*}].
> ► ask+O+to-v: …가 ~하도록 요청하다
> ► { }: the person을 선행사로 하는 소유격 관계대명사절
>
> **12-16행** The speaker explained [**that** this situation is a
> lot like {*what* happens in real life}: We struggle alone
> {**trying** to find happiness for ourselves}, even though we
> could all achieve it much more easily by bringing joy into
> each other's lives].
> ► []: explained의 목적어로 쓰인 that절
> ► 첫 번째 { }: 전치사 like의 목적어로 쓰인 관계대명사절로 what은 선행사를 포함
> ► 두 번째 { }: 동시동작을 나타내는 분사구문

어휘

audience 청중, 관중 **pass out** 나누어주다 **panic** 공황 상태에 빠지다, 허둥대다 **bump into** …에 부딪치다 **struggle** 몸부림치다, 분투하다 **achieve** 달성하다, 성취하다

03 ③

지문 해석 / 글의 주제 /

Ifalik이라는 작은 환상 산호섬의 주민들은 위해가 임박한 것처럼 보일 때 사람이 경험하는 감정에 대해 rus라는 단어를 사용한다. 언뜻 보기에 rus는 영어 단어 'fear'와 동등한 것으로 보인다. 그러나 이것은 별로 정확하지 않은데, rus는 또한 어머니가 자기 아이가 죽을 때 어떻게 느끼는지 묘사할 수 있기 때문이다. 영어에서는 이 상황에 'fearful'보다 'sad'가 사용될 가능성이 훨씬 높다. 게다가, rus를 일으킬지도 모를 상황을 가리키기 위해 metagu라는 단어가 그 섬사람들에 의해 사용된다. 그것은 'social anxiety'라는 용어와 비슷해 보이지만, 이번에도 그 번역은 이상적이지 않다. metagu는 'social anxiety'와는 달리, 유령과의 맞닥뜨림도 묘사할 수 있다. 이러한 차이의 한 가지 이유는 영어가 감정의 질과 강도에 초점을 맞춘다는 점이다. 반면, Ifalik의 언어는 감정의 근원과 그것이 일어나는 맥락에 초점을 맞춘다.

선택지 해석

① cultural differences in parenting methods
 자녀를 양육하는 방법에서의 문화 차이

② the origins of culturally universal human emotions
 문화적으로 보편적인 인간 감정의 근원

✔️③ the difficulty of translating one language to another
 한 언어를 다른 언어로 번역하는 것의 어려움

④ methods of showing cultural differences through language
 언어를 통해 문화적 차이를 드러내는 방법

⑤ effective ways to differentiate subtle meanings of languages
 언어의 미묘한 의미들을 구별하는 효과적인 방법

정답 풀이

주제문이 마지막 두 문장에 드러난 미괄식 구조의 글이다. Ifalik의 단어 rus와 metagu를 예로 들어 그 단어들을 영어로 번역하기 어렵다는 사실을 보여 준 후 뒤에서 그 이유를 제시하고 있으므로 ③이 글의 주제로 가장 적절하다.

핵심 구문

> **1-3행** The inhabitants of a small atoll [**called** Ifalik]
> use the word *rus* for the feeling [(*that/which*) one
> experiences when harm appears to be imminent].
> ► 첫 번째 []: a small atoll을 수식하는 과거분사구
> ► 두 번째 []: the feeling을 선행사로 하는 목적격 관계대명사절로 관계대명사 that 또는 which가 생략됨
>
> **5-7행** However, this is not quite correct, as *rus* can also describe [**how** a mother feels when her child dies].
> ► []: describe의 목적어로 쓰인 의문사절
>
> **8-10행** Additionally, the word *metagu* is used by the islanders [**to refer to** situations {*that* may cause *rus*}].
> ► []: 목적을 나타내는 부사적 용법의 to부정사구
> ► { }: situations를 선행사로 하는 주격 관계대명사절

어휘

harm 해, 피해 **imminent** 금방이라도 닥칠 듯한, 임박한 **at first glance** 언뜻 보기에는, 첫눈에는 **islander** 섬사람 **ideal** 이상적인 **encounter** 맞닥뜨리다; *접촉, 조우 **quality** 질(質) **origin** 기원, 근원 **context** 맥락 문제 **parent** 자녀를 양육하다 **universal** 일반적인; *보편적인 **differentiate** 구별하다 **subtle** 미묘한

04 ③

지문 해석 / 글의 제목 /

농업 생산성은 지난 세기에 걸쳐 빠르게 상승해 왔지만, 농업 관련 인구는 상당 규모로 또는 안정적으로 유지되지 않았다. 예를 들자면, 캐나다는 농작물이 풍부하지만, 그곳에 사는 농민들의 수는 1940년대 이후로 약 75% 감소했다. 이러한 하락세는 계속 이어지는데 젊은 사람들이 오늘날 농장보다는 도시에서 일하기를 선호하기 때문이다. 놀랄 것도 없이, 똑같은 추세가 꾸준히 증가하는 농부의 평균 연령과 함께 많은 선진국에 존재하고 있다. 농작물 가격이 하락하여 농사의 수익성이 줄어들고 있는 점을 고려하면, 많은 젊은 노동자가 시골로 이동하기를 원할 것 같지 않다. 현재로써는, 농작물 생산에 있어 위기가 예상되지는 않는다. 그러나 농업 노동력의 부족이 아마 향후 십 년 안에 코앞에 닥칠 것인데, 그때는 오늘날의 농부들이 은퇴 연령에 이른다.

① A Crisis at Hand: Decreasing Farm Earnings
코앞에 닥친 위기: 감소하는 농가 수익

② How Can We Minimize the Agricultural Youth Drain?
농사짓는 청년의 유출을 어떻게 최소화할 수 있는가?

☑ The Shrinking and Aging of the Farming Workforce
농업 노동력의 감소와 노화

④ Exciting New Trends in Agricultural Technology
농업 기술의 흥미로운 새로운 경향

⑤ Why Countries Are Encouraging Agricultural Labor
국가들은 왜 농업 노동을 장려하고 있는가

정답 풀이

처음과 마지막에 주제문을 제시하는 양괄식 구조의 글이다. 젊은 세대가 농업을 기피함에 따라 농업 인구가 고령화되고 감소하는 문제를 지적하는 내용이므로, ③이 글의 제목으로 가장 적절하다.

핵심 구문

11-13행 **Given that** crop prices are decreasing and making farming less profitable, *it*'s unlikely [*that* many young workers will want to move to rural areas].
► Given that ...: ···라는 점을 고려하면
► it은 가주어이고 that절 []가 진주어

15-17행 However, a shortage of agricultural labor **may well** be at hand in the next decade, [*when* today's farmers reach the age of retirement].
► may well ...: 아마 ···일 것이다
► []: the next decade를 선행사로 하는 계속적 용법의 관계부사절

어휘

agricultural 농업의 **productivity** 생산성 **involved in** ···에 관여하는 **sizeable** 많은, 상당한 **stable** 안정적인 **plentiful** 풍부한 **downward** 하향의 **along with** ···와 함께 **steadily** 꾸준히 **unlikely** ···할 것 같지 않은 **rural** 시골의 **as of now** 현재로써는 **crisis** 위기 **shortage** 부족 **at hand** 가까이에 (있는) **decade** 10년 **age** 나이; 나이를 먹다 **retirement** 은퇴 [문제] **minimize** 최소화하다 **drain** 유출, 고갈 **shrink** 감소하다 **encourage** 격려 [장려]하다

05 ④

지문 해석 / 내용 일치 /

세상에서 가장 이상하게 보이는 동물 중 하나는 오카피인데, 그것은 콩고의 열대 우림에 산다. 오카피는 기린의 가까운 친척이다. 그것은 (기린과) 비슷한 방식으로 걷지만, 목은 훨씬 더 짧다. 그것을 매우 특이하게 만드는 것들 중 하나는 몸에 있는 무늬들이다. 그것(=오카피)은 몸의 색이 대부분 완전한 갈색이지만, 다리와 엉덩이 부분에는 얼룩말 같은 줄무늬가 있다. 이 줄무늬들은 뛰어난 위장 수단이 되어줌으로써, 오카피가 서식지에 잘 섞여 들도록 도와준다. 오카피는 혀를 사용해 나무와 관목에서 싹과 잎사귀를 따서 먹는다. 흥미롭게도, 그것의 혀는 매우 길어서 눈꺼풀과 귀를 청소하는 데 쓰일 수 있다. 2013년 이후로, 오카피들은 멸종 위기종으로 분류되고 있다. 사실상, 야생에는 그것들이 약 2만 마리만 남아 있다.

정답 풀이

① 기린보다 목이 짧다.
② 다리와 엉덩이 부분에만 줄무늬가 있다.
③ 줄무늬가 서식지에 맞는 얼룩덜룩한 색상이라서 위장 수단이 된다.
④ 긴 혀로 눈꺼풀과 귀를 청소할 수 있다.
⑤ 2013년 이후로 멸종 위기종으로 분류되었다.

핵심 구문

5-6행 One of the things [**that** makes it so unusual] is its body markings.
► []: One of the things를 선행사로 하는 주격 관계대명사절

8-9행 These stripes make for excellent camouflage, [**helping** the okapi blend in with its habitat].
► []: 연속상황을 나타내는 분사구문

11-13행 Interestingly, its tongue is **so** long **that** it can be used [*to clean* its eyelids and ears].
► so ... that ~: 너무 ···해서 ~하다
► []: 목적을 나타내는 부사적 용법의 to부정사구

어휘

rainforest (열대) 우림 **relative** 친척 **unusual** 특이한 **marking** 무늬, 반점 **camouflage** 위장 **blend in** 조화를 이루다, (주위 환경에) 섞여 들다 **habitat** 서식지 **bud** 싹 **shrub** 관목 **classify** 분류[구분]하다 **endangered** 멸종 위기에 처한

06 ④

지문 해석 / 선택 어법 /

채색화 또는 소묘 같은 이미지가 잘 만들어질 때, 감상자는 그 장면 속에 있는 것을 쉽게 상상할 수 있다. 영화에서처럼 움직임을 (A) 추가하는 것은 이런 감각을 더욱 고조시킨다. 감상자가 움직임을 볼 때, 그들은 시간의 흐름을 경험하고, 그것은 그들의 현실 인식에 큰 영향을 미친다. 이것은 또한 온라인 공간에도 적용되는데 그곳에서는 움직임이 더 자연스럽고 그럴듯하게 (B) 인식된다. 인터넷의 생명 초기에, 글자가 번쩍이게 하는 능력이 웹 사이트의 HTML 코드에 쓰였다. 이에 뒤따라, gif 애니메이션과 같은 새로운 형식과 자바와 플래시 같은 프로그래밍 언어가, 현실적이고 진짜 같은 온라인 세계라는 인상을 (C) 강화하는 웹 사이트들에 더욱 눈길을 사로잡는 움직임을 가져왔다.

정답 풀이

(A) 뒤의 heightens가 문장의 동사이므로 문장의 주어 역할을 할 수 있는 동명사 Adding이 와야 한다.
(B) 관계사절의 주어인 movement가 인식되는 대상이므로 수동태인 be perceived가 적절하다.
(C) websites를 선행사로 하는 주격 관계대명사가 와야 하므로 that이 적절하다.

핵심 구문

4-7행 When viewers see movement, they experience the passing of time, [**which** has a big influence on their perception of reality].
► []: 앞 절 전체를 선행사로 하는 계속적 용법의 주격 관계대명사절

[7-9행] This also applies to online spaces, [**where** movement tends to be perceived as more natural and believable].

▶ []: online spaces를 선행사로 하는 계속적 용법의 관계부사절
➡ 수능 빈출 어법

[9-11행] Early on in the life of the Internet, the ability [**to make** text *flash*] was written into the HTML code of websites.

▶ []: the ability를 수식하는 형용사적 용법의 to부정사구
▶ make+O+동사원형: …가 ~하게 하다

수능 빈출 어법 계속적 용법의 관계부사

✔ 선행사에 대해 추가적으로 설명하기 위해 관계부사 앞에 콤마(,)를 써서 나타낸다.
✔ 관계부사 중 when과 where만 계속적 용법으로 쓸 수 있다.
✔ 「접속사+부사」의 의미로 해석할 수 있다.

e.g. I like the spring, **when** lots of beautiful flowers bloom.
(= I like the spring, <u>and</u> lots of beautiful flowers bloom <u>at that time</u>.)
나는 봄을 좋아하는데 그때는 많은 아름다운 꽃들이 핀다.

e.g. He went to Austria, **where** he studied music.
(= He went to Austria, <u>and</u> he studied music <u>there</u>.)
그는 오스트리아에 갔는데 그는 그곳에서 음악을 공부했다.

어휘

further 더 멀리; *더 **influence** 영향 **perception** 인식 (동 **perceive** 인식하다) **believable** 그럴듯한 **flash** 번쩍이다 **format** 형식 **eye-catching** 눈길을 끄는 **intensify** 강화하다 **impression** 인상 **realistic** 현실적인 **authentic** 진짜의, 진정한

07 ②

지문 해석
/ 밑줄 어휘 /

초미각자로 간주되는 사람들은 일반적으로 생브로콜리, 커피 또는 다크 초콜릿과 같은 강하거나 쓴맛의 음식을 싫어한다. 인구의 약 25%가 초미각자로 이루어져 있다고 ① <u>추정되어</u> 왔다. 이 증상에 대해 알려진 것은 거의 없지만, <u>쓴맛에 대한 그러한 ② 무감각함(→ 민감함)</u>이 개개인이 독성 식물을 섭취하는 것을 막는 수단으로서 진화했을 수도 있다는 이론이 있다. 초미각자들은 대장암에 걸리는 경향이 있는데, 이는 채소를 ③ <u>기피하는</u> 것의 결과일지도 모른다. 반면, 그들은 또한 지방, 염분, 또는 당분이 높은 식품도 기피하는데, 이는 곧 그들이 심장병 확률이 ④ 더 <u>낮다</u>는 것을 의미한다. 초미각자들이 누리는 또 하나의 ⑤ <u>이점</u>은 박테리아성 축농증과 맞서 싸우는 평균 이상의 능력이다. 이 능력은 초미각자 유전자와 직접적으로 관련되어 있을지도 모른다.

정답 풀이

② 반의어
주제문에서 초미각자는 강하거나 쓴맛을 싫어한다고 했는데, 이는 곧 맛에 민감하다는 뜻으로 받아들일 수 있다. 따라서 ③ insensitivity(명 무감각함)는 sensitivity(명 민감함)로 고치는 것이 적절하다.

선택지 풀이

① estimate ⑧ 추정하다
③ avoid ⑧ 피하다
④ low ⑲ 낮은 (↔ high)
⑤ advantage ⑲ 이점 (↔ disadvantage)

핵심 구문

[5-9행] Although little is known about this condition, there is a theory [**that** such a sensitivity to bitter flavor *could have evolved* as a means of **preventing** individuals **from consuming** poisonous plants].

▶ []: a theory를 보충 설명하는 동격의 that절
▶ could have p.p.: …했을 수도 있다 ➡ 수능 빈출 어법
▶ prevent+O+from v-ing: …가 ~하지 못하게 하다

[11-14행] On the other hand, they also keep away from foods [**that** are high in fat, salt, or sugar], [*which* means they have a lower risk of heart disease].

▶ 첫 번째 []: foods를 선행사로 하는 주격 관계대명사절
▶ 두 번째 []: 앞 절 전체를 선행사로 하는 계속적 용법의 주격 관계대명사절

[14-16행] Another advantage [**enjoyed** by supertasters] is
 S V
a better than average ability [*to fight off* bacterial sinus
 C
infections].

▶ 첫 번째 []: Another advantage를 수식하는 과거분사구
▶ 두 번째 []: a better than average ability를 수식하는 형용사적 용법의 to부정사구

수능 빈출 어법 조동사+have p.p.

✔ 「조동사+have. p.p.」는 과거에 대한 추측이나 후회를 나타낸다.

e.g. He **must have been rich** to be able to afford all these.
(…했던 것이 틀림없다)
이 모든 것을 감당할 수 있다니 그는 부자였던 것이 틀림없다.

e.g. She **may have lied** to you. (…했을지도 모른다)
그녀는 너에게 거짓말했을지도 모른다.

e.g. The teacher **can't have said** such a thing. (…했을 리가 없다)
그 선생님이 그런 말을 했을 리가 없다.

e.g. You **should have left** home earlier. (…했어야 했다)
너는 집에서 더 일찍 나왔어야 했다.

어휘

supertaster 초미각자 **raw** 익히지 않은, 날것의 **population** 인구 **be made up of** …으로 구성되다 **theory** 이론 **evolve** 진화하다 **means** 수단, 방법 **individual** 개인 **consume** 소모하다; *섭취하다 **poisonous** 독이 있는 **tendency** 경향 **develop** 개발하다; *(병·문제가) 생기다 **colon cancer** 대장암 **gene** 유전자

08 ⑤

분노나 깊은 우울과 같은, 자신의 부정적인 감정을 숨기는 것 같은 사람들이 많다. 이것은 십중팔구 긍정적인 사고에 대한 현대 사회의 (A) 강박 때문일 것이다. 분명히 우리는 가능하다면 언제나 긍정적이려고 노력해야 한다. 그러나 우리가 언제나 행복해야 한다는 생각은 문제로 이어진다. 삶은 오르막과 내리막으로 가득해서, 결코 사람이 언제나 쾌활할 것으로 기대될 수가 없다. 슬픔과 분노가 삶의 필수적인 요소라는 것은 단순한 사실이다. 연구조사는 심지어 그러한 감정들을 받아들이는 것이 우리의 정신 건강에 필수적이라는 것을 보여주었다. 사실, 우리의 부정적인 생각을 억누르려는 시도는 우리의 행복에 해로울 수 있다. 이런 이유로, 삶의 (B) 복잡함은 우리에게 다양한 감정들을 처리할 것을 요구한다는 것을 알아차려야 한다.

선택지 해석

	(A)	(B)
①	difficulty 어려움	rejection 거절
②	difficulty 어려움	complexity 복잡함
③	confusion 혼란	rejection 거절
④	obsession 강박	briefness 간결함
✅⑤	obsession 강박	complexity 복잡함

정답 풀이

사람들은 항상 긍정적인 사고를 해야 한다는 강박 때문에 부정적인 생각을 억누르는 경향이 있지만, 삶에는 여러 가지 감정이 복잡하게 얽혀 있어 부정적인 감정도 받아들이는 것이 오히려 건강하고 행복한 삶을 위해 바람직하다는 글이므로, (A)에는 obsession이, (B)에는 complexity가 적절하다.

핵심 구문

6-7행 However, the idea [**that** we must be happy all of the time] leads to problems.
▶ []: the idea를 보충 설명하는 동격의 that절

9-11행 **It**'s a simple fact [**that** sadness and anger are necessary components of life].
▶ It은 가주어이고 that절 []가 진주어

11-12행 Research has even shown [**that** {*accepting* such emotions} is essential to our mental health].
▶ []: has shown의 목적어로 쓰인 that절
▶ { }: that절의 주어로 쓰인 동명사구

12-14행 In fact, attempts [**to suppress** our negative thoughts] can be harmful to our happiness.
▶ []: attempts를 수식하는 형용사적 용법의 to부정사구

어휘

anger 화, 분노 **due to** …때문에 **strive** 노력하다, 애쓰다 **lead to** …로 이어지다, …을 야기하다 **ups and downs** 우여곡절, 기복 **attempt** 시도 **recognize** 인식하다 **deal with** *…을 처리하다; …을 다루다 **a range of** 다양한

09 ⑤

미국 사무실의 대다수는 개방형(open-plan) 구조로 되어 있어, 그 안에서 근로자들은 사적인 공간이 없고, 탁 트인 작업 환경에서 그저 책상 하나를 차지하고 있을 뿐이다.

(C) 탁 트인 사무실 설계는 1950년대에 인기를 얻었는데, 당시 고용주들은 그것의 낮은 비용과 유연성이 몇 가지 이점을 제공한다는 것을 인식했다. 그러나, 그것은 몇 가지 문제를 만들어 내기도 했다.

(B) 이러한 문제들 중에는 생산성의 감소가 있는데, 근로자들이 서로에 의해 쉽게 산만해지기 때문이다. 동료들 사이의 신뢰 또한 감소하는데, 그것을 쌓는 데 필요한 사생활이 더 이상 존재하지 않기 때문이다.

(A) 이 문제에 대해 제안되는 해결책은 기존의 트윈 사무실에 사적인 공간을 만드는 것이다. 이는 사적으로 대화할 필요가 있는 동료들이 그렇게 하도록 이용할 수 있는 공간을 갖는 것을 보장할 것이다.

정답 풀이

미국의 개방형 사무실에 대해 언급하는 주어진 글에 이어, 그러한 사무실의 장점을 말한 후 문제점도 있음을 지적하는 (C)가 나오고, 그 문제점의 구체적인 예시를 드는 (B)가 이어진 후, 해결책을 제시하는 (A)의 순서로 이어지는 것이 자연스럽다.

핵심 구문

1-4행 The majority of American offices have an open-plan format, [in **which** workers don't have any private space; they merely occupy a desk in an open work environment].
▶ []: an open-plan format을 선행사로 하는 계속적 용법의 목적격 관계대명사절

7-9행 This will ensure that colleagues [**who** need to speak in private] will have an available space [in *which* to do so].
▶ 첫 번째 []: colleagues를 선행사로 하는 주격 관계대명사절
▶ 두 번째 []: an available space를 선행사로 하는 목적격 관계대명사절

10-12행 [**Among** these issues] <u>is</u> <u>a decrease in</u>
 V S
<u>productivity</u>, due to *workers* [*being* easily distracted by one another].
▶ 부사구가 문두에 나와 주어와 동사가 도치됨
▶ 두 번째 []: 전치사 due to의 목적어로 쓰인 동명사구, workers는 동명사의 의미상 주어

12-13행 Trust among colleagues also declines, as the privacy [**needed** {*to build* it}] no longer exists.
▶ []: the privacy를 수식하는 과거분사구
▶ { }: 목적을 나타내는 부사적 용법의 to부정사구

어휘

majority 대부분, 대다수 **open-plan** 개방형의, (건물 내부에) 칸막이를 최소화한 **format** 형식 **merely** 그저 **propose** 제안하다 **existing** 기존의, 현재 사용되는 **available** 이용할 수 있는 **productivity** 생산성 **decline** 감소하다 **flexibility** 유연성, 융통성

10 ③

지문 해석

/ 무관한 문장 /

 과학 연구의 일환으로, 자전거 선수들이 액체로 입을 헹구면서 한 시간 동안 자전거를 타도록 반복적으로 부탁을 받았다. 때로 그 액체는 순수한 물이었고, 때로 그것은 탄수화물을 함유한 용액이었다. 두 경우 모두, 자전거 선수들은 그것을 삼키지 않고 주기적으로 액체를 뱉어냈다. 그럼에도 불구하고, 그들의 성적에는 현저한 차이가 있었다. 물 대신 탄수화물 용액이 주어졌을 때, 자전거 선수들이 2.9퍼센트 나은 성적을 낸 것이었다. (일반적으로 빵과 감자 같은 식품에서 발견되는 탄수화물은 적당량으로 섭취될 때 건강한 식단의 일부로 여겨진다.) 탄수화물이 그들의 몸에 들어가지 않았으므로, 이 차이는 자전거 선수들에게 태울 추가적인 연료가 있었다는 것으로는 설명될 수 없다. MRI 스캔을 사용한 나중의 연구는, 탄수화물 용액으로 헹구는 것이 쾌감과 보상에 관련된 두뇌의 특정 부분을 활성화하고 있었다는 사실을 보여 주었다.

정답 풀이

물과 탄수화물 용액으로 각각 입을 헹구며 자전거를 탔을 때 자전거 선수들이 보인 성적 차이가 글 전체의 주제이므로 ③은 글 전체의 흐름과 관계가 없다. ③ 앞의 문장에서는 실험 결과에 나타난 성적의 차이를, 뒤의 문장에서는 그 차이의 원인에 대해 이야기하는 점을 통해서도 ③이 정답임을 확인할 수 있다.

핵심 구문

[1-3행] As part of a scientific study, cyclists were repeatedly asked to ride their bikes for one hour [**while rinsing** their mouths with liquid].
▶ []: 때를 나타내는 분사구문으로 의미를 분명히 하기 위해 접속사 while을 생략하지 않음

[7-10행] Despite this, there was a striking difference in their performances—[when (**they were**) given the carbohydrate solution instead of water], the cyclists performed 2.9 percent better.
▶ []: 부사절의 주어가 주절의 주어(the cyclists)와 같을 때 부사절의 「주어+be동사」를 생략할 수 있음

[13-16행] As the carbohydrates never entered their body, this difference can't be explained by **the cyclists** [**having** extra fuel to burn].
▶ []: 전치사 by의 목적어로 쓰인 동명사구, the cyclists는 동명사의 의미상 주어

[16-19행] Later studies [**using** MRI scans] showed [*that* rinsing with the carbohydrate solution was activating certain parts of the brain {**related** to pleasure and rewards}].
▶ 첫 번째 []: Later studies를 수식하는 현재분사구
▶ 두 번째 []: showed의 목적어로 쓰인 that절
▶ { }: certain parts of the brain을 수식하는 과거분사구

어휘

repeatedly 반복적으로 **rinse** 헹구다 **liquid** 액체 **plain** 평원; 평이한; *(물 등이) 순수한 **contain** 포함하다, 함유하다 **carbohydrate** 탄수화물 **periodically** 주기적으로 **spit** 뱉다 **swallow** 삼키다 **striking** 현저한, 두드러진 **performance** 공연; *실적, 성과 (⑧ **perform** 연주하다; *수행하다) **in moderation** 적당히, 알맞게 **fuel** 연료 **burn** 태우다 **reward** 보상

08회 미니 모의고사

| 01 ① | 02 ③ | 03 ③ | 04 ④ | 05 ⑤ |
| 06 ④ | 07 ② | 08 ⑤ | 09 ③ | 10 ④ |

08회 수능 빈출 어휘

1 pretended 2 competent 3 expose
4 promotion

01 ①

지문 해석
/ 글의 요지 /

아동의 소비자 행동에 대해서라면, 아동과 그들의 취향에 대한 일련의 태도와 오해로 인해 연구가 불충분했다. 예를 들어, 아동은 중요한 시장을 구성하지 않고 그저 장난감이나 사탕 같은 것을 좋아한다고 흔히 생각된다. 이런 생각은 아동 시장에 대한 연구를 낭비로 보이게 만든다. 최근에 새로운 아동용 제품을 소개하기로 결정한 식품 생산업자의 경우를 고려해 보라. 몇 개의 포커스 그룹으로만 이루어진 최소한의 연구 때문에 그 제품은 시장에서 고군분투하고 있었다. 하지만 그 회사의 경영진은 그것이 필요한 모든 연구 지원을 받았다고 생각한다. 그 제품이 결국 실패하면, 아마도 책임은 시행된 시장 조사의 불충분한 양이 아니라 침체한 경제에 잘못 돌려질 것이다.

정답 풀이

주제문이 첫 문장인 두괄식 구조의 글이다. 소비자로서의 아동에 대한 연구가 불충분하다는 점을 지적하는 주제문이 나온 다음, 그 실제 사례를 들어 주장을 뒷받침하고 있다. 따라서 ①이 글의 요지로 가장 적절하다.

핵심 구문

4-7행 For example, **it** is commonly thought [{**that** children don't make up an important market} and {**that** they simply like things like toys and sweets}].

▶ it은 가주어, and로 연결된 두 개의 that절을 포함하는 []가 진주어

7-8행 These ideas **make** research on the children's
$\qquad\quad$ V $\qquad\qquad$ O
market **seem** wasteful.
$\qquad\quad$ OC

▶ make+O+동사원형: …을 ~하게 하다

13-14행 However, executives at the company believe [(**that**) it *was given all the research support* {(**that**/**which**) it needed}].

▶ []: believe의 목적어로 쓰인 명사절로 접속사 that이 생략됨

▶ was given all the research support: 4형식 문장의 수동태
➡ 수능 빈출 어법

▶ { }: all the research support를 선행사로 하는 목적격 관계대명사절로 관계대명사 that 또는 which가 생략됨

✔ 4형식 동사가 쓰인 문장에서는 간접목적어 또는 직접목적어를 주어로 한 수동태 문장을 만들 수 있다. 단, make, buy, cook 등의 동사는 간접목적어를 주어로 한 수동태 문장으로 쓰지 않는다.

e.g. I *was given* a concert ticket for Sunday. (간접목적어가 주어)
나는 일요일에 하는 콘서트 티켓을 받았다.

e.g. **A concert ticket for Sunday** *was given* to me.
(직접목적어가 주어)
일요일에 하는 콘서트 티켓이 나에게 주어졌다.

✔ 직접목적어를 주어로 한 수동태 문장에서 남아 있는 간접목적어 앞에는 전치사를 쓰는데, give, show, tell, teach 등의 동사일 경우 to를, buy, make, cook, choose 등의 동사일 경우 for를 쓴다.

e.g. An automatic confirmation email *is sent* **to** the customer.
자동 확인 이메일이 고객에게 보내진다.

e.g. On New Year's Day, a special meal *is cooked* **for** the entire family.
설날에는, 특별한 식사가 온 가족을 위해 요리된다.

어휘

when it comes to …에 대해서라면 **consumer** 소비자 **insufficient** 불충분한 **misunderstanding** 오해 **commonly** 흔히, 보통 **wasteful** 낭비하는, 낭비적인 **minimal** 아주 적은, 최소의 **struggle** 분투[고투]하다 **marketplace** 시장 **executive** 경영 간부 **ultimately** 궁극적으로 **lay blame on** …에게 책임을 떠넘기다

02 ③

지문 해석
/ 글의 제목 /

공공 도서관은 전체로서 시민 사회를 구성하는 많은 이상을 나타내기 때문에 매우 특별한 시설이다. 예를 들어, 공공 도서관은 개인이 정보를 받고 적극적인 시민이 되게 할 자료들에 자유롭게 접근하게 해준다. 하지만 공공 도서관은 시민들로 하여금 독서와 지식의 권리를 이용할 수 있게만 하지는 않는다. 공공 도서관은 또한 공공지에 출입하는 물리적 권리를 유지하고 있다. 사회 구성원을 배제하기 보다, 공공 도서관의 시설 규정은 가능한 한 모두를 포함한다. 공공 도서관에 들어가기 위해 개인은 허가를 구할 필요가 없고, 누구에게도 말할 필요도 없다. 이것이 공공 도서관을, 특히 많은 다른 공공시설과 비교하여, 개별 시민과 그들이 사는 사회 사이의 이상적인 연결 지점으로 만든다.

선택지 해석

① Do Public Libraries Provide Modern Services?
공공 도서관이 현대적인 서비스를 제공하는가?

② The Difficulty of Joining a Public Library
공공 도서관 가입의 어려움

☑ The Importance of Public Libraries' Openness
공공 도서관 개방성의 중요성

④ The Valuable Resources Available at Public Libraries
공공 도서관에서 이용 가능한 중요 자료

⑤ The Impact of Public Libraries on Education Systems
교육 시스템에 미치는 공공 도서관의 영향

전반적인 내용을 바탕으로 제목을 유추해야 하는 글이다. 공공 도서관이 갖는 개방성 덕분에 시민들이 누릴 수 있는 장점을 나열하고 있으므로 ③이 글의 제목으로 가장 적절하다.

핵심 구문

3-6행 For example, they **provide** individuals **with** free access to the resources [*that* will **allow** them **to be** informed and (**to be**) active citizens].

► provide A with B: A에게 B를 제공하다
► []: the resources를 선행사로 하는 주격 관계대명사절
► allow+O+to-v: '…가 ~하게 해주다'의 뜻으로 to be informed와 (to be) active citizens가 등위접속사 and로 병렬 연결

12-14행 Individuals *do not need* to seek permission, **nor** do they need to speak to anyone at all, in order to enter a public library.
조동사 S V

► nor는 앞 절의 내용을 받아 '…도 또한 아니다'라는 뜻의 접속사, 부정어 nor가 문두에 오면서 「do+주어+동사원형」의 어순이 됨

어휘

institution 기관, 단체 (휑 institutional 기관의) represent 대표하다; *나타내다 access 접근 resource 자원, 자료 informed 잘 아는 enable …할 수 있게 하다 make use of …을 이용하다 maintain 유지하다, 지키다 inclusive 일체를 포함하는 individual 개인; 개개의 seek 찾다; *구하다 permission 허락, 허가 in comparison to …와 비교할 때 connection 연결 문제 impact 영향

03 ③

지문 해석 / 선택 어법 /

분노는 모든 문화권에 존재한다. 공통된 언어가 없을 때도, 그것은 그것이 만들어 내는 표정에 의해 (A) 확실하게 식별될 수 있는 감정이다. 분노의 주요한 사회적 역할은 개인의 요구가 충족되고 있지 않다는 것을 표하는 것이다. 그것은 미묘한 경고 징후로 시작되며, (B) 이를 우리는 일반적으로 '짜증'이라고 표현한다. 당신이 특정한 사람 주위에 있을 때마다 짜증을 느끼기 시작한다면, 그것은 당신이 대우받는 방식에 만족하지 못한다는 확실한 징후이다. 이것을 깨달으면, 당신은 당신이 어떻게 느끼는지에 대해 상대에게 정면으로 맞서거나, 당신이 그 상황을 인지하는 방식을 바꾸기 위한 조치를 (C) 취할 수 있다. 어느 쪽이든, 그렇게 이른 단계에서 분노를 포착함으로써, 당신은 분노가 당신을 통제하기 시작하기 전에 그것을 통제할 수 있다.

정답 풀이

(A) be identified를 수식하는 부사가 와야 할 자리이므로 reliably가 적절하다.
(B) 관계사가 관계사절 안에서 전치사 to의 목적어 역할을 하므로 목적격 관계대명사 which가 적절하다.
(C) 'A 또는 B'라는 뜻의 「either A or B」 구문에서 confront와 병렬 연결되어 있으므로 take가 적절하다.

핵심 구문

1-4행 Even when there is no shared language, it is an emotion [**that** can be reliably identified by the facial expressions {(*that/which*) it creates}].

► []: an emotion을 선행사로 하는 주격 관계대명사절
► { }: the facial expressions를 선행사로 하는 목적격 관계대명사절로 관계대명사 that 또는 which가 생략됨

4-6행 The primary social role of anger is [**to signal** {*that* an individual's needs are not being met}].

► []: is의 보어로 쓰인 명사적 용법의 to부정사구
► { }: signal의 목적어로 쓰인 that절

8-11행 If you begin to feel irritated **whenever** you're around a specific person, it's a sure sign [*that* you are not satisfied with the way {you are being treated}].

► whenever: '…할 때는 언제든지', '…할 때마다'라는 뜻의 복합관계부사 ➔수능 빈출 어법
► []: a sure sign을 보충 설명하는 동격의 that절
► { }: the way를 선행사로 하는 관계부사절

11-14행 [**Realizing** this], you can either confront the other person about [*how* you feel] or take steps to change the way [you perceive the situation].

► 첫 번째 []: 조건을 나타내는 분사구문
► 두 번째 []: 전치사 about의 목적어로 쓰인 의문사절
► 세 번째 []: the way를 선행사로 하는 관계부사절

수능 빈출 어법 복합관계사

✔ 복합관계사는 「관계사+ever」의 형태로 쓴다.

✔ 복합관계대명사는 명사절이나 양보의 부사절을 이끈다.
 e.g. **Whoever** did this must be talented. (명사절)
 이것을 한 사람이 누구든지 재능 있는 것이 분명하다.
 e.g. **Whatever** they say, I won't give up. (양보의 부사절)
 그들이 뭐라고 하든지 나는 포기하지 않을 것이다.

✔ 복합관계부사는 시간·장소의 부사절이나 양보의 부사절을 이끈다.
 e.g. **Whenever** I visit my niece, I buy her a gift. (시간의 부사절)
 나는 조카를 방문할 때마다 그녀에게 선물을 사준다.
 e.g. **Wherever** you are, I will be waiting here. (양보의 부사절)
 네가 어디에 있더라도, 나는 여기서 기다리고 있을 것이다.

어휘

reliably 신뢰할 수 있게; *확실하게 identify 알아보다, 식별하다 primary 주요한 signal 신호; *표하다 subtle 미묘한 irritability 성마름, 짜증 (휑 irritated 짜증이 난) specific 특정한 satisfied 만족한 perceive 인지하다

04 ④

지문 해석 / 밑줄 어휘 /

Darren은 자기 회사의 더 젊은 직원인 Teresa에게 멘토로 활동하고 있었다. 그녀는 분명히 똑똑하고 유능했지만, 자신감이 있어 보이지 않았고, 자꾸 자기 자신의 강점을 대단치 않게 여기며 자기에게 ① 없는 역량에만 초점을 맞추었다.

Darren은 이것이 왜 그런지 이해하느라 고생했다. 그러나 어느 날 일상 대화 중에, 그녀는 자기 남편이 그녀가 그해 초에 해냈던 승진을 할 ② 자격이 있다고 생각하지 않는다고 언급했다. Teresa가 자신의 개인적인 경험이 직장에서의 태도에 ③ 도움이 안 되는 방식으로 영향을 미치도록 하고 있었다는 사실을 깨닫고, 그는 그녀에게 생각을 바꿀 것을 요구했다. 그는 그녀의 가장 작은 성취조차도 ④ 무시하고(→ 축하하고) 그녀도 똑같이 할 것을 제안했다. 이런 방식으로, Darren은 Teresa가 집에서도 사무실에서도 보다 자신감을 갖도록 ⑤ 격려했다.

정답 풀이

④ 반의어

집에서의 경험 때문에 회사에서도 자신감을 갖지 못하는 직원에게 자신감을 주었다는 글로, 이런 글의 맥락에 어긋나는 ④ ignored(통 무시하다)는 celebrated(통 축하하다), acknowledged(통 인정하다) 등으로 고치는 것이 적절하다.

선택지 풀이

① lack 통 …이 없다[부족하다]
② deserve 통 …을 누릴 자격이 있다
③ unhelpful 형 도움이 되지 않는
⑤ encourage 통 격려[고무]하다

핵심 구문

> 3-6행 ... , she didn't seem to have self-confidence, [often **downplaying** her own strengths and only **focusing** on the skills {(that/which) she was lacking}].
> ▶ []: 동시동작을 나타내는 분사구문으로 현재분사 downplaying과 focusing이 등위접속사 and로 병렬 연결
> ▶ { }: the skills를 선행사로 하는 목적격 관계대명사절로 관계대명사 that 또는 which가 생략됨
>
> 10-13행 [**Realizing** {that Teresa was **allowing** her personal experiences **to affect** her workplace attitude in an unhelpful way}], he challenged her to change her thinking.
> ▶ []: 이유를 나타내는 분사구문
> ▶ { }: Realizing의 목적어로 쓰인 that절
> ▶ allow+O+to-v: …가 ~하게 해주다
>
> 13-15행 He celebrated even her smallest achievements and **suggested** [**that** she **do** the same].
> ▶ []: suggest, request, insist와 같이 제안, 명령, 주장 등의 뜻을 가진 동사의 목적어로 쓰인 that절에는 「(should+) 동사원형」을 씀

어휘

employee 직원 self-confidence 자신감 downplay 경시하다 strength 강점 conversation 대화 mention 언급하다 affect 영향을 미치다 attitude 태도 achievement 성취 suggest *제안하다; 암시하다, 시사하다 confident 자신감 있는

05 ⑤

지문 해석
/ 함의 추론 /

당신이 해변에 혼자 있는데 수영하러 가고 싶다고 상상해 보라. 당신의 소지품을 어떻게 할 것인가? 당신은 가까이 있는 낯선 사람에게 그것을 봐 달라고 부탁하겠는가? 한 실험은 이것이 실제로 좋은 생각이라는 것을 보여주었다. 연구원들은 수영하러 간 사람의 수건에서 물건들을 훔치는 척했다. 수영하러 가는 사람들이 처음에 다른 사람들에게 그들의 소지품을 봐 달라고 부탁하지 않았을 때, 다른 사람들은 겨우 20%의 확률로 반응했다. 그러나, 수영하러 가는 사람들이 누군가에게 명확하게 그들의 소지품을 봐 달라고 부탁했을 때, 그 사람은 95%의 확률로 그 가짜 절도에 반응했다. 그 연구원들은 이것이 우리가 일관적이고 싶어 하는 단순한 인간적 특성 때문이라고 생각한다. 일관적인 것의 일부는 우리가 하겠다고 말하는 것을 항상 수행하는 것이다. 일관성은 실제로 우리의 삶을 어떤 점에서 훨씬 더 수월하게 만들어 준다. 매번 새로운 상황을 분석하기보다, 우리는 그저 유사한 상황에서 우리가 한 과거의 행동을 따라 하면 된다. 이러한 종류의 자동화는 우리가 최소한의 생각을 가지고 우리의 복잡한 삶을 나아가게 해 준다.

선택지 해석

① Staying committed to all of our goals
우리의 모든 목표에 계속 전념하는 것

② Refusing to trust people we don't know
우리가 모르는 사람들을 믿는 것을 거부하는 것

③ Analyzing the details of every situation
모든 상황의 세부 사항을 분석하는 것

④ Continually asking others for assistance
다른 사람들에게 끊임없이 도움을 요청하는 것

☞ Taking the same action in repeated circumstances
반복되는 상황에서 같은 행동을 하는 것

정답 풀이

인간은 일관성이라는 특성을 가지고 있어서 매번 새로운 상황을 분석하기보다 유사한 상황에서 과거에 한 행동을 따라 한다고 했으므로, '이러한 종류의 자동화'는 반복되는 상황에서 같은 행동을 하는 것임을 유추할 수 있다. 따라서, ⑤가 밑줄 친 부분이 의미하는 바로 가장 적절하다.

핵심 구문

> 6-9행 When the swimmers **hadn't** *asked* other people *to watch* their belongings first, the other people reacted only about 20% of the time.
> ▶ had+p.p.: 주절의 과거 시제보다 더 이전 시점에 일어난 일을 나타내는 과거완료 시제
> ▶ ask+O+to-v: …에게 ~해 달라고 요청하다
>
> 13-15행 Part of being consistent is [always **doing** {what we say we will do}].
> ▶ []: is의 보어로 쓰인 동명사구
> ▶ { }: doing의 목적어로 쓰인 관계대명사절로 what은 선행사를 포함

어휘

belonging 《pl.》소지품 nearby 가까이의 pretend …인 척하다 react 반응하다 specifically 분명히, 명확하게 fake 가짜의, 거짓된 theft 절도 trait 특성 consistent 한결같은, 일관된 (명 consistency 일관성) analyze 분석하다 automation 자동화 navigate 항해하다, 나아가다 complicated 복잡한 minimum 최소한도 [문제] committed 전념하는 continually 계속해서, 끊임없이 assistance 도움, 원조 circumstance 상황, 환경

06 ④

지문 해석
/ 빈칸 추론 /

눈을 깜빡이는 행동은 저절로 일어나지만, 그것은 필요한 것이기도 하다. 그것은 우리의 눈에 눈물이 퍼지게 하는데, 이는 눈을 촉촉하고 깨끗하게 유지해준다. 그런데 연구는 깜빡이는 것에 또 다른 목적도 있음을 시사하는데, 그것이 우리의 뇌에 전원을 차단할 기회를 제공한다는 것이다. 그 연구에서, 20명의 참가자들은 자신들의 뇌가 정밀 촬영되고 눈 깜빡임이 관찰되는 동안 영화를 보았다. 그런 다음 그들의 뇌 활동의 변화, 특히 눈 깜빡임 직후에 발생한 변화들이 분석되었다. 연구자들은 참가자들이 눈을 깜빡였을 때, 그들의 뇌가 일종의 한가한 상태에 빠진다는 것을 발견했다. 이러한 상태에서, 뇌가 그 어떤 인지적 작업도 처리할 필요가 없을 때, 우리의 사고는 자유롭게 돌아다닌다. 이것은 우리의 뇌가 일종의 미세한 조율을 수행하기 위해 정보의 흐름을 잠시 끊는 과정의 일부라고 여겨진다.

선택지 해석

① a different perspective
다른 관점

② energy to work harder
더 열심히 일할 에너지

③ a way to process data
정보를 처리할 방법

✔ a chance to power down
전원을 차단할 기회

⑤ something to think about
생각해 볼 무언가

정답 풀이

빈칸 뒤에 제시된 실험에서 참가자들이 눈을 깜빡였을 때 뇌가 한가한 상태에 빠졌는데, 이것은 우리의 뇌가 정보의 흐름을 끊는 과정의 일부로 여겨진다고 했으므로, 빈칸에는 ④가 가장 적절하다.

핵심 구문

> **2-3행** It spreads our tears across our eyes, [**which** keeps them moist and clean].
> ▶ []: 앞 절 전체를 선행사로 하는 계속적 용법의 주격 관계대명사절
>
> **8-10행** Changes in their brain activity were then analyzed, particularly **those** [*that* occurred immediately after a blink].
> ▶ those: 앞에 언급된 changes를 지칭하는 대명사
> ▶ []: those를 선행사로 하는 주격 관계대명사절
>
> **14-17행** **It is believed that** this is part of a process [*in which* our brains briefly cut off their flow of information {**to perform** a sort of fine tuning}].
> ▶ It is believed that: …라고 여겨진다
> ▶ []: part of a process를 선행사로 하는 목적격 관계대명사절로, 관계대명사 which는 전치사 in의 목적어로 쓰임
> ▶ { }: 목적을 나타내는 부사적 용법의 to부정사구

어휘

> **blink** 눈을 깜빡이다; 눈을 깜빡거림 **spontaneous** 자발적인; *저절로 일어나는 **spread** 펼치다; *퍼뜨리다 **moist** 촉촉한 **suggest** 제안하다; *시사[암시]하다 **participant** 참가자 **scan** 정밀 촬영하다 **monitor** 감시하다; *관찰하다 **analyze** 분석하다 **slip into** …에 빠지다 **idle** 게으른; *한가한 **setting** 환경, 설정 **handle** 처리하다 **cognitive** 인지적인 **wander** 돌아다니다, 헤매다 **briefly** 잠시 **fine** 좋은; *미세한 **tuning** 조율 문제 **perspective** 시각, 관점 **power down** …의 출력을 낮추다; *전원을 끊다

07 ②

지문 해석
/ 요약문 완성 /

특정 파충류 알이 발달하는 온도는 그 동물이 수컷으로 태어나느냐 암컷으로 태어나느냐를 결정할 수 있다. 예를 들어, 미시시피악어 수컷은 섭씨 33도에서 보관된 알로부터 부화할 가능성이 더 높다. 한편, 암컷은 대부분 섭씨 30도에서 발달하는 알로부터 비롯한다. 일본과 미국 연구원으로 이루어진 팀에 따르면, 이 현상은 TRPV4라 불리는 단백질에 의해 야기된다. 온도에 민감한 이 단백질은 생식 기관이 발달하는 알의 부분에 존재한다. 실험은 미시시피악어 알이 30도 중반에 이르는 온도에 노출될 때, TRPV4가 수컷 생식기의 발달을 야기하는 과정을 활성화한다는 사실을 밝혀냈다. 흥미롭게도, 연구원들이 온도에 대한 TRPV4의 민감성을 약화하기 위해 약물을 사용했을 때는 같은 온도에서 부분적인 암컷화가 관찰되었다.

> → 미시시피악어가 알 안에서 성장할 때, 그것의 성별은 TRPV4 단백질이 외부 온도에 어떻게 반응하느냐에 따라 결정된다.

선택지 해석

	(A)	(B)
①	gender 성별	compares 비교하다
✔	gender 성별	reacts 반응하다
③	warmth 온기	adapts 적응하다
④	health 건강	adapts 적응하다
⑤	health 건강	compares 비교하다

정답 풀이

미시시피악어는 열에 민감한(반응하는) TRPV4라는 단백질 때문에 온도에 따라 성별이 달라진다는 내용이므로 빈칸에는 각각 gender와 reacts가 들어가는 것이 가장 적절하다.

핵심 구문

> **1-3행** The temperature [**at which** certain reptile eggs develop] can decide [*whether* the animals will be born male or female].
> ▶ 첫 번째 []: The temperature를 선행사로 하는 목적격 관계대명사절로, 관계대명사 which는 전치사 at의 목적어로 쓰임
> ▶ 두 번째 []: decide의 목적어로 쓰인 명사절로 whether는 '…인지(아닌지)'의 의미 ➔ 수능 빈출 어법

10-12행 This protein, [**which** is sensitive to heat], exists in the part of the egg [*where* reproductive organs develop].

► 첫 번째 []: This protein을 선행사로 하는 계속적 용법의 주격 관계대명사절
► 두 번째 []: the part of the egg를 선행사로 하는 관계부사절

12-16행 Experiments revealed [**that** when American alligator eggs are exposed to temperatures {*reaching* the mid 30s}, TRPV4 activates a process {**which** causes the development of male sex organs}].

► []: revealed의 목적어로 쓰인 that절
► 첫 번째 { }: temperatures를 수식하는 현재분사구
► 두 번째 { }: a process를 선행사로 하는 주격 관계대명사절

수능 빈출 어법 종속접속사 whether와 if

✔ 종속접속사 whether와 if는 명사절을 이끌어 '…인지 (아닌지)'라는 뜻을 나타낸다. 단, if가 이끄는 명사절은 주어나 보어, 전치사의 목적어로는 잘 쓰이지 않는다.

e.g. Do you know **whether[if]** he will come to the barbecue party? (whether[if]절이 목적어)
너는 그가 바비큐 파티에 올지 안 올지 아니?

e.g. **Whether** he is right or wrong doesn't matter. (whether절이 주어)
그가 옳은지 그른지는 중요하지 않다.

어휘

temperature 온도 reptile 파충류 hatch 부화하다 occurrence *발생; 사건 protein 단백질 sensitive 민감한, 예민한 (⑲ sensitivity 세심함; *민감성) heat 열; *온도 reproductive 생식[번식]의 organ 장기, 기관 experiment 실험 reveal 드러내다, 밝히다 activate 작동시키다, 활성화하다 feminization 암컷화 observe 관찰하다 weaken 약화시키다 external 외부의

08 ⑤ 09 ③ 10 ④

지문 해석 / 순서 장문 /

(A) 옛날에, 늙은 말 한 마리가 슬프게 숲을 걷고 있었다. 마침내, 여우 한 마리를 우연히 만났는데 그 여우가 그에게 무슨 일인지 물었다. 말이 설명하기를, 그의 고생에도 불구하고, 주인이 (a)그를 농장에서 떠나게 만들었다고 했다. "그분은 내가 사자보다 더 강해지지 않으면 돌아오지 말라고 하셨어. 하지만 내가 어떻게 그렇게 할 수 있을까?"라고 말이 말했다.
(D) "나한테 생각이 있어." 여우가 말했다. 그는 말에게 누워서 죽은 체하라고 일러주었다. 그런 다음, 그는 사자의 동굴로 가서 좋은 먹이가 될 죽은 말을 발견했다고 말했다. 그들이 말이 있는 곳에 도착했을 때, 여우는 "당신의 동굴에서 (e)그를 먹어요. 당신이 거기까지 그를 끌고 갈 수 있도록 제가 당신의 꼬리에 그의 꼬리를 묶을 수 있어요."라고 말했다.
(C) 사자는 여우가 (c)그의 꼬리를 말의 꼬리에 묶을 수 있도록 땅에 엎드렸다. 그러나 그의 꼬리를 묶은 후에, 여우는 재빨리 그의 다리도 같이 묶었다. 그런 다음 여우는 말의 어깨를 치며 "일어나!"라고 소리쳤다. 그래서 (d)그는 벌떡 일어났고 화난 사자를 뒤에 끌면서, 천천히 걷기 시작했다.
(B) 사자가 크게 으르렁거렸지만, 말은 멈추지 않았다. 숲을 가로지르고 들판 위

를 걸어서, 그는 그의 주인 집으로 갔고 그에게 사자를 보여주었다. "주인님, 보다시피 저는 그를 제압할 수 있었습니다."라고 말이 말했다. 그 농부는 (b)그(=말)를 잘 돌봐줄 것을 약속하면서, 자신의 충성스러운 종을 다시 받아들이는 데 동의했다.

정답 풀이

8 말이 여우를 만나 사자보다 강해지기 전에는 주인에게 돌아갈 수 없게 된 사연을 이야기하는 (A) 다음에, 여우가 말을 도울 수 있는 좋은 생각이 있다고 말하며 사자를 찾아가는 (D)가 오고, 사자가 여우의 꾐에 속아 여우가 시키는 대로 땅에 엎드렸다가 꼼짝 못하게 된 (C)가 이어진 후, 말이 사자를 주인에게 데려가자 주인이 다시 받아 주었다는 내용의 (B)로 연결되는 흐름이 자연스럽다.
9 (c)는 사자를 가리키고, 나머지는 모두 말을 가리킨다.
10 ④ 여우가 사자의 꼬리를 말의 꼬리에 묶어 주었다.

핵심 구문

2-3행 Eventually, he came upon a fox, [**who** asked him {*what* was wrong}].
► []: a fox를 선행사로 하는 계속적 용법의 주격 관계대명사절
► { }: asked의 직접목적어로 쓰인 의문사절

14-16행 The farmer agreed [**to take** back his loyal servant], [*promising* {**that** he would take good care of him}].
► 첫 번째 []: agreed의 목적어로 쓰인 명사적 용법의 to부정사구
► 두 번째 []: 동시동작을 나타내는 분사구문
► { }: promising의 목적어로 쓰인 that절

21-23행 So he jumped up and started to slowly walk, [**dragging** the angry lion behind him].
► []: 동시동작을 나타내는 분사구문

25-27행 Then he went to the cave of a lion and said he **had found** a dead horse [*that* would make a fine meal].
► had found: 말한 것보다 죽은 말을 발견한 것이 먼저 일어난 일임을 드러내는 대과거
► []: a dead horse를 선행사로 하는 주격 관계대명사절

29-30행 I can tie your tail to his **so that** you **can** drag him there.
► so that+S+can/could+V: …가 ~할 수 있도록

어휘

eventually 결국, 마침내 come upon …을 우연히 만나다 roar 으르렁거리다, 포효하다 make one's way to …로 나아가다 overpower 제압[압도]하다 loyal 충성스러운 servant 하인, 종 lie down 눕다 (lie-lay-lain) tie 묶다 tap 가볍게 두드리다 drag 끌다, 끌고 가다 play dead 죽은 체하다

08회 수능 빈출 어휘

1 내가 그에게 부탁했을 때, 그는 그의 일로 바쁜 척했다.
2 Ian은 유능하고 숙련된 수영 선수이며, 그는 이미 여러 금메달을 땄다.
3 당신이 피부를 태양에 노출시킬 때마다 피부암의 위험은 증가한다.
4 Tom은 최고의 직원으로 평가받아서 그는 최근에 승진했다.

09회 미니 모의고사

01 ④	02 ⑤	03 ③	04 ⑤	05 ③
06 ②	07 ②	08 ③	09 ④	10 ④

09회 수능 빈출 어휘
1 permanent 2 utilize 3 dispute
4 distinguish

01 ④

지문 해석
/ 필자의 주장 /

우리는 컴퓨터에 대한 의존에 있어서 돌이킬 수 없는 지점을 지난 것으로 보인다. 물론 사회에는, 노인들처럼, 현대 기술을 사용하는 것에 저항하는 사람들이 있다. 그러나 우리 대부분에게, 컴퓨터는 이미 우리 삶에 필수적인 부분이다. 이제 남은 모든 것은 그 사용의 윤리를 살펴보는 것뿐이다. 컴퓨터가 인류에게 좋은가 나쁜가에 대한 사회적 논쟁은 계속 진행 중이다. 개인 정보에 대한 모든 사이버 공격에 있어서는, 컴퓨터 공학이 획기적인 과학적 성취를 가능하게 한다. 따라서, 핵에너지와 유전자 조작처럼, 컴퓨터는 좋든 싫든 우리 미래의 영원한 일부가 될 것으로 보인다. 컴퓨터는 옳고 그름을 구별할 수 없기 때문에, 우리는 우리의 도덕성을 이용해 반드시 이 기술을 더 나은 사회를 만드는 데 활용하도록 해야 한다.

정답 풀이

컴퓨터의 윤리적 사용의 필요성을 글의 앞부분에서 언급한 뒤, 마지막 문장에서 구체적 근거와 함께 다시 한 번 주장을 피력하는, 일종의 양괄식 구조이다. 컴퓨터가 인류의 미래에서 없어서는 안 될 자리를 차지할 것이 확실하나 컴퓨터는 옳고 그름을 구별하지 못하기 때문에 윤리적으로 사용하는 것이 중요하다는 내용이므로 ④가 필자의 주장으로 가장 적절하다.

핵심 구문

> **3-4행** Of course there are those in society, such as senior citizens, [**who** resist using modern technologies].
> ▶ []: those를 선행사로 하는 계속적 용법의 주격 관계대명사절

> **7-9행** There is an ongoing societal debate on [**whether** computers are good or bad for humanity].
> ▶ []: 전치사 on의 목적어로 쓰인 명사절로 whether는 '…인지 (아닌지)'의 의미

> **14-17행** We must use our morality [**to ensure** {(that) we utilize this technology to make society better}], since computers can't distinguish right from wrong.
> ▶ []: 목적을 나타내는 부사적 용법의 to부정사구
> ▶ { }: ensure의 목적어로 쓰인 명사절로 접속사 that이 생략됨

어휘

dependence 의존 **senior citizen** 고령자, 노인 **resist** 저항[반대]하다 **integral** 필수적인, 불가결한 **ethics** 윤리, 도덕 원리 **ongoing** 계속 진행 중인 **societal** 사회의 **humanity** 인류 **facilitate** 용이하게[수월하게] 하다 **groundbreaking** 획기적인 **modification** 수정, 변경 **for better or worse** 좋든 싫든 **morality** 도덕(성)

02 ⑤

지문 해석
/ 글의 주제 /

관리 직위에 있는 사람들은 직원들 사이 또는 관리자와 근로자 사이의 갈등을 줄이기 위해 노력할 책임이 있다. 이 점을 고려하면, 근로자와 대화를 하자고 청하기 전에 미팅이 어디서 이루어질지에 대해 생각하는 것이 좋다. 널리 중립적이라고 생각될 장소를 선택하는 것을 기억해라. 당신의 직원들을 당신의 사무실로 부른다면, 당신들이 긍정적인 대화를 하더라도 그들이 동료들 앞에서 질책당하고 있는 것처럼 보일지도 모른다. 직원들이 차분한 기분을 느끼고 대화가 개방적이고 공정할 수 있도록 그들에게 장소를 추천해 달라고 해라. 또한, 그들의 정확한 직함을 사용할 것을 잊지 말고 말하는 시간이 반드시 동등하게 나누어지도록 하기 위해 노력해라.

선택지 해석

① methods to improve employee productivity
직원 생산성을 향상시키는 방법

② management techniques that motivate workers
근로자들에게 동기를 부여하는 관리 기법

③ how to encourage change within your company
회사 내의 변화를 독려하는 방법

④ why some conversations are more difficult than others
어떤 대화가 다른 대화보다 더 어려운 이유

☑ considerations when arranging meetings with employees
직원과의 미팅을 준비할 때 고려해야 할 사항

정답 풀이

주제문이 두 번째 문장인 두괄식 구조의 글로, 첫 문장에서는 주제문 제시에 앞서 관리자의 책임을 말하고, 두 번째 문장에서 본론을 시작하여 관리자가 직원과의 미팅을 준비할 때 주의해야 할 점을 나열하고 있다. 따라서 ⑤가 글의 주제로 가장 적절하다.

핵심 구문

> **3-6행** With this in mind, before you ask [**to have** a talk with a worker], *it* is good [*to think* about {**where** the meeting will take place}].
> ▶ 첫 번째 []: ask의 목적어로 쓰인 명사적 용법의 to부정사구
> ▶ it은 가주어이고 to부정사구인 두 번째 []가 진주어
> ▶ { }: 전치사 about의 목적어로 쓰인 의문사절

> **10-13행** **Ask** your employees **to recommend** a location *so that* they feel calm and (so) *that* the conversation will be open and fair.
> ▶ ask+O+to-v: …에게 ~하도록 요청하다
> ▶ so that은 '…하도록'의 의미이며 등위접속사 and로 두 절이 병렬 연결

어휘

management 경영, 관리 **position** 위치; *자리, 직위 **be responsible for** …에 책임이 있다 **tension** 긴장, 갈등 **with ... in mind** …을 고려하여 **take place** 일어나다 **widely** 널리 **neutral** 중립적인 **employee** 직원 **colleague** 동료 **title** 제목; *칭호, 직함 **strive** 분투하다 문제 **method** 방법 **productivity** 생산성 **motivate** 동기를 부여하다 **encourage** 격려하다 **consideration** 사려; *고려 사항 **arrange** 마련하다, 준비하다

03 ③

지문 해석
/ 글의 제목 /

19세기 후반 미국의 지명은 체계가 없는 엉망진창이었다. 몇몇 주에 같은 이름을 공유하는 도시가 5개까지 있었는데, 이것이 우편 제도에 끝없는 문제를 일으켰다. 어떤 사람들에게는 Cloud Peak라고 불리고 어떤 사람들에게는 Cuyamaca라 불리는 캘리포니아 주의 산과 같이, 산과 강 같은 지형지물에 보통 하나 이상의 이름이 있었다. 그리고 많은 장소에 버지니아 주의 Alleghany와 뉴욕 주의 Allegany와 같이, 단순히 다른 철자로 쓰이는 비슷한 이름들이 있었다. 이 혼란스러운 상황을 종식하기 위해, Benjamin Harrison 대통령은 1890년에 지명위원회를 창설했다. 처음에 이 위원회는 그리 효과적이지 않았다. 그것은 정부로 하여금 특정 이름과 철자를 사용하게끔 만들 수 있었지만, 미국 사람들이 똑같이 하도록 할 방법은 없었다. 그러나 시간이 지나면서 시민들은 그것들이 마음에 들든 아니든, 위원회의 결정을 따르기 시작했다.

선택지 해석

① How America Named Its Towns
미국은 도시에 어떻게 이름을 붙였는가

② Making a New Map of America
미국의 새로운 지도 만들기

③ Clearing Up Geographic Confusion
지리적 혼란 정리하기

④ The Foundation of the US Postal Service
미국 우편 제도의 설립

⑤ A Spelling Mistake That Changed a Town
도시를 바꾸어 놓은 철자 실수

정답 풀이
전반적인 내용을 바탕으로 제목을 유추해야 하는 글이다. 미국의 지명이 엉망진창이었다는 서두로 글을 시작한 후에 이와 관련된 몇 가지 예를 들고, 혼란을 해결하기 위해 지명위원회가 설립되었고 사람들이 위원회의 결정을 따르게 되었다고 이야기하고 있다. 따라서 ③이 글의 제목으로 가장 적절하다.

핵심 구문

> **2-4행** Some states had up to five towns [**that** shared the same name], [*which* caused endless problems for the postal service].
> ▶ 첫 번째 []: five towns를 선행사로 하는 주격 관계대명사절
> ▶ 두 번째 []: 앞 절 전체를 선행사로 하는 계속적 용법의 주격 관계대명사절
>
> **6-8행** ... , such as a mountain in California [**called** Cloud Peak by some people and Cuyamaca by others].
> ▶ []: a mountain in California를 수식하는 과거분사구
>
> **14-16행** It could **make** the government **use** certain names and spellings, but it had no way of [*making* the American people do the same].
> ▶ make+O+동사원형: …가 ~하게 하다 ➌수능 빈출 어법
> ▶ []: way와 동격

수능 빈출 어법 사역동사의 목적격 보어

✔ '…가 ~하게 하다'라는 뜻의 사역동사 let, make, have는 목적격 보어로 원형부정사를 취한다.
　e.g. The teacher **let** the children **choose** the color of their paper.
　　(원형부정사 - 목적어와 목적격 보어의 관계가 능동)
　　그 교사는 아이들이 그들의 종이의 색을 선택하도록 했다.

✔ make와 have는 목적격 보어로 과거분사를 취할 수 있으며 '…가 ~되게 하다'의 뜻이다.
　e.g. I am going to **have** my hair **permed**.
　　(과거분사 - 목적어와 목적격 보어의 관계가 수동)
　　나는 머리를 파마할 거야.

어휘

disorganized 체계적이지 못한 **mess** 엉망 **postal service** 우편 제도 **geographic feature** 지형지물 **confusing** 혼란스러운 (몡 **confusion** 혼란) **initially** 처음에 **effective** 효과적인 문제 **clear up** 정리하다 **foundation** 토대; *설립

04 ⑤

지문 해석
/ 도표 /

비만인 5–17세 어린이들

이 그래프는 몇몇 국가들의 5세부터 17세까지의 비만인 어린이들의 2011년도 비율을 나타낸다. 비만 아동의 비율이 가장 높은 나라는 그리스로, 이곳에서는 여아들의 37퍼센트와 남아들의 45퍼센트가 비만이었다. (비만인) 남아들의 비율이 그리스의 남아 비율보다 10퍼센트 포인트 더 낮았음에도 불구하고, 두 번째로 높은 비율을 나타낸 나라는 미국이었다. 호주는 남아들과 여아들 모두에서 캐나다와 영국보다 더 낮은 비율을 보였다. 한편, 그 비율이 프랑스에서는 현저히 더 낮았는데, 이곳에서는 비만인 여아의 비율이 남아의 비율보다 약간 더 높았다. 마지막으로, 일본은 표에 있는 모든 나라들 중에서 남아들과 여아들 전체에 걸쳐 비율이 가장 낮았다.

정답 풀이
⑤ 일본의 경우, 비만인 여아의 비율은 가장 낮으나, 남아의 비율은 프랑스보다 높다.

핵심 구문

> **1-3행** This graph shows the percentages of children [**aged** five to seventeen] [*who* were overweight in 2011 in several countries].
> ▶ 첫 번째 []: children을 수식하는 과거분사구
> ▶ 두 번째 []: children을 선행사로 하는 주격 관계대명사절
>
> **3-6행** The country with the highest percentage of overweight children was Greece, [**where** 37% of girls and 45% of boys were overweight].
> ▶ []: Greece를 선행사로 하는 계속적 용법의 관계부사절

6-9행 The country with the second highest rates was the United States, although its rate for boys was 10 percentage points lower than **that** of Greece.

► that: 앞에 언급된 rate for boys를 지칭하는 대명사 ➡수능 빈출 어법

10-13행 Meanwhile, the rates were significantly lower in France, [**where** the percentage of overweight girls was slightly higher than the percentage of boys].

► []: France를 선행사로 하는 계속적 용법의 관계부사절

수능 빈출 어법 지시대명사 that과 those

✔ 지시대명사 that과 those는 앞에 나온 명사의 반복을 피하기 위하여 쓰인다. that은 단수명사를, those는 복수명사를 대신한다.

e.g. *The plot* of the movie is the same as **that** of the book.
(that = the plot)
그 영화의 줄거리는 그 책의 줄거리와 같다.

e.g. *Prices* in Tokyo are higher than **those** in Seoul.
(those = prices)
도쿄의 물가는 서울의 물가보다 높다.

✔ those는 수식어나 관계대명사와 함께 쓰여 '…한 사람들'이라는 뜻으로 특정한 사람들을 지칭할 때도 쓰인다.

e.g. **Those who** come first can get concert tickets.
먼저 오는 사람이 콘서트 티켓을 얻을 수 있다.

어휘

overweight 과체중의, 비만의 **percentage** 퍼센트; 비율 **rate** 비율 **meanwhile** 그동안에; *한편 **significantly** 현저하게, 상당히 **slightly** 약간, 조금 **overall** 종합적인, 전체의

05 ③

지문 해석 / 내용 일치 /

Sinclair Ross의 소설과 단편들은 1970년대 초반 이래로 비평가들 사이에서 다양한 해석을 이끌어내는 데 영감을 주었고, 그것들은 캐나다 문학의 고전으로서 인정을 받았다. Ross는 서스캐처원 주(州)의 시골 지역에서 태어나고 자랐으며, 그는 캐나다 대초원에서의 생활을 묘사한 최초의 작가 중 한 명이었다. 그의 대부분의 작품에서 다룬 그의 경험들은 캐나다 동부의 동시대 작가들에 의해 묘사되던 것들과는 꽤 달랐다. 그의 첫 번째 소설, 〈As for Me and My House〉는 캐나다 서부의 문학 연구에 사용된다. 다양한 비평가들이 현재, 민족성과 지역주의가 캐나다 문학에서 어떻게 다뤄지는지를 검토하고자 Ross의 작품을 이용한다. 몇몇 학자들은 기후 변화와 경제적 불경기의 영향에 대한 문화적 관점을 얻기 위해 가뭄과 불황을 다룬 그의 이야기들을 탐구하기도 한다.

정답 풀이

③ 그가 글에서 묘사한 경험들은 동시대에 활동한 동부 지역 작가들의 것과는 많이 달랐다.

핵심 구문

6-7행 ... , and he was one of the first writers [**to describe** life on the Canadian prairies].

► []: the first writers를 수식하는 형용사적 용법의 to부정사구

7-10행 His experiences, [**which** he featured in most of his work], were quite unlike *those* [**described** by contemporary writers in the eastern part of Canada].

► 첫 번째 []: His experiences를 선행사로 하는 계속적 용법의 목적격 관계대명사절

► those: 앞에 언급된 experiences를 지칭하는 대명사

► 두 번째 []: those를 수식하는 과거분사구

12-15행 A broad range of critics currently use Ross's works [**to examine** {*how* ethnicity and regionalism are treated in Canadian literature}].

► []: 목적을 나타내는 부사적 용법의 to부정사구

► { }: examine의 목적어로 쓰인 의문사절

어휘

inspire 영감을 주다, 고무하다 **interpretation** 해석, 이해 **critic** 비평가 **recognition** 인정 **literature** 문학 **raise** 들어 올리다; *(아이 등을) 키우다 **describe** 묘사하다 **prairie** 대초원 **feature** 특징으로 삼다 **range** 범위 **currently** 현재 **examine** 조사[검토]하다 **ethnicity** 민족성 **regionalism** 지역주의 **scholar** 학자 **drought** 가뭄 **depression** 우울증; *불황 **perspective** 관점, 시각 **climate change** 기후 변화 **hard times** 불경기

06 ②

지문 해석 / 밑줄 어휘 /

우리는 모두 순응해야 한다는 사회적 압박에 직면해 있고, 이러한 압박은 우리가 나이가 들면서 더 커진다. 친구부터 동료에 이르기까지 모든 종류의 집단에는, 그것들이 우리의 복장, 행동, 또는 말하는 방식과 관련이 있든 아니든, 우리가 따를 것으로 기대되는 규칙들이 있다. 만약 우리가 이러한 규칙들을 ① 따르지 않는다면, 우리는 동료들의 반감을 사게 될 것이다. 게다가, 나이가 들어가면서, 우리는 점점 더 실패를 두려워하기 시작한다. 그 결과, 우리는 일을 하면서 검증되지 않은 방법들을 쓰는 위험을 더 ② 기꺼이 무릅쓰게(→ 꺼리게) 된다. 그러나 창의성과 실패는 필연적으로 연결되어 있는데, 창의적이라는 것은 (기존에) ③ 확립된 양식들을 깨뜨리는 것을 수반하기 때문이다. 예를 들어, 혁신적인 요리사는 주방에서 수많은 ④ 실패작을 경험할 가능성이 크지만, 이것이야말로 완전히 새로운 무언가를 내놓을 수 있는 유일한 방법이다. 결국, 실패를 무릅쓰는 사람들만이 의미 있는 성과로 ⑤ 보상받을 기회를 가진다.

정답 풀이

② 반의어

나이가 들면서 실패하는 것을 더 두려워하게 된다고 했으므로, 검증되지 않은 방법들을 쓰는 위험을 '꺼린다'는 흐름이 되어야 한다. 따라서 ② willing(⑱ 기꺼이 하는)은 reluctant(⑱ 꺼리는)로 고치는 것이 적절하다.

선택지 풀이

① follow ⑧ 따르다
③ established ⑱ 확립된, 확정된
④ disaster ⑲ 재앙; *엄청난 실패작
⑤ reward ⑧ 보상하다

> **2-6행** In all types of groups, from friends to coworkers, there are rules [**that** we are expected to follow], whether they concern our wardrobe, our behavior, or [*how* we speak].
> ► 첫 번째 []: rules를 선행사로 하는 목적격 관계대명사절
> ► 두 번째 []: concern의 목적어로 쓰인 관계부사절 (선행사 the way 와 관계부사 how는 둘 중 하나를 생략)
>
> **12-16행** An innovative cook, for example, is likely to experience numerous disasters in the kitchen, but this is the only way [**to come up with** something completely *new*].
> ► []: the only way를 수식하는 형용사적 용법의 to부정사구
> ► new: something을 수식하는 형용사 (-thing으로 끝나는 대명사는 형용사가 뒤에서 수식)
>
> **16-18행** Ultimately, only **those who** risk failure have
> _S _V
> a chance of being rewarded with significant
> _O ₌
> achievements.
> ► those who: …한 사람들

어휘

pressure 압박, 압력 **wardrobe** 옷장; *의상 **disapproval** 반감, 못마땅함 **risk** …의 위험을 무릅쓰다 **inevitably** 필연적으로, 불가피하게 **disrupt** 방해하다 **innovative** 혁신적인 **numerous** 수많은 **come up with** …을 떠올리다; *…을 내놓다 **ultimately** 궁극적으로, 결국 **significant** 의미 있는, 중대한

④ poisoned his enemies using potatoes
 감자를 이용해 그의 적들을 독살했다
⑤ traded vegetables with South America
 남미와 채소를 교역했다

정답 풀이

감자에 독이 있다고 생각해 감자 먹는 것을 꺼리던 프랑스인들에게 기발한 방법으로 감자를 홍보하고 보급한 Parmentier에 관한 글이므로, 빈칸에는 ②가 가장 적절하다.

핵심 구문

> **2-4행** Europeans, however, didn't think [(**that**) potatoes could be eaten]—some even believed [(**that**) they were poisonous]!
> ► 두 개의 []: 각각 동사 think와 believed의 목적어로 쓰인 명사절로 접속사 that이 생략됨
>
> **16-18행** Soon, they began planting their own potatoes, [**which** later *helped* them *survive* during food shortages].
> ► []: 앞 절 전체를 선행사로 하는 계속적 용법의 주격 관계대명사절
> ► help+O+(to-)v: …가 ~하는 것을 돕다

어휘

poisonous 유독한, 독이 있는 (⑧ **poison** 독살하다) **pharmacist** 약사 **capture** 포로로 잡다 **Prussian** 프로이센 사람 **prisoner** 죄수; *포로 **come up with** …을 생각해 내다 **surround** 둘러싸다, 에워싸다 **armed** 무기를 소지한 **attract** (주의·흥미 등을) 끌다 **food shortage** 식량 부족, 식량난 [문제] **promote** 홍보하다 **accidentally** 우연히 **trade** 거래하다, 교역하다

07 ②

지문 해석 / 빈칸 추론 /

감자는 17세기에 남미에서 유럽으로 처음 들어왔다. 그러나, 유럽인들은 감자를 먹을 수 있는 것이라고 생각하지 않았고, 어떤 사람들은 심지어 그것들이 독이 있다고 생각하기도 했다! Antoine-Augustin Parmentier라는 이름의 한 프랑스인 약사는 이것이 사실이 아님을 알았다. 그는 7년 전쟁 중에 프로이센 사람들에게 포로로 붙잡혔다. 그는 포로였던 동안 많은 감자 먹었는데 어떤 건강 문제도 겪지 않았다. 전쟁이 끝난 후, 그는 프랑스로 돌아가서 왕의 도움을 받아 감자를 홍보하기 시작했다. 감자를 부유한 사람들에게 제공한 후에, 그는 가난한 사람들에게 집중하기로 결심했다. Parmentier는 기발한 계획을 생각해 냈다. 그는 왕의 감자밭 중 한 곳을 무장한 경비병들로 둘러쌌다. 이는 지역의 가난한 사람들의 관심을 끌었다. 그들은 감자가 맛있고 귀한 것이 틀림없다고 생각했다. 곧, 그들은 자기 소유의 감자를 심기 시작했고, 이것이 이후에 그들이 식량난 중에 생존하는 데 도움이 되었다.

선택지 해석

① dealt with health problems
 건강 문제를 처리했다
✔ began promoting potatoes
 감자를 홍보하기 시작했다
③ accidentally started a European war
 우연히 유럽 전쟁을 일으켰다

08 ③

지문 해석 / 글의 순서 /

사람들은 발레를 '이해하지' 못할 거라 생각하기 때문에 너무 자주 그것을 멀리한다.
(B) 그러나 사람들은 TV의 아이스 스케이팅 선수권 대회를 이해하지 못하는 데 대해서는 걱정하지 않는다. 선수권 대회가 방송될 때마다, 평생 한 번도 피겨 스케이팅을 해본 적이 없는 수천 명의 사람들이 참가자들의 기술을 감상하며 주의 깊게 지켜본다.
(C) 사람들이 발레를 같은 방식으로 바라본다면, 그것을 즐길 수 있을 것이다. 교육받지 않은 눈으로 그 모든 우아한 동작이 실제로 무엇을 의미하는지 이해하거나 해석하지 않고도, 발레를 감상하는 것은 분명히 가능하다.
(A) 요컨대 이해란 경험과 함께 가는 것이지만, 당신이 보고 있는 것을 즐기지 못한다면 이해는 별로 가치가 없다. 그러니 편안히 앉아서 고도로 훈련된 운동선수들이 어디서 나타나든지 그들을 지켜보고, 모든 것을 '이해하는 것'에 대해서는 너무 걱정하지 마라.

정답 풀이

발레에 대한 사람들의 편견을 소개하는 주어진 글에 이어, 발레의 경우와 아이스 스케이팅을 감상하는 경우를 비교하는 (B), 발레도 그와 같은 방식으로 감상하면 된다고 이야기하는 (C), 이해하려 애쓰기보다는 즐기는 것이 중요하다고 다시금 강조하며 마무리하는 (A) 순으로 이어지는 것이 자연스럽다.

3-5행 The bottom line is [**that** understanding comes with experience, but understanding is *of little value* if you don't enjoy {**what** you are watching}].
▶ []: is의 보어로 쓰인 that절
▶ of+추상명사: 형용사의 의미를 가짐
▶ { }: enjoy의 목적어로 쓰인 관계대명사절로 what은 선행사를 포함

15-16행 **If** people **looked** at ballet in the same way, they **would be** able to enjoy it.
▶ If+S+동사의 과거형 ... , S+조동사의 과거형+동사원형 ~: 현재 사실을 반대로 가정하는 가정법 과거

16-19행 **It** is definitely possible [**to appreciate** ballet with an untrained eye, without understanding or interpreting {*what* all the elegant motions actually mean}].
▶ It은 가주어이고 to부정사구 []가 진주어
▶ { }: understanding과 interpreting의 목적어로 쓰인 의문사절

어휘

bottom line 핵심, 요점 **athlete** 운동선수 **be concerned about** …을 걱정하다 **follow** 따라가다; *이해하다, (내용을) 따라잡다 **championship** 선수권 대회 **broadcast** 방송하다 **appreciate** 고마워하다; *감상하다 **competitor** 경쟁자; *(시합) 참가자 **definitely** 분명히 **untrained** 훈련되지 않은, 정식 교육을 받지 않은 **interpret** 해석하다 **elegant** 우아한

6-8행 Although Europeans strongly oppose them, [**banning** them] may not be possible according to the rules [*imposed* by the World Trade Organization].
▶ 첫 번째 []: 주어로 쓰인 동명사구
▶ 두 번째 []: the rules를 수식하는 과거분사구

9-12행 Since there is no scientific proof [**that** such foods cause a serious health risk], the US argues [*that* banning them would be a case of unfair protectionism].
▶ 첫 번째 []: scientific proof를 보충 설명하는 동격의 that절
▶ 두 번째 []: argues의 목적어로 쓰인 that절

16-17행 Europeans have the right [**to know** {*what* foods they're consuming}].
▶ []: the right를 수식하는 형용사적 용법의 to부정사구
▶ { }: know의 목적어로 쓰인 의문사절

어휘

introduce 소개하다; *도입하다 **detailed** 상세한 **suggest** *제안하다; 암시하다, 시사하다 **genetically modified food** 유전자 조작 식품 **oppose** 반대하다 **ban** 금지하다 **impose** 부과하다; *도입하다, 시행하다 **World Trade Organization** 세계무역기구 **proof** 증거 **argue** 주장하다 **unfair** 부당한, 불공평한 **consume** 소모하다; *먹다, 마시다 **produce** 생산하다; *농산물

09 ④

지문 해석
/ 문장 삽입 /

미국과 유럽 국가들 사이에서 유전자 조작 식품의 윤리와 판매에 대한 논쟁이 오랫동안 있었다. 유럽 사람들은 그것에 강하게 반대하지만, 세계무역기구에 의해 시행된 규칙에 따르면 그것을 금지하는 것은 불가능할지도 모른다. 그런 식품이 심각한 건강상의 위험을 일으킨다는 과학적인 증거가 없으므로, 미국은 그것을 금지하는 것은 부당한 보호주의의 사례가 될 것이라고 주장한다. 유럽 국가들은 유전자 조작 식품을 판매하는 것에 동의할 수 있지만, 그들은 자국의 시민들이 그것 안에 정확히 무엇이 있는지 알 필요가 있다고 말한다. 상세한 식품 라벨을 도입하는 것이 이런 목적을 위해 제안된 바 있다. 그러나 미국 정부는 이것을 잠재적인 무역 장벽으로 간주한다. 유럽인들에게는 자신들이 무슨 식품을 먹고 있는지 알 권리가 있다. 그러나 미국 정부에게는 농산물을 수출할 권리가 우선순위가 더 높다.

정답 풀이
유전자 조작 식품을 둘러싼 미국과 유럽 사이의 논쟁을 소개하는 글이다. 주어진 문장은 식품 라벨 도입에 대한 내용으로, 글의 흐름상 this purpose가 ④ 바로 앞 문장의 유럽인들이 유전자 조작 식품에 무엇이 들어있는지 알아야 한다는 내용을 가리키는 것을 알 수 있다. 또한, ④ 다음 문장의 this가 주어진 문장의 introducing detailed food labels를 가리킨다는 점에서 ④가 적절한 위치임을 재확인할 수 있다.

10 ④

지문 해석
/ 요약문 완성 /

언어는 우리가 학습할 때 배우는 어떤 것이라기보다는, 우리 뇌의 생물학적 구조 속 독특한 부분이다. 그것은 정보를 습득하는 우리의 일반적인 능력들과 다른데 왜냐하면 우리는 언어 기술을 아이일 때 의식적 노력 없이 발달시키기 때문이다. 우리는 지도 없이 그리고 그것의 근본적인 논리를 모르는 채 그것을 사용하기 시작한다. 그것이 바로 일부 과학자들에 의해 그것(=언어)이 '본능'으로 설명되는 이유이다. 이 용어(=본능)는 말하는 방법을 아는 사람의 능력과 거미가 거미줄을 치는 법을 아는 방식의 비교를 시사한다. 거미들은 거미줄 치기를 따로 배우지 않고, 이 일을 하기 위해 아주 똑똑하거나 재능이 있을 필요도 없다. 그것들은 자신들의 뇌에 암호화된 감각으로부터, 이 일을 잘하는 능력뿐 아니라 거미줄을 치려는 본능적 욕구를 그저 얻는 것뿐이다.

→ 인지적 관점에서 볼 때, 언어는 습득되어야만 하는 어떤 것이라기보다 인간의 뇌 속에 내재하는 독특한 특성이다.

선택지 해석

	(A)		(B)
①	developed 발달한	…	given 주어진
②	developed 발달한	…	self-generated 자연 발생의
③	inherent 내재하는	…	evaluated 평가되는
☑	inherent 내재하는	…	acquired 습득되는
⑤	secondary 이차적인	…	overlooked 간과되는

정답 풀이
언어는 뇌의 구조 속에 '내재하는' 특성과 관련된 것이므로 그것을 의식적으로

'습득하려' 노력하지 않아도 자연스럽게 사용할 수 있게 된다는 내용의 글이므로, 빈칸에는 각각 inherent와 acquired가 들어가는 것이 가장 적절하다.

핵심 구문

1-3행 **Rather than** being something [(*that*) we learn as we study], language is a unique part of the biological makeup of our brains.
► rather than ...: …라기보다는
► []: something을 선행사로 하는 목적격 관계대명사절로 관계대명사 that이 생략됨

9-12행 This term implies a comparison **between** people's ability [*to know* how to talk] **and** the way [in **which** spiders know how to spin webs].
► between A and B: A와 B 사이에
► 첫 번째 []: people's ability를 수식하는 형용사적 용법의 to부정사구
► 두 번째 []: the way를 선행사로 하는 목적격 관계대명사절

14-17행 They simply get an instinctual urge [**to spin** webs], *as well as* the ability [**to succeed** at this task], from a sense [**encoded** in their brains].
► 첫 번째와 두 번째 []: 각각 an instinctual urge와 the ability를 수식하는 형용사적 용법의 to부정사구
► A as well as B: B뿐만 아니라 A도
► 세 번째 []: a sense를 수식하는 과거분사구

어휘

biological 생물학적인 **makeup** 구성, 구조 **conscious** 의식적인 **instruction** 설명 **underlying** 근본적인, 근원적인 **logic** 논리 **instinct** 본능 (휑 **instinctual** 본능에 따른) **term** 용어 **imply** 넌지시 나타내다; *시사하다 **spin** 돌리다; *(실을) 잣다 **intelligent** 똑똑한 **urge** 충동, 욕구 **encode** 암호화하다 **cognitive** 인지적인 **distinctive** 뚜렷한; *독특한 **trait** 특성, 특징

09회 수능 빈출 어휘

1 이러한 일시적 증상들은 스트레스가 쌓이면서 영구적인 것이 될 수 있다.
2 이 강연은 소셜 미디어를 보다 효과적으로 활용할 방법을 보여줄 것이다.
3 양측은 몇 년간 논쟁한 끝에 마침내 그들의 논쟁을 끝냈다.
4 Jenny를 그녀의 언니와 구별하는 것이 매우 어렵다.

10회 미니 모의고사

01 ③	**02** ③	**03** ④	**04** ③	**05** ③
06 ①	**07** ⑤	**08** ②	**09** ⑤	**10** ④

10회 수능 빈출 어휘

1 exceeding 2 measurements 3 prejudice
4 advocate 5 extraordinary

01 ③

지문 해석
/ 함의 추론 /

1920년도의 미국 대선에서, Warren Harding이 대통령으로 당선되었고 Calvin Coolidge가 부통령으로 당선되었다. 1923년에 Harding이 심장 마비로 사망한 후, Coolidge가 대통령직을 이어받았다. Coolidge는 그의 특이한 성격으로 알려져 있었다. 그는 Rebecca라는 이름의 애완 너구리를 키웠고, 그는 그것이 백악관 주변을 돌아다닐 수 있게 했다. 그는 또한 자신만의 메이플 시럽을 만들었다. 그러나 그는 가능한 한 말을 적게 했던 사람으로 가장 잘 기억된다. 사실, 그는 너무 조용해서 별명이 '과묵한 Cal'이었다. 한번은, 만찬회에서 한 여성이 그와 대화를 시작하려고 거듭 노력했다. 몇 번 실패한 후에, 그녀는 Coolidge에게 자신이 친구 한 명과 내기를 했다고 말했다. 만약 그녀가 그로 하여금 두 단어 넘게 말하도록 할 수 있다면, 그녀는 그 내기에서 이길 것이다. Coolidge는 이에 대해 잠깐 생각한 다음 대답했다. "당신이 졌습니다."

선택지 해석

① It's not polite to bet on people.
 사람들을 두고 내기를 하는 것은 예의 바르지 못하다.
② I won the election, and you didn't.
 나는 선거에서 승리했는데, 당신은 아니었다.
✔ I won't say anything from now on.
 이제부터 나는 아무것도 말하지 않을 것이다.
④ You need to listen to others carefully.
 당신은 다른 사람들의 말을 주의 깊게 들을 필요가 있다.
⑤ I don't want to talk about serious issues.
 나는 심각한 문제들에 관해 이야기하고 싶지 않다.

정답 풀이

말수가 적기로 유명했던 Coolidge가 두 단어 넘게 말하면 여성이 내기에서 이긴다고 했는데, Coolidge는 그녀가 내기에서 졌다는 뜻으로 "You lose."라는 두 단어만 말했다. 이는 그가 앞으로 아무 말도 하지 않을 것이라는 의미임을 유추할 수 있으므로, ③이 밑줄 친 부분이 의미하는 바로 가장 적절하다.

핵심 구문

1-3행 In the 1920 American presidential election, [Warren Harding **was elected president**] and [Calvin Coolidge **was elected vice president**].
► 두 개의 []: 각각 5형식 문장의 수동태로 「주어(목적어)+be p.p.+목적격 보어」의 형태

9-10행 But he is best remembered for [**being** a man {*who* spoke **as few** words **as possible**}].

► []: 전치사 for의 목적어로 쓰인 동명사구
► { }: a man을 선행사로 하는 주격 관계대명사절
► as+형용사[부사]의 원급+as possible: 가능한 한 …한[하게]

10-11행 In fact, he was **so** quiet **that** his nickname was "Silent Cal."

► so … that ~: 너무 …해서 ~하다

13-15행 After failing several times, she told Coolidge [**that** she *had made* a bet with a friend].

► []: told의 직접목적어로 쓰인 that절
► had made: 주절의 과거 시제보다 더 이전 시점에 일어난 일을 나타내는 과거완료 시제

어휘

presidential 대통령의 (⑱ president 대통령) election 선거 (⑧ elect 선출하다) vice president 부통령 heart attack 심장 마비 take over …을 이어받다 raccoon 너구리 wander 돌아다니다 repeatedly 되풀이하여 bet 내기; 내기를 하다

02 ③

지문 해석　　　　　　　　　　/ 글의 요지 /

상담사의 몸짓 언어는 강한 메시지를 보낼 수 있다. 예를 들어, 상담 중에 손목시계를 힐끗 보는 것은 내담자가 (자신이) 중요하지 않다는 느낌을 받게 만들 수 있다. 반면, 들으려고 앞으로 숙이거나 이해했다는 것을 나타내기 위해 미묘하게 고개를 끄덕이는 것은 동일한 그 내담자가 터놓고 더 이야기하도록 독려할 수 있다. 훈련 수업에서, 학생들에게 아무 소리가 없는 상담 장면을 담은 비디오테이프를 보도록 했다. 그들은 상담사가 무엇을 말하고 있는지 전혀 몰랐음에도 상담사의 태도에 대해 전체 학급의 대체적 동의가 있었다. 대신, 그들은 오로지 비언어적인 행동에 의지하여 결론을 이끌어 냈다. 그 상담 장면이 소리를 포함하여 다시 재생되었을 때, 상담사의 태도에 대한 학급의 판단은 보통 정확한 것으로 확인되었다.

정답 풀이

주제문이 첫 문장인 두괄식 구조의 글이다. 상담사의 몸짓 언어가 강한 메시지를 보낼 수 있다는 주제문이 나온 다음, 예시와 실험을 근거로 들어 주장을 뒷받침하고 있다. 따라서 ③이 글의 요지로 가장 적절하다.

핵심 구문

4-7행 On the other hand, [**leaning** forward {*to listen*} or **giving** a subtle nod {*to indicate* understanding}] can **encourage** the same client **to open** up and share more.

► []: 문장의 주어로 쓰인 동명사구로 동명사 leaning과 giving이 등위접속사 or로 병렬 연결
► 두 개의 { }: 목적을 나타내는 부사적 용법의 to부정사구
► encourage+O+to-v: …가 ~하도록 격려하다

7-9행 In training classes, students **were made to watch** a videotape of a counseling session without any sound.

► were made to watch: 사역동사 make가 쓰인 5형식 문장의 수동태로 「be made+to-v」의 형태

어휘

counselor 상담사 (⑱ counseling 상담, 조언) glance at …을 힐끗 보다 wristwatch 손목시계 session (특정한 활동을 위한) 시간, 기간 lean forward 몸을 앞으로 기울이다 subtle 미묘한 agreement 협정; *합의, 동의 attitude 태도 rely on 의지하다 solely 오로지 nonverbal 말로 하지 않는, 비언어적인 conclusion 결론 judgment 판단 verify 확인하다

03 ④

지문 해석　　　　　　　　　　/ 글의 주제 /

오늘날에도, 일부 가난한 남아프리카 지역에서는, 많은 아이들이 책을 담을 가방 없이 매일 학교로 장거리를 걸어간다. 게다가, 그들의 가정에는 전기에 대한 충분한 이용 기회가 없다. 이는 어떤 학생들은 밤에 공부를 계속할 수가 없음을 의미한다. 이런 학생들을 돕기 위해 한 회사가 창의적인 해결책을 내놓았는데, 위에 태양 전지판이 있는 100% 재활용 소재로 만들어진 가방이다. 태양 전지판은 가방이 태양 에너지를 저장하도록 해 준다. 이 저장된 에너지는 작은 램프에 약 12시간 동안 전력을 공급하기에 충분하므로, 학생들은 어두워진 후에도 공부를 계속할 수 있다. 사람들은 학생들에게 이 태양 전지판 가방을 공급하기 위해 기부를 한다. 이는 혜택 받지 못하는 아이들이 학교로 걸어가는 것을 쉽게 만들며, 한편으로 그들의 저녁 공부 시간을 늘려 준다.

선택지 해석

① new rules to encourage recycling
　재활용을 독려하기 위한 새로운 규정
② the reason poor families struggle to find work
　가난한 가족이 일자리를 찾는 데 고생하는 이유
③ new schools for South African students
　남아프리카 학생들을 위한 새로운 학교
✔ a creative product to help poor schoolchildren
　가난한 학생들을 돕기 위한 창의적인 제품
⑤ the use of solar panels for light in African schools
　빛을 얻기 위한 아프리카 학교들의 태양 전지판 사용

정답 풀이

주제문이 중간에 드러난 중괄식 구조의 글로, 앞부분에서는 일부 남아프리카 아이들이 가방 없이 장거리를 걸어 통학하고 집에서는 전기를 제대로 쓰지 못하는 문제를 제시한 다음, 태양 전지판이 달린 가방이라는 창의적인 해결책을 소개한다. 따라서 ④가 글의 주제로 가장 적절하다. 학교에서 태양 전지판을 사용하는 것이 아니라 방과 후에 집에서 공부할 때 사용한다고 했으므로 ⑤는 적절하지 않다.

핵심 구문

13-14행 People make donations [**to *provide*** schoolchildren *with* these solar panel bags].

► []: 목적을 나타내는 부사적 용법의 to부정사구
► provide A with B: A에게 B를 제공하다

14-16행 This **makes** the walk to school **easier** for underprivileged kids, [*while extending* their evening study time].

▶ make+O+형용사: …을 ~하게 하다

▶ []: 동시동작을 나타내는 분사구문으로 의미를 분명히 하기 위해 접속사 while을 생략하지 않음 ➡ 수능 빈출 어법

수능 빈출 어법 접속사가 남아 있는 분사구문

✓ 분사구문에서 접속사는 대개 생략하지만, 분사구문의 의미를 명확하게 하기 위해 밝히는 경우도 있다.

 e.g. **While waiting** at the clinic, I played a mobile game.
 나는 병원에서 기다리면서 모바일 게임을 했다.

 e.g. **When traveling** to Mongolia, you will need warm clothes.
 몽골로 여행 갈 때에는 따뜻한 옷이 필요할 것이다.

어휘

neighborhood 이웃; *지역, 지방 **trek** 트레킹; *오래 걷기 **what's more** 게다가 **sufficient** 충분한 **access** 접근 **electricity** 전기 **recycle** 재활용하다 **material** 재료, 소재 **solar panel** 태양 전지판 **store** 저장하다 **power** 힘; 동력; *동력을 공급하다, 작동시키다 **underprivileged** (사회·경제적으로) 혜택 받지 못하는 **extend** 확장하다 [문제] **struggle** 고투하다, 허우적거리다

04 ③

지문 해석 / 글의 제목 /

끊임없이 하나의 대상에 초점을 맞추는 것은 작은 식물에 비료를 주는 것과 비슷하다. 즉, 그렇게 하는 것은 필연적으로 더 빠른 성장으로 이어질 것이다. 오직한 가지 일에만 초점을 맞춤으로써, 당신은 당신의 목표를 빠르고 효율적으로 실현하는 데 정신적인 역량의 더 많은 부분을 쓸 수 있다. 하나의 목적에 대한 전념과 위대한 성취 사이에는 분명한 연결 고리가 존재한다. 평범한 사람들이 오로지 하나의 대상에 집중하고 그들 주위의 다른 모든 것을 차단할 때, 그들은 흔히 비범한 것들을 이룰 수 있다. 그 결과, 보통의 역량과 재능을 지닌 보통 사람들이 보다 경험이 많고 재능이 많은 직장 동료들을 뛰어넘을 수 있다. 이것은 그들의 동료의 에너지가 한꺼번에 몇 개의 프로젝트에 분산됨으로써 희석되었기 때문이다.

선택지 해석

① Think Before You Act
 행동하기 전에 생각해라

② Aim High, Achieve High
 높이 목표하고, 높이 성취해라

③ The Power of Concentration
 집중의 힘

④ Managing Processes, Not Results
 결과가 아니라 과정을 관리하기

⑤ Accepting Challenges, Embracing Mistakes
 실수를 포용하며 도전을 받아들이기

정답 풀이

주제문이 첫 두 문장에 드러난 두괄식 구조의 글로, 하나의 대상에 집중하면 더 빨리 성장할 수 있고 많은 것을 이룰 수 있다는 내용을 거듭 말하고 있다. 따라서

③이 글의 제목으로 가장 적절하다.

핵심 구문

3-6행 By [**focusing** on only one thing], you are able to redirect more of your mental capacities to [***making*** your goal **a reality** quickly and efficiently].

▶ 첫 번째 []: 전치사 By의 목적어로 쓰인 동명사구

▶ 두 번째 []: 전치사 to의 목적어로 쓰인 동명사구

▶ make+O+명사: …을 ~로 만들다

- - - - - - - - - -

13-15행 This is because the energies of their peers **have been diluted** by [*being* spread out across several projects at once].

▶ have been diluted: 현재완료 수동태로 과거부터 현재까지 희석되었다는 것을 나타냄

▶ []: 전치사 by의 목적어로 쓰인 동명사구이며 의미상 주어인 the energies가 spread의 대상이므로 수동태로 쓰임

어휘

continually 끊임없이, 줄곧 **subject** 주제, 대상 **fertilize** 비료를 주다 **inevitably** 불가피하게, 필연적으로 **redirect** 전용하다, 돌려쓰다 **mental** 정신적인 **capacity** 용량; *능력, 역량 **efficiently** 효율적으로 **accomplishment** 성취 **ordinary** 보통의, 평범한 **concentrate** 집중하다 (® **concentration** 집중) **block out** 가리다, 차단하다 **achieve** 이루다, 달성하다 **average** 평균의; *보통의 **peer** 동료 **dilute** 희석하다 **at once** 즉시; *한꺼번에 [문제] **aim** 목표하다 **embrace** 포용하다; *받아들이다

05 ③

지문 해석 / 내용 일치 /

Jim Lovell은 1960년대와 70년대에 NASA(미 항공우주국) 우주 비행사였다. 그는 원래 항공모함에 야간 착륙을 전문으로 하는 미 해군 조종사였다. 그가 우주 프로그램에 합류하려고 처음 지원했을 때는 건강상의 이유로 거절을 당했다. 그러나 결국에는 받아들여져 수많은 임무에 참여했다. 이 중에서 가장 유명한 것은 아폴로 13호로, 그 임무 동안에 그의 우주선은 폭발로 심각하게 손상되었다. 달에 착륙하려던 자신들의 계획을 취소하고서, Lovell과 다른 우주 비행사들은 4일 후에야 간신히 지구로 무사히 돌아올 수 있었다. 비행사로 일하는 동안, Lovell은 4번의 우주여행을 했고 우주에서 총 700시간 이상을 보냈다. 그는 세계에서 가장 많이 항해한 우주 비행사로 퇴직했다. 그 이후로, 그는 사업가이자 동기부여 연설가로 성공적인 두 번째 경력을 쌓았다.

정답 풀이

③ 우주선 폭발 때문에 Lovell과 다른 우주 비행사들은 달에 착륙하려던 계획을 중단하고 지구로 돌아왔다.

핵심 구문

7-9행 The most famous (one) of these (missions) was Apollo 13, [during **which** his spacecraft was seriously damaged in an explosion].

▶ []: Apollo 13을 선행사로 하는 계속적 용법의 목적격 관계대명사절

9-12행 [**Cancelling** their plans to land on the moon], Lovell and the other astronauts *managed to* safely *return* to Earth four days later.
▶ []: 때를 나타내는 분사구문 (…한 후에)
▶ manage to-v: 간신히 …하다, 용케 …해내다

어휘

astronaut 우주 비행사 **navy** 해군 **specialize in** …을 전문으로 하다 **landing** 착륙 **aircraft carrier** 항공모함 **turn down** 거절[거부]하다 **apply** 신청[지원]하다 **eventually** 결국 **take part in** …에 참여[참가]하다 **numerous** 많은 **explosion** 폭발, 파열 **a total of** 전부, 총 **retire** 은퇴[퇴직]하다 **motivational** 동기를 유발하는 **speaker** 연설가, 발표자

06 ①

지문 해석 / 선택 어법 /

Kandovan은 이란에 있는 고대의 마을이다. 그곳은 자연의 아름다움으로 유명할 뿐만 아니라, 주민 중 다수가 동굴 안에 거주 (A) 한다는 사실 때문에도 특이하다고 여겨진다. 더 기묘한 점은, 이 동굴들이 원뿔 모양의 바위층 안에 위치해 있다는 점이다. 화산 분출의 재로부터 만들어진 이 특이하게 생긴 구조물은 자연의 힘에 의해 형성되었고 거대한 벌집을 닮았다. 사실, kando라는 단어는 '벌집'을 뜻하며, 이것이 Kandovan이 그것의 이름을 얻은 (B) 경위라고 여겨진다. 전설에 따르면, 사람들은 13세기에 침략해 오는 몽골인들에게서 탈출하기 위해 처음 그곳으로 이주했다고 한다. 처음에 그들은 그냥 바위에 숨었지만, 나중에는 동굴속에 (C) 정착하기로 결심했다. 시간이 흐르면서, 그 동굴들은 여러 층의 영구적인 거주지가 되었고, 각각에는 같은 가족이 대대로 거주한다.

정답 풀이

(A) the fact의 동격 어구를 이끄는 접속사가 와야 하므로 that이 적절하다.
(B) be의 보어로 쓰인 명사절로, Kandovan이 '이름을 얻게 된 경위'를 뜻하므로 the way를 대신하는 관계부사 how가 적절하다.
(C) decide는 to부정사를 목적어로 취하는 동사이므로 to settle이 적절하다.

핵심 구문

1-4행 Not only is it famous for its natural beauty, but it is also considered unique due to the fact [**that** many of its residents make their homes in caves].
▶ 'A뿐만 아니라 B도'를 뜻하는 「not only A but also B」 구문에서 부정어 not only가 앞으로 나오면서 주어 it과 동사 is가 도치됨
▶ []: the fact를 보충 설명하는 동격의 that절

9-11행 In fact, the word *kando* means "beehive," and this **is believed to be** [*how* Kandovan got its name].
▶ is believed to be …: 5형식 문장의 수동태 (← people believe this to be …)
▶ []: be의 보어로 쓰인 관계부사절 (선행사 the way와 관계부사 how는 둘 중 하나를 생략)

15-18행 Over time, the caves became multi-level, permanent homes, [each **inhabited** by generation after generation of the same family].
▶ []: 연속상황을 나타내는 분사구문으로 주절의 주어(the caves)와 분사구문의 주어(each)가 달라서 주어를 표기함 수능 빈출 어법

✓ 분사구문의 의미상 주어가 주절의 주어와 다를 때는 분사 앞에 의미상 주어를 쓴다.
e.g. **There** being nothing to do, they went home early.
(= As **there** was nothing to do, **they** went home early.)
할 일이 아무것도 없어서 그들은 일찍 집에 갔다.
e.g. **It** starting to rain, Mina put on her rain coat.
(= Because **it** started to rain, **Mina** put on her rain coat.)
비가 오기 시작해서, 미나는 그녀의 우비를 입었다.

어휘

ancient 고대의 **resident** 주민 **be located** 위치하다 **cone** 원뿔 **rock formation** 형성; *암반층 **ash** 재 **volcanic** 화산의 **eruption** 분출 **resemble** 닮다 **beehive** 벌집 **legend** 전설 **hide** 숨다 (hide-hid-hidden/hid) **settle** 정착하다 **inhabit** 살다, 거주하다 **generation** 세대

07 ⑤

지문 해석 / 밑줄 어휘 /

상급 관리자들이 하급 관리자를 평가할 때, 여러 출처에서 의견을 수집하는 것이 유용하다. 동료 또는 고객과 같이, 평가받고 있는 사람을 직접 대한 적이 있는 사람들은 그[그녀]의 업무 성과에 대해 ① 고유한 관점을 제공할 수 있다. 이런 출처들을 사용하는 것은 잠재적인 편견을 ② 줄이는 데 도움이 될지도 모른다. 모든 평가가 반드시 ③ 객관적이게 하기 위해서는, 사람들에게 그들의 의견이 다른 사람들에 의해 제공되는 것과 비교될 것이라고 말하는 것이 바람직하다. 여러 출처에서 나온 의견들이 ④ 일관적일 때, 그것은 회사에서의 그 사람의 진급에 관한 더욱 자신 있는 결정으로 이어질 수 있다. 추가로, 하급 관리자들이 부정적인 의견을 제시받을 때, 여러 출처가 동일한 비판에 동의한다면 그들은 그것을 ⑤ 묵살할(→ 받아들일) 가능성이 더 높다. 반면, 동의가 거의 이루어지지 않은 것처럼 보인다면 그 의견을 정확하다고 간주할 가능성이 더 낮다.

정답 풀이

⑤ 반의어

하급자를 평가할 때는 여러 명의 의견을 취합하는 것이 바람직하다는 내용의 글이다. 마지막 문장에서 의견에 있어서 동의가 거의 이루어지지 않으면 하급자는 그 의견을 정확하지 않다고 간주한다고 했으므로 그와 반대의 상황을 말하는 앞 문장에서는 ⑤ dismiss(⑧ 묵살하다)를 accept(⑧ 받아들이다)로 고치는 것이 적절하다.

선택지 풀이

① unique ⑧ 고유한
② reduce ⑧ 줄이다, 감소시키다
③ objective ⑧ 객관적인
④ consistent ⑧ 한결같은, 일관된

핵심 구문

3-6행 Those [**who** have directly dealt with the person {*being* evaluated}], such as their coworkers or clients, can offer unique views on his or her job performance.

▶ []: Those를 선행사로 하는 주격 관계대명사절
▶ { }: the person을 수식하는 현재분사구

7-10행 In order to help ensure [(**that**) all evaluations are objective], it's advisable to tell people [*that* their
가주어
feedback will be compared to that {**provided** by others}].
진주어(to부정사구)

▶ 첫 번째 []: ensure의 목적어로 쓰인 명사절로 접속사 that이 생략됨
▶ 두 번째 []: tell의 직접목적어로 쓰인 that절
▶ { }: 바로 앞 대명사 that을 수식하는 과거분사구, 이때 that은 앞에 언급된 feedback을 지칭함

어휘

senior 고위[상급]의 **gather** 수집하다, 모으다 **feedback** 의견, 평가 정보 **deal with** 처리하다; *대하다 **advisable** 권할 만한, 바람직한 **compare** 비교하다 **confident** 자신 있는 **advancement** 발전, 진보; *승진 **present** 주다; *제시하다 **negative** 부정적인 **criticism** 비판

08 ②

지문 해석
/ 빈칸 추론 /

어떤 정책의 지지자들이 좋은 의도를 가지고 있을 때, 사람들은 그들의 제안이 타당하다고 생각하는 경향이 있다. 그러나 이것이 항상 맞는 것은 아니다. 때때로 지지자들은 자신들의 제안이 일으킬지도 모르는 부정적인 부작용을 알아차리지 못한다. 「멸종위기종보호법」이 그와 같은 경우의 사례이다. 그것의 목표는 (멸종 위기에 있는) 그 종들이 발견되는 사유지를 규제함으로써 종들을 보호하는 것이다. 이것은 땅 주인들의 뜻을 거스르며 행해지는데, 그들은 결국 자신들의 재산에 대한 지배력을 유지하려고 한다. 그들은 자신들의 땅을 이 종들에게 덜 매력적인 곳으로 만듦으로써 이 일을 행한다. 멸종 위기에 있는 한 새에 관해 말하자면, 이것(=이러한 행동)에는 사람들이 그 새가 둥지를 틀기 좋아하는, 그들의 땅에서 발견되는 나무들을 모조리 잘라버리는 행위가 포함된다. 따라서, 선의에서 나온 이 정책의 간접적인 결과로서, 멸종 위기에 처한 종들의 자연 서식지가 실은 더 빠른 속도로 사라질 수도 있는 것이다.

선택지 해석

① consider every angle
모든 관점을 고려하다

✔ have good intentions
좋은 의도를 가지고 있다

③ protect private property
사유재산을 보호하다

④ ignore all consequences
모든 결과들을 무시하다

⑤ make persuasive arguments
설득력 있는 주장들을 펼치다

정답 풀이

두 번째 문장을 통해 이하 내용이 첫 번째 문장의 내용과 상반되는 것임을 유추할 수 있다. 멸종 위기종을 보호한다는 좋은 취지를 가진 법령이 실제로는 자연 서식지를 더 빠르게 훼손하는 의외의 부작용을 낳는 사례가 소개되었으므로 빈칸에는 ②가 가장 적절하다.

핵심 구문

6-8행 Its objective is [**to protect** species by regulating private land {on *which* the species are found}].

▶ []: is의 보어로 쓰인 명사적 용법의 to부정사구
▶ { }: private land를 선행사로 하는 목적격 관계대명사절

8-10행 This is done against the will of landowners, [**who** in turn attempt {*to maintain* control of their property}].

▶ []: landowners를 선행사로 하는 계속적 용법의 주격 관계대명사절
▶ { }: attempt의 목적어로 쓰인 명사적 용법의 to부정사구

11-14행 In the case of one endangered bird, this involves people [**cutting** down any trees {*found* on their land} {**that** the bird likes to nest in}].

▶ []: involves의 목적어로 쓰인 동명사구, people은 동명사의 의미상 주어 ◑수능 빈출 어법
▶ 첫 번째 { }: any trees를 수식하는 과거분사구
▶ 두 번째 { }: any trees를 선행사로 하는 목적격 관계대명사절

수능 빈출 어법 동명사의 의미상 주어

✔ 동명사의 행위 주체를 밝혀야 할 필요가 있는 경우에 쓴다.
✔ 동명사의 의미상 주어는 동명사 바로 앞에 쓰며 보통 소유격으로 나타낸다.
 e.g. Everybody at the party liked **his dancing**.
 (춤추는 것은 Everybody가 아니라 he → his)
 파티에 있던 모든 사람들은 그가 춤추는 것을 좋아했다.

✔ 동명사가 동사나 전치사의 목적어일 경우 의미상 주어를 목적격으로 쓰기도 한다.
 e.g. I was disappointed with **him**[his] **being** so rude to her.
 나는 그가 그녀에게 너무 무례하게 군 것에 실망했다.

✔ 소유격을 만들 수 없는 대명사(all, both, this, those 등)의 경우는 그대로 쓴다.
 e.g. I have no doubt of **this being** true.
 나는 이것이 사실이라는 것을 의심하지 않는다.

어휘

proposal 제안, 제의 **sound** 건전한, 타당한 **side effect** 부작용 **endangered** 위험에 처한; *멸종될 위기에 이른 **act** 행동; *법률 **objective** 목적, 목표 **regulate** 규제하다 **private** 사유의, 개인 소유의 **in turn** 차례차례; *결국 **property** 재산 **nest** 둥지; *둥지를 틀다 **indirect** 간접적인 **well-meaning** 선의[호의]의 **habitat** 서식지 문제 **angle** 각도; *시각, 관점 **intention** 의도 **consequence** 결과 **persuasive** 설득력 있는 **argument** 논쟁; *주장

09 ⑤

많은 기술이 동양에서 일찍 발달되었지만, 유리 제작은 그것들 중 하나가 아니었다. 그 결과, 서양 선교사들에 의해 그것들이(=망원경과 현미경이) 들여오기 전까지 중국에는 망원경도 현미경도 없었다. (C) 이 두 광학 기기는 17세기 서양에서 과학 혁명을 일으켰다. 물론, 이 시기에 동양에 그것들이 없었던 것이 중국에서 유사한 혁명이 일어나지 못하게 했는지의 여부를 말하기는 어렵다. (B) 하지만, 확실한 것은 망원경 없이 명왕성이나 목성의 위성과 같은 천체를 보는 것이 불가능하다는 것이다. 또한, 우주에 대한 우리의 이해가 기초하고 있는 천문학적 치수를 재는 것도 불가능하다. (A) 유사하게, 현미경 없이, 박테리아나 사람 몸의 세포를 관찰할 수 없다. 그리고 현대 의학의 발전을 이끈 것은 바로 이런 작은 생명체와 생물학적 구성 요소의 발견이었다.

정답 풀이

(C)의 These two optical instruments는 주어진 글에 제시된 telescopes와 microscopes를 의미하므로, 주어진 글 다음에는 (C)가 와야 한다. 또한 (C)의 마지막 문장(Of course, it is hard to say … .)과 (B)의 첫 번째 문장(What is certain, though, … .)이 대조를 이루고 있으므로 (C) 다음에는 (B)가 이어지고, 망원경이 없으면 천문학이 발전할 수 없다고 이야기하는 (B) 다음에는 부가를 의미하는 'Similarly'를 사용하여, 현미경 없이 의학이 발전할 수 없다고 설명하는 (A)가 오는 것이 자연스럽다.

핵심 구문

> **8-10행** And **it was** the discovery of these tiny life forms and biological building blocks **that** led to the development of modern medicine.
> ▶ it was … that ~: ~한 것은 바로 …이었다 (강조구문)

> **11-13행** [**What** is certain], though, is [*that* without a telescope **it** is impossible {**to view** heavenly bodies such as Pluto or the moons of Jupiter}].
> ▶ 첫번째 []: 문장의 주어로 쓰인 관계대명사절로 what은 선행사를 포함
> ▶ 두 번째 []: is의 보어로 쓰인 that절
> ▶ it은 가주어이고 to부정사구 { }가 진주어

> **13-16행** **It** is also impossible [**to make** the astronomical measurements {on *which* our understanding of the universe is based}].
> ▶ It은 가주어이고 to부정사구 []가 진주어
> ▶ { }: the astronomical measurements를 선행사로 하는 목적격 관계대명사절

어휘

technology 기술 **telescope** 망원경 **microscope** 현미경 **present** 참석한; *존재하는 **missionary** 선교사 **observe** *관찰하다; 준수하다 **cell** 세포 **building block** (*pl.*) 구성 요소 **medicine** 약; *의학 **view** 견해; 전망; *보다 **heavenly body** 천체 **Pluto** 명왕성 **moon** 달; *위성 **Jupiter** 목성 **astronomical** 천문학의 **optical instrument** 광학 기기 **bring about** 일으키다, 초래하다 **revolution** 혁명 **absence** 결석; *부재

10 ④

라디오 방송은 처음 소개되자마자 미국에서 인기를 끌었다. 1922년쯤에, 500개 이상의 상업 라디오 방송국이 미국에서 운영되었다. 그것들의 인기의 한 이유는 공짜였기 때문으로, 사람들에게 필요한 것은 라디오 하나뿐이었다. 일단 첫 라디오 네트워크가 구축되자, 나라 전역의 수백만 명의 사람이 같은 방송을 청취할 수 있었다. 그들은 뉴스에서 오락물까지, 여러 프로그램을 듣기 위해 가장 가까운 라디오 주위에 함께 모이곤 했다. 이 프로그램들은 나라 전체가 이벤트들을 한 그룹으로서 실시간 경험하는 것을 가능케 했다. (결국, 라디오 프로그램은 미국에서 가정오락의 초기 형태로서의 텔레비전 프로그램으로 교체되었다.) 게다가, 그것들은 광고 분야에 완전히 새로운 차원을 가져오면서, 최초의 즉각적인 대중 매체 마케팅 도구로 기능했다.

정답 풀이

라디오 방송이 미국에서 인기 있었던 이유와, 라디오 도입 후 미국의 변화를 이야기하는 글이다. 라디오 방송을 통해 미국 대중 전체가 이벤트들을 함께 즐기게 되었고, 광고 분야에서는 새로운 변화가 생겼다는 내용이므로, 라디오 프로그램이 텔레비전 프로그램으로 교체되었다는 ④는 글의 흐름과 무관하다.

핵심 구문

> **4-6행** One reason for their popularity was [**that** they were free—all {(*that*) people needed} was a radio].
> ▶ []: was의 보어로 쓰인 that절
> ▶ { }: all을 선행사로 하는 목적격 관계대명사절로 관계대명사 that이 생략됨

> **15-18행** What's more, they served as the first instant mass media marketing tool, [**bringing** a whole new dimension to the field of advertising].
> ▶ []: 동시동작을 나타내는 분사구문

어휘

broadcast 방송하다; *방송 **commercial** 상업적인 **station** 역; *방송국 **in operation** 운용 중인 **popularity** 인기 **establish** 설립하다, 수립하다 **tune in** (라디오 · 텔레비전 프로를) 청취[시청]하다 **entertainment** 오락물 **entire** 전체의 **in real time** 실시간으로 **primary** 주요한; *초기의 **in-home** 집에서의 **serve** (음식을) 제공하다; *도움이 되다, 기여하다 **whole** (한정적) 완전한 **dimension** 차원 **field** 들판; *분야 **advertising** 광고

10회 수능 빈출 어휘

1 경찰은 제한 속도를 <u>초과한</u> 것에 대해 그에게 (교통 위반) 딱지를 주었다.
2 목수는 나무를 자르기 전에 자를 사용해서 <u>치수</u>를 쟀다.
3 판사는 <u>편견</u> 없이 올바른 판단을 내려야 한다.
4 그는 자신을 페미니즘의 <u>지지자</u>라고 생각한다.
5 Amy는 <u>대단한</u> 능력을 가진 아이다. 그녀는 3개 국어에 능통하다.

01회 대의파악 미니 모의고사

01 ②	02 ②	03 ④	04 ②	05 ⑤
06 ①	07 ③	08 ③	09 ③	10 ②

대의파악 01회 수능 빈출 어휘

1 digestion 2 appreciate 3 obey
4 disturb 5 financial

01 ②

지문 해석 / 글의 목적 /

경찰서장님께,

Chester's라는 새로운 식당이 최근 South Shore 근처에 문을 열었습니다. 그곳에는 매일 밤 11시까지 밴드가 연주를 하는 커다란 야외 테라스가 있습니다. 저는 이것이 시의 조례 중 하나를 위반한다고 생각합니다. 조례 제6458호는 밤 10시부터 (다음 날) 오전 7시 사이에는 소유주의 부동산 범위 밖 어디에서도 소음이 들려서는 안 된다고 명시하고 있습니다. 10시 이후에 Chester's에서 나오는 시끄러운 음악은 근처에 거주하는 사람들, 특히 일찍 자는 어린아이들이 있는 저희같은 사람들에게 방해가 되고 있습니다. 따라서 저희는 Chester's의 주인이 밤 10시에 음악을 중단함으로써 조례를 따르도록 지시를 받기를 요청하고자 합니다. 이 문제에 대해 서장님이 즉각적인 관심을 가져주시면 매우 감사하겠습니다.

South Shore 주민
송미나 올림

정답 풀이

주제문이 뒷부분에 드러난 미괄식 구조의 글이다. 근처에 새로 생긴 식당에서 밤늦게까지 나는 소음을 단속해 달라고 경찰서장에게 요청하고 있으므로, ②가 글의 목적으로 가장 적절하다.

핵심 구문

6-9행 Bylaw number 6458 states [**that** no noise {*that* can be heard anywhere outside the owner's property} should be made between the hours of 10 p.m. and 7 a.m.]

► []: states의 목적어로 쓰인 that절
► { }: noise를 선행사로 하는 주격 관계대명사절

9-12행 The loud music [**coming** from Chester's after 10 p.m.] is disturbing people [*who* live close by], especially those of us with small children [**who** go to bed early].

► 첫 번째 []: The loud music을 수식하는 현재분사구
► 두 번째 []: people을 선행사로 하는 주격 관계대명사절
► 세 번째 []: small children을 선행사로 하는 주격 관계대명사절

12-14행 Therefore, we'd like to **request** [**that** the owner of Chester's **be** ordered to obey the bylaw by stopping the music at 10 p.m.]

► []: request와 같이 요구, 제안, 명령, 주장 등의 뜻을 가진 동사의 목적어로 쓰인 that절에는 「(should +) 동사원형」을 씀 ➡ 수능 빈출 어법

수능 빈출 어법 should의 특별 용법

✔ 이루어지지 않은 일에 대하여 '…해야[되어야] 한다'고 요구, 제안, 명령 또는 주장할 때 that절에 「should+동사원형」을 쓴다.

✔ 대표 동사: demand(요구하다), suggest(제안하다), recommend(권하다), order(명령하다), insist(주장하다)

✔ 보통 should를 생략하고 동사원형만 쓰는 경우가 많다.
　e.g. She **insisted** that we (**should**) **be** more kind with each other.
　　그녀는 우리가 서로에게 좀 더 친절해야 한다고 주장했다.

✔ that절의 내용이 실제 발생한 일에 대한 요구, 주장일 때는 that절에 should를 쓰지 않고 시제 일치의 규칙에 따른다.
　e.g. She **insisted** that her brother **had seen** a UFO that night.
　　그녀는 자기 남동생이 그날 밤에 UFO를 목격했다고 주장했다.

어휘

chief (단체의) 최고위자 **neighborhood** 근처, 이웃 **patio** 파티오, 테라스 **violate** 위반하다 **bylaw** 규칙, 규약; *조례, 지방법 **property** 재산; *부동산, 소유지 **request** 요청[요구]하다 **prompt** 즉각적인, 신속한

02 ②

지문 해석 / 필자의 주장 /

새해 결심을 일 년 내내 실제로 지키는 사람이 얼마나 될까? "거의 없다"나 "아무도 없다"가 아마도 당신의 대답이었을 것이다. 분명한 사실은, 365일이 사람들이 스스로 계속해서 동기를 부여하고 목표를 추구하기에는 몹시도 긴 시간이라는 것이다. 이것이 바로 당신이 개인에게 맞는 달력으로 바꿔야 할지도 모르는 이유이다. 결심을 위한 기간을 정할 때, 당신의 한 해에 대한 관점을 일 년에서, 예를 들자면 한 번에 3개월로 좁혀 보아라. 새해 초반의 의욕 넘치는 기간 동안 모든 것을 성취하려고 애쓰지 마라. 대신에 그다음 목표들을 설정하기에 앞서, 3개월 단위의 한 기간 동안 특정한 한 세트의 목표들을 통해 꾸준히 달성하는 법을 배워라. 이런 식으로, 3개월의 기간으로 나누어진 한 해는 대부분의 사람들이 일 년 동안 결실을 보는 것보다 당신이 더 많은 결실을 볼 수 있게 해준다.

정답 풀이

주제문이 마지막 문장에 드러난 미괄식 구조의 글이다. 한 해 목표를 효과적으로 달성하기 위해서는, 일 년에 걸친 목표를 설정하기보다 자신에게 맞게 더 작은 단위로 시간을 쪼개어 목표를 설정하고 이루어나가도록 노력하는 것이 낫다는 내용의 글이므로, ②가 필자의 주장으로 가장 적절하다.

핵심 구문

3-5행 The simple fact is [**that** 365 days is an awfully long time *for people* {*to **keep*** themselves **motivated** and (to) *pursue* a goal}].

- ► []: is의 보어로 쓰인 that절
- ► { }: an awfully long time을 수식하는 형용사적 용법의 to부정사구로 to keep과 (to) pursue가 등위접속사 and로 병렬 연결, for people은 to부정사의 의미상 주어
- ► keep+O+p.p.: …을 ~된 상태로 유지하다

7-9행 [**When deciding** on a time frame for your resolutions], narrow your annual perspective down *from one year to*, for instance, three months at a time.

A (명사구)　　삽입구　　B (명사구)

- ► []: 때를 나타내는 분사구문으로 의미를 분명히 하기 위해 접속사 When을 생략하지 않음
- ► from A to B: A에서 B로

어휘

resolution 결심 awfully 정말, 몹시 motivated 의욕을 가진, 동기가 부여된 pursue 추구하다 switch 전환하다, 바꾸다 personal 개인적인; *개개인을 위한 time frame (일에 소요되는) 기간 narrow down 좁히다, 줄이다 annual 연간의, 한 해의 accomplish 성취하다, 해내다 initial 처음의, 초기의 burst 한바탕 …을 함[터트림] session 시간, 기간 target 목표로 삼다, 겨냥하다 productive 결실 있는, 생산적인

03 ④

지문 해석　　　　　　　　　　　　/ 글의 요지 /

한 심리학 교수가 한 그룹의 학생들에게 45종의 서로 다른 잼들을 맛보고 단맛과 과일 맛 같은 구체적인 특징에 대해 그것들에 점수를 매기라고 했다. 그들의 순위는 전문가들의 순위와 비슷했다. 그러나 실험이 두 번째 그룹의 학생들을 대상으로 시행되었을 때, 그들은 잼들에 점수를 매길 뿐만 아니라 점수를 뒷받침하는 자신의 근거도 적으라고 요청받았다. 즉, 그들은 자신의 주관적인 선호를 논리적으로 설명하기를 요구받았다. 이번에는 결과가 현저하게 달랐다. 최악이라고 널리 생각되었던 잼이 실제로 1위를 차지한 것이었다. 교수에 따르면, 학생들이 이유를 설명해야 했을 때, 그들은 지나치게 생각하기 시작했다. 이것은 그들로 하여금 잼의 맛 대신 쉽게 발리는지 또는 덩어리진 질감을 가졌는지 등의 중요하지 않은 세부 사항에 초점을 맞추도록 만들었다.

정답 풀이

주제문이 뒷부분에 있는 미괄식 구조의 글로, 학생들을 대상으로 한 실험을 통해 생각이 지나치면 중요하지 않은 부분에 집착하게 되어 잘못된 판단을 할 수 있다고 말하는 글이다. 따라서 ④가 글의 요지로 가장 적절하다.

핵심 구문

1-4행 A psychology professor **asked** a group of students

　　　　　　　　　　　　　　V　　　O

to taste 45 different jams and (to) **give** them scores

OC₁　　　　　　　　　　　　　　OC₂

for specific qualities, like sweetness and fruitiness.

- ► ask+O+to-v: …에게 ~하라고 요청하다

6-8행 … , they **were asked** not only [**to give** scores to the jams] but also [**to write down** their reasoning behind the scores].

- ► were asked to give, were asked to write down: 5형식 문장의 수동태 (← the professor asked them not only to give scores … but also to write down … .)
- ► 두 개의 to부정사구 []가 'A뿐만 아니라 B도'라는 뜻의 not only A but also B 구문으로 연결

10-12행 The results were strikingly different this time: The jam [widely **believed** to be the worst] was actually ranked first.

- ► []: The jam을 수식하는 과거분사구

어휘

score 점수 specific 구체적인 quality 질; *특성, 특징 fruitiness 과일 맛[향] ranking 순위 rating 순위, 평가 expert 전문가 perform 수행하다 reasoning 추론; *논거 logically 논리적으로 explain 설명하다 subjective 주관적인 preference 선호 strikingly 두드러지게, 현저하게 rank (등급 등을) 차지하다 chunky 두툼한; *덩어리가 든 texture 질감

04 ②

지문 해석　　　　　　　　　　　　/ 글의 주제 /

미국 최북단 주(州)인 알래스카의 얼어붙은 땅 아래에는, 막대한 양의 원유가 있다. 이 원유를 추출하고 수송하는 기술은 현재 존재한다. 그러나 많은 사람들이 이 땅을 시추하고 원유를 퍼 올리고 주를 가로질러 파이프라인으로 그것을 운송하는 것이 환경에 심각한 해를 끼칠 수도 있다고 걱정한다. 그렇게 하는 것은 분명히 재정적인 이득을 가져오겠지만, 파이프라인의 누출과 같은 잠재적인 위험을 그야말로 감수할 가치가 없다고 그들은 주장한다. 하지만, 다른 사람들은 동의하지 않는다. 그들은 시추의 단점보다 그것이 알래스카 사람들뿐만 아니라 전체로서의 국가에 가져다줄 가치가 더 크다고 생각한다. 그리고 시추를 지지하지만 새롭고 더 안전한 기술이 개발될 때까지 기다려야 한다고 생각하는 사람들도 있다.

선택지 해석

① the dependency of Alaskans on the oil industry
　석유 산업에 대한 알래스카 사람들의 의존

☑ different perspectives on drilling for oil in Alaska
　알래스카에서의 원유 시추에 대한 다양한 관점

③ animals that are endangered by Alaska's oil pipeline
　알래스카의 원유 파이프라인으로 멸종 위기에 처한 동물들

④ ways to efficiently extract the oil beneath Alaska
　알래스카 아래의 원유를 효율적으로 추출하는 방법

⑤ the necessity of finding alternative energy sources
　대체 에너지원을 찾는 것의 필요성

정답 풀이

전반적인 내용을 바탕으로 주제를 유추해야 하는 글이다. 첫 문장에서 알래스카에 막대한 원유가 매장되어 있다는 사실을 언급하고 나서 원유 개발에 대한 세 가지 입장을 차례대로 소개하고 있으므로 ②가 글의 주제로 가장 적절하다.

핵심 구문

[3-4행] The technology [**to extract and transport** this oil] currently exists.
▶ []: The technology를 수식하는 형용사적 용법의 to부정사구

[11-13행] They feel [**that** the downsides of drilling are outweighed by the value {(*that/which*) it would bring not only to Alaskans but (also) to the county as a whole}].
▶ []: feel의 목적어로 쓰인 that절 ⏵수능 빈출 어법
▶ { }: the value를 선행사로 하는 목적격 관계대명사절로 관계대명사 that 또는 which가 생략됨
▶ not only A but (also) B: A뿐만 아니라 B도

[14-16행] And there are still others [**who** support drilling but believe we should wait until new, safer technology is developed].
▶ []: others를 선행사로 하는 주격 관계대명사절

수능 빈출 어법 ｜ 종속접속사 that

✓ 종속접속사 that은 문장에서 주어, 목적어, 보어 역할을 하는 명사절을 이끈다.
　e.g. It's not true **that** she invited me to the party.
　　（주어로 쓰인 that절 - 주로 가주어 it과 함께 쓰임）
　　그녀가 나를 그 파티에 초대했다는 것은 사실이 아니다.
　e.g. They reported (**that**) the candidate had a 90 percent chance of winning.
　　（목적어로 쓰인 that절 - 생략 가능）
　　그들은 그 후보가 90퍼센트의 우승 확률이 있다고 보도했다.
　e.g. The problem is **that** I still have a lot of work to do.
　　（보어로 쓰인 that절）
　　문제는 내가 아직 할 일이 많다는 것이다.

어휘

northernmost 최북단의 **transport** 수송하다 **drill** 드릴; *구멍을 뚫다 **benefit** 이익 **argue** 주장하다 **potential** 잠재적인 **leak** 새다; *누출 **disagree** 의견이 다르다, 동의하지 않다 **downside** 부정적인 면 **outweigh** …보다 더 크다 **support** 지지하다, 후원하다 〔문제〕 **dependency** 의존 **industry** 산업 **necessity** 필요성 **alternative** 대안적인, 대체의

05 ⑤

지문 해석　　　　　　　　　　　　／ 글의 주제 ／

과거에 모방은 아이들 및 정신적으로 덜 발달된 어른들이나 하는, 지적으로 힘들지 않은 행동이라고 묵살되었다. 그것은 시행착오를 통한 학습보다 열등한 것으로 여겨졌다. 19세기에는 모방이 '여성, 아이, 미개인, 정신적으로 장애가 있는 이, 그리고 동물의 특성'으로 서술되었는데, 그들 모두 스스로 판단할 수 없다고 여겨졌다. 그러나 19세기 말에 이르러, (사람들의) 태도가 변하기 시작했다. 1926년, 한 영향력 있는 사회학자가 모방이 그저 기본적인 본능이라는 생각에 의문을 가졌다. 이러한 도전은 마침내 모방을 지능의 복잡한 표현 방식으로 인식되게 했다. 오늘날에는 모방이 그들(=지적인 종)을 살아남아 적응하고 진화하게 해주는 지적인 종의 필수적인 특성이라는 사실이 널리 동의를 얻고 있다. 생물학

적 관점에서 볼 때, 그것(=모방)은 유전적으로 결정된 행동과 학습된 행동 사이의 간극을 메워준다.

선택지 해석

① advantages of learning through trial and error
　시행착오를 통한 배움의 이점
② ways children develop intellectual powers
　아이들이 지적 능력을 발달시키는 방법
③ the ability of humans to imitate animal behavior
　동물의 행동을 모방하는 인간의 능력
④ the failure of certain species to adapt and survive
　특정 종들의 적응과 생존 실패
⑤ the evolution of experts' attitudes towards imitation
　모방에 대한 전문가들의 태도 진전

정답 풀이

전반적인 내용을 바탕으로 주제를 유추해야 하는 글이다. 모방을 정의하는 태도가 19세기 말 이후로 어떻게 변했는지에 대하여 이야기하고 있으므로, ⑤가 글의 주제로 가장 적절하다.

핵심 구문

[5-8행] In the 19th century, imitation was described as being "characteristic of women, children, savages, the mentally impaired, and animals," [all of **whom** were believed to be unable to reason for themselves].
▶ []: women, children, … and animals를 선행사로 하는 계속적 용법의 목적격 관계대명사절

[10-12행] In 1926, an influential sociologist questioned the idea [**that** imitation is simply a primary instinct].
▶ []: the idea를 보충 설명하는 동격의 that절

[12-14행] This challenge eventually led to **imitation** [**being** recognized as a complex expression of intelligence].
▶ []: 전치사 to의 목적어로 쓰인 동명사구, imitation은 동명사의 의미상 주어

[14-17행] Today, **it** is widely agreed [**that** imitation is an essential characteristic of intelligent species {*that* allows them to survive, adapt, and evolve}].
▶ it은 가주어이고 that절 []가 진주어
▶ { }: an essential characteristic of intelligent species를 선행사로 하는 주격 관계대명사절

어휘

imitation 모방 (⑧ **imitate** 모방하다) **dismiss** *묵살하다; 해고하다 **intellectually** 지적으로 **undemanding** 힘들지 않은 **inferior to** …보다 열등한 **trial and error** 시행착오 **characteristic** 특성, 특징 **savage** 야만적인; *미개인 **impaired** 손상된; *장애가 있는 **reason** 판단[추론]하다 **influential** 영향력 있는 **sociologist** 사회학자 **instinct** 본능 **recognize** 알아보다; *인정[인식]하다 **complex** 복잡한 **intelligence** 지능 (⑧ **intelligent** 똑똑한) **adapt** 적응하다 **evolve** *진화하다; 진전시키다 (⑧ **evolution** 진화; *진전) **bridge the gap** 간극을 메우다 **genetically** 유전(학)적으로 **determined** 결심한; *결정된

06 ①

지문 해석
/ 글의 제목 /

최근, 군에서의 드론 사용이 빠르게 증가했다. 이것은 부분적으로 드론이 재래식 군용기보다 크게 저렴하기 때문이다. 그러나 그것의 주요 매력은, 원격으로 조종되므로 그것을 조작하는 사병이 위험에서 벗어나 있을 수 있다는 점이다. 드론이 발사되면 그것의 조종사는 그저 안전한 위치에서 비디오 화면을 보며 그것을 조종한다. 한편, 드론 사용에 대한 심각한 우려가 제기되었다. 특히, 드론 조작자와 분쟁 현장 사이의 거리가 문제를 일으킨다는 우려가 있다. 그것은 그들로 하여금 적을 인간이 아니라 제거해야 하는 화면상의 점으로 보게 만들지도 모른다. 그러나 애초에 전쟁을 피하려는 주요한 이유로 기능하는 것이 바로 다른 인간들을 죽인다는 끔찍한 진실이다.

선택지 해석

✔ The Dark Side of Military Drones
군용 드론의 어두운 면

② The Flaws of Conventional Military Aircraft
재래식 군용기의 단점

③ Why Drones Are a Sensible Solution
왜 드론은 합리적인 해결책인가

④ Technological Limitations of Drones
드론의 기술적인 한계

⑤ Could Drones Bring an End to War?
드론이 전쟁을 종식시킬 수 있는가?

정답 풀이

상반되는 것을 나타내는 연결사 On the other hand 뒤에 주제가 드러나 있는 글이다. 군용 드론에는 장점도 있지만 생명을 경시할 수 있는 심각한 우려가 있다는 문제를 제기하고 있으므로 ①이 글의 제목으로 가장 적절하다.

핵심 구문

4-6행 But their main appeal is [**that**, since they are flown remotely, the crew {*that* operates them} can stay out of danger].
▶ []: is의 보어로 쓰인 that절
▶ { }: the crew를 선행사로 하는 주격 관계대명사절

10-11행 In particular, there is a fear [**that** drone operators' distance from the site of conflict causes problems].
▶ []: a fear를 보충 설명하는 동격의 that절

12-14행 It may **lead** them **to see** enemies |not| as humans |but| as mere dots on a screen [*that* need to be gotten rid of].
▶ lead+O+to-v: …을 ~하도록 이끌다
▶ not A but B: A가 아니라 B
▶ []: dots on a screen을 선행사로 하는 주격 관계대명사절

14-16행 Yet **it is** the horrible truth of killing other human beings **that** acts as the main reason for avoiding war *in the first place*.
▶ It is ... that ~: ~한 것은 바로 …이다 (강조구문) ➔ 수능 빈출 어법
▶ in the first place: 애초에, 처음부터

수능 빈출 어법 「It is[was] ... that ~」 강조구문

✔ '~한 것은 바로 …이[었]다'라는 의미로, 강조하고자 하는 말을 It is[was]와 that 사이에 둔다.
 e.g. **It was** <u>on Monday</u> **that** I met Jane.
 내가 Jane을 만난 것은 바로 월요일이었다.

✔ 강조하는 말이 사람인 경우 that 대신 who를 쓰기도 한다.
 e.g. **It is** <u>Mr. Smith</u> **that[who]** teaches me Chinese.
 내게 중국어를 가르쳐 주시는 분은 바로 Smith 선생님이다.

✔ 의문사를 강조하는 경우 「의문사+is[was] it that ... ?」의 형태로 쓴다.
 e.g. <u>Who</u> **was it that** called you last night?
 어젯밤에 너에게 전화한 사람은 누구였니?

어휘

drone 드론, 무인 항공기 military 군대; 군사의 significantly 상당히, 크게 conventional 관습적인; *재래식의 crew 선원, 사병 operate 조작하다 launch 발사하다 concern 우려, 걱정 distance 거리 conflict 갈등; *두쟁, 분쟁 get rid of …을 없애다 horrible 지긋지긋한, 끔찍한 문제 flaw 결함 sensible 분별 있는, 합리적인 limitation 한계

07 ③

지문 해석
/ 글의 제목 /

망자의 날은 매년 10월 31일과 11월 2일 사이에 기념되는 멕시코의 축일이다. 가족과 친구들이 죽은 사랑하는 사람들을 위해 기도하고 그들을 기억하기 위해 모인다. 10월 31일 자정에 천국의 문이 열리고 죽은 사람들의 영혼이 가족과 재회하도록 허용된다고 믿어진다. 멕시코인들은 영혼을 환영하기 위해 집에 공들여 장식된 사당을 만든다. 11월 2일에 사람들은 묘지로 간다. 그들은 무덤을 청소하고 게임을 하고 사랑하는 사람들에 대한 이야기를 듣는다. 우리가 오늘날 아는 것과 같은 축제는 스페인이 16세기에 멕시코를 식민지로 삼은 후에 생겨났다. 죽은 사람들이 다른 세계에서 계속 살아간다는 멕시코인의 믿음이 죽은 사람들을 기념하는 스페인의 축일인 위령의 날과 결합되었다.

선택지 해석

① Spanish Colonization and Its Effects
스페인의 식민지 건설과 그 영향

② The Importance of Holidays in Mexico
멕시코에서 축일들의 중요성

✔ A Mexican Celebration and Its Origins
멕시코의 기념일과 그 기원

④ How to Create a National Tradition
국가적인 전통을 만드는 방법

⑤ How Mexico Celebrates Its Independence
멕시코가 독립을 축하하는 방식

정답 풀이

전반적인 내용을 바탕으로 제목을 유추해야 하는 글이다. 멕시코의 축일인 '망자의 날'을 소개하고, 그에 대한 세부 정보를 나열하고 있으므로 ③이 글의 제목으로 가장 적절하다. 스페인 식민지 건설의 영향을 받았다는 내용이 있긴 하지만, 망자의 날의 기원을 설명하기 위해서 나온 지엽적인 내용이므로 ①은 제목으로 적절하지 않다.

정답 및 해설 **61**

[3-4행] Family and friends get together [**to pray** for and (**to**) **remember** loved ones {*who* have died}].
- ► []: 목적을 나타내는 부사적 용법의 to부정사구
- ► { }: loved ones를 선행사로 하는 주격 관계대명사절

[5-7행] **It** is believed [**that** the gates of heaven open at midnight on October 31 and the spirits of the dead are allowed to reunite with their families].
- ► It은 가주어이고 that절 []가 진주어

[13-16행] The Mexican belief [**that** the dead continue to live in a different world] was combined with All Souls' Day, a Spanish holiday [*that* celebrated the dead].
- ► 첫 번째 []: The Mexican belief를 보충 설명하는 동격의 that절
- ► 두 번째 []: a Spanish holiday를 선행사로 하는 주격 관계대명사절

어휘

celebrate 기념하다, 축하하다 (⑲ **celebration** 기념[축하] 행사) **annually** 매년 **pray** 기도하다 **spirit** 정신, 영혼 **reunite** 재회하다, 재결합하다 **elaborately** 공들여, 정교하게 **decorate** 장식하다 **shrine** 성당, 사당 **cemetery** 묘지 **combine** 결합시키다 [문제] **colonization** 식민지 건설 **origin** 기원 **tradition** 전통 **independence** 독립

08 ③

지문 해석 / 빈칸 추론 /

우리가 식품 라벨에서 흔히 보는 칼로리는 식품에서 발견되는 에너지를 측정하는 데 사용되는 단위이다. 1킬로칼로리는 물 1킬로그램의 온도를 섭씨 1도만큼 높이는 데 필요한 에너지의 양과 똑같다. 그러나 이것은 19세기 실험의 공식들을 바탕으로 계산된 근사치일 뿐인데, 그것은(=실험들은) 사람들이 다양한 종류의 식품에서 얻는 에너지의 양을 측정한 것이었다. 게다가, 더욱 최근의 연구에서는 이러한 측정 방식이 너무 지나치게 단순하다는 것이 발견되었다. 칼로리를 계산할 때 고려될 필요가 있는 다른 요인들이 많이 있다. 이는 식품이 조리된 방법, 그것이 소화 과정에 반응하는 방식, 그리고 소화계에서 발견되는 세균의 수치를 포함한다. 현대 과학은 영양학자들이 칼로리 계산의 정확도를 향상시킬 수 있게 도움을 주지만, 소화는 너무나 복잡한 과정이기에 완벽한 계산 방법은 결코 존재하지 않을 가능성이 크다.

선택지 해석

① lengthy 장황한, 너무 긴
② balanced 균형 잡힌
③ simplistic 지나치게 단순한
④ damaging 해로운
⑤ precise 정확한

정답 풀이

현재 통용되고 있는 칼로리 계산 방법은 19세기의 실험 공식에 근거한 것으로 정확하지 않은 근사치일 뿐이며, 칼로리를 계산할 때 고려할 다른 요인이 많이 있다고 말한 것으로 보아, 이러한 측정 방식은 지나치게 단순하다고 볼 수 있다. 따라서 빈칸에는 ③이 가장 적절하다.

[1-3행] The calories [**that** we commonly see on food labels] are units used [*to measure* the energy {**found** in foods}].
- ► 첫 번째 []: The calories를 선행사로 하는 목적격 관계대명사절
- ► 두 번째 []: 목적을 나타내는 부사적 용법의 to부정사구
- ► { }: the energy를 수식하는 과거분사구

[3-5행] One kilocalorie is equal to the amount of energy [**needed** {*to raise* the temperature of one kilogram of water by one degree Celsius}].
- ► []: the amount of energy를 수식하는 과거분사구
- ► { }: 목적을 나타내는 부사적 용법의 to부정사구

[5-9행] However, this is only an estimate, [**calculated** based on formulas from 19th-century experiments], [*which* measured the amount of energy {(**that/which**) people derived from different types of food}].
- ► 첫 번째 []: an estimate를 수식하는 과거분사구
- ► 두 번째 []: 19th-century experiments를 선행사로 하는 계속적 용법의 주격 관계대명사절
- ► { }: energy를 선행사로 하는 목적격 관계대명사절로 관계대명사 that 또는 which가 생략됨

[16-19행] Modern science is **helping** nutritionists **improve** the accuracy of calorie counts, but digestion is *such* a complex process *that* a perfect method of calculation will likely never exist.
- ► help+O+(to-)v: …가 ~하는 것을 돕다
- ► such … that ~: 너무 …해서 ~하다

어휘

measure 측정하다 (⑲ **measurement** 측정) **temperature** 온도, 기온 **estimate** 추정(치) **calculate** 계산[산출]하다 (⑲ **calculation** 계산) **experiment** 실험 **derive** 끌어내다, 얻다 **numerous** 많은 **factor** 요인 **take … into account** …을 고려하다 **digestive system** 소화기 계통 **nutritionist** 영양학자 **accuracy** 정확(도)

09 ③

지문 해석 / 빈칸 추론 /

처음으로 한 웹 사이트에 접속하려고 (회원) 가입할 때 당신은 물결 모양의 숫자와 문자 그림을 접했을지 모른다. 이것은 '캡차'라고 불리는, 온라인 등록을 감시하는 보안 조치의 일종이다. 1997년에 인터넷에 처음으로 도입된 그것의 목적은 부정직한 사람들이 '봇'이라고 불리는 자동화된 소프트웨어 응용 프로그램을 사용하여 웹 사이트를 이용하는 것을 막기 위함이다. 이 봇은 많은 불법적인 목적으로 사용될 수 있는데, 어떤 것들은 사용자의 이메일 주소와 비밀번호를 훔치고, 한편 다른 것들은 거짓 등록 정보를 제출한다. 캡차는 이 봇이 일반 사람에게는 상대적으로 간단한 일인, 일그러진 문자와 숫자를 해석하는 능력이 없다는 사실 덕분에 그것들을 막을 수 있다. 다시 말해, 캡차는 웹 사이트 소유자들이 가입자들을 시험해서 그들이(=가입자들이) 사람인지 아닌지를 밝혀낼 수 있게 해준다.

선택지 해석

① whether the bots work well or not
봇이 작동을 잘하는지 아닌지를

② why they are requesting entry
그들이 왜 가입 요청을 하고 있는지를

✓③ if they are human or not
그들이 사람인지 아닌지를

④ how safe their password is
그들의 비밀번호가 얼마나 안전한지를

⑤ what security program is being used
어떤 보안 프로그램이 사용되고 있는지를

정답 풀이

캡차의 정의와 그것이 도입된 목적을 설명하는 글이다. 캡차는 자동화된 소프트웨어 응용 프로그램인 봇이 사람과 달리 일그러진 문자와 숫자를 해석할 수 없는 점을 이용한다고 했으므로, 캡차가 웹 사이트 가입자가 사람인지 응용 프로그램인지를 가려내는 방법으로 쓰인다는 것을 알 수 있다. 따라서 빈칸에는 ③이 가장 적절하다.

핵심 구문

1-3행 [**When signing up** to access a website for the first time], you *may have encountered* a picture of wavy numbers and letters.
▶ []: 때를 나타내는 분사구문으로, 의미를 분명히 하기 위해 접속사 When을 생략하지 않음
▶ may have p.p.: …했을지도 모른다 (과거에 대한 약한 추측)

5-8행 [First **introduced** to the Internet in 1997], its purpose is [*to **prevent*** dishonest people **from taking** advantage of websites by using automated software applications {*called* "bots}."]
▶ 첫 번째 []: 뒤의 its purpose의 it(= CAPTCHA)을 수식하는 과거분사구
▶ 두 번째 []: is의 보어로 쓰인 명사적 용법의 to부정사구
▶ prevent+O+from v-ing: …가 ~하지 못하게 하다
▶ { }: automated software applications를 수식하는 과거분사구

11-15행 CAPTCHA is able to block these bots due to the fact [**that** they lack the ability {*to interpret* distorted letters and numbers}, a task {**that** is relatively simple for the average person}].
▶ []: the fact를 보충 설명하는 동격의 that절
▶ 첫 번째 { }: the ability를 수식하는 형용사적 용법의 to부정사구
▶ 두 번째 { }: a task를 선행사로 하는 주격 관계대명사절

어휘

sign up 등록하다 **access** 접속하다 **encounter** 마주치다 **wavy** 물결 모양의 **security measure** 보안 조치 **monitor** 감시하다 **registration** 등록 (圀 **registrant** 등록자) **purpose** 목적 **take advantage of** …을 이용하다 **automated** 자동화된 **application** 응용 프로그램 **illegal** 불법적인 **submit** 제출하다 **fake** 가짜의 **block** 막다 **lack** …이 없다[부족하다] **distorted** 비뚤어진 **relatively** 상대적으로 [문제] **entry** 참가; *가입

10 ②

지문 해석 / 요약문 완성 /

다음에 당신이 일상 활동을 하고 있을 때, 잠시 (활동을) 멈추면 당신의 머릿속에 온갖 생각이 메아리치는 것을 알게 될 것이다. 뇌는 항상 바쁘다. 그러나 우리 생각의 작은 비율만이 유용하다. 대부분은 그저 비생산적인 잡음이다. 실제로, 대부분 사람들의 머리는 너무 분주해서 그들은 그들의 일상적인 생각 패턴 밖에 있는 어떤 것을 인지하는 데 힘들어한다. 그래서 성공하기 위한 충분한 기회가 없다는 것이 일반적인 불만이지만, 진실은 기회가 보통 알아차려지지 않은 채로 지나가 버린다는 것이다. 우리가 인생을 최대한 활용하길 원한다면, 우리의 생각은 알지 못하는 것에 준비가 되어 있어야 한다. 성공한 사람들은 다른 누구도 보지 못하는 기회를 볼 수 있다. 이것은 운의 문제가 아니다. 그들은 그저 소음을 줄이고 더 수용적일 수 있다.

→ 사람들이 자신의 생각으로 너무 산란해져서 기회가 자주 간과된다.

선택지 해석

	(A)		(B)
①	distracted 산란해진	…	appreciated 인정받는
✓②	distracted 산란해진	…	overlooked 간과되는
③	overwhelmed 압도된	…	appreciated 인정받는
④	fascinated 마음을 빼앗긴	…	overlooked 간과되는
⑤	fascinated 마음을 빼앗긴	…	rejected 거부되는

정답 풀이

사람들이 너무 많은 생각으로 '분주해서(산란해져서)' 인생의 기회를 '인식하지 못한다'는 내용이므로, 빈칸에는 각각 distracted와 overlooked가 들어가는 것이 가장 적절하다.

핵심 구문

6-8행 In fact, most people's minds are **so** busy **that** they struggle to perceive anything outside their usual thought patterns.
▶ so … that ~: 너무 …해서 ~하다

9-11행 So while **not having** enough opportunities [*to succeed*] is a common complaint, the truth is [**that** opportunities often go unnoticed].
S′(동명사구) V′ S V
▶ not having: 동명사의 부정형은 동명사 앞에 not 또는 never를 씀
▶ 첫 번째 []: enough opportunities를 수식하는 형용사적 용법의 to부정사
▶ 두 번째 []: 바로 앞 is의 보어로 쓰인 that절

13-14행 Successful people are able to see the opportunities [**that** nobody else *does*].
▶ []: the opportunities를 선행사로 하는 목적격 관계대명사절
▶ does: 앞에 나온 동사 see를 대신하는 대동사

어휘

pause (잠시) 멈추다 **notice** 의식하다, 알다 **echo** (소리가) 울리다, 메아리치다 **unproductive** 비생산적인 **struggle** 고투하다 **perceive** 인지하다 **opportunity** 기회 **complaint** 불만 **go unnoticed** 눈에 띄지 않고 넘어가다 **make the most of** …을 최대한 활용하다 **receptive** 수용적인

대의파악 01회 수능 빈출 어휘

1 음식을 반드시 잘 씹어라. 그것이 소화를 도울 것이다.
2 네가 나를 도와줄 수 있다면 고맙겠어.
3 군인들이 사령관의 명령에 따르기를 거부하면 처벌을 받을 수 있다.
4 Emma를 방해하지 마. 그녀는 내일 아침에 있을 회의를 준비하고 있어.
5 그는 실직해서 재정적 어려움을 겪고 있다.

02회 대의파악 미니 모의고사

01 ④	02 ⑤	03 ②	04 ③	05 ①
06 ②	07 ③	08 ④	09 ②	10 ③

대의파악 02회 수능 빈출 어휘
1 withstand 2 abandoned 3 compensate
4 reputation 5 conducted

01 ④

지문 해석
/ 글의 목적 /

의료 연구원들이 유방암에 맞선 싸움에서 진전을 보이고 있습니다. (유방암에 대한) 진단 기법이 향상되었을 뿐만 아니라, (유방암의) 위험 인자에 대한 우리의 지식 역시 향상되었습니다. 그렇기는 하지만, 유방암은 여전히 여성에게 가장 흔한 암입니다. 놀랍게도, 연간 신규 환자의 수는 2040년까지 두 배가 될 것으로 예상되며, 젊은 여성들에게 더 빈번하게 발병할 것으로 예상됩니다. 이제, 유방암을 예방하는 방법을 찾는 데에 우리의 모든 노력을 집중할 때입니다. 전국 유방암 협회에서, 저희는 Follow the Green Path라는 새로운 프로그램을 시작했고, 그것이 생명을 구하기를 바랍니다. 저희의 목표는 여성들에게 유방암에 걸릴 위험을 증가시키는 환경적 위협들에 대해 교육하는 것입니다. 우리 모두는 환경적 위험 요인들을 낮추도록 조치를 취해야 합니다. 그런 다음에야 유방암에 맞선 투쟁에서 이길 수 있습니다!

정답 풀이

글의 목적이 뒷부분에 드러난 미괄식 구조의 글이다. 여러 노력에도 불구하고 여전히 유방암 환자가 늘어날 것으로 예상되니 교육을 통해 유방암을 예방하고자 한다는 내용이므로 ④가 글의 목적으로 가장 적절하다.

핵심 구문

2-4행 Not only have diagnostic techniques improved,
but so has our knowledge of the risk factors.

► not only A but (also) B: 'A뿐만 아니라 B도'의 의미로 부정어 not only가 문두에 나와 주어(S_1)와 동사(V_1)가 도치 ➋수능 빈출 어법
► so+조동사+주어: 앞에서 한 말에 대해 '…도 역시 그렇다'의 의미로 주어(S_2)와 동사(V_2)가 도치

10-12행 At the National Breast Cancer Alliance, we have launched a new program, Follow the Green Path, [which we hope will save lives].

► []: a new program을 선행사로 하는 계속적 용법의 주격 관계대명사절

12-14행 Our goal is [to educate women about the environmental threats {that increase their risk of getting breast cancer}].

► []: is의 보어로 쓰인 명사적 용법의 to부정사구
► { }: the environmental threats를 선행사로 하는 주격 관계대명사절

16-17행 **Only** then can the battle against breast cancer

조동사 S

be won!

V

▸ Only+조동사+주어+동사: 부정에 가까운 의미를 갖는 Only가 문두에 나와 주어와 동사가 도치

수능 빈출 어법 **부정어(구)를 강조하기 위한 도치**

✔ 평서문에서 부정어(구)가 강조되어 문장 앞에 올 때 주어와 동사의 순서가 바뀐다.

✔ never, not, little 등의 부정어가 문장 앞에 오는 경우

e.g. Never **have we had** such a good teacher.

우리는 그렇게 훌륭한 선생님을 만난 적이 없다.

✔ 부정어에 가까운 의미를 갖는 only가 문장 앞에 오는 경우

e.g. Only in Spain **can we find** this type of architecture.

오직 스페인에서만 우리는 이러한 형태의 건축 양식을 찾을 수 있다.

✔ 문장의 동사가 일반동사인 경우 do[does/did]가 대신 앞으로 나간다.

e.g. Not until later **did I learn** the truth.

나는 나중까지 진실을 알지 못했다. (나중에야 진실을 알게 되었다.)

어휘

make progress 진전을 보이다 **breast cancer** 유방암 **diagnostic** 진단의 **risk factor** 위험 인자 **alarmingly** 놀랍게도 **annual** 연간의, 한 해의 **case** 경우; *(질병·부상) 사례[환자] **be projected to-v** …할 것으로 예상되다 **double** 두 배로 되다 **frequently** 자주 **prevent** 예방하다 **alliance** 연합 **launch** 착수하다, 시작하다 **environmental** 환경과 관련된 **take action** 조치를 취하다

02 ⑤

지문 해석 / 필자의 주장 /

회사가 마케팅과 소셜 미디어에 대해 생각할 때, 그들은 자주 그들의 외부 고객만을 고려할 뿐 그들의 자체 직원들에 대해서는 생각하지 못한다. 바꾸어 말해, 그들은 직원들을 날마다 대하면서도, 그들을 당연하게 생각하는 경향이 있다. 대신에, 그들은 직원들 역시 자신들이 만족시켜야 할 내부 고객으로 생각해야 한다. 직원들은 사내 문화뿐 아니라 외부인이 그 조직을 보는 방식에도 커다란 영향을 미친다. 불만족한 직원이 소셜 네트워킹 사이트에 회사에 대한 불만을 올린다면, 그들의 부정적 경험은 온라인상의 많은 사람에게 퍼질 수 있다. 마찬가지로, 자기 일에 만족하는 직원은 그들의 긍정적 경험을 퍼뜨려서 고용주에 대한 좋은 평판을 만드는 데 도움을 줄 수 있다. 경영진은 이러한 효과를 인식하고 회사의 대중적 이미지에 도움을 주는 내부 문화를 창조할 방법들을 고려할 필요가 있다.

정답 풀이

직원을 내부 고객으로 생각해야 한다는 주장을 글의 앞부분에서 언급한 뒤, 마지막 문장에서 자신의 주장을 다시 구체적으로 피력하고 있는, 일종의 양괄식 구조이다. 직원의 경험이 조직의 평판과 이미지에 큰 영향을 미칠 수 있으므로, 경영진은 직원을 내부 고객으로 생각하고 그들의 만족도를 높이는 내부 문화 창조 방법들을 고민해야 한다는 글이므로 ⑤가 필자의 주장으로 가장 적절하다.

핵심 구문

6-7행 Instead, they should **think of** them **as** internal customers [*that* they also need to please].
▸ think of A as B: A를 B로 생각하다[여기다]
▸ []: internal customers를 선행사로 하는 목적격 관계대명사절

7-9행 Employees have a huge effect not only on in-house culture, but also on the way [outsiders view the organization].
▸ not only A but also B: A뿐만 아니라 B도
▸ []: the way를 선행사로 하는 관계부사절 (선행사 the way와 관계부사 how는 둘 중 하나를 생략)

12-15행 In the same way, employees [**who** are happy in

 S

their job] can spread their positivity and *help create* a

 V₁ V₂

good reputation for their employer.
▸ []: employees를 선행사로 하는 주격 관계대명사절
▸ help create: help는 「help+(목적어)+(to-)v」 형태로 쓰여 '(…가) ~하는 것을 돕다'의 뜻을 나타냄

15-18행 Management needs to recognize this effect and consider ways [**to create** an internal culture {*that* benefits the company's public image}].
▸ []: ways를 수식하는 형용사적 용법의 to부정사구
▸ { }: an internal culture를 선행사로 하는 주격 관계대명사절

어휘

employee 종업원, 직원 (↔ **employer** 고용주) **take … for granted** …을 당연시하다 **internal** 내부의 **please** 기쁘게[만족하게] 하다 **have an effect on** …에 영향을 미치다 **in-house** 사내의 **organization** 조직 **dissatisfied** 불만족한 **complaint** 불만, 불평 **negativity** 부정적 성향 (↔ **positivity** 긍정적인 것) **spread** *퍼지다; 퍼뜨리다 **management** 경영; *경영진 **benefit** 이익을 주다, 유익하다

03 ②

지문 해석 / 글의 요지 /

당신의 집에서 집안일은 어떻게 이루어지는가? 모두에 의해 이루어지는가, 아니면 대부분 한 사람에 의해 이루어지는가? 최근의 설문 조사는 당신의 행복이 일상적인 집안일이 공유되는 방식에 영향을 받을 수 있음을 보여 준다. 어떤 부부들에게는, 이것은 그들 중 한 명이 저녁을 요리하고 나머지 한 명이 설거지를 하는 것을 의미할 수 있다. 혹은, 그들은 함께 저녁 식사를 요리한 다음 깨끗한 옷을 옷장 속에 넣는 것 또는 거실을 진공청소기로 청소하는 것과 같은 나머지 일을 나눌 수도 있다. 부부들이 전반적인 집안일을 하기 위한 특정 요일을 정하는 것도 흔하다. 가족으로 이루어진 세대에서는, 아이들도 집에서 일을 돕는 데 참여해야 한다. 부모는 아이들의 일주일 용돈이 특정 집안일을 완료하는 것에 좌우되도록 규칙을 만들 수 있다. 이런 일들을 하는 것이 모두를 더 행복하게 하고 모든 일이 반드시 마쳐지게 한다!

정답 풀이

주제문이 마지막 문장인 미괄식 구조의 글이다. 첫 부분에서 집안일을 어떻게 나누어 하느냐에 따라 행복이 좌우된다는 말로 주제를 간접적으로 제시하고, 가족

구성원들이 여러 가지 방법으로 집안일을 함께 할 때 모두가 행복해진다고 했으므로 ②가 글의 요지로 가장 적절하다.

핵심 구문

3-4행 A recent survey shows [**that** your happiness can be affected by {*how* daily chores are shared}].
▶ []: shows의 목적어로 쓰인 that절
▶ { }: 전치사 by의 목적어로 쓰인 관계부사절 (선행사 the way와 관계부사 how는 둘 중 하나를 생략)

9-11행 **It** is also common **for couples** [**to choose** a certain day {*to carry out* general household chores}].
▶ It은 가주어이고 to부정사구 []가 진주어, for couples는 to부정사의 의미상 주어
▶ { }: a certain day를 수식하는 형용사적 용법의 to부정사구

13-15행 Parents can create rules **so that** their children's weekly allowance depends on [*completing* certain chores].
▶ so that ...: …하도록
▶ 전치사 on의 목적어로 쓰인 동명사구

어휘

chore 허드렛일, 가사 affect 영향을 미치다 split 나누다 remaining 남은 closet 벽장 vacuum 진공; *진공청소기로 청소하다 certain 특정한 carry out 수행하다 be involved in …에 참여하다, …에 연루되다 rule 규칙 allowance 용돈 ensure 반드시 …하게 하다

04 ③

지문 해석 / 글의 주제 /

생물학적 다양성은 생태계를 더 생산적으로 만든다는 사실이 증명된 바 있다. 그리고 많은 다양한 수의 종들이 특정 지역에 살 때, 생태계는 외부의 충격을 보다 잘 견딜 수 있을 것이다. 실제로, 생물학적 다양성은 생태계의 모든 측면에 긍정적인 영향을 미친다고 말해도 무방하다. 사냥 때문이든 벌목 때문이든 하나의 종이 제거되면, 파괴적인 상황의 연쇄 반응이 뒤따를 수 있다. 심지어 환경을 직접적으로 해하지 않는 인간 활동조차도 생태계를 단순화하는 부정적인 영향을 줄 수 있다. 예를 들어, 현대 농업은 보통 다양하고 광범위한 초목을 하나의 종으로 대체하여, 전체 생태계의 생물학적 다양성과 함께 그 종의 유전적 변이와 질병에 대한 저항력을 감소시킨다.

선택지 해석

① methods of making agriculture more productive
농업을 보다 생산적으로 만드는 방법

② the biological causes behind natural disasters
자연재해 이면의 생물학적 원인

✔the importance of biodiversity to ecosystems
생태계에서 생물학적 다양성의 중요성

④ problems caused by a diversity of plant species
식물 종의 다양성으로 인해 야기되는 문제점

⑤ the positive effects of simplifying ecosystems
생태계를 단순화하는 것의 긍정적인 영향

정답 풀이

세 번째 문장이 주제문인 중괄식 구조의 글이다. 주제문 앞에서는 생물학적 다양성이 생태계에 미치는 긍정적인 영향에 대해, 뒤에서는 생물학적 다양성이 손상되었을 때 발생하는 부정적인 영향에 대해 말하고 있으므로 생물학적 다양성의 중요성을 이야기하는 글임을 알 수 있다. 따라서 ③이 글의 주제로 가장 적절하다.

핵심 구문

1-2행 **It** has been shown [**that** biological diversity makes ecosystems more productive].
▶ It은 가주어이고 that절 []가 진주어

9-11행 Even human activities [**that** don't directly harm the environment] can have the adverse effect of [*simplifying* ecosystems].
▶ 첫 번째 []: human activities를 선행사로 하는 주격 관계대명사절
▶ 두 번째 []: the adverse effect와 동격

11-16행 Modern agriculture, for example, often **replaces** a broad range of vegetation **with** a single species, [*reducing* genetic variation and resistance to disease in that species along with the biodiversity of the entire ecosystem].
▶ replace A with B: A를 B로 대체하다
▶ []: 연속상황을 나타내는 분사구문

어휘

biological diversity 생물학적 다양성 (= biodiversity) ecosystem 생태계 diverse 다양한 external 외부의 remove 제거하다 logging 벌목 chain reaction 연쇄 반응 damaging 손상을 주는, 해로운 activity 활동 adverse 부정적인 simplify 단순화하다 agriculture 농업 vegetation 초목, 식물 genetic 유전의 variation 변화, 변이 resistance 저항; *(감염 등에 대한) 저항력 disease 질병 문제 natural disaster 자연재해

05 ①

지문 해석 / 글의 주제 /

음악을 포함한 교과과정의 효과에 대한 한 연구에서, 52명의 아이들이 세 집단으로 나뉘었다. 첫 번째 집단은 일주일에 한 번 만났고 음악이 포함된 게임을 했다. 두 번째 집단도 매주 만났는데, 음악 없이 드라마와 단어 게임이 포함된 활동만 했다. 한편, 세 번째 집단은 표준 교과과정을 따랐고 특별한 활동은 하지 않았다. 연구가 시작되었을 때, 연구원들은 다양한 상황에서 아이들의 정서적 반응들을 검사했다. 그리고 나서 그들은 같은 검사를 일 년 후에 다시 실시했다. 그들은 다른 두 집단의 학생들에 비해, 음악 활동에 참여한 학생들이 타인의 감정을 더 잘 이해한다는 것을 발견했다. 따라서, 연구원들은 이런 형태의 교육이 아이들이 타인에게 정서적으로 공감하는 능력을 향상시킬지도 모른다는 결론을 내렸다.

선택지 해석

✔the role of music in increasing empathy
공감 능력을 키우는 데 있어서 음악의 역할

② difficulties of teaching music in the classroom
교실에서 음악을 가르치는 일의 어려움

③ the use of music in healing emotional trauma
정서적 외상을 치료하는 데 있어서 음악의 사용

④ the relationship between intelligence and musical talent
지능과 음악적 재능 사이의 관계

⑤ the process of enhancing students' musical performance
학생들의 음악적 기량을 향상하는 과정

정답 풀이

주제문이 뒷부분에 드러난 미괄식 구조의 글이다. 52명의 학생들을 세 집단으로 나누어 연구한 결과 음악 활동에 참여한 학생들이 타인의 감정을 더 잘 이해한다는 것을 발견했다는 내용이므로, ①이 글의 주제로 가장 적절하다.

핵심 구문

> **1-3행** In a study of the effects of a curriculum [**that** includes music], 52 children were divided into three groups.
> ► []: a curriculum을 선행사로 하는 수격 관계대명사절

> **12-15행** They found [**that** the students {*who* participated in musical activities} showed a greater understanding of others' feelings **compared to** those(= students) in the other two groups].
> ► []: found의 목적어로 쓰인 that절
> ► { }: the students를 선행사로 하는 주격 관계대명사절
> ► compared to: …와 비교하여

> **15-17행** Thus, the researchers concluded [**that** this type of education might enhance children's ability {*to relate* to others emotionally}].
> ► []: concluded의 목적어로 쓰인 that절
> ► { }: children's ability를 수식하는 형용사적 용법의 to부정사구

어휘

curriculum 교육과정 divide 나누다 involve 수반[포함]하다 meanwhile 그동안에; *한편 emotional 정서적인 response 반응 participate in …에 참여하다 understanding 이해 conclude 결론[판단]을 내리다 relate to …에게 공감하다 문제 empathy 공감 heal 치료하다 trauma 정신적 외상, 트라우마 intelligence 지능

06 ②

지문 해석
／ 글의 제목 ／

Mary Celeste라고 불리는 미국 상선이 선장인 Benjamin S. Briggs와 그의 가족, 여덟 명의 다른 선원들을 태우고 1872년 11월 7일 제노바를 향해 뉴욕을 출발했다. 그러나 12월 5일에 그 배는 Azores 제도 근처 대서양에서 버려진 채 발견되었다. 캐나다 선박인 Dei Gratia가, 찢어진 돛과 갑판 아래에 물이 고인 채로 표류 중이었지만, 아직 항해할 수 있는 상태인 그것(=Mary Celeste)을 발견했다. Mary Celeste에는 모든 화물이 그대로 있었고 선원들의 개인 소지품도 훼손되지 않았다. Mary Celeste의 구명정만이 사라진 상태였고, (누구도) 그 사람들을 다시 보거나 소식을 듣지 못했다. Mary Celeste가 버려진 이유에 대한 많은 가설이 있지만, 진짜 이유는 설명되지 않은 채 남아 있다.

선택지 해석

① One Reason Why Ships are Abandoned
배들이 버려지는 한 가지 이유

☑ The *Mary Celeste*: An Unsolved Mystery of the Sea
Mary Celeste: 바다의 풀리지 않은 수수께끼

③ The Disappearance of the *Mary Celeste*'s Crew Explained
Mary Celeste의 선원 실종이 설명되다

④ Revealed: What Caused the Sinking of the *Mary Celeste*
폭로: 무엇이 Mary Celeste의 침몰을 야기했는가

⑤ The Truth about the First Merchant Ship in History
역사상 최초 상선에 관한 진실

정답 풀이

Mary Celeste라는 미국 상선이 버려지고 배에 탔던 사람들이 감쪽같이 사라진 사건을 시간 순서대로 설명한 글이므로 ②가 글의 제목으로 가장 적절하다. Mary Celeste에 관한 글이므로 너무 포괄적인 ①은 적절하지 않고, 마지막 문장을 통해 수수께끼가 풀리지 않은 것을 알 수 있으므로 ③도 적절하지 않다.

핵심 구문

> **1-4행** An American merchant ship [**called** the *Mary Celeste*] left New York on November 7, 1872 bound for Genoa, [*with* the captain, Benjamin S. Briggs, his family, and eight other crew members *on board*].
> ► 첫 번째 []: An American merchant ship을 수식하는 과거분사구
> ► 두 번째 []: 「with+(대)명사+분사」의 형태로 동시상황을 나타내는 분사구문, being을 생략하고 전치사만 쓰기도 함 (with the captain, … crew members (being) on board.) ◐ 수능 빈출 어법

> **7-9행** The *Dei Gratia*, a Canadian vessel, **found** it **adrift** with a torn sail and some water below deck, but still **able** to sail.
> ► find+O+형용사: …가 ~한 것을 발견하다

수능 빈출 어법 with+(대)명사+분사

✔ 「with+(대)명사+분사」 구문은 '…이 ~한 채로'라는 뜻이며 일종의 분사구문이다.
 e.g. The dog barked **with** its tail **wagging**.
 (현재분사 - 명사와 분사가 능동의 관계)
 개는 그것의 꼬리를 흔들면서 짖었다.
 e.g. She stood **with** her arms **crossed**.
 (과거분사 - 명사와 분사가 수동의 관계)
 그녀는 팔짱을 낀 채 서 있었다.

✔ 분사로 being이 쓰인 경우 생략되어 명사 뒤에 형용사나 전치사구가 바로 이어지는 경우도 있다.
 e.g. He spoke **with** his mouth (**being**) **full**. (형용사)
 그는 입이 가득 찬 채 말했다.

어휘

merchant ship 상선 bound for …행의, …을 향한 crew 승무원 on board 탑승한 desert 사막; *버리다 vessel 선박, 배 adrift 표류하는 sail 돛; 항해하다 deck 갑판 cargo 화물 untouched 훼손되지 않은, 그대로인 missing (제자리에 있지 않고) 없어진, 실종된 theory 이론, 가설 as to …에 관해 unexplained 설명되지 않은

07 ③

지문 해석
/ 글의 제목 /

　사회적 상황에서 어떤 의미 있는 정보도 전달하지 않은 채 대화에 참여하는 것은 자주 쓸모없는 '잡담'으로 일축된다. 따라서, 많은 사람들은 "짧고 간결하게 하세요", "그냥 당신이 의미하는 바를 말하세요", 그리고 "말하려고 하는 요점이 뭔가요?"와 같은 것들을 말하는 것이 전적으로 허용될 수 있다고 생각한다. 그러나 이것은 누군가가 특정 정보를 전달하려고 애쓸 때만 타당하다. 다른 경우에는, 그런 말들을 하는 것이 둔감한 행동일 수 있는데, 사람들은 서로 대화함으로써 정서적 관계를 연결하고 발달시키기 때문이다. 우리가 하는 말은 정보를 담고 있지만 우리의 말투, 표정, 몸짓과 같이 우리가 그것을 말하는 방식에는 더 깊은 사회적 의미가 있다. 이 때문에, 가벼운 대화에도 중요한 가치가 있을 수 있다.

선택지 해석

① Clear and to the Point
　명료하고 간결하게

② Small Talk, Small Mind
　사소한 대화, 사소한 생각

✔ Conversation: More Than Words
　대화: 말 그 이상

④ The Golden Rule: Less Is More
　황금률: 적을수록 좋다

⑤ Be Careful about What You Say
　당신이 하는 말을 조심하라

정답 풀이
주제문이 마지막 두 문장에 드러난 미괄식 구조의 글이다. 말은 단순히 정보만을 전달하는 것이 아니라 정서적 관계를 발달시키는 주요 수단이기 때문에, 가벼운 대화에도 중요한 사회적 의미가 있다는 내용이므로, ③이 글의 제목으로 가장 적절하다.

핵심 구문

> **1-3행** [**Engaging** in conversation in social situations without communicating any meaningful information] is often dismissed as worthless "small talk."
> ▶ []: 문장의 주어로 쓰인 동명사구
>
> **4-7행** Therefore, many people think [(**that**) *it*'s completely acceptable {*to say* things like: ... and "What's your point?"}]
> ▶ []: think의 목적어로 쓰인 명사절로 접속사 that이 생략됨
> ▶ it은 가주어이고 to부정사구 { }가 진주어
>
> **11-14행** The words [(**that/which**) we speak] may contain information, but [*how* we say them]—our tone, facial expressions and body language—has deeper social meaning.
> ▶ 첫 번째 []: The words를 선행사로 하는 목적격 관계대명사절로 관계대명사 that 또는 which가 생략됨
> ▶ 두 번째 []: 주어로 쓰인 관계부사절 (선행사 the way와 관계부사 how는 둘 중 하나를 생략)

어휘

> **engage in** …에 참여[관여]하다 **dismiss** 묵살[일축]하다 **worthless** 가치[쓸모] 없는 **small talk** 잡담 **completely** 완전히, 전적으로 **pass on** 전달하다 **insensitive** 둔감한, 무감각한 **connect** 연결하다 **contain** …이 들어 있다 **tone** 말투, 어조 **casual** 무심한; *가벼운 **significant** 중요한 **[문제] to the point** 간결한

08 ④

지문 해석
/ 빈칸 추론 /

　인구가 계속해서 늘어남에 따라 교통 상황이 나빠지면서, 정부들은 도로 위의 차량의 수를 줄일 방법을 찾기 시작했다. 성수기에 요금을 올리는 호텔과 항공사처럼 고속도로가 수요가 가장 많이 있는 시기 동안 사용하는 데 비용이 더 많이 들어야 한다는 주장이 있었다. 런던과 스톡홀름 같은 도시에서는 '혼잡 통행료 청구'라고 알려진 정책이 바쁜 평일 시간대에 시내 거리의 교통량을 줄이는 데 성공적으로 이용된 바 있다. 불행히도, 사람들은 우리 고속도로에 비슷한 정책이 적용되는 것에 대해 비논리적으로 반대한다. 혼잡한 고속도로가 한번 잃어버리면 다시 찾을 수 없는 자원인 그들의 시간을 낭비한다는 사실에도 불구하고, 운전자들은 그것을 돈의 손실보다 합리화하기 더 쉽다고 여긴다.

선택지 해석

① consider it to be as valuable as gold
　그것을 금처럼 값지다고 여긴다

② are looking for ways to earn more money
　더 많은 돈을 벌 방법을 찾고 있다

③ think of time and money as being connected
　시간과 돈을 연결된 것으로 생각한다

✔ find this easier to rationalize than the loss of money
　그것을 돈의 손실보다 합리화하기 더 쉽다고 여긴다

⑤ become confused while under the influence of stress
　스트레스의 영향 하에 혼란스러워진다

정답 풀이
빈칸 앞 문장에서 사람들이 혼잡 통행료에 반대한다고 했고, 빈칸 바로 앞에서는 사람들이 혼잡한 고속도로 때문에 시간을 낭비한다고 했으므로 빈칸에는 ④가 가장 적절하다.

핵심 구문

> **1-3행** [**With** traffic conditions **worsening** as populations continue to grow], governments have begun to search for ways [*to reduce* the number of cars on the road].
> ▶ 첫 번째 []: 「with+(대)명사+분사」의 형태로 동시상황을 나타내는 분사구문
> ▶ 두 번째 []: ways를 수식하는 형용사적 용법의 to부정사구
>
> **11-13행** Unfortunately, people are illogically averse to [*having* a similar policy *applied* to our highways].
> ▶ []: 전치사 to의 목적어로 쓰인 동명사구
> ▶ have+O+과거분사: …가 ~되게 하다

13-16행 Despite the fact [**that** congested highways waste their time—a resource {*that* cannot be regained once it has been lost}—]drivers **find** this **easier** to rationalize than the loss of money.
- ► []: the fact를 보충 설명하는 동격의 that절
- ► { }: a resource를 선행사로 하는 주격 관계대명사절
- ► find+O+형용사: …을 ~하다고 여기다

어휘

traffic 교통(량) **condition** 상태 **worsen** 악화되다 **population** 인구 **government** 정부 **suggest** *제안하다; 암시하다, 시사하다 **rate** 속도; *요금 **demand** 수요 **policy** 정책 **congestion** 혼잡 (톙 **congested** 붐비는, 혼잡한) **charge** 청구하다 **illogically** 비논리적으로 **averse** …을 반대하는 **resource** 자원 문제 **valuable** 값진 **rationalize** 합리화하다 **confused** 혼란스러워하는 **influence** 영향

09 ②

/ 빈칸 추론 /

지문 해석

많은 실험들이 남성이 여성보다 색맹일 가능성이 훨씬 더 높다는 사실을 보여주었다. 안구 뒤쪽에는 망막이라 불리는 조직층이 있다. 망막은 당신이 보게 해주는 추상체라 불리는 세포들을 포함한다. 세 가지 유형의 추상세포가 존재하는데 이것들은 함께 작용하여 우리가 다양한 색상을 보도록 도와준다. 이 추상체 유형 중 한 가지가 빠지거나 작동하지 않으면, 색맹이 발생한다. 이 증상의 원인인 유전자는 X염색체에만 있다. 여성은 두 개의 X염색체를 가지고 있는 반면, 남성은 하나만 가지고 있다. 사람들이 부모 중 한 명에게서 결함이 있는 유전자를 받을 때, 여성은 하나의 X염색체에 (정상적으로) 작동하는 유전자를 가지고 있을 수 있으며, 이것이 다른 쪽 X염색체에서의 손실을 보완한다. 그러나 이것이 남성에게는 일어날 수 없다.

선택지 해석

① it is common for females to be colorblind
여성이 색맹이 되는 것은 흔한 일이다

☑ men are much more likely to be colorblind than women
남성이 여성보다 색맹일 가능성이 훨씬 더 높다

③ men are better at distinguishing colors than women
남성이 여성보다 색을 더 잘 구별한다

④ men and women are equally likely to be colorblind
남성과 여성은 색맹일 가능성이 동일하다

⑤ the more cone cells we have, the more colors we can see
추상세포가 많을수록 많은 색상을 볼 수 있다

정답 풀이

첫 문장이 주제문인 두괄식 구조의 글이다. 빈칸 뒤에서 색맹의 원인이 되는 유전자가 X염색체에 존재한다고 설명한 다음, X염색체가 둘인 여성의 경우 한쪽 X염색체에 이상이 있더라도 보완이 가능하지만 X염색체가 하나인 남성은 그것이 불가능하다고 했으므로 빈칸에는 ②가 가장 적절하다.

핵심 구문

3-4행 The retina contains cells [**called** cones] [*that* **let** you **see**].
- ► 첫 번째 []: cells를 수식하는 과거분사구
- ► 두 번째 []: cells called cones를 선행사로 하는 주격 관계대명사절
- ► let+O+동사원형: …가 ~하게 하다

12-14행 ... , females can have a working gene in one X chromosome, [**which** compensates for the loss on the other].
- ► []: a working gene을 선행사로 하는 계속적 용법의 주격 관계대명사절

어휘

layer 층 **tissue** 조직 **retina** 망막 **cell** 세포 **colorblindness** 색맹 (톙 **colorblind** 색맹의) **gene** 유전자 **responsible for** …에 책임이 있는; *…의 원인이 되는 **carry** 나르다; *갖다, 지니다 **faulty** 결함이 있는 문제 **equally** 똑같이

10 ③

/ 요약문 완성 /

지문 해석

"구매 시 무료 증정품" 또는 "하나를 사고 하나를 무료로 받으세요"와 같이 쇼핑객들에게 영향을 미치는 데 흔히 사용되는 할인 행사에 넘어가기가 쉽다. 예를 들어, 당신이 노트북을 찾고 있다면 아마도 당신이 필요로 하는 정확한 특징들을 모두 갖춘 비슷비슷한 가격에 판매되고 있는 몇 가지 모델들을 발견할 것이다. 이제, 그 모델들 중 하나가 행사 중이라서 구매 시에 무료 무선 헤드폰을 제공한다고 상상해 보아라. 그것은 자동적으로 그 방안을 더 매력적으로 보이도록 만들 것이다. 그렇지 않은가? 이런 종류의 조종은 '부가 가치' 행사가 기업의 관계에 영향을 미치기 위해 사용되는 방식과 비슷하다. 여러 가지 방안을 직면할 때, 회사들은 보통 그들이 제공하는 추가적인 혜택에 근거하여 누구와 사업을 할지 결정한다.

→ 소매와 사업이라는 경쟁 세계에서는, 결정을 조종하기 위해 유인책을 제공하는 것이 일반적인 관행이다.

선택지 해석

	(A)	(B)
①	influential 영향력 있는	discounts 할인
②	influential 영향력 있는	advertisements 광고
☑	competitive 경쟁하는	incentives 유인책, 장려물
④	competitive 경쟁하는	discounts 할인
⑤	diverse 다양한	products 제품

정답 풀이

다양한 선택사항이 존재하는 현대사회에서, 상품을 구매하거나 기업들이 거래를 할 때 추가적으로 제공되는 이익이 있는 옵션을 더 매력적으로 여긴다는 내용이므로 빈칸에는 각각 competitive와 incentives가 들어가는 것이 가장 적절하다.

핵심 구문

1-3행 **It** is easy [**to fall for** the sale promotions {*that* are often used to influence shoppers}], such as
▶ []: It은 가주어이고 to부정사구 []가 진주어
▶ { }: the sale promotions를 선행사로 하는 주격 관계대명사절

4-7행 For instance, if you're looking for a laptop, you'll likely find a few models [**being** sold at comparable prices] with all of the exact features [(*that*/*which*) you need].
▶ 첫 번째 []: a few models를 수식하는 현재분사구
▶ 두 번째 []: the exact features를 선행사로 하는 목적격 관계대명사절로 관계대명사 that 또는 which가 생략됨

14-17행 [When (**they are**) faced with multiple options], companies often choose [*who* they do business with] based on the additional benefits [(**that**/**which**) they bring to the table].
▶ 첫 번째 []:부사절의 주어가 주절의 주어(companies)와 같을 때 부사절의 「주어+be동사」를 생략할 수 있음 ➡수능 빈출 어법
▶ 두 번째 []: choose의 목적어로 쓰인 의문사절
▶ 세 번째 []: the additional benefits를 선행사로 하는 목적격 관계대명사절로 관계대명사 that 또는 which가 생략됨

수능 빈출 어법 　부사절에서 「주어 + be동사」의 생략

✔ 부사절의 주어가 주절의 주어와 같고 동사가 be동사일 때, 부사절의 「주어+be동사」는 종종 생략된다.
　e.g. Oranges last weeks **when** (**they are**) stored in the refrigerator.
　　오렌지는 냉장고에 보관될 때 몇 주 지속된다.
　e.g. Please contact us **if** (**you are**) in doubt.
　　확신이 서지 않는다면 저희에게 문의하세요.

어휘

fall for …에 속아 넘어가다　**influence** 영향을 미치다　**purchase** 구매
comparable 비슷한　**exact** 정확한　**feature** 특징, 특색　**wireless** 무선의　**appealing** 매력적인　**value added** 부가 가치　**corporate** 기업[회사]의　**additional** 추가적인　**benefit** 혜택, 이익　**bring to the table** 기여하다
retail 소매

대의파악 02회 수능 빈출 어휘

1 그 집은 강한 바람과 태풍을 <u>견디도록</u> 건설되었다.
2 그 남자는 훔친 차를 <u>버리고</u> 달아났다.
3 아무것도 그의 아들의 죽음을 <u>보상할</u> 수 없었다.
4 그 스캔들은 그 가수의 <u>평판</u>을 실추시켰다.
5 그 과학자는 신약의 효과를 증명하기 위해 실험을 <u>시행했다</u>.

memo

memo

얇빠 | 얇고 빠른 미니 모의고사 10+2회

얇다 수능 기본 유형을 모은 콤팩트한 분량 〈10+2회〉
빠르다 매회 10문항으로 부담 없는 학습 시간
알차다 수능 빈출 어휘, 수능 빈출 어법 코너를 통해 어휘, 어법까지 한 번에 정리

Special Thanks to...

이 책을 검토해 주신 선생님들입니다.

강원덕 선생님 (보정고) 공웅조 선생님 (분당영덕여고) 권선주 선생님 (진명여고)
금형빈 선생님 (천안여고) 김기순 선생님 (남한고) 김민철 선생님 (불암고)
김용섭 선생님 (천안고) 김재현 선생님 (풍문여고) 김재호 선생님 (창원경일고)
김종규 선생님 (한국뉴욕주립대) 김진수 선생님 (국제고) 김창묵 선생님 (경신고)
김택헌 선생님 (한민고) 김형범 선생님 (혜성여고) 남경민 선생님 (심슨어학원)
박문식 선생님 (강서고) 박용현 선생님 (영신여고) 박태우 선생님 (천안중앙고)
서나은 선생님 (성남고) 신동현 선생님 (한민고) 송경주 선생님 (대전대신고)
송준영 선생님 (경복여고) 오준영 선생님 (영락고) 윤승남 선생님 (진명여고)
이상범 선생님 (대륜고) 이종락 선생님 (용문고) 이정원 선생님 (선정고)
조인호 선생님 (우신고) 최형민 선생님 (동우여고)

NE능률 교재 부가학습 사이트
www.nebooks.co.kr
NE Books 사이트에서 본 교재에 대한 상세 정보 및 부가학습 자료를 이용하실 수 있습니다.

* 교재 내용 문의 : contact.nebooks.co.kr

정가 **11,000** 원
53740

ISBN 979-11-253-2911-4
9 791125 329114

공부로 이끄는 힘!

완자 공부력

교과서 문해력

교과서가 술술 읽히는
서술어

3A
3학년

하루 4쪽
20일 완성!

기록하다

급하다

본뜨다

visang

완벽한 자기 스스로 학습

완자는 이렇게 성장했어요!

2022 · 완자 공부력

초등 완자가 '완자 공부력'으로 다시 태어났어요.
하루 4쪽 꾸준한 학습으로 아이들 스스로
공부하는 힘을 기릅니다.

2008 · 초등 완자

초등 완자를 통해 전 과목 교과 공부를
완벽하게 할 수 있었어요.

2005 · 완자

학생들의 '완벽한 자율학습'을 위해
완자가 태어났어요.
완자와 함께라면 공부에 두려움은 없었어요.

개발 박주연 안태경
디자인 임현정

발행일 2025년 1월 1일
펴낸날 2025년 1월 1일
제조국 대한민국
펴낸곳 (주)비상교육
펴낸이 양태회
신고번호 제2002-000048호
출판사업총괄 최대찬
개발총괄 채진희
개발책임 구세나
디자인총괄 김재훈
디자인책임 유지인
영업책임 이지웅
품질책임 석진안
마케팅책임 이은진
대표전화 1544-0554
주소 경기도 과천시 과천대로2길 54(갈현동, 그라운드브이)

교육기업대상
5년 연속 수상
초중고 교재서
부문 1위

한국산업의
브랜드파워 1위
중고등교재
부문 1위

2022 국가브랜드대상
9년 연속 수상
교과서 부문 1위
중·고등 교재 부문 1위

DESIGN AWARD 2019, 22-24

2019~2022
A' DESIGN AWARD
4년 연속 수상
GOLD · SILVER
BRONZE · IRON

2022~2024
GDA 수상
GOLD · WINNER
SPECIAL MENTION

2022 reddot
WINNER